மோனிகா

கலை, இலக்கிய உலகில் மோனிகா என்று அறியப்படும் இவரது இயற்பெயர் ஜெயஸ்ரீ வெங்கடதுரை. கோவை அவினாசிலிங்கம் பல்கலைக்கழகம் விஷுவல் கம்யூனிகேஷன் துறையில் பயிற்றுவித்து வருகிறார். சென்னை ஓவியக் கல்லூரியில் பெயிண்டிங் பிரிவில் இளங்கலை பட்டம் பெற்ற ஓவியரான இவர், பரோடாவில் உள்ள மகாராஜா சாயாஜிராவ் பல்கலைக்கழகத்தில் ஓவிய வரலாற்றில் முதுகலைப் பட்டப்படிப்பில் தங்கப் பதக்கம் பெற்று தேர்ச்சி அடைந்தவர். நியூயார்க் மன்ஹாட்டன் கிராபிக்ஸ் சென்டரில் பிரிண்ட் மேக்கிங் பயின்றவர். சென்னை, பாரிஸ், நியூயார்க் நகரங்களில் தனிநபர் ஓவியக் காட்சிகள் நடத்தியவர். இவரது 'திக்குத்தொலைத்தொழித்தல்' என்ற கவிதை நூல் 2012ஆம் ஆண்டு வெளியானது. சிறுகதைகளும் எழுதி வருகிறார்.

நவீன இந்திய ஓவியம்:
வரலாறும் விமர்சனமும்

மோனிகா

நவீன இந்திய ஓவியம்: வரலாறும் விமர்சனமும்
மோனிகா

முதல் பதிப்பு: செப்டம்பர் 2023

எதிர் வெளியீடு,
96, நியூ ஸ்கீம் ரோடு, பொள்ளாச்சி – 642 002
தொலைபேசி: 04259 226012, 99425 11302

விலை: ரூ. 1200

Naveena Indhiya Oviyam: Varalaarum Vimarsanamum
Monikhaa
Copyright © Monikhaa
First Edition: September 2023

Published by
Ethir Veliyeedu, 96, New Scheme Road, Pollachi – 2
email: ethirveliyedu@gmail.com
www.ethirveliyeedu.com

ISBN: 978-81-964050-6-9
Cover Design: Santhosh Narayanan
Printed at Jothy Enterprises, Chennai.

All rights reserved. No part of this book may be reprinted or reproduced or utilised in any form or by any electronic, mechanical or other means, now known or hereafter invented, including photocopying and recording, or in any information storage or retrieval system, without permission in writing from the Publisher.

முன்னுரை

ஓர் ஓவியரின் கலை வரலாற்றுத் தேடல்

சிறுவயதிலேயே ஓவியங்கள் வரையத் தொடங்கினேன். அம்மா ஓவிய ஆசிரியையாக இருந்ததால் அறியாப் பருவத்திலேயே பயிற்சியும் திறனும் வாய்க்கப்பெற்றது காரணம். வழக்கமான யதார்த்தச் சித்தரிப்பு ஓவியங்கள்தான் தெரியும். பல போட்டிகளில் பரிசுகள் பெற்றேன். தற்செயலாக ஓவியர் அல்ஃபோன்ஸோவின் வீட்டினருகில் வசித்தபோது அவரது நவீனத்துவ ஓவியங்களைப் பார்க்கும் வாய்ப்பு எனக்குக் கிடைத்தது. அதனால் கிளர்ச்சியுற்று அவர் வரைந்தபின் மீந்திருந்த வண்ணங்களை வைத்து நானும் சற்றே அருவமான ஓவியங்களை வரைந்து பார்த்தேன்.

பின்னர் இலக்கிய உலகுடன் அறிமுகம் பெற்றபோது, மெல்ல மெல்ல நவீனத்துவ பிரக்ஞை அதிகரித்தது. அருவ ஓவியங்கள், யதார்த்த பிரதிநித்துவத்திலிருந்து விலகிய மன உணர்வால், மனப்படிம சித்தரிப்புகளில் ஆர்வம் மிகுந்தது. அதன் பிறகு நான் பள்ளிகளில் ஓவிய ஆசிரியையாகப் பணியில் அமர்ந்த போதிலும், காலப்போக்கில் ஓவியக்கல்லூரியில் படிக்கும் அவா தீவிரமடைந்தது. புகழ்பெற்ற சென்னை ஓவியக் கல்லூரியில் சேர்ந்த பிறகு பல்வேறு ஓவியப் பாணிகளையும், உலகளாவிய ஓவிய வரலாற்றிலும் ஆர்வம் வலுவடைந்தது. ஒரு குறிப்பிட்ட கலை வெளிப்பாட்டினை ஒருவர் மேற்கொள்ள எத்தகைய சமூக வரலாற்றுக் காரணங்கள் உந்துகின்றன என்ற கேள்வி பிறந்தது.

அதன் பின் நியூயார்க்கில் வசிக்க நேர்ந்த ஆண்டுகளில் மன் ஹாட்டன் கிராஃபிக்ஸ் செண்டர் என்ற அமைப்பில் உறுப்பினராக இணைந்து பிரிண்ட் மேக்கிங்கில் பயிற்சி பெற்றேன். நியூயார்க்கில் நிறைய ஓவியக்

கண்காட்சிகளையும், சமகால ஓவிய முயற்சிகளையும் கணிசமாகக் காண முடிந்தது. அந்த அனுபவங்களைத் திண்ணை வலைத்தளத்தில் (2002-2003) நண்பர் கோ. ராஜாராமின் தூண்டுதலின் பேரில் எழுதினேன். அது ஓவியம் குறித்த சிந்தனைகளை மேலும் வலுப்படுத்தியது. அதன் காரணமாக ஓவியத்தில் முதுகலை படிப்பை மேற்கொள்வதற்குப் பதில் பரோடா பல்கலைக்கழகத்தில் ஓவிய வரலாற்றில் முதுகலை படிப்பை மேற்கொண்டேன்.

அங்கே பல மூத்த இந்திய ஓவியர்களை, ஓவிய விமர்சகர்களை, ஓவிய வரலாற்றாசிரியர்களைக் கண்டு உரையாடும் வாய்ப்பு கிடைத்தது. அது எனக்குள் தொடர்ந்து சிந்தனைக் கிளர்ச்சியை உருவாக்கிய வண்ணம் இருந்தது. காலப்போக்கில் இந்தியாவில் நவீன, நவீனத்துவ ஓவியங்கள் எப்படி படைக்கப்படத் துவங்கின, அவற்றின் முக்கிய பயிற்சியாளர்கள் யாவர் என்றெல்லாம் தமிழில் எழுத வேண்டும் எனத் தோன்றியது.

அதன் விளைவாக 2011 முதல் 2013 வரை குழுதம் தீரநதி இதழில் இந்தக் கட்டுரைகளை எழுதினேன். அதற்கு மிகுந்த உற்சாகமும், தூண்டுதலும் அளித்த கவிஞர் சங்கர ராமசுப்ரமணியன் மற்றும் தளவாய் சுந்தரம் ஆகியோருக்கு நன்றி கூற வேண்டும். அவர்கள் இல்லாமல் இந்தக் கட்டுரைகளை எழுதியிருப்பேனா என்பது ஐயமே. அந்தக் கட்டுரை தொடர் வெளிவந்த சமயத்தில் கிடைத்த எதிர்விணைகள் எனக்கு மிகுந்த நம்பிக்கையைக் கொடுத்தன. குறிப்பாக திருச்சி வாசகர் அரங்கை சார்ந்த அழகியல் மேதை பேராசிரியர் எஸ்.ஆல்பர்ட் ஒவ்வொரு மாதமும் என்னை அழைத்து விரிவாகப் பாராட்டுவார். ஓவியர் எஸ். பாலசுப்ரமணியமும் அழைத்துப் பாராட்டியுள்ளார். இது போன்று பல வாசகர்கள் அளித்த உற்சாகம் தொடர்ந்து எழுத உந்துதலைக் கொடுத்தது.

தமிழ் சிறுபத்திரிகை சார்ந்த இலக்கிய புலத்தில் முப்பதாண்டுகளாகப் பயணித்ததும், பல்வேறு எழுத்தாளர்கள், சிந்தனையாளர்களுடன் உரையாடக் கிடைத்த வாய்ப்புகளும் பெருமளவு என் சிந்தனைகளை வளப்படுத்தின. அதற்கு உறுதுணையாக இருந்தவர் இணையர் ராஜன் குறை என்பதையும் பதிவுசெய்ய வேண்டும்.

தமிழ்நாட்டில் ஓவியம் கற்கும், ஓவியத்தில் ஆர்வம் கொள்ளும் இளம் வயதினருக்கு இந்திய நவீன, நவீனத்துவ ஓவிய வரலாறு குறித்து பரிச்சயம் ஏற்படுவது அவசியம். அதற்கு இந்த நூல் ஒரு சிறு தூண்டுதலாக இருக்கும் என்ற எண்ணமே இப்போது இதை நூலாகத் தொகுத்து வழங்கக் காரணம். இந்த நூலில் இருபது ஓவியர்களைக் குறித்து மட்டுமே எழுதியுள்ளேன். இன்னும் பலரைக் குறித்து எழுத வேண்டும். இந்த நூலைத் தொடர்ந்து அதனைச் செய்யவேண்டும் என உறுதிகொள்கிறேன். இந்த நூலை வாசித்துப் பாராட்டியதுடன் ஒரு அறிமுகக் குறிப்பையும் தந்துள்ள தியடோர் பாஸ்கரன் அவர்களுக்கு எனது உளப்பூர்வமான நன்றி.

இந்த நூலை வெளியிட முன்வந்த எதிர் வெளியீட்டிற்கு எனது மனமார்ந்த நன்றி. என் சொந்த ஊரான பொள்ளாச்சியிலேயே இப்படி ஒரு சிறப்பான பதிப்பகம் இயங்கிவருவது தொடர்ந்து இதுபோன்ற நூல்களை எழுத நிச்சயம் ஒரு கூடுதல் உந்துதலைத் தருகிறது.

மோனிகா
27.06.2023

பொருளடக்கம்

1.	நவீன ஓவியம்: வரலாறும் விமர்சனமும்	11
2.	நவீனத்துவமும் தேசிய அடையாளமும்: ராஜா ரவிவர்மா	23
3.	ஜொராசங்கோ: நவீன இந்திய ஓவியத்தின் முதல் படிக்கல்	36
4.	ஓவியமும் உரையாடல்களும்: நந்தலால் போஸ்	49
5.	அழகியல் வளையத்தினுள்: ஜாமினி ராய்	60
6.	பெண்மனமும் உடல்வெளியும்: அம்ரிதா சேர்கிலின் ஓவியங்கள் ஒரு பார்வை	66
7.	உடல்மொழியும் மனவலியும்: அம்ரிதா ஷேர்கில் - ஃப்ரீடா காஹ்லோ - கெமில் கிளாடல்	75
8.	பாசிச மனோபாவம் வெறுக்கும் படைப்பு வெளி: எம்.எஃப். ஹுசைன்	85
9.	மருட்சியைத் தரும் மனிதனின் மனப்பிளவு, மரபு முரண்: எஃப்.என். சூசா	95
10.	தனித்துவமான தடத்தில் பயணித்த அழகு: ராம்கிங்கர் பேஜ்	105
11.	ஓர் அரிய வாழ்க்கையின் எளிய இலக்கணம்: ஆர். சூடாமணி	113
12.	இந்திய சிற்பக்கலையின் பேராசான்: தேவி பிரசாத் ராய் சௌத்ரி	121
13.	மரபுசார் ஓவியமும் மாண்பும்: கே.சி.எஸ். பணிக்கர்	129
14.	பிராந்தியமும் வரலாற்றுச் சாராம்சமும் செறிந்த நவீனம்: தனபால்	139

15.	மனிதார்த்தமே கலையென மாற்று கண்ட கலைஞர்கள்: சோம்நாத் ஹோர், சிட்டோ பிரசாத்	147
16.	எளிமையிலும் அழகிலும் அலைபுற்ற கலை: கே.ஜி. சுப்பிரமணியன்	158
17.	கோடுகளாற் புனைந்த லட்சிய உலகம்: நஸ்ரீன் முகமதி	166
18.	பேசா நகரமும் பேசும் நகரமும்: குலாம் முகமது ஷேக்	175
19.	வர்க்கம் - பாலினம் – புனைகளம்: பூபன் காக்கர்	184
20.	மரபில் மிளிரும் புதுமை: மீரா முகர்ஜி	194
21.	உள்ளம் மயக்கும் தூரிகை: சந்தான ராஜ்	201
22.	பாரம்பரியமும் நவீனமும்: சில கேள்விகள்	210
23.	கலையும் கலகமும்	219
	நூற்பட்டியல்	227

1
நவீன ஓவியம்: வரலாறும் விமர்சனமும்

ஓவியக் கலை என்பது கட்புலன்களுக்கான ஒரு வெளிப்பாடு. மொழியைத் தொடர்புச்சாதனமாக மனிதன் பயன்படுத்தும் முன்னரே கோடுகளாலான, ஓவியங்கள் வழியிலான வெளிப்பாடுகளும் புரிதல்களும் ஏற்பட்டுவிட்டன. குகை ஓவியங்களையும் பாறை ஓவியங்களையும் மனதில்கொண்டு இவற்றை நாம் அறிகிறோம். இன்றும் பல நூற்றாண்டுகளைக் கடந்த நிலையில், குகைகளையும் கோயில்களையும் கோட்டைகளையும் தாண்டி கித்தான்களின் மேல் மட்டுமன்றி நிர்மாணக்கலை வடிவிலும் (இன்ஸ்டலேஷன்) அசையும் பிம்பங்களின் நிர்மாண வடிவமாகவும் (வீடியோ இன்ஸ்டலேஷன்) கட்புலக்கலை (visual art) வளர்ந்துவிட்ட நிலையில் ஓவியக்கலையின் வரலாற்றையும் அதனைப் புரிந்துகொள்ளும் வழிவகைகளை குறித்தும் அறிந்து கொள்ளவேண்டிய ஒரு காலகட்டத்தில்தான் நாம் இருக்கிறோம். காலனீய ஆதிக்கத்திற்கு முன்னரும் பின்னருமான கலை வெளிப்பாட்டு முறைமைகளை, கலை வெளிப்பாட்டு முறைமைகளைப் பற்றிய கோட்பாட்டியல் ரீதியிலான மாற்றங்கள் பற்றி ஆராய்வதன் மூலம் நமது பாரம்பரியக் கலை மரபுகளையும் அதனுடன் இணைந்தும் தனித்தும் செயல்படத் துவங்கிய பல்வேறு கலை இயக்கங்களையும் குறித்து அறியலாம்.

மேற்கத்திய ஓவியப் பாணியிலிருந்து அவர்களின் தைலவண்ண ஓவியங்களைப் (oil paintings) பின்பற்றுவது மட்டுமே அல்லாது அவர்களது புலன் கள (perspectival) ஓவியப்பாணியும் இருபதாம் நூற்றாண்டைச் சார்ந்த பெரும்பாலான இந்திய ஓவியர்களால் கையாளப்பட்டு வந்துள்ளது. இன்னும் சொல்லப்போனால் பிற்காலத்தில் பெரும்பாலான இந்திய நவீன ஓவியங்களின் அடிப்படை வடிவங்கள்

மேற்கத்திய பாணியைப் பின்பற்றியே வளர்ந்துவந்தன. எனவே இந்திய நவீனத்துவ நுண்கலைப் பாணிகளைப் புரிந்துகொள்ள அதன் முன்னோடியாகிய ஐரோப்பியப் பாணிகளைப் புரிந்துகொள்வது மிகவும் உதவியாக இருக்கும். இருபதாம் நூற்றாண்டின் தொடக்கமானது நவீனத்துவம் கீழைத்தேய நாடுகளில் நுழைந்த காலகட்டமாகும். அது ஐரோப்பிய நவீனத்துவ காலகட்டத்தினின்று முற்றிலும் வேறானது. ஐரோப்பாவில் தொழிற்புரட்சியும், நகரமயமாதலும், நவீன வாழ்க்கை முரண்களும், வர்க்க முரண்களும், உலகப்போர்களும் நவீனத்துவ கலை இயக்கங்கள் உருவாவதற்குப் பின்னணியாக இருந்துள்ளன என்றால் அது மிகையாகாது. இந்தியா, லத்தீன் அமெரிக்கா போன்ற மூன்றாம் உலக நாடுகளிலோ காலனியாதிக்கத்தின் தாக்கமும், விடுதலை இயக்கங்களின் வீச்சும், தேசியம் என்ற கருத்தாக்கமுமே நவீன ஓவியத்தின் காரணிகளை உள்ளீடு செய்வனவாக இருந்தன. எனவேதான் இந்திய ஓவியப் பாணிகளை இத்தொகுப்பிலிருக்கும் எனது கட்டுரைகளில் ஆராய்வதற்கு முன்பாக ஐரோப்பிய ஓவியப்பாணிகளைக் குறித்து சுருங்கக் கூறவிழைகிறேன்.

படைப்பு, வாசிப்பு போன்ற இருவேறு தளங்களில் கலை அதனளவில் வெறும் அழகியலாகப் பரிணமிப்பதாகத் தோற்றமளித்தாலும் அதனுள் பொருந்திய அரசியல், பொருளாதார, வர்க்க மற்றும் சமூக மதிப்பீடுகளை ஆராய்வதற்கும் இந்தியக் கலை வரலாற்றைப் பற்றி ஓரளவிற்குப் புரிந்துகொள்வதற்கும் இக்கட்டுரைகள் பயனுள்ளதாய் இருக்குமென்கிற நம்பிக்கையின் பேரிலேயே குழுமம் - தீராநதியில் இக் கட்டுரைத் தொடரை எழுதத் தொடங்கினேன்.

பிரித்தானியரின் வரவிற்கு முன்பு மரபுசார்ந்த நம்முடைய பாரம்பரிய மற்றும் கிராமியக்கலைகள் படைப்பாளியின் தனிப்பட்ட அடையாளத்தை வெளிப்படுத்தாத ஒன்றாகவே இருந்து வந்தன. கலைஞன் தனது படைப்பின் மீது கையொப்பமிடுவது இந்திய வரலாற்றில் அதுவரை இல்லாத ஒன்று. நமது கோவில் சுவர்களில் எழுப்பப்படும் ஓவியங்கள், சிற்ப வடிவங்கள், கலம்காரி, தஞ்சாவூர் ஓவியம் போன்றவை படைக்கப்பட்ட காலகட்டத்தை நாம் அறிவோமே தவிர அதன் படைப்பாளியைப் பற்றிய அடையாளங்கள் குறித்து அறிந்து கொள்வதற்கு வாய்ப்பில்லை. சிற்பக்கலை மற்றும் கோவில் நிர்மாணப் பணிகளில்கூட குழுக்களாகவே (guild) சென்று நிர்மாணப்

பணிகளை மேற்கொண்டு வந்துள்ளனர் என்பது சான்றுகள் வழி புலனாகிறது. இந்திய வரலாறு இவ்வாறு இருக்கையில், மேற்கத்திய ஓவியப்பாணியில் தனி மனித அடையாளம் என்பதும் படைப்புகளுக்குக் கையொப்பமிடுவது என்பதும் பதினைந்தாம் நூற்றாண்டின் மறுமலர்ச்சி காலத்திற்குப் பிறகே ஏற்பட்டிருக்கலாம் என்று தெரிகிறது. அதற்குப் பின்னரே 'தனி மனிதன்' (individual) என்கிற அடையாளம் முன் நிறுத்தப் பெறுகிறது. இதுவே நவீனகால ஓவியப் பயிற்சியின் துவக்கம் எனலாம்.

மேற்கத்திய நவீன ஓவியத்தின் வரலாற்றெழுதியலின் தொடக்கம்

முதலில் ஒன்றைத் தெளிவுபடுத்த விரும்புகிறேன். நவீன ஓவியம் அல்லது நவீனம் என்றால் என்ன, அது எப்படி நவீனத்துவ ஓவியத்திலிருந்து வேறுபடுகிறது என்பதுதான் அது. ஆங்கிலத்தில் நவீனம் என்பது மாடர்னிடி என அழைக்கப்படுகிறது. நவீனத்துவம் என்பது மாடர்னிசம் என்று அழைக்கப்படுகிறது. இரண்டுமே புதிய போக்குகள்தான் என்றாலும் ஒன்றிலிருந்து ஒன்று வேறுபட்டவை மட்டுமல்ல, நவீனத்துவம் என்பது நவீன கால அணுகுமுறைக்கு எதிர்வினையாக உருவானது என்பது முக்கியம். அதனால் நாம் இவற்றைப் பிரித்துப் புரிந்துகொள்வது அவசியம். இந்த நூல் முழுவதும் நவீன ஓவியம் என்றும் நவீனத்துவ ஓவியம் என்றும் வேறுபடுத்திக் கூறியுள்ளேன்.

நவீனம் என்பது என்னவென்றால் தனிமனிதனின் புலனுலகை மையப்படுத்திய படைப்பு. முப்பரிமாண வெளி, கட்புலக் குவியம் (பெர்ஸ்பெக்டிவ்). இதை யதார்த்தச் சித்தரிப்பு எனவும் கூறலாம். ஓவியத்தில் மட்டுமன்றி பல்வேறு படைப்புத் தளங்களிலும் இது பதினைந்தாம் நூற்றாண்டிற்குப் பிறகு மெல்ல வளர்ச்சியடைந்தது. உரைநடை எழுத்து, சிறுகதை, நாவல்களில் யதார்த்தச் சித்தரிப்பு போல ஓவியம் புறவுலகைத் தத்ரூபமாகக் காட்சிப்படுத்தும் பாணி.

நவீனத்துவம் என்பது தனிமனிதத் தன்னுணர்வைப் பொறுத்து, எப்படிப் படைப்பாளியின் மனம் புறவுலகை உள்வாங்குகிறது என்பதைப் பொருத்து வெளிப்பாடு அமைவதைக் குறிப்பது. இதில் உணர்வுநிலைகள் முக்கியத்துவம் பெறுகிறது. புறவுலக யதார்த்தம் முக்கியமல்ல. இத்தகைய போக்கு நவீனகாலத்திற்கு முந்தைய மரபார்ந்த சித்தரிப்புகளுடன் ஒரு தொடர்ச்சியைக் கண்டது. கற்பனை வெளியென்பது அகத்தின்

வெளிப்பாடு, அது புறவெளிச் சித்தரிப்பல்ல என்று சுருக்கமாகக் கூறலாம்.

பல சமயங்களில் நவீனம் என்பதும் நவீனத்துவம் என்பதும் கலந்து பல்வேறு வெளிப்பாட்டு வடிவங்களை உருவாக்குவதும் உண்டு. அதனால் பொதுவாக 'நவீன ஓவியம்' என்று கூறும்போது பெரும்பாலும் நவீனத்துவ ஓவியத்தைக் குறிப்பிடுகிறோமே தவிர யதார்த்தச் சித்தரிப்பையல்ல.

மேற்கில் கலைஞனின் தனிப்பட்ட அடையாளம் என்பது மறுமலர்ச்சி (renaissance) காலகட்டத்தில் முன்னிறுத்தப்பட்ட நவீன ஓவியத்தின் முக்கியப் பரிமாணம் எனக் காணலாம். ஐரோப்பிய கலை இயக்கங்களின் பதிவு செய்யப்பட்ட வரலாற்றில் மறுமலர்ச்சியானது முற்பாதியில் கடவுள் நம்பிக்கையை முதன்மையாகக் கொண்டு இயங்கியது. கிறிஸ்துவ வழிபாட்டுத் தலங்களில் வரைவது என்பது மைக்கேலஞ்சலோ உள்ளிட்ட முக்கிய ஓவியர்களின் பணியாகவே இருந்தது. இத்தாலிய ஓவியரும் கட்டடக்கலை நிபுணருமான ஜார்ஜியோ வஸாரி (1511- 1574) என்பவர்தான் முதன்முதலில் தனது 'மாபெரும் கலைஞர்களின் வாழ்க்கை' (Lives of the great artists) என்னும் நீண்டதொரு கட்டுரை மூலமாக அவரது சமகால ஓவியர்களின் வாழ்க்கையையும் ஓவிய முயற்சிகளையும் பதிவு செய்துள்ளார். அதற்கு முன்பு மேற்கில் ஏராளமான கலைப் படைப்புகள் இருந்தாலும் படைப்பாளியைப் பற்றிய தகவல்களைக் குறித்து அறிய வாய்ப்பு எதுவுமில்லை. மறுமலர்ச்சி காலத்து ஓவியங்களில் தென்பட்ட துல்லியமான முப்பரிமாணம் (perspective) என்பது கதையாடல்களின் யதார்த்தத்தை நிறுவக்கூடிய ஒரு சக்தி வாய்ந்த கருவியாகச் செயல்பட்டது எனலாம்.

மேற்கில் கடவுளின் இருப்பை நம்பச் செய்யுமாறு விவிலியத்தில் உள்ள கதையாடல்களைத் தத்ரூப ஓவியங்களாக வரைந்து அதன் மூலம் இறைநம்பிக்கையை வலுவடையச் செய்ததில் மறுமலர்ச்சி காலத்தின் பங்கு அளப்பரியது. லியனார்டோ டாவின்சி, மைக்கேலஞ்சலோ, ரஃபேல் போன்ற மாபெரும் கலைஞர்கள் கடவுள் நம்பிக்கையாளர்களாகவும், அறிவியலாளர்களாகவும், கணித மேதைகளாகவும் இருந்துள்ளனர். பிற்காலத்தில், ஆப்பிரிக்கா போன்ற கண்டங்களைக் கண்டறிந்த பிறகு, உடைபட்டுப்போன உலகைப்

பற்றின பழமையான தர்க்கங்கள் சொர்க்கம்/நரகம் போன்றவற்றைப் பற்றிய புதிய கற்பனைகள் உருவாவதற்கு வழிவகுத்தன எனலாம். உலகக் கலாசாரத்தின் மையம் கிரேக்கமாக இருக்கக் கூடும் என்கிற நம்பிக்கையும் இக்காலகட்டத்தில்தான் தகர்க்கப்பட்டுவிடுகிறது. இது குறித்து மார்டின் பெர்னல் தனது கருப்பு ஏதென்ஸ் (Black Athena) என்னும் புத்தகத்தில் விரிவாகவே ஆய்வு செய்துள்ளார்.

மேற்கத்திய கலைகளின் கருத்தாக்கங்களும் வடிவங்களும் ஒவ்வொரு காலகட்டத்திலும் அங்கே நிகழ்ந்த சம்பவங்களைப் பிரதிபலித்துள்ளன. எனினும், ஒரு குறிப்பிட்ட காலகட்டத்தின் கருத்தாக்கங்கள் பிற்காலங்களுக்குப் பொருந்துமாயின் அவை ஓவிய மொழியில் மீண்டும் எடுத்தாளப்பட்டுள்ளன. பதினைந்தாம் நூற்றாண்டின் ஐரோப்பா முற்றிலும் தேவாலயத்தின் கட்டுப்பாட்டுக்குள்ளும் அதனைச் சார்ந்த அறம், நம்பிக்கைகள் சார்ந்தும் இயங்கிவந்துள்ளது. இக்காலகட்டத்தில் நெதர்லாந்தைச் சார்ந்த ஹையரானிமஸ் பாஷ் *(Hieranimous Bosch)* என்னும் ஓவியர் 'லோகாயுத இன்பங்களுக்கான தோட்டம்' *(garden of earthly pleasures)* என்னும் ஒரு ஓவியத்தை வரைந்தார். மனிதர்கள் தம்மையும், தம்மைப் படைத்த கடவுளையும் மறந்து சிற்றின்பங்களில் மூழ்கித் திளைப்பதால் உருவாகும் தீமைகளைப் பறைசாற்றுவதான இந்த ஓவியம் பிற்காலத்தில் ஐநூறு ஆண்டுகளுப் பிறகு உருவாகிய சர்ரியலிஸ ஓவியப் பாணிக்கு ஒரு முன்னோடியாக அமைந்தது. இன்பங்களைத் துய்ப்பதற்குத் தன்னுடைய பாணியில் உருவம் கொடுத்த இவரது ஓவியங்கள் மிகவும் துல்லியமான உருவங்களையும் அதே நேரம் நமது கற்பனைக்கெட்டாத பல புனைவு பிம்பங்களையும் கொண்டிருந்தன. வானத்தில் பறந்து செல்லும் மீன்கள், பழங்களுக்கு உள்ளிருந்து வெளிவரும் பெண்கள், கத்தியுடன் ஒட்டிய இரு காதுகள், அங்கியும் தொப்பியும் அணிந்து செய்தித்தாள் போன்ற ஒன்றைச் சுமந்துவரும் பறவை (அக்காலத்தில் செய்தித்தாள் என்ற ஒன்று இருந்திருக்க முடியுமா என்ன?). இவ்வாறு சொர்க்கத்தையும் நரகத்தையும் சார்ந்த கற்பனைகளைத் தனது ஓவியங்களில் அள்ளித் தெளித்திருக்கிறார் பாஷ். பிற்காலத்தில் கிப்சன் இதைப்பற்றிக் கூறும்போது இக்காலகட்டத்தில் மனிதனுக்குரிய இயல்பான காம இச்சைகள் *(libido)* ஓரந்தள்ளி வைக்கப்பட்டு அவனது ஆன்மாவுக்கான தேடல் தேவாலயங்களின் வடிவில் உருப்பெற்றதாகக் கூறுகிறார்.

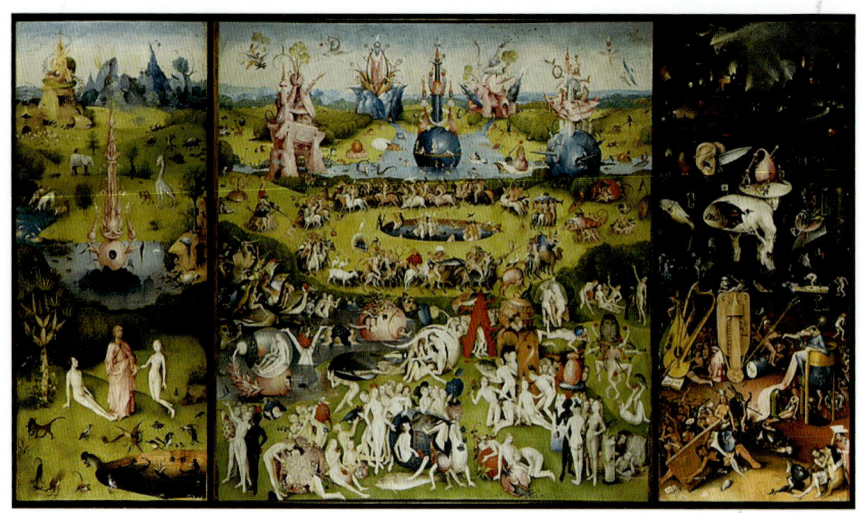

போஸ்சின் 'இன்பங்களுக்கான தோட்டம்'

பத்தொன்பதாம் நூற்றாண்டின் தொடக்கத்தில் ஐரோப்பாவில் தொடங்கிய தொழிற்புரட்சியும் அதன்பின் நடந்த உலகப்போர்களும் ஐரோப்பாவில் ஒரு நவீனத்துவ ஓவியப்பாணியை உருவாக்கின. 1830இல் பார்பஸான் பள்ளி என்னும் பெயரில் தொடங்கிய பிரெஞ்சு ஓவியர்கள் குழுவானது ஐரோப்பாவின் இயந்திரமயமாக்கலின் மீது கடும் விமர்சனத்தை முன் வைத்தது. இயற்கையிலிருந்து மனிதன் விலகிப்போவதின் அபாயத்தை அக்குழுவினர் உணர்ந்தனர். அதன் காரணமாக பிரான்ஸின் கிராமப்பகுதிகளுக்குள் சென்று அங்கு கண்ட காட்சிகளை வரைந்தனர். இயற்கையையும் கிராமப்புற வாழ்க்கையினையும் கலை வடிவமாக்கும் ஓர் இயக்கத்தினைத் தோற்றுவித்தனர். இவ்வியக்கத்தைச் சார்ந்த ழான் பிரான்ஸுவா மியே (Jean Fracoise Millet) என்ற ஓவியர் விவசாயிகளின் அன்றாட வாழ்க்கையை ஓவியமாகத் தீட்டலானார். மற்றொரு ஓவியரான தியோடோர் ரூசோ (Theodore Rousseau) விலங்குகள், மனிதர்கள், தாவரங்கள் மூன்றையும் இணைத்து பளிச்சிடும் வண்ணங்களில் ஓவியங்களாகத் தீட்டினார். 1860 முதல் 1979 வரை நிகழ்ந்த பல்வேறு நவீன ஓவியப் பாணிகளுக்கு

தேவதைகள்

வழிவகுப்பதாக பார்பஸான் இயக்கம் அமைந்தது. வண்ணங்களை இழைத்துப் பரிமாணங்களைக் காட்டுவதற்குப் பதிலாகக் கோடுகளாகக் கொண்டு தீட்டிய தோற்றலியம் (இம்ப்ரஷனிஸம்) வின்ஸந்த் வான்கோ *(Vincent Vangogh),* மானே *(Monet),* பால் கோகேன் *(Paul Gaugin),* எட்க தீகாஸ் *(Edgar Degas)* போன்ற ஓவியர்களால் கையாளப்பட்டது. கிளாட் மானே *(Claude Monet)* என்ற ஓவியரின் இம்ப்ரஷன் சன்செட் (சூரிய அஸ்தமனத்தின் தோற்றம்) என்ற ஓவியத்தின் பெயரையே இயக்கத்தின் பெயராகக் கொண்ட இப்பாணியில் வண்ணங்களை ஒன்றுடன் ஒன்று கலக்காமலும் இயற்கை வெளிச்சத்தின் விளையாட்டைத் தூரிகை கொண்டு நிர்மாணிப்பதுமே ஒரு மிகப் பெரிய சவாலாகக்

கருதப்பட்டது. வான்காவைப் போன்ற ஓவியர்கள் மியேயைப் பின்பற்றி கிராமப்புறங்களையும் விவசாயக் கூலிகளையும் வரைந்து வந்த அதேநேரம் ஆகஸ்த் ரேனுவா (*Auguste Renoir*), கெமீல் பிஸாவோ (*Camille Pissaro*), எட்கர் தேகாஸ் போன்றவர்கள் நடன மாதுக்களையும், பெண்களின் தனிப்பட்ட ஒப்பனை அறைகளுக்கும் குளிக்குமிடங்களுக்கும் சென்று அவர்களது நிர்வாணக்காட்சிகளையும், நகரம் சார்ந்த வாழ்வியலையும் தீட்டி மகிழ்ந்துள்ளனர். கலை வரலாற்று அறிஞரான கிரெஸெல்டா பொல்லாக் (*Griselda Pollock*), இந்த ஓவியங்களைப் பற்றிக் குறிப்பிடுகையில் ஆண்கள் பெண் உடலைக் காண்பதற்கும் பெண்களே தனது உடலை முகக் கண்ணாடியில் பார்ப்பதற்கும் நிறைய வேறுபாடுகள் உள்ளன என்கிறார். இக்காலகட்டத்தின் மிக முக்கியமான பெண் ஓவியர்களான பெர்த் மோரிஸோ (*Berthe Morisot*) மற்றும் மேரி குஸாட் (*Mary Cassatte*) போன்றவர்கள் ஆணாதிக்கத்திற்கு உட்பட்ட ஓவிய உலகத்தால் சிறுதும் கவனத்திற்கு உள்ளாகாமல் வெகு காலத்திற்குப் பிறகே அங்கீகரிக்கப்பட்டவர்கள். இவர்களின் ஓவியங்கள் பெண்களின் தனிமையையும் தாய்மையையும் அவர்களது தனிப்பட்ட உலகங்களையும் பிரதிபலிப்பதாய் வடிக்கப் பெற்றன.

ஸாரா எனும் ஓவியர் தனது தூரிகைகளால் வண்ணப் புள்ளிகளைக் கொண்டே ஓவியங்கள் தீட்டி 'பாயிண்டலிஸம்' என்ற ஒரு ஓவியப்பாணியையும் உருவாக்கினார். வண்ணங்களை ஒன்றுடன் ஒன்று கலக்காமல் உள்ளது உள்ளவாறே சிவப்பும் நீலமும், மஞ்சளும் பச்சையுமாக முகத்தில் அறைச் செய்யுமாறு வரையப்பட்ட ஓவியங்கள் அழகியலில் விலங்குத்தன்மையுடன் தோற்றமளிப்பதாகக் கருதி ஃபாவிஸம் (*fauvism*) என்று பெயரிடப்பட்டது. ஹென்றி மத்தீஸ் (*Henry Mattise*), ஆண்ட்ரே டுரேன் (*Andre Derain*), ராஉல் டஃபி (*Raoul Dufy*), மாக் ஷாகால் (*Marc Shagall*) முதலான ஓவியர்கள் ஃபாவிஸ பாணியைக் கையாண்டனர். அதியதார்த்த ஓவியங்கள் எனப்படும் ஸர்ரியலிஸ ஓவியப்பாணிகளும் (ஸால்வடார் டாலி (*Salvadore Dali*), ரெனே மாக்ரித் (*Rene Magritte*)) அக்காலக் கட்டத்தில்தான் இடம்பெற்றன. முதல் உலகப்போருக்குப் பின் எந்திரங்களின் வருகை ஒரு பெரும் குழப்பத்தை ஏற்படுத்தியது. தொழிற்புரட்சியின் காரணமாக ஒரு நிரந்தரமான நடுத்தர வர்க்கம் உருவாக்கப்படலாம் என்றும் அஞ்சப்பட்டது. குஸ்தாவ் கோர்பெட் (*Gustav Courbet*) என்ற ஓவியர் தனது வாழ்நாள்

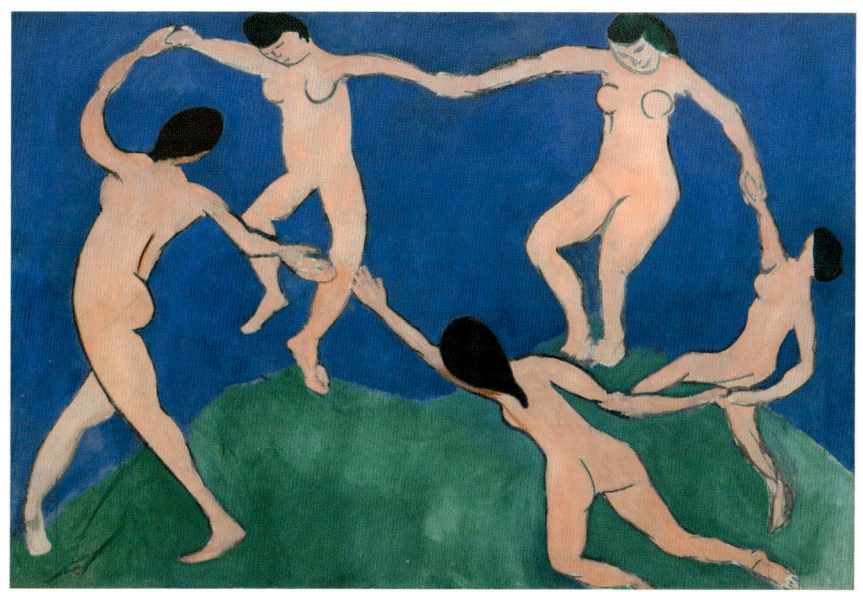

ஹென்றி மத்தீஸ் - நடன மாதுக்கள்

முழுவதும் உழைக்கும் மக்களை வரைவதிலேயே செலவிட்டார். வெளிப்பாட்டியம் (எக்ஸ்பிரஷனிஸம்) என்னுமொரு ஓவியப்பாணி இக்காலகட்டத்தில் மனித அவலங்களை உரக்கக் கூறும் மொழியாக உலகின் பல்வேறு நாடுகளில் தோன்றியது. ஓவியம் மட்டுமல்லாது சினிமா, இலக்கியம் போன்ற எல்லாத் துறைகளிலும் எக்ஸ்பிரஷனிஸ கருத்துக்கள் கோலோச்சியிருந்தன. ரஷ்யாவில் காண்டின்ஸ்கி மற்றும் ஷெகால் ஆஸ்திரியாவில் இகான் ஷீலி மற்றும் கொகோச்கா, ஜெர்மனியில் முன்க் மற்றும் கதே கோல்விட்ஸ் போன்றவர்கள் இவ்வியக்கத்தின் முன்னோடிகளாகத் திகழ்ந்தவர்கள். இவ்வியக்கமும் இதனைத் தொடர்ந்த அரூப வெளிப்பாட்டியமும் (abstract expressionism) ஓவியங்களுக்கு மட்டுமல்லாது சிற்பம், கட்டடக்கலை, திரைப்படங்கள், நாடகங்கள் போன்றவற்றிலும் பாதிப்பை ஏற்படுத்தக் கூடியனவாக இருந்தன. 1916லிருந்து 1922வரை ஸ்விட்சர்லாந்தில் முதல் உலகப்போரின் அவலங்களை எதிர்த்துக் கிளம்பிய டாடாயிஸம் (Dadaism) என்னும்

கதே கோல்விட்ஸ்

ஒரு கலகக் கலாசார இயக்கம் நவீன உலகத்தின் அர்த்தமின்மையைப் பறைசாற்றுவதாகவும் பூர்ஷ்வாக்களுக்கு எதிராகப் போர்க்கொடி உயர்த்துவதாகவும் இருந்தது. ஓவியங்கள் சிற்பங்கள் மட்டுமல்லாது கவிதைகளாகவும் டாடாயிஸ வெளிப்பாடுகள் இடம்பெற்றன. இவ்வியக்கத்தைச் சார்ந்தவர் மாஸெல் டுஸ்சாம்ப் (Marcel Duchamp) என்னும் ஓவியர். டுஸ்சாம்ப் எந்த ஒரு படைப்பையும் மேல்தட்டு வர்க்கத்தினருக்குரிய கண்காட்சி சாலையில் வைத்துவிடுவதன் மூலம் அதன் அழகியல் மதிப்பீட்டினைக் கூட்டி அதை ஒரு கலைப் படைப்பாக்கிவிடும் முறைமைகளைக் கண்டித்தார். தனது நீரூற்று (fountain) என்னும் ஒரு படைப்பினை கண்காட்சிசாலையின் நடுவே வைத்தார். அது வேறொன்றுமல்ல சிறுநீர் கழிக்கும் ஒரு பீங்கான் உபகரணம் மட்டுமே. அதன் மேல் R.Mutt, 1917 என்று கையெழுத்திட்டு அதன் மதிப்பினை சர்ச்சைக்குட்படுத்தினார். உலகப் புகழ் வாய்ந்த

 20 | நவீன இந்திய ஓவியம்: வரலாறும் விமர்சனமும்

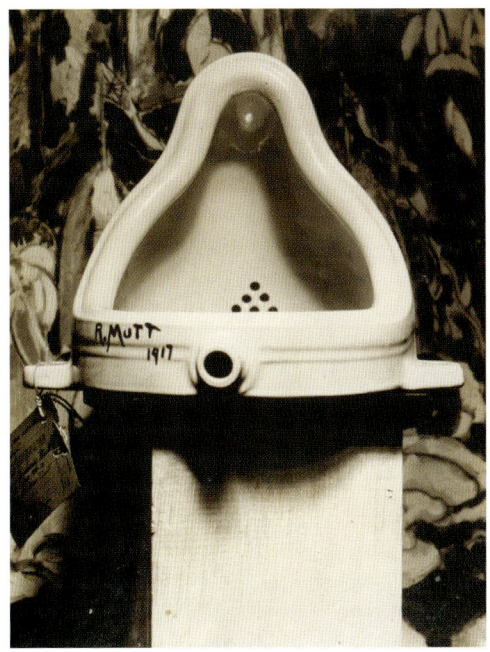

நீரூற்று

மோனாலிசா என்னும் ஓவியத்திற்கு மீசையிட்டு 'மோகத்திற்குரிய பெண்மணி' (L.H.O.O.Q- செம ஹாட் மச்சி!) என்று பெயரிட்டு அதன் புனிதத்தைத் தகர்த்தெரிந்தார்.

மேற்கில் பற்பல காலகட்டங்களில் பல்வேறு ஓவியப் போக்குகளைக் கண்டு பின்பு சமகால நவீனத்துவக்கலையாக உருமாறிய இயக்கங்கள் இந்தியாவை வந்தடையும்போது அவை தமது பல்வேறு காலகட்டங்களின் அரசியல்/சமூக கருத்தாக்கங்களை இழந்ததாகவும் வடிவம் (முப்பரிமாணம் (three dimensionality), உடற்கூறு (Anatomy)) மற்றும் வரைபொருள் (உதா.: தைல வண்ண ஓவியம்) போன்றவற்றின் மூலம் தமது தாக்கத்தை ஏற்படுத்துவனவாகவும் அமைந்துவிட்டிருந்தன. மேற்கத்திய ஓவிய வரலாற்றைப் பற்றி என்னுடைய இந்த முதல் கட்டுரையில் மிகவும் சுருக்கமாகவே கோடிட்டுக் காட்டியுள்ளேன்.

இன்னும் விரிவாக இவ்வியக்கங்களைப் பற்றிக் கூறுவதற்கு விஷயங்கள் இருந்தபோதிலும் இந்திய கலை வரலாற்றிலும் நவீன இந்திய ஓவியப் பாணிகளிலும் மேற்கத்திய மற்றும் கீழை தேச கலைப் பாணிகளின் தாக்கத்தைக் குறித்து இனிவரும் கட்டுரைகள் பேசவிருக்கின்றன.

இருபத்தி மூன்று கட்டுரைகளை மட்டுமே தாங்கியுள்ள இத்தொகுப்பில் ஒரு சில கலைஞர்களின் வாழ்க்கையை மட்டுமே தொகுக்க முடிந்தது. இதைத் தொடர்ந்து வரவிருக்கும் பல்வேறு பாகங்களில் இதில் விட்டுப்போன ஓவியர்களையும் சிற்பிகளையும் பற்றி விரிவாக ஆராயலாம் என்ற எண்ணத்தோடு இக்கட்டுரைத் தொகுப்பை உங்களுக்கு அளிக்கிறேன்.

2
நவீனத்துவமும் தேசிய அடையாளமும்:
ராஜா ரவிவர்மா

ராஜா ரவிவர்மா

நவீன இந்திய ஓவியத்தின் முன்னோடி ஆளுமை ரவிவர்மா என்பதில் நம்மில் யாருக்குமே சந்தேகம் இருக்க வாய்ப்பில்லை. வீடுகளின் பூசையறைகள் முதல், பெண்கள் அணியும் பட்டுப் புடவையுடன் சரிகை வேலைப்பாடுகள் வரை ரவிவர்மா நமது நினைவுத் தடங்களில் பதிந்து போயிருக்கிறார். ரவிவர்மாவின் ஓவியங்களை ஆய்வு செய்வதானால் அவர் வாழ்ந்த கால கட்டத்தையும் செல்வம் கொழித்த அவருடைய பின்னணியையும் மனதில் வைத்துக்கொண்டு ஆராய்வதன் மூலமே சாத்தியம் எனக் கருதுகிறேன்.

மேற்கில் நவீன கால வெளிப்பாடுகளும் நவீனத்துவத்தை உருவாக்கிய காரணிகளுக்கும் மாறாக இந்தியாவில் நவீனகால வெளிப்பாடுகளும் சரி, நவீனத்துவ வெளிப்பாடுகளும் சரி இதெல்லாம் மேட்டுக்குடியினரின் கலாசாரத் தளத்தின் மூலம் இங்கு காலடி எடுத்துவைத்தது என்று சொன்னால் அது மிகையாகாது. ஒருபுறம் நவீனத்துவம் ஒரு குறிப்பிட்ட காலகட்டத்தை உணர்த்துவதாகத் தோன்றினாலும் மறுபுறம் அது ஒரு குறிப்பிட்ட அனுபவம் சார்ந்ததாகவும் தோற்றுவிக்கப்பட்டது. அந்த அனுபவமானது தனிமனிதத்துவம் என்ற ஒன்று. அது இந்திய வரலாற்றில் இதற்கு முன் கண்டிராத ஒரு அனுபவம். அதுவரை சமூகத்துடன் சமூகமாக ஒருமித்துப்போன மனிதார்த்த சுயம் தனிமனித இருப்பின் முக்கியத்துவத்தைக் கண்டடைந்த புள்ளியில் இங்கு நவீனத்துவம் தொடங்குகிறது. முதலில் பூர்ஷ்வாக்களும் அதன் பிறகு ஆங்கிலம் பேசவல்ல மேட்டுக்குடியினருமே சமூக சீர்த்திருத்த முறைமைகளைக் கையிலெடுக்கத் தொடங்கினர். அதற்கான சிறந்த உதாரணம் வங்காளத்தைச் சேர்ந்த ராஜாராம் மோகன்ராய். இக்காலத்தில்தான் 'இந்துமதம்' என்ற ஒரு அடைமொழிக்குள் பல்வேறு சிறுதெய்வ வழிபாடுகளும் ஒன்று சேர்ந்தன.

இந்தியா வளம் மிகுந்த ஒரு நாடு. இங்கு வாழ்பவர்கள் இந்துக்கள் (hindoos). வானுயர நிற்கும் பகோடாக்களிடையே (கோபுரங்கள்) முண்டாசும் வேட்டியும் கட்டித்திரியும், கலாசாரத்தில் பின் தங்கிய இவர்களுடைய கலை அதிசயத்திற்குரியது எனக்கூறி வில்லியம் டானியல், தாமஸ் டானியல் என்ற இரு ஓவியர்கள் இந்தியாவிலுள்ள இயற்கை வளங்களையும் கலைப் பொருட்களையும் தபால் கார்டுகள் வடிவில் வரைந்து இங்கிலாந்திற்கு அனுப்பி அங்குள்ள பிரித்தானியரை வியப்பிலாழ்த்தினார்கள். மில்ட்ரெட் ஆர்சர், டெல்லி கெட்டில் போன்றோரும் இந்தியர்களையும் இங்கு ஆட்சிசெய்யும் பிரித்தானியரையும் தத்ரூபமாக ஓவியமாக வரைந்து இந்தியாவிலும் ஐரோப்பாவிலும் இருந்த மேட்டுக்குடியினரை மகிழ்ச்சியுறச் செய்தார்கள். அது பதினெட்டாம் நூற்றின் பிற்பகுதி. கீழைத்தேசியப் பார்வையும் (orientalist outlook) தேசப்பற்றும் ஒன்று கூடி கோலோச்சிய பத்தொன்பதாம் நூற்றாண்டின் பிற்பகுதிகளில்தான் திருவாங்கூர் சமஸ்தானத்தின் கிளிமண்ணூரைச் சேர்ந்த ராஜா ரவிவர்மா ஓவிய உலகிற்குள் காலடி எடுத்து வைக்கிறார்.

ராஜா ரவிவர்மாவின் காலமானது, தேசம் என்ற கருத்தாக்கம் தலையெடுக்கத் தொடங்கிவிட்ட காலம். தேசியம் என்றதொரு கருத்துருவாக்கம் ஐரோப்பிய நாடுகளான அயர்லாந்து, ஸ்பெயின் போன்ற தேசங்களில் உள்வாங்கப்படுவதென்பது பெரும்பாடாக இருந்ததாகவும் அதே கருத்துருவாக்கம் இந்தியா போன்ற நாடுகளால் மிக எளிதில் கிரகித்துக் கொள்ளப்பட்டதாகவும் தாமஸ் ஆர். மெட்காஃப் தனது (Ideologies of the Raj) புத்தகத்தில் கூறுகிறார். ஒரு புறம் காலனியாதிக்கத்தைக் கையிலெடுத்த நாடுகளுக்கு தேசியம் என்ற கருத்தாக்கம் தேவைப்பட்டபோது மறுபுறம் அவற்றை எதிர்த்துத் தங்கள் குரல்களை மேலோங்கச் செய்வதற்காக தேசியத்தை மூன்றாம் உலக நாடுகளாகிய ஆப்பிரிக்கா, இந்தியா போன்ற தேசங்கள் வெகு எளிதில் கைக் கொண்டன. தேசியம் என்ற கருத்தாக்கம் தேசிய அடையாளம் குறித்த கேள்விக்கு இட்டுச் செல்கிறது. ரவிவர்மா அதற்கான விடையை நமது காவியங்களிலிருந்து எடுத்தாளப்பட்ட ஓவிய வடிவான கதையாடல்களை முன்வைப்பதன் மூலம் நாடுகிறார். இந்தியாவின் தேசியம்-இந்து தேசியம் என்கிற கருத்தாக்கத்திற்கு ரவி வர்மாவின் ஓவியங்கள் துணைபோகின்றன. அது மட்டுமல்லாது ஐரோப்பிய மறுமலர்ச்சி காலகட்டத்து ஓவியர்களால் கையாளப்பட்ட முப்பரிமாணம் (three dimensionality), யதார்த்த வடிவம் (realistic form) என்ற இரு பெரும் ஆயுதங்களைக் கையிலேந்தி அவற்றைத் தமது ஓவியங்களில் உள்ளீடு செய்வதன் மூலம் புராணக் காலத்தை இந்தியாவின் கடந்தகாலமாக நம்பச் செய்வதற்கான முகாந்திரங்கள் ஆகின்றன ரவிவர்மாவின் ஓவியங்கள்.

இந்தியாவின் பாரம்பரிய ஓவியப் பாணிகளான முகலாய, ராஜஸ்தானிய மற்றும் கிஷன்கார்க் மினியேச்சர்களிலும், ஓரிஸ்ஸாவின் படசித்ரா, ஆந்திராவின் கலம்காரி, வங்காளத்தின் காலிகாட் போன்ற பாரம்பரிய ஓவியப் பாணிகளிலும் இரு பரிமாண அம்சம் (two dimensionality) கொண்ட சித்திரிப்புகளே கையாளப்பட்டு வந்தன. அத்தகைய ஓவியப் பாணிகளைச் செவ்வியல் அந்தஸ்திலிருந்து பின் தள்ளுவதற்கு ஐரோப்பிய யதார்த்தபாணியும் ஒரு காரணமாயிற்று. அதே நேரம் இந்தியாவிற்கே உரிய எழில் வாய்ந்த இயற்கைப் பின்னணியைத் தனது பளிச்சிடும் வண்ணங்களால் ஒளி பெறச் செய்தார் ரவிவர்மா. ஐரோப்பாவின் இயற்கை எழிலைத் தீட்டும் பாணியைப் பின்பற்றியபோதும் இந்தப்

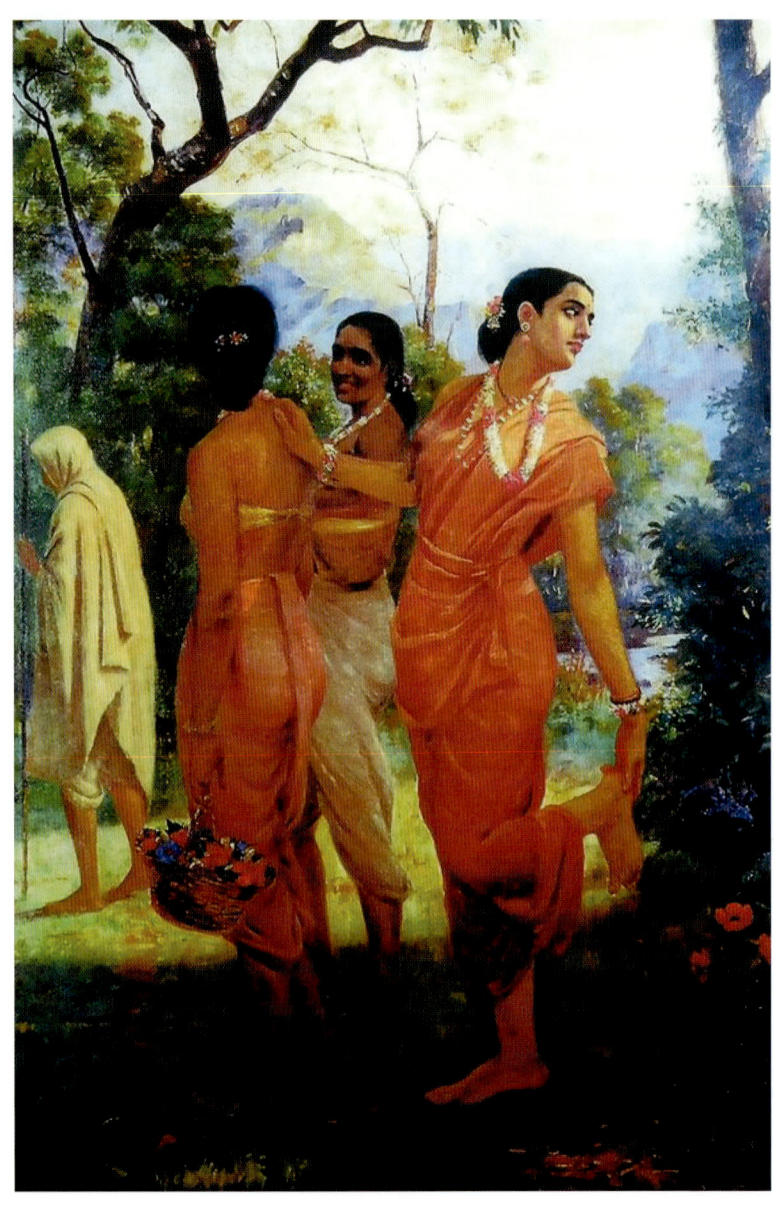

சகுந்தலா

பின்னணி இந்தியப் புவியியலுக்கான தனித்தன்மையுடையதாக விளங்குகிறது. வெறும் ஓவியர் என்ற காரணத்தால் மட்டுமின்றி அரச வம்சத்தில் பிறந்த ரவிவர்மாவிற்குச் செல்வச் செழிப்புள்ள அரச வம்சத்தினரும், பார்சி நாடகக் கலைஞர்களும் ஓவியம் தீட்டுவதற்கு மாடல்களாகக் கிடைத்தனர். ஒரு சாதாரண மனிதனுக்கு வாய்க்காத அழகியல் சாத்தியங்களும், வசதிகளும் ரவி வர்மாவின் ஓவியங்களை மிக எளிதில் ஐரோப்பிய யதார்த்தவாத ஓவியங்களுடன் கொண்டு சேர்த்தன. அவர் கற்றுத் தேர்ந்த தலை வண்ணமோ பளிங்கு நிற சருமம், உயர்தர துணிகளிலுள்ள சரிகைகள் மற்றும் மடிப்புகள், அலங்கார மாளிகைகள், தங்கத்தின் ஜொலிப்பு போன்ற பகட்டுகளை வெளிப்படுத்துவற்கான ஒரு சிறந்த ஊடகமாகவும் அமைந்தது.

சிறு வயதில் ஓவியம் கற்பதற்கான ரவி வர்மாவின் தாகம் அரச குடும்பத்தில் பிறந்திருந்தும் அவ்வளவு எளிதில் அவருக்கு நிறைவேறவில்லை. நேரடியாக ஓவியம் கற்றுக் கொள்ளமுடியாமல் தன்னிச்சையானதொரு கலைஞனைப் போலவே அவர் இக் கலையைக் கண்டறிய வேண்டியிருந்தது. அதுதான் தூரிகையின்மேல் அவருக்கு ஒரு தீராத தாகத்தைத் தந்திருக்கக் கூடுமோ என்று கூடச் சில நேரங்களில் நமக்குத் தோன்றுகிறது. தனது மாமனான ராஜா ராஜ வர்மாவின் ஊக்குவிப்பால் வரையப்பெற்ற ரவிவர்மாவின் ஓவியங்கள் சுவாதித் திருநாள் மகாராஜா அயில்யம் திருநாளின் கண்ணில் பட்டுவிட அவர் தனது அவையிலிருந்த ஓவியர் ராமசாமி நாயக்கரிடம் ரவிவர்மாவுக்கு ஓவியம் பயிற்றுவிக்கும் பொறுப்பை வழங்கினார். ராமசாமி நாயக்கருக்கோ வர்மாவிற்கு ஓவியம் கற்பிக்க முழு மனது இல்லை. இந்தச் சூழ்நிலையில் தியோடர் ஜென்ஸன் (Theodore Jensen) என்ற டச்சு ஓவியர் திருவாங்கூர் சமஸ்தானத்திற்கு வருகை தருகிறார். அவர், தான் ஓவியம் வரைவதைப் பார்க்க ரவி வர்மாவிற்கு அனுமதி அளிக்கிறார். இவ்வாறாக 1850களிலேயே இந்தியாவில் ஓவியக்கல்லூரிகள் பிரித்தானியரால் துவக்கப்பட்டுவிட்ட போதிலும் ஒரு முறைசாரா கல்வியாகவே ஓவியம் கற்றுக் கொள்கிறார் ரவிவர்மா. 1873இல் மதராஸில் நடந்த ஒரு கண்காட்சியில் கவர்னரின் பரிசைப் பெறுகிறார். 1888ஆம் ஆண்டு பரோடாவைச் சார்ந்த அரசர் சாயாஜிராவ், புராணங்களைச் சார்ந்த பதினான்கு ஓவியங்களை வரைவதற்காக ரவிவர்மாவை பரோடாவிற்கு அழைக்கிறார். சாயாஜிராவ் மேற்கு

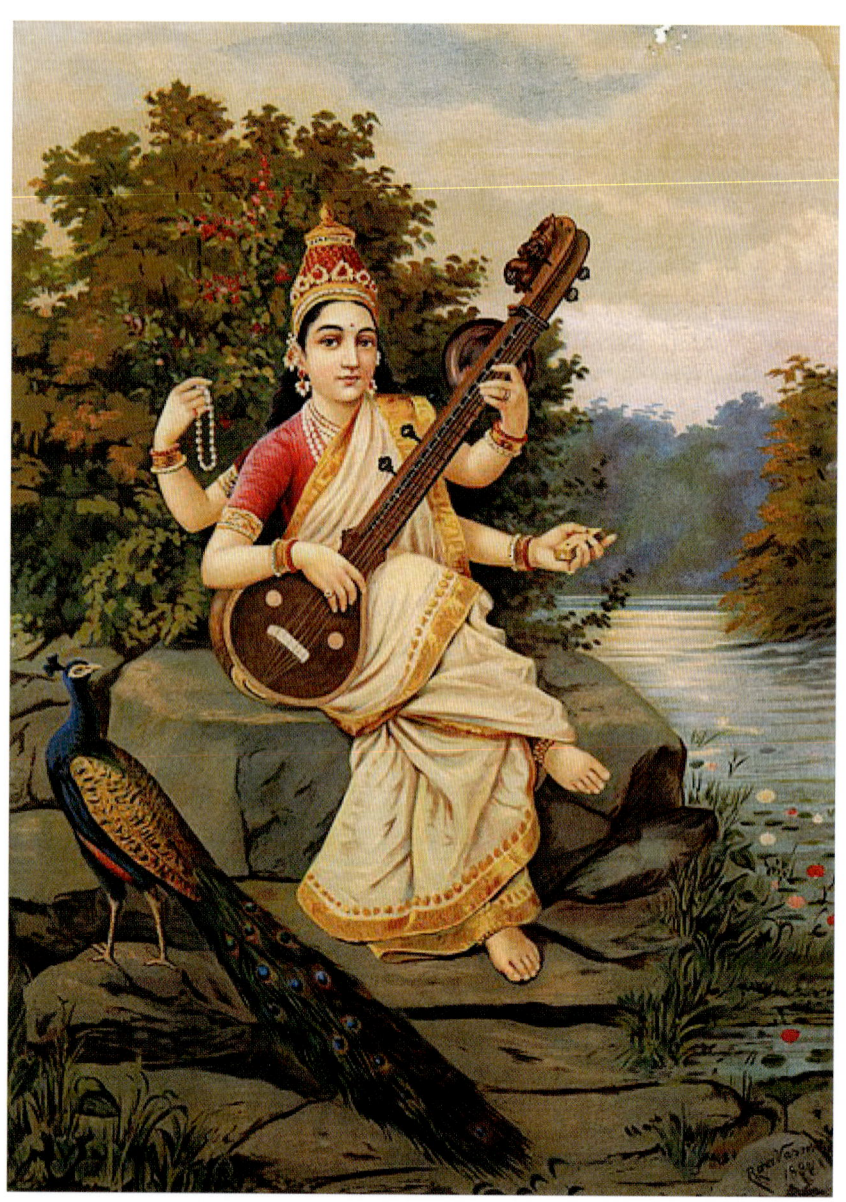

சரஸ்வதி

உலகின், மேற்கத்திய நாகரிகத்தின் ஒரு மிகப் பெரிய ரசிகர். பரோடாவில் உள்ள அவரது அருங்காட்சியகம் அவரால் பல்வேறு இடங்களிலிருந்து கொண்டுவரப்பட்ட பறவைகள், இசைக் கருவிகள் தவிரவும், டர்னர் போன்றோரது இம்ப்ரஷனிச ஓவியங்களையும் சிற்பங்களையும் கொண்டது. இத்தாலியச் சிற்பிகளைத் தனது அரண்மனைக்கே வரவழைத்து சிற்பங்கள் செய்யச் சொன்னவர். அவர் மட்டுமல்லாது திருவாங்கூர் சமஸ்தானத்தினைச் சார்ந்த பல பணக்காரர்களாலும்கூட ஐரோப்பிய ஓவியங்கள் சேகரிக்கப்பட்டு வந்தன. ஒரு கவனத்திற்குரிய செய்தி என்னவென்றால் ரவிவர்மா தனது வாழ்நாளில் கோகலே, தாதா பாய் நவ்ரோஜி போன்ற தேசியவாதிகளுடனும் அதே நேரம் கர்சன் பிரபு போன்ற காலனியாதிக்க சக்திகளுடனும் ஒன்றுபோல் உறவு பாராட்டி வந்திருக்கிறார் என்பதுதான்.

ரவிவர்மாவின் ஓவியங்கள் தனது சட்டத்துக்குள் மனிதர்களின் கண்ணாடி பிம்பத்தைப் பிரதிபலிப்பது போன்றவை. கண்ணாடி பிம்பம் என்று ஏன் சொல்லுகிறேன் என்றால் அவை மனிதர்களை அவர்களது பருண்மையின் ஆழங்களுடன் உணர்த்திவிடுவன. இந்த ஆழங்களின் நேர்த்தியால் பார்வையாளனுக்கு அப்பிரதிகளுடன் ஓர் உரையாடல் தொடங்கிவிடுகிறது. அவ்வுரையாடலில் வரையப்பட்ட பிம்பங்களின் நிகழ்காலமும் கடந்தகாலமும் ஒரு சேர அப்பிம்பத்தில் உறைந்து நிற்பதாய் ஒரு தோற்றத்தை ஏற்படுத்திவிடுகிறார் ரவிவர்மா. பிம்பங்களின் தீவிர அழகியலும் அபரிமிதமான ஒரு செல்வக் கொழிப்பும் கூட இதற்குக் காரணமாயிருக்கலாம். சமீப காலத்தில் தென்னிந்திய நடிகையர் சிலரை ரவிவர்மா ஓவியம் போன்ற பாவனையில் புகைப்படங்கள் எடுத்தமைக்கும் இதுவே காரணம். இந்திரஜித்தின் வெற்றி, பெற்றோரை விடுவிக்கும் கிருஷ்ண பரமாத்மா, ஹம்ஸ தமயந்தி போன்ற ஓவியங்களில் அரச வம்சத்தினர் உபயோகிக்கும் வேலைப்பாடுகள் மிகுந்த நாற்காலிகள், துணிமணிகள், அரண்மனைக் கட்டடங்கள் போன்றவற்றைக் காட்டுவதன் மூலம் வேறொரு கால கட்டத்திற்கு நம்மை இட்டுச் செல்கிறார் அவர். அதுமட்டுமல்ல வெறும் புனைவுகளாகவும் கதையாடல்களாகவும் அதுவரை இருந்துவந்த இதிகாச நாயக நாயகிகள் மானிட உருப்பெற்று நம் கண் முன் வந்து தோன்றுகிறார்கள். ஒரு நாடக அரங்கைப் போல அவர்கள் நமக்காக அங்கே காட்சி (போஸ்!) அளிக்கிறார்கள். ரவிவர்மாவின் சரஸ்வதி,

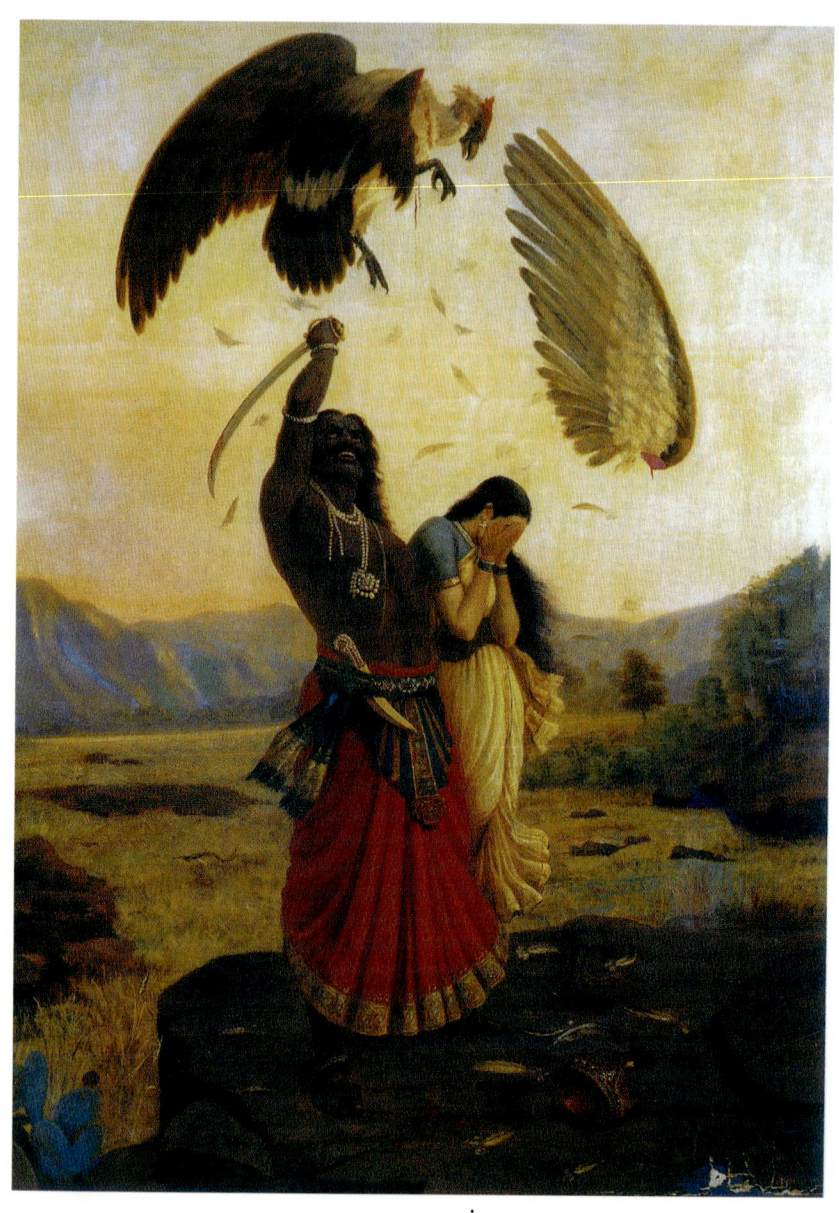

ஜடாயு வதம்

மகாலட்சுமி, ராதை மற்றும் ருக்மினியுடன் நிற்கும் கிருஷ்ணர் போன்ற படங்களில் சரிகைகள், பளபளக்கும் சமிக்கிகள் வைத்து அலங்கரித்து நம் முன்னோர்கள் சாமியறையில் வைத்து அழகு பார்த்ததற்கு முக்கியக் காரணம் அத்தெய்வங்களுக்குக் கொடுக்கப்பட்ட அழகு வாய்ந்த மனித முகமே என்றும் கூறலாம். மைக்கலேஞ்சலோ தனது பியட்டா என்னும் சிற்பத்தில் ஏசுவைத் தாங்கி அமர்ந்திருக்கும் மேரியை ஏசுவைவிடவும் மிகவும் வயதில் இளையவராக வடித்திருப்பார். காரணம் கேட்டதற்கு "மேரியின் கன்னிமைதான் அதற்குக் காரணம்" என்று கூறினாராம் மைக்கலேஞ்சலோ. அதுபோல நமது கடவுள்களைச் சுத்த சருமமும், அழகு வதனமும், நீண்ட ஆரோக்கியமான கூந்தலும் உடைய மனித உருவில் படைத்து மக்களின் மனதைக் கொள்ளை கொண்டவர் ரவிவர்மா.

காளிதாசரின் அபிக்ஞான சகுந்தலம் உள்ளிட்ட நூல்களைப் படித்து அவற்றால் உந்தப்பெற்று அதிலுள்ள கதாநாயகிகளை வரைந்தார் ரவிவர்மா. அவர் கால கட்டத்தில் எழுதப்பட்ட மலையாளக் கவிதைகளின் பாலியல் இச்சைகளையும் கருத்தில் கொண்டே அவர் அவற்றை வரைந்திருக்கக் கூடும் என்று கீதா கபூர் என்னும் கலை வரலாற்றியலாசிரியர் கூறுகிறார். கிழைத்தேசிய வேட்கைகளுக்குக் கடந்த காலத்தினை நினைவுறுத்தி மகிழ்வதிலும் கலாசாரத்தை நோக்கிக் கிளர்ச்சியடைவதிலும் ஈடுபாடு இருந்த காலகட்டத்தில் ரவிவர்மாவின் இக்காவிய வெளிப்பாடுகள் இந்தியாவிற்கான கலாசார அடையாளமாக இப்பிம்பங்களை முன்னிறுத்தி தேசிய அடையாளத்தை வலுப்பெறச் செய்கின்றன.

ரவிவர்மா ஒரு அரச குடும்பத்தைச் சார்ந்த தனவந்தர் என்பதை நாம் இந்தத் தருணத்தில் மறந்துவிட முடியாது. அவரது மேல்தட்டுப் பார்வையும் ஆணாதிக்கப் பார்வையும் அவரது ஓவியங்களில் காணப்படுவதில் அவர் அரசகுடும்பத்தில் பிறந்த ஒரு தனவந்தர் என்ற வகையில் எந்த அதிசயமுமில்லை. அம்மேல்தட்டுப் பார்வையில் விளைந்த ஒரு நற்பயன் ஒலியோகிராஃப் என்ற பெயரில் அவர் உருவாக்கிய அச்சுக்கள். ஜெர்மனியிலிருந்து இவர் கற்றுத் தேர்ந்த ஒலியோகிராஃப் என்னும் முறையிலான அச்சு இயந்திரங்களைக் கொண்டு ஒன்றே போல பற்பல தைலவண்ண அச்சுப் பிரதிகளை

சாந்தனு மற்றும் சத்தியவதி

எளியோரும் வாங்கி மகிழுமாறு படைப்பதற்கு உதவியது. இதை எண்ணி மகிழும் தருவாயில் அவரது ஆணாதிக்கப் பார்வைகளை விமர்சிக்காமல் போய்விட்டோமானால் அது வரலாற்றுத் தவறாகிவிடும் என்பதும் உண்மை.

புனைவுகளை இயந்திரங்களின் மூலம் அச்சிட்டு தேசிய-வெகுசன தளத்திற்குக் கொண்டுபோன ரவிவர்மா தனது வட்டாரங்களுக்குள்

அன்னப் பட்சியுடன் பேசும் தமயந்தி

பூரண ஆரோக்கியமுள்ளவராகவும் சகல வசதிகளும் கொண்ட பெண்களிடம் மட்டுமே பரிச்சயமானவராகவும் இருந்தார். இவரது பெண்கள் தாதா சாகிப் பால்கேயின் படமான சாந்த் துக்காராமிற்கு மாதிரிகளாக இருந்திருக்கின்றனர். அதே சமயம் மேற்கத்திய நவீன ஓவியத்தின் ஒரு முக்கிய அங்கமான பெண்களைக் கண்ணுறுதல் என்பதையும் எந்த ஒரு விமர்சனமும் இல்லாமல் அப்படியே எடுத்துக் கொள்கிறார் ரவிவர்மா. ஆங்ருவின் (Ingres) ஓடலிஸ்க் முதல் மட்டீஸின் ஓவியம் வரை பெரும்பாலான ஐரோப்பிய ஓவியங்கள் கீழை நாடுகளின் அழகிய பெண்கள் மீது காமுறுவனவாக இருக்கின்றன. பெண்கள் மீது ஆண்களும் ஆண்கள் மீது பெண்களும் காமுறுவது இயற்கைதான். ஆனால் இவற்றில் பெண்களுடன் அதீத வேலைப்பாடுகளைக் கொண்ட கீழை நாடுகளின் தரைவிரிப்புகள், உணவுப் பண்டங்கள் மற்றும் இசைக் கருவிகளுக்கு நடுவே அவர்கள் தோற்றமளிப்பதால் பெண்களும் ஒரு போதைக்கு உரிய பொருளாக கட்டமைக்கப்படுவதுதான் பிரச்சினைக்குரிய விஷயம். தன்னுடைய இசைத் தாரகைகள் (galaxy of musicians) என்னுமொரு ஓவியத்தில் ரவிவர்மா பதினொரு பெண்களை அவர்களது இசைக்கருவிகளுக்கு ஏற்றவாறு அமரச் செய்கிறார். ஒவ்வொரு பெண்ணும் இந்தியாவின் ஒவ்வொரு பகுதியைச் சார்ந்தவர் என்பதும் அவர்கள் சகல அலங்காரங்களுடன் காண்பவரைக் கவரும்

இசைத் தாரகைகள்

வண்ணம் திகழ்வதுமாய் வரைந்திருப்பது ஒரு கீழைத்தேய விருப்பத்தின் (oriental desire) பிரதிபலிப்பாகவே தோன்றுகிறது. இதை ஒரு பிரித்தானியர் தேவதாசி நடனமாதுகளை (notch girls) புகைப்படம் பிடிப்பதற்கு நிகராகவே காணமுடிகிறது. அது மட்டுமல்லாது சாந்தனுவையும் சத்தியவதியையும் வரையும் பொழுது மீனவ குலத்தைச் சார்ந்த சத்தியவதி தன்னுடைய வேட்கைகளை முகத்தில் தாங்கியவளாகவும் தனது மார்பகங்களை வெளிக்காட்டுவதை இயல்பாகக் கொண்டவளாகவும் காணப்படுகிறாள். அன்னப்பட்சியுடன் பேசும் உயர் குலத்தில் பிறந்த தமயந்தியோ முழுவதுமாய் உடை உடுத்தி ஒரு தீவிரமான யோசனையில் ஈடுபட்டவளைப்போல காட்சியளிக்கிறாள்.

ஒருவரை அவரது கால கட்டத்தையும், பின்புலத்தையும் வைத்தே வேறொரு காலகட்டத்தினரால் புரிந்து கொள்ளமுடியும் என்பது தவிர்க்க முடியாத உண்மை. அந்த வகையில் ரவிவர்மா என்னும் கலைஞன் அவனது காலக் கண்ணாடியில் ஒரு பட்டுத் துணியை அலங்கரிக்கும் சரிகையின் நெசவைப்போல இடம் பெற்றுவிடுகிறான். மின்னும் சரிகைகளுக்கும் சரித்திரங்கள் உண்டல்லவோ! அதனாலேயே இந்திய பாரம்பரியத்தின் ஒரு பகுதியாகிப்போன ரவிவர்மாவின் ஓவியங்களும் அவரது அக்காலத்திய வாழ்க்கை வரலாறும் இன்றைய கண்ணோட்டத்தில் ஆய்வு செய்யப்படவேண்டியவை.

3
ஜொராசங்கோ:
நவீன இந்திய ஓவியத்தின் முதல் படிக்கல்

மனிதர்கள் ஒவ்வொருவருக்குள்ளும் ஒரு கனவு நகரம் ஒளிந்திருப்பது இயல்பானதே. நாம் வாழக்கூடிய தேசமென்பது அப்படிப்பட்ட பற்பல கனவு நகரங்களின் கலவையான ஒன்றாக இருக்கவேண்டும் என்கிற எதிர்பார்ப்பும் நியாயமானதே. அதே நேரம் தேசமென்ற ஒருமுகக் கருத்து பல்வேறு மொழி, இன, சமூக அடையாளங்களையும் உள்ளடக்கிய ஒரு வடிவமாக எப்படி நிற்கமுடியும்?

2011ஆம் ஆண்டு கொச்சியில் நடந்து முடிந்த கலை ஒருங்கிணைப்பாளர்களுக்கான (Art Curators) முகாமிற்குச் சென்றபோது ரெய்மி கடாஸ்மி என்ற லண்டன் வாழ் கலைஞரைச் சந்திக்கும் வாய்ப்பு கிடைத்தது. ரெய்மி நைஜீரியா நாட்டைச் சார்ந்தவரும் இங்கிலாந்தின் வந்தேறிகளில் ஒருவரும் ஆவார். ரெய்மி தனது நிர்மாணக்கலைகளை எங்களுக்குக் காட்டியபோது தனது நாட்டிற்குக் 'குடியரசு' என்று பெயரிட்டழைப்பதாகக் கூறினார். 'குடியரசு (The Republic)' ரெய்மியின் கற்பனையில் உருவான ஒரு நாடு. அதற்கு ரெய்மி ஒரு தேசியக்கொடியையும், அக்குடியரசைச் சார்ந்தவர்களுக்கான அடையாள அட்டையையும் தயாரித்துக் கண்காட்சிக்கு வருபவர்களுக்குத் தருகிறார். உங்களுக்கு விருப்பமானால் நீங்களும் அதற்கான இணையதளத்திற்குச் சென்று உங்களை அதன் குடிமக்களாகப் பதிந்து கொள்ளலாம். அதற்கு என்னென்ன வழிமுறைகளென்பதை அத்தளத்தில் படித்துத் தெரிந்துகொள்ளலாம். ஒரு பிரமாண்டமான கண்காட்சி அறைக்கு நடுவே மாட்டப்பட்டுள்ள ரெய்மியின் தேசியக் கொடி அங்கு வரும் பார்வையாளனின் கண்களை உறுத்துவதே இல்லை. நான் ஒரு கருப்பினத்தவன் (I am black), நான் ஒரு மஞ்சள் இனத்தைச் சார்ந்தவன் (I am yellow), நான் ஒரு வெள்ளை இனத்தைச் சார்ந்தவன் (I am white) என்று கூறும் அடையாள அட்டைகள்

ரெய்மியின் இன்ஸ்டலேஷன்

மூலம் மூன்று வகைகளாக மட்டுமே ரெய்மி தனது குடிமக்களின் அடையாளங்களைப் பிரிக்கிறார். கருப்பு, மஞ்சள், வெள்ளை என்ற மூன்று நிறங்களிலான நாற்காலிகள், பந்துகள், செஸ் காயின்கள் எனப் பல்வேறு பொருட்களின் மூலம் ரெய்மி தனது குடியரசைக் கட்டமைக்கிறார். அழகியல் ரீதியில் அவற்றின் தோற்றம் நமக்கு மிகவும் பரிச்சயமான ஒன்றாக இருப்பதால் நம்முடைய புலன்களுக்குப் பழக்கப்பட்ட ஒன்றாக அவை மாறிவிடுகின்றன.

நமது கண்ணுக்குத் தெரியாத ஒரு அரூபக் கருத்தான தேசியம் என்பது நம்மையறியாமலேயே நம்மை அதன் மேலாண்மைக்கு உட்படுத்துகிறது என்று உணர்த்துவதுதான் ரெய்மியுடைய நிர்மாணக்கலையின் நோக்கம்.

தேசியம் என்ற கருத்தை எப்படி அரூபமாகக் கொள்ளமுடியும்? ரேஷன் கார்டிலிருந்து குடியுரிமை அடையாளம் வரை எல்லாமுமே இதனை முன் வைத்துத்தானே எழுகின்றன என்று நீங்கள் கேட்பது எனது காதுகளில் கேட்கிறது. அதே நேரம் தேசியம் என்ற எல்லாக் குடிமக்களையும் உள்ளடக்கியதான கருத்துருவாக்கமே இங்கு கேள்விக்குட்படுத்தப்படுகிறது. அதன் குறியீடுகளும் கருத்துருவாக்கமும் மாறாமல் ஒரு குறிப்பிட்ட காலகட்டத்தினுள்ளும் அது சார்ந்த கலாசார மேலாண்மைக்குள்ளும் உறைந்துவிடுகின்றன என்பதுதான் அதற்கு பதில். மாறிவரும் பிராந்தியங்களின் வெகுசனக் கலாசாரங்களுக்கு ஏற்றவாறு தேசியத்தின் குறியீடுகள் மாற்றமடைவதில்லை. இது கவனிக்கத்தக்கது.

ரெய்மி

அத்தகையதொரு அரூபக் கருத்தைக் கடந்த நூற்றாண்டுகளின் முதல் பகுதியில் உருவப்படுத்த முயன்றதில் மேற்கு வங்காளத்தைச் சார்ந்த அபனீந்திரநாத் தாகூருக்கு ஒரு முக்கியப் பங்குண்டு. அவர் தேசிய கீதமாக்கப்பட்ட பாடலை எழுதிய, நோபல் பரிசு பெற்ற ரவீந்தரநாத் தாகூர் பிறந்த அதே ஜொராசங்கோ என்னும் பாரம்பரிய இல்லத்தில் பிறந்தவர்தான் தாகூர், அபனீந்திரரின் ஒன்று விட்ட சித்தப்பாவும், அவரைவிடப் பத்து வயது மூத்தவருமாவார். பிரித்தானியர் வருகையினால் பெருமளவிற்குக் கலாசார மாற்றம் பெற்றது மேற்கு வங்கம். தனது பாரம்பரியத்தை என்றும் எப்போதும் கையில் பிடித்துக்கொண்டு நினைவுப் படிமங்களில் தொடர்ந்து மூழ்கி எழுவதென்பது மேற்கு வங்கத்தினரின் முக்கியமான குணாதிசயங்களில் ஒன்று. அத்தகையதொரு கலாசார முதன்மைக்கு அச்சாரமிட்டது தாகூர், அபனீந்திரநாத் மற்றும் ககனேந்திரநாத் சார்ந்த ஜொராசங்கோ குழுமம் என்று சொன்னால் அது மிகையில்லை.

வசதி படைத்த அப்பின்னணியில் வளர்ந்த அபனீந்திரநாத் ஓலிந்தோ கிலார்டி என்ற இத்தாலியரிடமும் சார்லஸ் பார்மர் என்ற இங்கிலாந்தைச் சார்ந்த ஓவியரிடமும் நுண்கலையான ஓவியத்தைக் கற்றுத் தேர்ந்தார். அதில் கிலார்டி கல்கத்தாவிலுள்ள அரசு நுண்கலைக் கல்லூரியில் வேலை பார்த்து வந்தவர். பார்மரோ லண்டனிலுள்ள ராயல் காலேஜில் பாடம் சொல்லிக் கொடுத்துவிட்டு விடுமுறைக்காக இந்தியா வந்தவர். இவர்களது ரியலிசத்திலிருந்தும் ஐரோப்பிய நுண்கலையைச் சார்ந்த அணுகுமுறைகளிலிருந்தும் பெருமளவு முரண்பட்டவராக இருந்தார் அபனீந்திரநாத். எனவே, அவர் நமது பாரம்பரியத்திற்கான நீர்வண்ணம், இசுலாமிய மினியேச்சர் ஓவியங்கள் போன்றவற்றினைத் தழுவி தனது நவீனத்துவ ஓவியப் பாணியை அமைத்துக்கொள்கிறார். 1903ஆம் ஆண்டு நடந்த ஒரு பிரம்மாண்டமான ஓவியக் கண்காட்சியில் பகதூர்ஷாவின் கைது மற்றும் ஷாஜகான் வாழ்க்கையின் கடைசி கட்டங்களை ஓவியமாகத் தீட்டி பார்வையாளர்களுக்குக் கொடுத்தார் அபனீந்திரநாத். அவரது அராபிய இரவுகள் என்ற ஓவிய முயற்சி மிகவும் புகழ் பெற்றது. இந்தியாவின் கடந்தகாலத்தை ஒரு இந்து மதக் கற்பனைகள் சார்ந்த கடந்தகாலமாக வடிவமைத்த ரவிவர்மாவின் ஓவியங்களிலிருந்து இவை முற்றிலும் மாறுபட்டவை. அதே நேரம் ஓவியமும் அழகியலும் பிராந்தியத் தன்மை கொண்டதாக இருக்கவேண்டும் என்பது

ஷாஜகானின் மறைவு

அபனீந்திரநாத்தின் கருத்து. அதற்காக அவர் இசுலாமிய வரலாற்றை ஓவியமாகத் தீட்டியபோதும் அவ்வரலாற்றில் அவருக்குள்ள ஆழமின்மை காரணமாக விமர்சிக்கப்பட்டார். குறிப்பாக சார்லஸ் பாதலேரின் 'ஃப்ளானர் (flauner)' என்னும் ஒரு கருத்தாக்கம்போல் ஒரு நகரத்தின் மேட்டுக் குடியைச் சார்ந்தவன் போகிறபோக்கில் இரகசியமாகச் சில நடப்புகளைக் கண்ணுறுவதைப்போல அவர் இதனைக் கண்ணுற்றார் என்றே விமர்சிக்கப்பட்டார்.

அபனீந்திரனாத் இந்திய ஓவியத்திற்கானதோர் அழகியல் முயற்சியாக சமஸ்கிருத மொழியின் அழகியலைக் கையிலெடுத்து நவீனப்படுத்தும் முயற்சியில் 'பாரத் சில்பே சடங்கா' என்கிற தனது நூலை வெளியிட்டார்.

அதே நேரம் கற்பனை என்பது யதார்த்தத்தை உருவாக்கி அதன் மூலம் கலாசார அடையாளத்தையும் கொடுக்கவல்லது என்பதில் அவருக்கு ரவிவர்மாவிடமிருந்து மாற்றுக் கருத்து இருக்கவில்லை. அபனீந்திரர் தனது மாணவர்களிடம் காளிதாசரின் மேகதூதத்தைப் பற்றிக் குறிப்பிடுகையில் காளிதாசரின் கற்பனை மட்டும் வேலை செய்யாமல் போயிருந்தால் மேகதூதத்தின் மேகங்கள் வெறும் தூசிப் படலங்களாகவும் அவற்றை உருவாக்கும் கடற்பரப்பு வெறும் உப்பு நீராகவுமே படிப்பவருக்குத் தோற்றமளித்திருக்கும் என்று கூறுகிறார்.

அபனீந்திரநாத் என்றாலே நமது நினைவுக்கு வருவது அவரது 'பாரத மாதா' ஓவியம்தான். 1905ஆம் ஆண்டு வரையப்பட்ட இந்த ஓவியத்தில் 'பாரதம்' என்கிற ஒரு 'தேசம்' ஒரு தாயின் வடிவத்தைப் பெறுகிறது. அத் தாய் நான்கு கைகளுடன் காவி உடை உடுத்தி ஒரு கையில் ருத்திராட்ச மாலை வைத்திருக்கிறாள். மற்ற கைகளில் நெற்கதிரும், புத்தகமும், ஒரு வெள்ளைத் துணியும் வைத்திருக்கிறாள். சுதந்திர இந்தியாவின் போராட்டத்தின்போது இந்தியாவைப் பற்றிய ஒருமித்த பார்வையைக் கொடுக்க இப்பிம்பம் உதவியது என்று சாமாதானப்படுத்திக் கொண்டாலும், நிலம் என்பது பெண்களைப் போலவே உற்பத்தி செய்யும் ஒன்று. வளங்களும் இன்பங்களும் துய்க்கக் கொடுக்கும் ஒன்று என்பதே இப்பெண் உருவத்திற்குக் காரணம். இவற்றிலிருந்து வித்தியாசப்பட்டுப் போகும் பெண்கள் புனிதமற்றவர்களாகிறார்கள். இங்கு இந்தியாவின் பன்முக வரலாறு என்ன ஆயிற்று? மற்றொரு கணிப்பு: வெகுசன வட்டாரங்களில் தேசியம் என்ற கருத்துருவாக்கம்

பாரத மாதா

சென்றடைய வேண்டுமென்றால் ஒரு இந்துக் கடவுளைப் போலுள்ள இப்பிம்பம் உதவக் கூடும் என்பதும்தான். மேற்கூறிய காரணங்களாலும் தேசத்திற்கு ஒரு பெண்பால் தகுதியை அளித்தமையாலும் 'பாரத மாதா' இன்று வரை ஓவிய வரலாற்று வட்டாரங்களில் அதிகளவு ஆய்வுக்குட்படுத்தப்படுகிறது. இதன் பின் 1936ஆம் ஆண்டு வாரணாசியில் பாரத மாதா கோவில் ஒன்று சிவபிரசாத் குப்த் என்பவரால் கட்டப்பட்டு காந்தியால் திறந்து வைக்கப்பட்டது (காரைக்குடியிலுள்ள நமது தமிழ்த்தாய் கோவிலைப் போல என எடுத்துக் கொள்ளலாமா?).

இருபதாம் நூற்றாண்டின் முன்பகுதியில்தான் இந்திய பாரம்பரியக் கலை வடிவம் என்பது எப்படி இருக்க வேண்டுமென்ற ஒரு மாபெரும் கேள்வி எழுந்தது. அக் கேள்வி மிகவும் சிக்கலுக்குரியதாக மாற காரணம் நமது பாரம்பரியத்தின் பன்முகக் கலாசாரம் என்று கூறலாம். காஷ்மீர் முதல் கன்னியாகுமரி வரை வெவ்வேறு நாட்டார் மரபுகளையும் அவை சார்ந்த கலாசார வடிவங்களையும் கொண்டது இந்தியா. இவற்றில் எந்த வடிவத்தை இந்திய பாரம்பரிய வடிவமாகக் கையிலேந்துவது

ஜொராசங்கோ பென்சில் ஓவியம்

என்பது ஒரு பெரும் குழப்பமாக நிலவியது. முதல் உலகப் போரின் அவலங்களைக் கேள்விப்பட்டு ஒரு தத்துவார்த்த நிலைக்குத் தள்ளப்பட்ட அபனீந்திரநாத்தின் சித்தப்பா ரபீந்திரநாத் தாகூர் தன்னுடைய ஓவியப் பாணியை ஐரோப்பிய பாணியாகிய அரூப வெளிப்பாட்டியம் சார்ந்து கட்டமைப்பதில் ஆர்வம் காட்டினார். இந்திய ஓவியப்பாணியின் வளர்ச்சிக்கு முதலிடம் கொடுத்த ஈ.பி. ஹேவல், ஆனந்த் கெண்டிஷ் குமாரசாமி மற்றும் ஓ.சி. கங்கூலி ஆகியோருக்கும் தாகூருக்கும் நிறைய கருத்து வேறுபாடுகள் இருந்தபோதும் ஜொராசங்கோ அவர்கள் மூவருடன் பல கலை ஆர்வலர்கள் வந்துபோகும் இடமாகவே இருந்தது. கையெழுத்திடாமல் ஆயிரக்கணக்கில் மரபு ஓவியங்களை வரைந்துதான் என்ன பயன்? அது திரும்பவும் பாரம்பரிய இந்தியக் கலை என்னும் குட்டையில் சென்று ஊறத்தானே போகிறது? கலைஞன் என்பவன் ஒரு தனி மனிதன். அவனது தனித்துவத்திற்கு முக்கியத்துவம் கொடுப்பது அவசியம் என்று தாகூர் கருதினார்.

1907ஆம் ஆண்டு இந்தியாவிற்கு வந்த கலை வரலாற்று அறிஞர் ஆனந்த குமாரசாமி காந்தியின் சுயராஜியக் கொள்கையை ஏற்று அதனை வழிமொழிந்தவர். செல்வந்தர் குடும்பத்தைச் சார்ந்த

அபனீந்திரநாத்

குமாரசாமியின் தந்தை இலங்கைத் தமிழரும் தாயார் ஆங்கிலேயருமாவர். இலங்கையில் நலிவுற்றுவரும் கைவினைக் கலைகளைப் பற்றி மிகவும் அக்கறை உடையவராய் இருந்தார் குமாரசாமி. 1907ஆம் ஆண்டு இலங்கையின் மத்தியகால (medieval) கலைகளைப் பற்றி அவர் ஒரு புத்தகம் எழுதினார், கல்கத்தா கலைக் கல்லூரியின் முதல்வராகப் பணியாற்றிய ஈ.பி. ஹேவெல் காந்தியின் ராட்டினத்தை இந்தியாவின் ஒரு முக்கிய தேசியக் குறியீடாகவே முன்வைத்தவர். இந்தியர்களுக்குக் கலைப் பயிற்சி அளிக்க வேண்டுமானால் அது இந்திய ஓவியப் பாரம்பரியத்தினதாகவே இருக்கவேண்டும் எனவும் நம்பியவர் ஐரோப்பியர் ஹேவல். பிரித்தானியரின் பழமைக்கான தாகம், இந்திய தேசிய விடுதலை இயக்கத்தைச் சார்ந்த மேட்டுக்குடியினரின் அழகியல் என்னும் இரண்டு முகங்களின் பின்னணியில் இவர்களது கருத்தாக்கங்கள் வேர் பதியத் தொடங்கின. முகலாய - ராஜஸ்தானிய கலைக் கூட்டுமுயற்சிகளைப் பற்றி நன்கு அறிந்தபோதிலும் அறுநூறு ஆண்டுகளாகக் கட்டடக் கலையில் இந்து-முஸ்லிம் அங்கங்களின் கூட்டணி சார்ந்த கலை முயற்சிகளை ஏற்க மறுத்தார் குமாரசாமி (பற்பல உதாரணங்கள் இருப்பினும் அதற்கு ஒரு மிகச் சிறந்த உதாரணமாக அகமதாபாத்தின் ஜும்மா மஸ்ஜிதைக் கூறலாம். வட இந்திய இந்துக் கோயில்களில் காணப்படும் 'ஜரோகா' என்னும் அலங்கார ஜன்னல்கள், கோயில்களில் காணப்படும் கற்தூண்கள் எனப் பல்வேறு அம்சங்கள் அங்கு எடுத்தாளப்படுவது இந்து-முஸ்லிம் ஐக்கிய கலாசாரத்தடங்களின் ஒரு சிறந்த வெளிப்பாடாகக் கருதப்படல் வேண்டும்).

அபனீந்திரநாத்தின் பன்மை மரபுப் பார்வையையும் குமாரசாமியின் இந்து மையக் கண்ணோட்டத்தையும் பரவலான கவனத்தில் பதிலீடு செய்தது ரவீந்தரின் அரூப வெளிப்பாடும் ககனேந்திரநாத்தின் கேலிச் சித்திரங்களும்தான் எனக் கூறலாம். அவை ஜொராசங்கோவின் ஓவியப் பாணிகளைச் சுலபமாக்கி நடுநிலைக்குக் கொண்டுவந்தன. ககனேந்திரநாத்தின் கேலிச் சித்திரங்கள் DADA இயக்கத்தைச் சார்ந்த ஜார்ஜ் கிராஸ்சின் ஓவியங்களைப் பிரதிபலித்தன. இவரது சேற்றுத் தண்ணீரில் சுத்தப்படுத்திக் கொள்ளுதல் (1917) என்னும் ஓவியம் கல்கத்தாவின் ஹூக்ளி ஆற்றின் அசுத்த நீரை கங்கையின் புனித நீர் எனத் தலையில் தெளிக்கும் மத குருமார்களை கிண்டல் செய்வதாக அமைந்தது. இது மட்டுமல்லாது மதத்தின் பெயரில் எடுத்தாளப்படும

சேற்றுத் தண்ணீரில் சுத்தப்படுத்திக் கொள்ளுதல்

மூட நம்பிக்கைகளைக் கேலி செய்து ஓவியம் தீட்டினார் அவர். இருவரும் ஒரே கால கட்டத்தைச் சார்ந்தவர்கள் என்பதும் குறிப்பிடத்தக்கது. ககனேந்திரர் அபனீந்திரனின் மூத்த சகோதரர். நாஜி இயக்கத்தை கிண்டல் செய்து கிராஸ் வரைந்த ஓவியங்களைப் போலவே ககனேந்திரின் ஓவியமும் ஐரோப்பிய கலாசாரத்திற்கு எளிதில் மாறிக் கொள்ளும் மேற்கு வங்க மேட்டுக் குடிப் பெண்களை கிண்டல் செய்வதாக இருந்தன (ஆண்கள் மட்டும் இதற்கு விதிவிலக்கு என்பது போல!). ஆனால் அவரது வண்ணப் படங்களோ கியூபிஸம், ஜப்பானிய நீர்வண்ண ஓவியப் பாணி போன்ற பல முறைமைகளைத் தொடர்ந்து

பார்ட்சித்து வருவனவாக இருந்தன. 1925ஆம் ஆண்டு முதலாகவே கியூபிஸ பாணி ஓவியங்களைப் படைக்கத் தொடங்கினார் ககனேந்திரனாத் தாகூர். ஓவிய வரலாற்றியலாளரான பார்த்தா மிட்டர் 1940ஆம் வருடம் தன் படைப்பைக் கியூபிஸ வரையறைகளுக்குள் உட்படுத்திக் கொண்ட ஒரே இந்திய ஓவியர் ககனேந்திரனாத் என்று கூறுகிறார்.

ஜொராசங்கோ இல்லம் இந்திய நவீனக் கலை மரபில் இன்றியமையாத இடம் வகிக்கிறது. அபனீந்திரனாத்தின் மாணவர்களான நந்தலால் போஸ், சமரேந்திரனாத் குப்தா, சிசிந்திரனாத் மஜூம்தார், சுரேந்திரனாத்

கியூபிஸ ஓவியம்: ககனேந்திரனாத்

கங்கூலி, அசித் குமார் ஹல்தார், முகுல் தே மற்றும் வெங்கடப்பா போன்றோர் பரவலாக அறியப்பட்டவர்கள். சமீபத்தில் பேராசிரியர் ஆர். சிவகுமார் எழுதிய அபனீந்திரரின் வண்ண ஓவியங்கள் (*Paintings of Abanindranath Tagore, 2008*) என்ற புத்தகம் அவரது ஓவியங்களையும் வாழ்க்கையையும் ஆழமாக உற்றுநோக்குவதென்பதால் அவசியம் வாசிக்கப்பட வேண்டியது.. ஜொராசங்கோவின் ஆண் ஓவியர்களும் கலைஞர்ஞ்ளும் மட்டுமே பரவலாக அறியப்பட்டு வந்தனர். அதனுள் முகமழிக்கப்பட்ட பெண் ஓவியர்கள் சிலரைப் பற்றியும் அபனீந்திரரின் மாணாக்கரான நந்தலால் போஸின் ஓவியப் பயணத்தையும் இனி வரும் கட்டுரைகளில் பார்ப்போம்.

இக்கட்டுரையின் ஆரம்பத்தில் நாம் பார்த்த ரெய்மியின் 'குடியரசு' என்கிற நிர்மாணக்கலை அபனீந்திரநாத்தின் பன்மைத்துவ தேசியத் துவக்கங்கள் என்பதையும் தாண்டி அதில் விடுபட்டுப்போன விளிம்புநிலை இருப்புகளைச் சுட்டி நிற்கிறது, ஜொராசங்கோ வீட்டின் பெண்களைப் போல.

4
ஓவியமும் உரையாடல்களும்: நந்தலால் போஸ்

நந்தலால் போஸ்

தாகூரின் ஜொராசங்கோ இல்லத்திற்கும் இந்திய நவீனக்கலைக்கும் ஒரு ஆழமான தொடர்பு இருந்து வந்தது எனக் கண்டோம். வான்கா, பிக்காஸொ போன்ற கலைஞர்கள் கீழைத்தேய ஓவியங்களைக் கண்டு பாதிப்படைந்ததைப் போல இந்திய ஓவியப் பாணியும் மேற்கத்திய தாக்கத்தினால் மாற்றமடைந்தது. ஜொராசங்கோவின் முக்கியப் பிரமுகரான அபனீந்திரநாத் முதன்முதலில் இந்தியாவைப் பெண்ணாக உருவகப்படுத்தி வரைந்த ஓவியம் முதலில் 'வங்க மாதா' என்றழைக்கப்பட்டது. பிறகு வங்காளிகள் இந்தியாவின் ஒட்டுமொத்த

விடுதலையின்பால் கொண்ட பற்று காரணமாக 'பாரத மாதா' என்றும் அழைக்கப்பட்டது. அபனீந்திரரின் இரு மாணாக்கர்களாகிய நந்தலால் போஸ் மற்றும் ஜாமினி ராய் இந்திய ஓவிய வரலாற்றில் முக்கிய இடம் பிடித்தவர்கள்.

அபனீந்திரநாத் தாகூரின் ஓவியங்கள் இந்தியாவின் அழிந்துபோன வரலாற்றை நினைவு கூறுபவையாகவும் இங்கிலாந்திற்கு எதிராக இந்தியாவின் அடையாளத்தைத் தக்கவைத்துக் கொள்ளும் சக்தி வாய்ந்த ஊடகமாகவும் பிரதிபலித்து வந்தன. அவரது மாணவரான நந்தலால்போஸ் அதைவிடவும் ஒருபடி மேற்சென்று கீழைத்தேய நாடுகளின் ஓவியப்பாணி எப்படியெல்லாம் இருக்க முடியுமென்று பரீசித்துப் பார்த்தார். பீஹாரைச் சார்ந்த ஹவேலி காரக்பூர் என்னும் ஒரு சிற்றூரில் 1882இல் பிறந்த நந்தலால் அவ்வூரில் கைவினைப் பொருட்கள் செய்யுமிடங்களுக்குச் சென்று பார்ப்பதைத் தனது சிறு வயதில் ஆர்வமாகக் கொண்டிருந்தார். மரம், களிமண், தேங்காய் நார் போன்றவை தேர்ந்த கலைஞர்களால் கலைப் பொருட்களாக மாறுவதை அதிசயித்துப் பார்த்தார். அவர்கள் பயன்படுத்தும் உளி மற்றும் கம்பிகளை வீட்டிற்குக் கொண்டுவந்து தானும் அவற்றைப் போலச் செய்வது அவரது விளையாட்டுப் பொழுதுபோக்காக இருந்தது. மேற்கல்வி படிப்பதற்காக கொல்கத்தா சென்ற நந்தலால் படிப்பில் மனம் செல்லாமல் தனது செலவிற்காக வீட்டில் கொடுத்த காசில் ஓவியம் சார்ந்த புத்தகங்களும், தூரிகையும், கித்தான்களும் வாங்குவதில் செலவிட்டார். இதனால் தனது கல்லூரி பரீட்சைகளில் தோல்வியுற்ற அவர் தன்னுடைய உறவினரும் கொல்கத்தா கல்லூரியில் பயின்றவருமான அடுல் மித்ராவின் பயிற்சி ஓவியங்களைப் பார்த்து ஓவியம் பழகினார். முதலில் தைலவண்ண ஓவியங்களை மேற்கத்திய பாணியில் வரைவதில் பெரிய ஆர்வம் கொண்டிருந்த அவர் ஓவியர் ரம்பேலினுடைய 'மெடோன்னா'வைப் பல முறை வரைந்து மகிழ்ந்தார்.

ஒருநாள் மிகவும் கூச்ச சுபாவமுடனான நந்தலால் ஓவியக் கலையை முறையாகப் பயில்வதற்காகத் தனது நண்பன் சத்யனைக் கூட்டிக்கொண்டு கொல்கத்தா ஓவியக் கல்லூரிக்குச் சென்றார். அப்போது ஓவியக்கல்லூரியில் இருந்த ஈ.பி. ஹாவலிடமும் அபனீந்திரிடமும் தனது ஓவியங்களைப் பெரும் தயக்கத்துடனேயே காட்டினார். அவரது பெரும்பாலான ஓவியங்கள் ஐரோப்பிய ஓவியங்களின் பிரதிகளாக

இருந்தபோதிலும் அவரது அழுத்தம் திருத்தமான கோடுகள் மற்றும் தூரிகையைக் கையாண்ட முறை ஆகியவற்றைக்கண்டு அவருக்கு முதல்வர் ஈ.பி. ஹாவலிடமும் அபனீந்திரிடமும் இருந்து பாராட்டுகள் கிடைத்ததுடன் அக்கல்லூரியில் படிக்கும் வாய்ப்பும் கிடைத்தது. இருபத்தியிரண்டு வயதான நந்தலால் கொல்கத்தா ஓவியக் கல்லூரியில் சேரும் அதே வருடம்தான் முதல் முதலாகத் தனது பாரத மாதா ஓவியத்தை அபனீந்திரர் காட்சிக்கு வைத்த வருடமும் கூட.

அதற்கு மூன்று வருடங்களுக்கு முன்னர் 1902ஆம் ஆண்டு ஒகக்கூரா கக்கூசோ (Okakura Kakuzo) என்னும் ஜப்பானிய கலை வரலாற்றியலாளர் இந்தியாவிற்கு வருகை தந்தார். அவர் அப்போது ஹார்வார்ட் பல்கலைக்கழகத்தில் ஜப்பானிய, சீன ஓவியங்களால் ஈர்க்கப்பட்டு அவற்றைச் சேகரித்த பிரான்ஸிஸ்கோ ஃபெல்லனோசா என்ற அறிஞரின் சேமிப்புகளை ஆவணப்படுத்தும் பணியினை முடித்திருந்தார். ஒகக்கூராவின் ஜப்பானிய தேசிய உணர்வும் ஆசியக் கலையின் பால் கொண்ட காதலும் ஜொராசங்கோ இல்லத்தில் வெளிப்படவே அங்கு நிலவிய இந்திய சுதந்திரப் போராட்டச் சூழலுக்கு அது ஒத்துப்போகவே, அவர் அங்கு மிகவும் பிரபலமடைந்தார். ஐரோப்பாவின் இம்ப்ரசனிஸ் ஓவியங்களுக்கு வித்திட்ட ஜப்பானிய/சீன ஓவிய முறைகள் வங்காளத்திலும் கால்பதிக்கத் தொடங்கின. அவரைப் பின்பற்றி வந்த யோகோயாமா டைகான் மற்றும் சுன்ஸோ ஹின்ஷிடா போன்ற ஓவியர்கள் ஜொராசங்கோவில் உள்ளவர்களுக்கு ஓவியம் பற்றுவிக்கத் தொடங்கினர். கிழக்கு மற்றும் தெற்கு ஆசியாவின் கலைச் சங்கமமாக இந்த ஓவியர்களின் வருகையைக் காணலாம் என்று சொன்னால் அது மிகையாகாது. டைகானின் நீர் வண்ண ஓவியங்களைப் பார்த்து அபனீந்திரும், நந்தலாலும் தங்களது சித்திரங்களில் அதைப் பின்பற்றுகிறார்கள். ககனேந்திரோ ஜப்பானியரது தூரிகையும் மையும் கலந்த வரைநுட்பத்தைக் கையிலெடுக்கிறார்.

நந்தலால் போஸின் 'சதி' என்ற ஓவியம் அந்தக் காலகட்டத்திலேயே வரையப்பட்டது. கண்ணை உறுத்தாத வண்ணங்களும் அதனைப் பக்குவமாக நிறுத்தும் வகையில் வரையப்பட்ட அழகு பிசகாத கோடுகளும்தான் நந்தலால் ஓவியங்களின் முக்கியக் கூறுகளாகத் திகழ்ந்தன. தன்னுடைய ஓவியப் பாணியின்பால் அயராத ஆர்வம் கொண்டிருந்த நந்தலால் அவை தனது தேசியப்பற்றின் காரணத்தினால்

 51 | மோனிகா

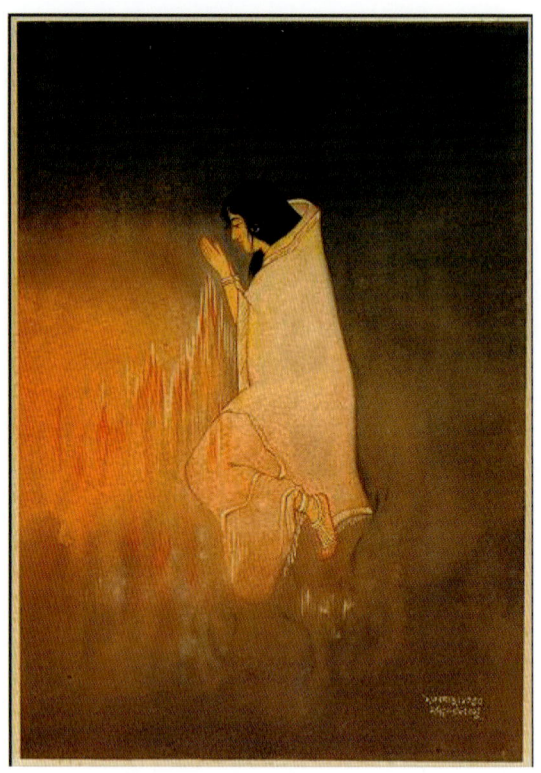

சதி

சாத்தியப்பட்டுப்போன ஒன்றெனக் கூறிவந்தார். ஜொராசங்கோவின் தெற்கு வராந்தாவையே தனது இருப்பிடமாகக் கொண்டு இராப்பகலாக வரைந்துவந்த நந்தலால் "ஒகக்கூரா அறிவாற்றலின் ஓர் ஆழமான கடல்" என்று வெளிப்படையாகவே ஒகக்கூராவின் மேல் தனக்கிருந்த பற்றை வெளிப்படுத்தியதுடன் அவரிடம் கல்விகற்ற இடத்திலேயே தங்கி வரைவதைத் தனது பாக்கியமாகவும் கருதினார். இந்தக் காரணத்தினாலேயே பின்னர் கொல்கத்தா ஓவியக்கல்லூரியில் ஆசிரியப்பணிக்கு அழைத்தபோது அதை ஏற்க மறுத்தும்விட்டார்.

நந்தலாலின் இந்த நேர்த்தியையும் ஆர்வத்தையும் கண்டு வியந்த மற்றொரு நபர் விவேகானந்தரின் சீடரான சகோதரி நிவேதிதா. நிவேதிதா இந்திய ஓவியங்களைப் பற்றி நிறைய விமர்சனங்கள் எழுதியதோடல்லாமல் விமர்சகர் ஆனந்த குமாரசாமியுடன் சேர்ந்து புத்தகங்களும் போட்டுக் கொண்டிருந்த காலம் அது. 1909ஆம் ஆண்டு லண்டனின் இந்தியா குழுமத்திலிருந்து வந்த கிறிஸ்டினா ஹாரிங்டனுடன் அஜந்தா சென்று அங்குள்ள ஃப்ரெஸ்கோ ஓவியங்களைப் பார்த்து வருமாறு (ஃப்ரெஸ்கோ எனப்படுவது வண்ணப்பொடிகளுடன் சுண்ணாம்போ பிளாஸ்டரோ கலந்து வரையும் ஓவிய முறையாகும்) நந்தலாலையும் அவருடன் படித்துவந்த அசிஷ்குமார் ஹல்தாரையும் அனுப்பினார் அபனீந்திரநாத்.

நந்தலாலின் நண்பரும் ரசிகையுமான நிவேதிதா, நந்தலால் ஒரு முறை காளியின் படத்தை வரைந்துவிட்டு அது கொடுத்த உவகையில் ஜொராசங்கோவையே சுற்றிச் சுற்றி வந்தபோது அவருடைய ஓவியங்கள் பற்றிய விமர்சனக் கருத்துகளைத் தயங்காமல் முன் வைக்கலானார். அவர், "இந்தக் காளியை இவ்வளவு துணிகள் சுற்றி வரைவதற்குக் காரணமோ தேவையோதான் என்ன? காளி நிர்வாணத்தைத் தழுவியவள். அச்சமில்லாதவள். அது மட்டுமல்ல... பயங்கரமானவள் கூட அல்லவா?" என்று கேட்கிறார். இன்றுவரை கடவுளரின் நிர்வாணம் குறித்த நமது கேள்விகளுக்கெல்லாம் வடிவம் கொடுப்பதாக இருக்கிறது இந்தக் கேள்வி. மேற்கத்திய கலாசாரத்தின் வருகையால் விக்டோரிய நெறி (Victorian morality) முறைகளுக்கு நாம் ஒப்புக்கொடுத்த அதே சமயம் அங்கிருந்து இங்கு வந்த ஐரோப்பியர்களுக்கு நமது கலாசாரத்தின் தன்மை பற்றிய ஒரு திட்டவட்டமான புரிதல் இருந்தென்பதற்குச் சான்று இந்த உரையாடல். நமது கோவில்களில் கடவுள்கள் பெரும்பாலும் அரை நிர்வாணமாகக் காணப்படுவது ஒன்றும் புதிதல்லவே. ஜொராசங்கோவின் மேற்கத்திய கலாசாரத்தின் மூச்சுக்காற்று நந்தலால் மேல்பட அவருக்கும் அது இயல்பாகிவிடுவதில் ஆச்சாரியம் இல்லையல்லவா? இவற்றைச் சொல்லும்போதே நான் இன்னும் இரண்டு கிளைக்கதைகளைச் சொல்லிவிடவேண்டும்.

முதல் கிளைக்கதை சமீபத்தில் நிகழ்ந்த கலை, கருத்துச் சுதந்திரத்துக்கு எதிரான வன்முறை. நிவேதிதா கூற்றை நினைவுபடுத்துவதுபோல் 2007ஆம் ஆண்டு காளியை நிர்வாணமாக வரைந்த காரணத்தால் இந்து பாசிச அமைப்புகளால் பரோடா நுண்கலைக் கல்லூரி

வளாகத்தில் அடித்து இழுத்துச் சென்று சிறையில் அடைக்கப்பட்டார் அங்கு பயின்று வந்த மாணவன் சந்திரமோகனுக்காகப் பரிந்து பேசி தன்னுடைய அனுமதி இல்லாமல் வளாகத்திற்குள் நுழைந்த இந்துத்துவச் சார்புடைய அரசியல் பிரமுகர்களைப் பற்றி போலீசில் புகார் கொடுத்த அப்போதைய துறைத் தலைவர் சிவாஜி பணிக்கரை நீண்ட நாட்கள் வரை பணி நீக்கம் செய்தது குஜராத் அரசு. அதனை அடுத்து வந்த ஆண்டுகளில் பணிக்கருக்கு வேலையும் கொடுக்காமல், வேலையை விட்டுச்செல்ல அனுமதியும் கொடுக்காமல் துன்பத்திற்கு ஆளாக்கி வந்தன குஜராத் அரசும் கல்லூரி நிர்வாகமும். மிகவும் பிற்படுத்தப்பட்ட சமூகத்திலிருந்து வந்த முதுகலை மாணவன் சந்திரமோகனோ திரும்பவும் அவரது பெற்றோரின் வயல் கூலி வேலைக்கே திரும்பிவிட்டார் என்றும் கேள்வி.

இரண்டாவது கிளைக்கதை ஜொராசங்கோவின் பெண்கள் பற்றியது. ஒருபுறம் காங்கிரஸிலும் மறுபுறம் பெண்ணுரிமைக் கழகங்களிலும் தொடர்ந்து ஈடுபாடு கொண்டிருந்த தாகூரின் ஜொராசங்கோவைச் சார்ந்த பெண்கள் உடையலங்காரத்திற்கு முன்னுரிமை கொடுத்து வந்ததாக சித்ராதேப் என்னும் எழுத்தாளர் தனது புத்தகத்தில் (The women of Tagore Household) குறிப்பிடுகிறார். அப் பெண்கள் இசை, கவிதை, ஆங்கிலம் போன்றவற்றைக் கற்றுத் தேர்ந்தனர். முகலாயரின் ஆடை அலங்காரங்களையும் பார்ஸி பெண்களின் ஆடை அலங்காரங்களையும் ஆய்வு செய்து தங்களுக்கென்று ஒரு ஆடையலங்கார வகையினை உருவாக்கிக் கொண்டனர். இவை அப்போதைய வங்காளத்துப் பெண்களிடையே மிகவும் பிரபலமடைந்தன. ஆனால், நமக்கு அதிகம் கிடைக்காத தகவல் என்னவென்றால் அவர்களில் சிலர் தேர்ந்த ஓவியர்களாகவும் இருந்திருக்கின்றனர் என்பதுதான். 1905ஆம் ஆண்டு கண்காட்சியில் தாகூருடனும் அபனீந்திரருடனும் அபனீந்திரரின் சகோதரி சுனயானி தேவி தனது ஓவியங்களையும் காட்சிக்கு வைக்கிறார். சுனயானி நீர்வண்ண ஓவியத்தில் கை தேர்ந்தவராக இருப்பதுடன் கவிதைகள் எழுதுவதிலும் வல்லவராகத் திகழ்ந்தார். அது தவிர தாகூரின் உதவியாளராகப் பணிபுரிந்த ஒருவரும் ஓவியம் வரைவதில் திறமை கொண்டிருந்தார். இந்தப் பெண்களைப் பற்றித் தகவல்கள் மிகவும் அரிதானவையாகவும் இன்றுவரை கிடைக்காதவையாகவும் உள்ளன.

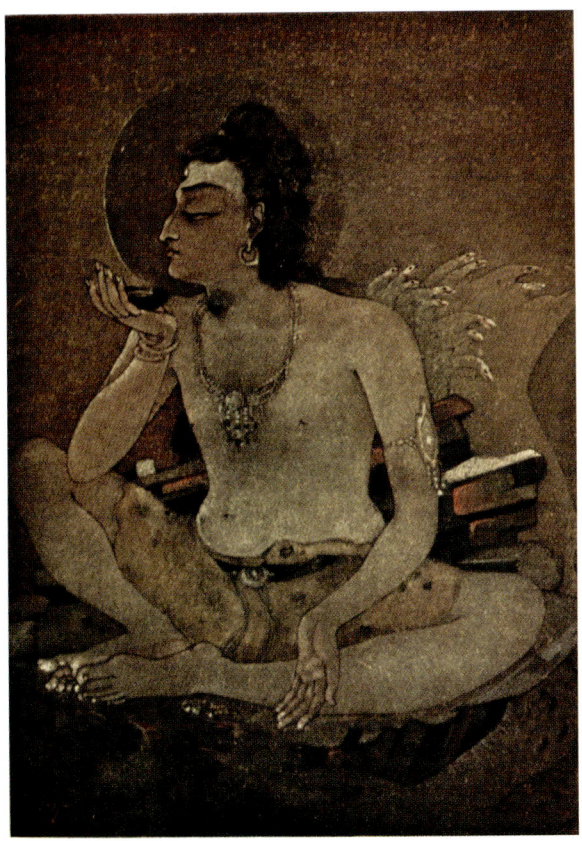

விஷத்தை கையிலேந்திய சிவன்

அஜந்தாவில் விட்டுவிட்டு வந்துவிட்ட நந்தலால்போஸை மறந்து போனோமல்லவா? அஜந்தா ஓவியங்களைக் கண்ட நந்தலால்போஸ் மேற்கு வங்கத்தின் நாட்டார் ஓவியக் கலையான காலிகாட் ஓவியங்களுக்கும் இவைகளுக்கும் ஒரு தொடர்பு இருப்பதாகக் கருதினார். கொல்கத்தாவின் காளி கோவிலைச் சார்ந்த வட்டாரங்களில் இயற்கைச் சாயங்களைக் கொண்டு துணிச்சுருள்களின் மீது வரையப்பட்டவை

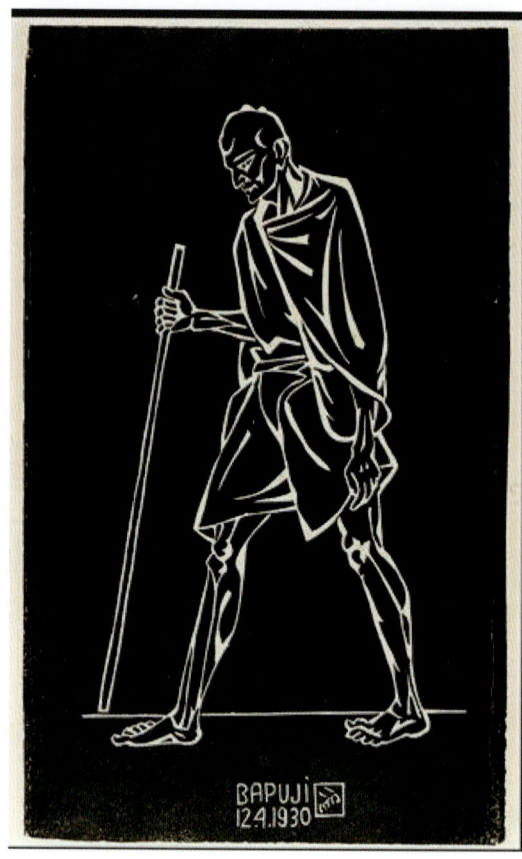

காந்தி

காளிகாட் ஓவியங்கள். காளி கோவிலுக்கு வருவோர் ஞாபகார்த்தமாக வீட்டிற்கு எடுத்துச் செல்வதற்காக இவ்வோவியங்கள் படைக்கப்பட்டன. முதலில் இந்துக் கடவுளர்களில் வடிவங்களாக வரையப் பெற்ற ஓவியங்கள் பிறகு சமூக நடத்தைகளைச் சித்தரிக்கும் வகையிலும் வரையப்பட்டன.

நந்தலால் போஸ் காளிகாட் பாணியில் ஓவியம் வரைதலின் மூலம் இந்தியப் பாரம்பரியத்தை மீட்டெடுக்க முடியுமென்றும் நம்பினார். ஆனால் அபனீந்திரோ ரவீந்திரநாத் தாகூரோ அக்கருத்துக்கு ஒப்புதலளிக்கவில்லை. கிரேக்க, ரோம சிற்பங்களையும் மேற்கத்திய பாணி ஓவியங்களையும் கண்டு சிலாகித்த ரவீந்திரநாத் அஜந்தா ஓவியங்கள் மிகவும் நெருக்கமாக வரையப்பட்டிருப்பதாகவும் இரண்டு உருவங்களுக்கு இடையேயுள்ள வெளி ஏதோ சில அலங்காரக் கோலங்களால் நிரப்பப்பட்டு அதன் அழகைக் குலைத்துவிட்டதாகவும் கருதுகிறார். ரவீந்திரநாத் குறிப்பிடும் அந்த இல்வெளி (negative space) பற்றிய ஓவிய வரலாற்று விவாதங்கள் ஏராளம். வாசகனின் கண்களை ஒரு குறிப்பிட்ட சிற்பத்தின் மேல் நிறுத்துவதற்காகவே அதனைச் சுற்றி ஒரு வெறுமைப்பரப்பு ஏற்படுத்தப்படுகிறது. ஆனால் நமது மினியேச்சர் ஓவியங்களிலும் நாட்டார் கலைகளிலும் கோபுரங்களிலும் அத்தகைய பரப்பைக் காண்பது அரிது. அபனீந்திரோ, தான் ஓவியங்களை உள்வெளி மற்றும் புறவெளிகளைச் சார்ந்ததாகப் பார்ப்பதாகவும் அஜந்தா ஓவியங்கள் உள் மனத்தைச் சார்ந்தவையாக ஒரு விக அமைதியையும் பரவலான ஒரு அழகையும் நிரப்பிச்செல்வதாகவும் கருதினார். ஆனால் வான்காவின் ஓவியங்களைப்போல அவை யதார்த்த ரீதியிலான வடிவமைப்பில்லாதவையாகவும் பாரசீக ஓவியங்களைப்போல ஒரு இதிகாசத் தன்மை இல்லாதவையாகவும் இருப்பதாகவே கருதினார். தனது பாணியின் மேல் நம்பிக்கை கொண்ட நந்தலால் போஸ் இதன் பிறகு அஜந்தா பாணியில் ஓவியம் வரையத் தொடங்குகிறார். அதற்கு உதாரணம் படத்தில் காணும் விஷத்தை கையிலேந்திய சிவன்.

1924இல் ரவீந்திரநாத்துடன் பர்மா, சீனா, ஜப்பான் ஆகிய நாடுகளுக்குப் பயணிக்கும் வாய்ப்பு பெறுகிறார் நந்தலால் போஸ். தேசியப் போராட்டத்தில் மிகவும் ஈடுபாடு கொண்ட நந்தலால் வரைந்த காந்தியின் லினோ அச்சுப்படம் காந்தியடிகளின் தண்டி யாத்திரையைப் பற்றிக் கூறுவதாகும்.

தேசியம் என்ற கருத்தை மக்களிடம் கொண்டு செல்லவேண்டுமென்றால் அவர்களுக்குப் பரிச்சயமான வெகுசன பிம்பங்களூடே எடுத்துச் செல்லுவது உச்சிதமாயிருக்கும் என்று நம்பிய காந்தி தனது ஹரிபுரா காங்கிரஸ் கூட்டத்திற்கு நந்தலாலைக் கூப்பிட்டு பந்தல் அலங்காரங்கள் செய்யுமாறும் கூட்டத்திற்கான போஸ்டர்கள் தயாரிக்குமாறும் கேட்டுக்

இசைக் கலைஞன்

கொண்டார். நந்தலால் கிராமிய வாழ்க்கை முறைகளை விளக்கும் எண்பத்தி நான்கு போஸ்டர்களைத் தனது சுதேசி கொள்கைகளுக்கு ஏற்ப கிராமத்தில் கிடைக்கும் கரி, செம்மண் போன்ற பொருட்களைக் கொண்டே தயாரிக்கிறார். நவீன ஓவியம் என்னும் மாயைக்குள் மனதைக் கட்டி இழுத்துக்கொண்டு போகும் நந்தலால் அவரது காலத்தின் ஒரு பெரிய கலைப்பிதாமகனாக வளர்ந்திருக்க வாய்ப்பு பெற்றவர். ஓவியம் என்பது ஓவியன் மக்களுக்கு உணர்த்தும் ஒரு மொழி. ஓவியன் இந்த இடத்தில் ஒரு ஆசானாக மாறுகிறான். மாறாக ஓவியம் என்பது ஒரு தனிநபர் சார்ந்ததென்றோ, குளுகுளு அறைகளுள்ள கண்காட்சி சாலைகளுக்கானதென்றோ நினைக்காத காரணத்தினாலேயே நந்தலால் மக்கள் கலைஞனாக மக்களுடன் மக்களாகத் தங்கிவிட்டார். ஒரு

ஏகலைவனைப்போல நாட்டார் கலையை முன்னெடுக்க வேண்டும் என்ற முனைப்புடன் அவர் செயல்பட்டார்.

நவீனக்கலை, நவீனத்துவம் என்பதுதான் என்ன? நாம் உண்மையிலேயே நவீனமடைந்து விட்டோமா? நவீனத்துவம் என்றும் ஆங்கிலத்தில் 'மாடர்னிஸம்' என்றும் அழைக்கப்படும் ஒன்றுக்கும் 'மாடர்னிடி' என்பதற்கும் ஒரு பூனைக்கும் எலிக்குமான (Tom and Jerry போல) பகை என்று சொன்னால் அது மிகையாகாது. 'மாடர்னிடி' என்னும் பூனைக்கு எதையுமே இதுவரை செய்யாததுபோல புதிது புதிதாகச் செய்தல் வேண்டும். சமூக மாயைகளிலிருந்து கட்டவிழ்க்கப்பட்டு சராசரி மனிதர்போல் வீழாமல் கருத்தாக்கங்களிலும் கட்புலனிலும் பல மாறுதல்களைக் கொண்டுவந்து அத்துடன் மனிதார்த்த உணர்வுகளையும் கலந்து ஒரு மினிமலிஸ மழையாய்த் தூவித் துப்புரவுப்படுத்த வேண்டும். மாடர்னிஸ எலிக்கோ எங்கேயோ எப்படியோ வந்துவிட்டு இப்போது நியூயார்க் நகரின் மேல் நின்று தவிக்கும் கிங்காங்கைப் போலல்லாமல் மேற்கத்திய நாகரிகம் நமது கால கட்டத்திற்கு ஒவ்வாத கலாசார மொழி போன்றவற்றை எதிர்கொள்ள நமது பாரம்பரிய வரலாற்றைச் சுரக்கச் செய்து சமூகப் புரிதலைச் சீர்படுத்த வேண்டுமென்ற தகிப்பு.

இத்தகையதொரு பூனை-எலி விளையாட்டில் மாட்டிக் கொண்ட இருபதாம் நூற்றாண்டின் ஆரம்பங்களில்தான் அபனீந்திரரின் இரு மாணாக்கர்களான ஜாமினி ராயும் நந்தலால் போஸும் தங்களுக்கான பாணிகளைத் தெரிவு செய்கிறார்கள். நந்தலால் கீழைத்தேய நீர்வண்ண ஓவியப்பாணியைத் தெரிவு செய்தார். ஜாமினி ராய் காலிகாட் என்னும் மேற்குவங்க நாட்டுப்புற ஓவியப்பாணியில் ஓவியங்கள் தீட்டத் தொடங்கினார்.

5
அழகியல் வளையத்தினுள்:
ஜாமினி ராய்

ஜாமினி ராய்

அபனீந்திரரின் மற்றொரு மாணாக்கராகிய ஜாமினி ராய் வங்காளத்தின் அனைத்துக் குடும்பங்களுக்கும் தெரிந்த ஒரு பெயர் என்று சொன்னால் மிகையாகாது. 1887ஆம் ஆண்டு மேற்கு வங்கத்தின் பெலியாடொர் கிராமத்தில் ஒரு வசதியான குடும்பத்தில் பிறந்தவர் ஜாமினி ராய். தனது பதினாறாம் வயதில் 1903ஆம் ஆண்டு அந்தக் கிராமத்தை விடுத்து கல்கத்தாவின் அரசு ஓவியக்கல்லூரியில் பயிலச் சென்றார் அவர். அங்குதான் அபனீந்திரரைச் சந்தித்து அவரிடம் ஓவியம் கற்றார். அச்சமயம் அங்கு துணைவேந்தராக இருந்த ரவீந்திரநாத் தாகூர் ஜாமினி ராயிடம் தனித்த அக்கறை எடுத்துக்கொண்டு கல்விப்புலத்திலுள்ள

ஓவிய முறைமைகளைப் பயிற்றுவித்தார். 1908ஆம் ஆண்டு நுண்கலைப் படிப்பில் டிப்ளமா படித்துத் தேர்ந்தார். ஜாமினி ஆரம்பக் காலத்தில் மேற்கத்திய பாணியிலேயே ஓவியம் தீட்டி வந்தார்.

தனது முழு நேரப் பணியாகப் பணம் வாங்கிக்கொண்டு தத்ரூபமான உருவப்படங்களை வரைந்து வந்த ஜாமினி ராயின் நாட்டம் செவ்வியல் பாணியில் ஓவியம் வரைவதன்பால் செல்லவில்லை. 1925ஆம் ஆண்டு கல்கத்தா காளி கோவில் அருகாமையில் காலிகாட் என்னும் நாட்டுப் புற ஓவிய முறையைப் பின்பற்றி ஓவியம் தீட்டிய கலைஞர்களைக் கண்ட அவர் அதன்பால் தனது மனதைப் பறி கொடுத்தார். வங்காளத்து நாட்டுப்புறப் பாணியிலான காளிகாட் ஓவியங்கள் மூலமாகவே சாதாரண குடிமக்களின் வாழ்க்கையைச் சிறப்புற ஓவியமாகத் தீட்டமுடியும் என்று அவர் நம்பத் தொடங்கினார். அவ்வகையில் அவரது ஓவியங்கள் மக்களைச் சென்றடைவதுடன் இந்திய பாரம்பரியத்திலான ஓவியத்திற்கான அங்கீகாரத்தையும் தக்கவைத்துக் கொள்ளமுடியும் என அவர் எண்ணினார். அடுத்த ஐந்து ஆண்டுகளில் அவர் காலிகாட் பாணியில் கை தேர்ந்தவரானார். 1938ஆம் ஆண்டு பிரித்தானியர் ஆட்சி செய்த கல்கத்தாவின் தெருக்களில் அவரது ஓவியம் விற்பனைக்கு வைக்கப்பட்டது. நடுத்தர வர்க்க இந்தியர்களைப் போலவே பிரித்தானியர்களும் அவரது ஓவியங்களை வாங்குவதில் ஆர்வம் காட்டினர். வங்கத்தின் பிஷ்ணுபூர் சுடுமண் சிற்பங்களைப் போலவே ஜாமினி ராயின் ஓவியங்களும் வங்கத்தின் ஓர் அடையாளமாக மாறிப்போயின. அதன்பின் அவரது ஓவியங்கள் லண்டனிலும் நியூயார்க் நகரிலும் நடந்துவந்த புகழ்பெற்ற கண்காட்சிகளிலும் இடம் பெறத் தொடங்கின. இக்கண்காட்சிகள் மூலம் ஜாமினிராய் மேற்கத்திய கலை உலகினை இந்தியாவின் பக்கம் திருப்புவதில் வெற்றி அடைந்தார்.

ஆரம்பக் காலத்தில் இம்ப்ரஷனிஸத்திற்குப் பின்னான பாணியில் இயற்கைக் காட்சிகளையும் உருவப்படங்களையும் வரைந்து வந்தார் ஜாமினி ராய். அவரது பிற்கால ஓவியங்கள் வங்காளத்து கிராமங்களின் அன்றாட வாழ்வினைச் சார்ந்து வரையப்பட்டன. அதற்குப் பின் மதச்சார்புள்ள ஓவியங்களாக ராமாயணம், ராதாகிருட்டிணர், ஏசுநாதர் எனக் கடவுளர்களின் ஓவியங்களை வரைந்த அவர் சந்தால் எனப்படும் மேற்கு வங்கப் பழங்குடியினரின் வாழ்வியலையும் ஓவியமாகத் தீட்டினார்.

ராமாயணம்

அவரது தூரிகையின் அசைவு வேகமுடையதாகவும் தீர்மானமான கோடுகளைத் தீட்டுவதாகவும் இருந்தது. மற்ற ஓவியர்களைப் போலக் கித்தான்களைத் தேர்ந்தெடுக்காமல் துணி, பாய்கள் மற்றும் சுண்ணம் பூசப்பட்ட மரப்பலகை போன்றவற்றையே அவர் தெரிவு செய்தார். அதேபோல் மேற்கத்திய ஆயில் பெயிண்டிங்கிற்கு மாறாக களிமண்ணிலிருந்தும் பூக்களில் இருந்தும் பெறப்பட்ட இயற்கை வண்ணங்களை ஜாமினி ராய் தனது ஓவியங்களில் உபயோகப்படுத்தலானார்.

நந்தலால் போசும், ஜாமினி ராயும் அபினீந்திரரின் மாணவர்களாகவும், காலிகாட் பாரம்பரிய ஓவியத்தால் தாக்கம் பெற்றவர்களாக இருந்தாலும், நந்தலால் போஸின் பயணம் கூடுதலான அலைக்கழிப்புகளுக்கு ஆட்பட்டதாக, கூடுதலான தேடுதல் வேட்கை கொண்டவையாகத் தோன்றுகின்றன. ஜாமினி ராயின் சிறப்பு அவர் கண்டடைந்த வெளிப்பாட்டு முறையென்றால் அதில் அவர் பெற்ற வெற்றி அவரை அதன் வட்டத்திற்குள்ளேயே நிறுத்திவிட்டதோ என்றும் எண்ணத் தோன்றுகிறது.

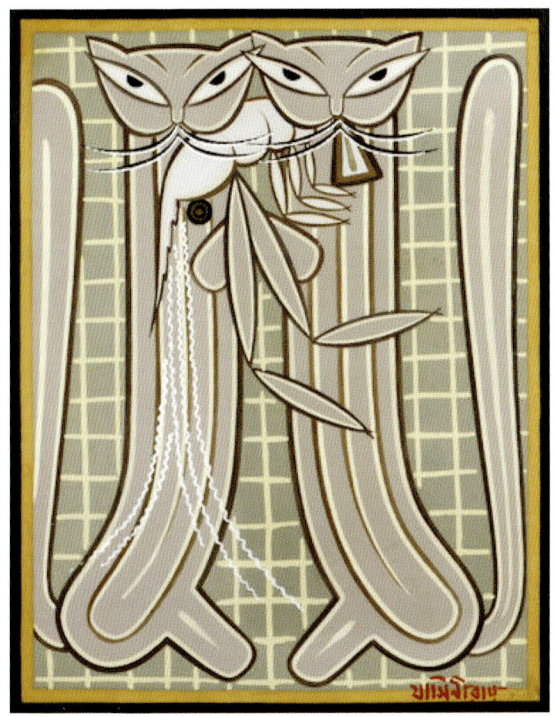

இரண்டு பூனைகளும் ஒரு நண்டும்

ஜாமினி ராயின் படைப்புகள் சில:

1945ஆம் ஆண்டு காலிகாட் பாணியில் ராமாயணத்தை 17 கித்தான்களில் ஓவியமாக வரைந்தார் ஜாமினி ராய். இந்த ஓவியங்களில் காய்கறிகளிலிருந்து எடுக்கப்பட்ட வண்ணங்களை உபயோகித்தார். இவை ராமாயணத்தின் கதை வரிசையில் வரையப்பட்டவை. பின்னாளில் தனித்தனியாக இவர் வரைந்த ராமாயண ஓவியங்கள் புது தில்லி தேசிய ஓவியக் கூடத்திலும் கல்கத்தாவில் விக்டோரியா நினைவுக் கூடத்திலும் இடம் பெற்றுள்ளன.

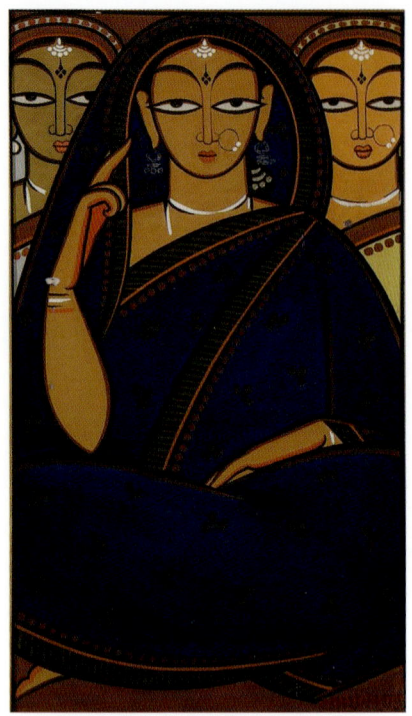

மணப்பெண்ணும் இரு தோழிகளும்

1952இல் அவர் வரைந்த மணப்பெண்ணும் இரு தோழிகளும் என்ற ஓவியம் அவருடைய அடையாளமாகவே மாறியது. வங்காள தேசத்திற்கே உரிய கரு நீல வண்ணம், கண்களில் மையிட்ட மங்கையர், அவர்களது கைகளில் மருதாணி போன்றவை இந்திய கலாசாரத்தைப் பறைசாற்றுவதாக அமைந்தன. ஜாமினி ராயின் ஓவியங்களில் அதிகப் பிரதிகள் விற்றுப்போன ஓவியம் என்றும் இதனைக் கூறலாம்.

1968ஆம் வருடம் இவர் வரைந்த பூனைகள் வரிசை மிகவும் பிரசித்தி பெற்றது. அவற்றில் மிகவும் முக்கியமான ஓவியம் 'இரண்டு பூனைகளும் ஒரு நண்டும்.' ஒரு அட்டையில் டெம்பரா வண்ணங்கள்

கொண்டு வரையப்பட்ட இந்த ஓவியத்தில் இரண்டு பூனைகள் உயரவாக்கில் நின்றுகொண்டு ஒரு நண்டினைக் கவ்வியவாறு உள்ளன. மோனோக்ரோம் என்று அழைக்கப்படும் ஒரே வண்ணத்தின் பல்வேறு நிறபேதங்களைக் கொண்டு வரையப்பட்ட இந்த ஓவியம் காலிகாட் பாணியில் வரையப்பட்டது என்பதுடன் ஒரு மினிமலிஸ பாணியில் வரையப்பட்தென்றும் கூறலாம்.

ஜாமினி ராயின் ஓவியம் பற்றி இன்னும் நிறைய கூற இருந்தபோதும் இக் கட்டுரையின் அளவு கருதி இத்துடன் முடித்துக்கொள்ள வேண்டியுள்ளது. 1937ஆம் ஆண்டு அனைத்திந்திய கலைக் கண்காட்சியில் வைஸ்ராயின் பரிசையும், 1954ஆம் ஆண்டு இந்திய அரசின் பத்மபூஷன் விருதையும், 1955இல் லலித் கலா அகாதமியின் உயர்ந்த அங்கத்தினர் *(fellow)* விருதினையும் பெற்றார் ஜாமினி ராய்.

தனது எண்பத்தி நான்காவது வயதில் 1972ஆம் ஆண்டு ஏப்ரல் 24ஆம் தேதி மறைந்த ஜாமினி ராய் ஆர்கியலாஜிகல் சர்வே ஆஃப் இந்தியாவின் ஒன்பது ஓவிய இந்திய ஆளுமைகளில் ஒருவராக அங்கீகரிக்கப்பட்டார்.

6

பெண்மனமும் உடல்வெளியும்:
அம்ரிதா ஷேர்கிலின் ஓவியங்கள் ஒரு பார்வை

எனது நினைவுகளே உருவங்கள், வடிவங்கள், பரப்புகள். நான் சுற்றித்திரிந்த மலைகள் சிற்பங்கள், பாதைகள் பார்வைப் பதிவுகள். எல்லாவற்றிற்கும் மேலாக மலை முகடுகளாலும் வெற்றிடங்களினாலும் நிரப்பப்பட்ட முழுமையான இந்நிலப்பரப்பிற்கு மேலும் ஊடாகப் பயணிக்கும் நான் உடலாலும் கண்களாலும் கைகளாலும் எனதருமை மனதாலும் இவற்றைத் தழுவுகிறேன், உணர்கிறேன், பார்க்கிறேன். இந்த உணர்வு என்னைவிட்டு என்றுமே விலகிவிடவில்லை. சிற்பியான நான் ஒரு நிலப்பரப்பு. நானே உருவம். நானே அருபம். நானே அதன் பருமன்.

– பார்பரா ஹெப்வொர்த் (1903–1975)

'**ஓவியக் கலை என்பது** வார்த்தைகளின் தேவையில்லாமலேயே மனிதனின் மனவோட்டத்தை வெளிப்படுத்தும் ஒன்று' என எளிதாகக் கூறிவிடலாம். என்றாலும், அது அவ்வளவு எளிதானதல்ல. காட்சி அரசியலின் ஆவணங்களான புகைப்படம், திரைப்படம் மற்றும் ஓவியம் போன்றவை வார்த்தைகளைக் காட்டிலும் மிக எளிதில் மனித மனதைச் சென்றடைவன. ஆனால், அவை ஏற்படுத்தும் தாக்கங்களை வார்த்தைகளில் வெளிப்படுத்துவதன் மூலமாகவே பகிர்ந்துகொள்ள முடிகிறது. ஆதிகால காட்சிக்கலையான ஓவியத்தைப் புரிந்துகொள்ளும் வகையில்தான் ஓவிய வரலாறு, ஓவிய விமர்சனம் மற்றும் ஓவிய அழகியல் போன்ற துறைகள் நிர்மாணிக்கப்பட்டன. விமர்சனங்களும் அழகியலும் காலத்திற்குக் காலம் மாறுபடுவன. அதுமட்டுமல்லாது வரலாறென்பதும் ஒரு வகை புனைவுதானல்லவா. கிங்ஸ் ஆப் தி ரோட் என்னும் ஹாலிவுட் திரைப்படத்தின் நாயகன், "நானே எனது வரலாறாகிப் போகிறேன்" என்கிறான். அத்தகைய வரலாறுகளில் ஆவணப்படுத்த முடியாமற்போன ஒன்றாகப் பெண்களின் தனிப்பட்ட வரலாறு நீண்ட நெடுங்காலம் இருந்து வந்துள்ளது. இந்நூற்றாண்டின் மிகவும் முக்கியமான

 66 | நவீன இந்திய ஓவியம்: வரலாறும் விமர்சனமும்

தத்துவவாதிகள் பத்து பேரைச் சொல்லச் சொன்னால் எப்படி ஆண்களின் பெயர்கள் மட்டுமே உச்சரிக்கப்படுமோ அதேபோல்தான் ஓவியர்களிடையேயும் பெண்கள். ஒன்று: படைப்பிற்கான நேரமும் பின்னணியும் பெரும்பாலான பெண்களுக்கு வாய்க்கப்பெறவில்லை. இரண்டு: அப்படி படைப்பாக்கத்தில் ஈடுபட்ட பெண்களைச் சுய சிந்தனை உள்ளவர்களாகவும் சுயமாகத் திறமைகளை வளர்த்துக் கொண்டவர்களாகவும் ஏற்காமல் வெறும் உடல் மற்றும் அகவயப்பட்ட உணர்ச்சிகளுக்கு உள்ளாகக் கூடியவர்களாகவும், இவர்களின் படைப்புகள் உடனடி (instantaneous) உணர்ச்சிகளின் வெளிப்பாடுகளை மட்டுமே கொண்டனவாகவும் கணிக்கப்பட்டன. எனவே, சமகாலத்தில் ஒரு ஆண் கலைஞனுக்குக் கிடைக்கும் அங்கீகாரமும் புகழும் சற்று கால தாமதமாகவே பெண்களை வந்தடைந்துள்ளன.

பிரான்ஸை சார்ந்த இம்ப்ரஷனிஸ ஓவியர்களான மோனே, தேகா போன்றவர்களுடன் ஓவியம் பழகிய பர்தே மொரிஸாட், மேரி கஸாட் போன்ற பத்தொன்பதாம் நூற்றாண்டைச் சார்ந்த பெண் ஓவியர்கள் இருபத்து ஒராம் நூற்றாண்டில்தான் வெளிச்சத்துக்குக் கொண்டுவரப்பட்டுள்ளனர். பிரெஞ்சு சிற்பக்கலை தாதாவான ஆகஸ்ட் ரோதானுடைய (Auguste Rodin) காதலி கெமில் கிளாடலின் சிற்பங்கள் ரோதானுடைய தாக்கமுடையனவாகக் கருதப்பட்டு கேலி செய்யப்படவே அப்பெண் மனமுடைந்து பைத்தியமாகிப்போனாள். வங்காளத்தின் சாந்திநிகேதனின் சூழலிலும்கூட (தாகூரின் காலத்தில்) இவ்வாறு கவனம் பெறாத பெண்ணோவியர்கள் பலர் இருந்திருக்கின்றனர் என்பதைச் சென்ற பகுதியில் பார்த்தோம்.

உடலுழைப்பு, குடும்ப நிர்வாகம், குழந்தைப்பேறு போன்ற கடமைகளுக்குள் வாழ்ந்துவந்த பெண்கள் ஆசியாவில் மட்டுமல்லாமல் மேற்கத்திய நாடுகளிலும் 19ஆம் நூற்றாண்டின் முடிவு வரையில் வீட்டைவிட்டு வெளியேற முடியாதவர்களாகவும் தொடர்ந்த கண்காணிப்புகளுக்கு உட்பட்டவர்களாகவும் இருந்துவந்தனர். கித்தான்களில் அவர்களுடைய சமையலறைகள், குழந்தைகள் மற்றும் தனிமை சார்ந்த இடங்கள் இடம்பெற்றன. அதே சமயம் அவர்களது குளியலறைக்குள்ளும், படுக்கையறைக்குள்ளும், கேளிக்கை விடுதிகளுக்குள்ளும் ஊடுருவி அந்தரங்கங்களை ரசித்து மகிழ்ந்து வரும் ஒன்றாக ஆணாதிக்கம்சார் ஓவிய உலகம் தொடர்ந்து கொண்டிருந்தது.

 67 | மோனிகா

மேற்கத்திய நவீனத்துவத்துடனான விக்டோரிய நெறிமுறைமைகள் இந்தியாவிற்குள் நுழைந்தவுடன் நிர்வாணம், பாலியல், பாலினம் குறித்த நமது பாரம்பரிய கருத்தாக்கங்களைத் தகர்த்து அவற்றுக்குப் புதிய உருவம் கொடுத்தது. சடங்குசார் சிறு சிறு சமூகங்களாகப் பிரிந்து இருந்தவர்களை மதத்தின் பெயரில் ஒரு பெருங்குழுவாக மாற்றி விக்டோரிய நெறி முறைமைகளைப் புகுத்திற்று ஆங்கிலேயர் ஆட்சி. இதன் பாதிப்பு ஓவியங்களிலும் காணப்பட்டது. ஒருபுறம் சந்தால், காலிகாட் கிராமியக் கலைகளைத் தழுவி நவீன ஓவியம் தொடங்கினாலும் மறுபுறம் நமது பாரம்பரிய சிற்ப/ஓவியக் கலைக்குரிய பாலியல் குறியீடுகளும், வெளிப்படைத்- தன்மைகளும் நவீன ஓவியத்துள் புகுவது கடினமாயிற்று. இந்தச் சவாலைத் தகர்த்து எறிந்தவர்கள் எஃப்.என். சூசா, கே.ஜி. சுப்பிரமணியன் போன்றோர். எனினும் ஒரு பெண்ணியப் பார்வையிலிருந்து வரைவதாச் சொல்லிக்கொண்டு அவர்களது ஓவியங்களைப் பெண்களது அந்தரங்க வாழ்க்கைக்குள் புகுந்து வரைந்து பெயர் பெற்ற தேகா, லூத்ரெக் *(Henri de Toulouse Lautrec)* போன்ற இம்ப்ரஷனிஸ ஓவியர்களுடனும், தஹீத்தி தீவின் பெண்களின் நிர்வாணத்தை வரைந்து அதனால் பெயர்பெற்ற கோகெய்னுடனும் ஒப்பிட்டுவிடலாம்.

இத்தகைய காலகட்டத்தில்தான் இந்திய நவீன ஓவியராக அம்ருதா ஷேர்கில் அடியெடுத்து வைக்கிறார். 1938ஆம் ஆண்டு தனது பதிமூன்றாம் வயதில் நடந்த சம்பவமாக நேர்காணல் ஒன்றில் ஓவியர் சதீஷ் குஜ்ரால் பின்வருமாறு கூறுகிறார், "நான் வழக்கமாகச் செல்லும் ஒரு புத்தகக் கடைக்கு மேல் மாடியில் ஓவியர் ரூப் கிருஷ்ணா குடியிருந்தார். ஒரு நாள் நான் அங்கே புத்தகங்களைப் புரட்டிப் பார்ப்பதற்காகச் சென்றபோது மாடி பால்கனியிலிருந்து சில ஓவியங்கள் என்னை நோக்கிப் பறந்து வந்தன. யார் இப்படி ஓவியங்களை வீசியடிப்பது என்று பார்த்தபோது அவற்றைப் பொறுக்கியவாறு அம்ரிதா ஷேர்கில் வந்து கொண்டிருந்தார்."

அம்ரிதாவின் ஓவியங்களின் தரம் குறித்துச் சந்தேகித்த கிருஷ்ணா அவரை இந்திய ஓவியங்களைப் பார்த்துப் பழகுமாறு கூறியிருக்கிறார். தனது கலையாற்றலின் மீது அளவிலாத நம்பிக்கைகொண்ட அம்ருதா அவருடன் வாக்குவாதத்தில் ஈடுபட்டார். முன்கோபியான கிருஷ்ணா அவரது ஓவியங்களை விசிறியடித்துவிட்டார் என்கிறார்.

அம்ரிதா ஷேர்கில்

மேற்கண்ட நிகழ்ச்சியைக் கேட்பின் அம்ரிதாவிற்கும் ஓவியத்திற்குமான தொடர்பு என்ன? அவரது பாணியும் சூழலும் என்னவென்று நமக்கு ஒரு ஆர்வத்தை எழுப்பக்கூடும். ரூப் கிருஷ்ணா சாந்திநிகேதனில் பயிற்சி பெற்ற ஒரு லாகூரைச் சார்ந்த ஓவியர். அம்ரிதா சீக்கிய புகைப்படக் கலைஞரான உம்ராவ் சிங்கிற்கும் ஹங்கேரியைச் சார்ந்த மேரி ஆண்டனெட்டிற்கும் மகளாகப் பிறந்தவர். ஹங்கேரியில் தனது குழந்தைப் பருவத்தைக் கழித்துவிட்டுப் பின்னர் இந்தியாவிற்கு வந்து பின் படிப்பதற்காகப் பிரான்சுக்குச் சென்றவர் அம்ரிதா. தனது பெற்றோரின் அமைதியற்ற திருமண வாழ்க்கை இளம்வயது அம்ரிதாவின் மனதில் பதிய அவரது ஓவியங்களில் ஒரு அதீத சோகம் மேலோங்கி இருந்து வந்தது.

பிரான்சு நாட்டின் இம்ப்ரஷனிஸ்டுகள் காலம் முடியத் தொடங்கும் நேரத்தில் அம்ரிதா அங்குள்ள ஓவியப் பள்ளியினுள் காலடி எடுத்து வைக்கிறார். அவரது ஓவியங்களில் ஓவியர் கொகெய்னின் தாக்கம் மிகவும் அதிகமாகக் காணப்படுகிறது. லூசியன் சிமோன் என்ற பின்-இம்ப்ரஷனிஸ ஓவியரிடம் ஓவியம் கற்ற அம்ரிதா தனது பத்தொன்பதாம் வயதிலேயே பிரெஞ்சு சலோனின் மிகவும் மதிக்கத்தக்க 'கிராண்ட் சலோன்' பரிசைப் பெறுகிறார். 'இந்திய இளவரசி' என்னும் செல்லப் பெயரால் அழைக்கப்பட்டுப் பல்வகை இன்பங்களில் திளைத்துத் திரிந்த அம்ரிதாவிற்குத் தனது குடும்பச் சூழலை மறப்பதற்கான ஆறுதல் தரக்கூடிய ஒரு இடமாக பாரீஸ் நகரம் இருந்தது.

தனது பெற்றோரின் வற்புறுத்தலால் ஒரு மருத்துவரைத் திருமணம் செய்துகொண்டு இந்தியா வந்த அம்ருதா பின்னர் சிம்லா, தில்லி எனப் பல்வேறு நகரங்களில் துளிர்த்துவந்த ஓவியக் குழுமங்களில் தனது ஓவியங்களைப் பார்வைக்கு வைக்கிறார். ஒரு சில ஓவியங்கள் பரிசு பெறும் அதே நேரம், பெரும்பான்மையானவை புறந்தள்ளப்படவே அதனால் மனமுடைந்துபோன அவர், "ஆண்களுக்கு நிகராகப் பெண்களை ஏற்றுக்கொள்ள மறுக்கும் இந்தக் குழுக்களைவிடப் பிரெஞ்சு சலோன் எவ்வளவோ மேல். இனி நான் அங்கு மட்டுமே என்னுடைய ஓவியங்களை வைப்பதாக முடிவுசெய்து விட்டேன்" என அறிக்கை விடுகிறார். இவர்களுக்கு ஓவியத்தின் தரம் புரியாவிட்டால் அதனை எடுத்துக் கூறுவது தனது கடமை எனவும் அதற்காகவே அவ்வாறு அறிக்கை விடுத்ததாகவும் கூறிய அம்ரிதாவின் ஓவியங்களைப் பகைமை

உணர்வுகொண்டு இக் குழுமங்கள் நீண்ட காலம் ஏற்காமலேயே இருந்தன. இடமாற்றம், மனச்சோர்வு போன்றவற்றால் பாதிக்கப்பட்ட அவர் ஒரு பெரும் மன உளைச்சலுக்கு ஆளாகிறார். அப்போதுதான் கார்ல் கண்டால்வாலா, முல்க் ராஜ் ஆனந்த் போன்ற கலை விமர்சகர்களின் நட்பு அவருக்குக் கிடைக்கிறது. முல்க் ராஜ் ஆனந்துடன் சேர்ந்து வங்காள நவீன ஓவியரான ஜாமினி ராயின் மீது ஒரு குற்றச்சாட்டை வைக்கிறார் அம்ரிதா. இந்தியாவின் பாரம்பரியக் கலைகளுக்கான ஒரு பொதுவான பாணியாக மினியேச்சர் ஓவியங்கள் கருதப்படுகின்றன. அவை இந்து-முஸ்லிம் என்ற இரு சாராராலும் கையாளப்பட்டு வருகின்றன. அப்படி இருக்கையில் திரும்பத் திரும்ப இந்துத்துவத்தை மட்டுமே அடிப்படையாகக் கொண்ட சில கிராமியக் கலைப்பாணி ஓவியங்களுக்குள் செல்வதினால் என்ன மாற்றத்தைக் காணமுடியும் என்பதுதான் அது.

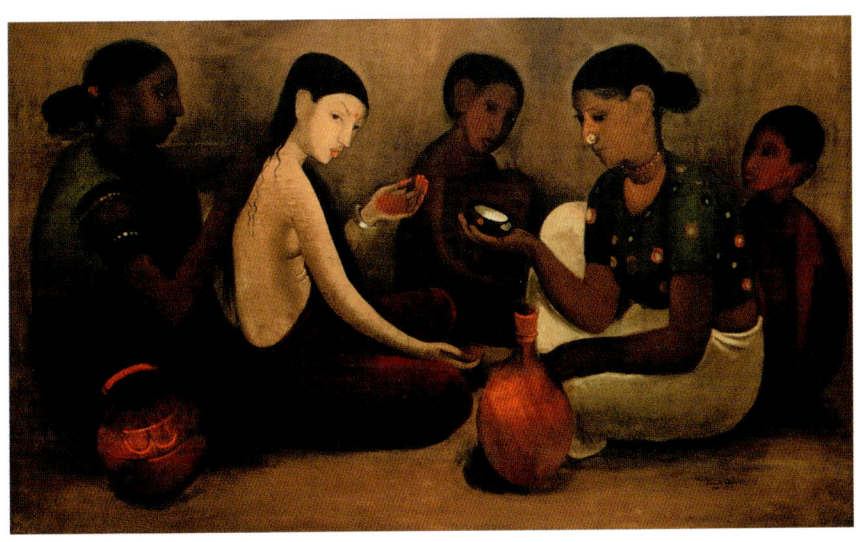

ஓவியம்: மண்ப்பெண் ஒப்பனை அறை

தாகூரின் ஜொராசங்கோவைச் சார்ந்த சுனயானி தேவி மற்றும் ஓவியர் ராஜா ரவிவர்மாவின் ஓவியச் சகோதரி மங்களாபாய் தம்புராட்டி போலல்லாமல் ஒரு தேர்ந்த தொழில் ரீதியான ஓவியராகக் களமிறங்கிய அம்ரிதா ஆண் ஓவியர்களுக்குச் சவால் விடுபவராகவே தோன்றினார். அவரது வாழ்க்கையைப் பற்றிப் பேசாமல் அவருடைய கோடுகளையும் வண்ணங்களையும் பற்றி பேசினால் அவை அர்த்தமற்றவையாகிவிடும். தன் ஓவியப் பயணத்தைத் தொடர்ந்து வந்த அம்ரிதாவிற்கு இரண்டு முகங்கள் இருந்தன. தொடர்ந்து பாதுகாப்பு உணர்ச்சி இல்லாமல் ஒரு வெற்றிடத்தை நோக்கியதொரு மனஅழுத்தம் கொண்ட அம்ரிதாவாகவும், இந்தியாவின் கிராமங்களையும் மக்கள் கலாசாரத்தையும் கண்டு பூரிப்படைந்தவருமாக இருவேறு முகங்களை நாம் அவரில் காணலாம். ஆண்களின் தத்துவார்த்த உலகம், வெளியுலகில் ஆரம்பிக்கிறது.

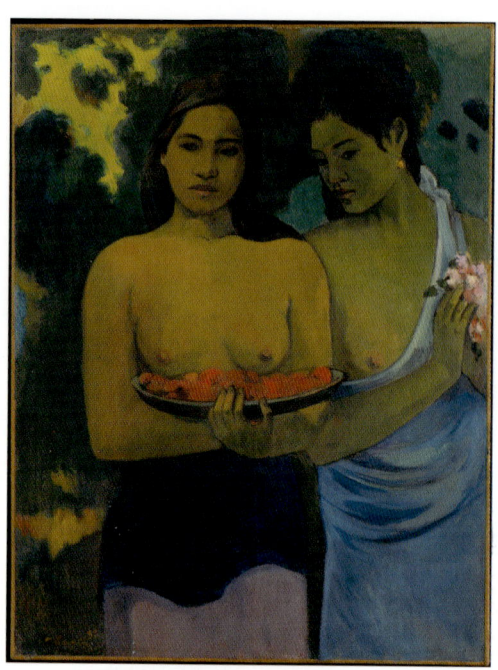

கொகைனுடைய தஹீத்தியப் பெண்

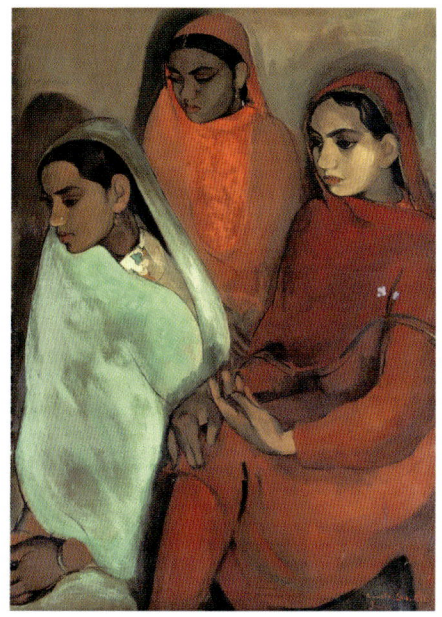

அம்ரிதாவின் 'மூன்று பெண்கள்'

ஆணுக்கு அரசியல், சினிமா, விளையாட்டு, தோழமைகளென மிகப் பிரமாண்டமான அந்த வெளியுலகம் என்ற களிமண்ணிலிருந்து உருட்டி திரட்டி எப்படி வேண்டுமானாலும் தனது பதுமையை அமைத்து விளையாடுவது எளிதாக இருக்கிறது. பெண்களுக்கோ விர்ஜினியா வுல்ஃபின் 'அவளுக்கென்று ஒரு அறை' (Room of one's own என்பதை அப்படியும் கூறலாம்தானே?) என்னும் புத்தகத்தில் கூறப்படும் தனிமைக்கான, தனிமையும்-சுய ஆளுமைக்குமான சாத்தியமே அற்றுப் போகும்வகையிலான ஒரு வாழ்க்கை முறையில் தங்களது நிர்வாணமே கண்ணாடி முன் ஒரு ஆதி காலத்துச் செய்தியைப் போல முகத்திலறைவதாகிப் போகிறது. அதன் தாக்குதலில் வரையப்படும் ஓவியங்கள் ஆணாதிக்க நோக்கில் ஒரு இச்சைப் பொருளாகப் பெண்ணை வரைவதிலிருந்து முற்றிலும் மாறுபட்டவை. சுய தரிசனத்திற்கும் மற்றவர்களைத் தரிசிப்பதற்கும் வித்தியாசம் உள்ளதல்லவா?

அம்ரிதாவின் மன உளைச்சல் காலங்களில் தனது சுயத்தின் தேடலை நோக்கி வரையப்பட்ட சுய-நிர்வாண ஓவியங்கள் ஏராளம். அவரது கலைக்கூடத்தில் மற்ற பெண்களையும் நிர்வாணமாக ஓவியம் தீட்டியது குறிப்பிடத்தக்கது.

தனது இந்திய கிராமங்களை குறித்த ஓவியங்களை அம்ரிதா ஓவியர் கொகைனின் தஹீதி தீவுப் பெண்களை வரைந்த அதே பாணியில் வரைந்தார். அம்ரிதாவின் மூன்று பெண்கள் என்னும் ஓவியம் அதற்கு ஒரு சான்று. அது 1937ஆம் ஆண்டு மும்பாய் ஓவியக் குழுமத்தின் தங்கப் பதக்கத்தை வாங்கிக் கொடுத்தது.

அம்ரிதா கல்கத்தாவில் வாழ்ந்தபோது அப்போது கவர்னராக இருந்த கெய்ஸி அவரைப் பற்றிக் கூறுகையில், "தனது உடலில் சரி பாதி ஐரோப்பிய ரத்த ஓட்டம் கொண்ட அம்ரிதா அதனைத் தோலுரித்துக் களைய வேண்டி தனது ஓவிய முயற்சிகளின் மூலம் வெற்றி காண்கிறார்" என்றார்.

மற்றொரு புறம், ஆங்கிலப் பத்திரிகையாளரான மால்கம் முகரிட்ஜ் அவரைப் பற்றிக் கூறும்போது, அம்ரிதா "ஒரு புறம் பன்னீரும் மறுபுறம் ஒரு ஆவேசமான சக்தியும் கொண்டவர்" (like rose water and raw energy) என்கிறார். அந்த ஆவேசமான சக்தி என்ன என்பதையும் அதன் சிதறலில் வெளிப்பட்ட கலைப்படைப்புகளைப் பற்றியும் அடுத்த பகுதியில் பரிசீலிப்போம்.

7
உடல்மொழியும் மனவலியும்:
அம்ரிதா ஷேர்கில் – ஃப்ரீடா காஹ்லோ – கெமில் கிளாடல்

பாலியல் அடையாளம் என்பது உள்ளார்ந்த சுயத்தை வெளிப்படுத்தும் அல்லது வேடமணிவித்துக் காட்டும் ஒரு பாத்திரமாகப் புரிந்துகொள்ளப்பட முடியாது. ஒரு நிகழ்வு என்பது நிகழ்த்தப்படுவதைப் போல பாலியல் அடையாளம் என்பது ஒரு 'செயல்'. பொதுவான அர்த்தத்தில், அச்செயல் தன்னுடைய அகமனத்தின் உளவியலைச் சமூகக் கதையாடலாகக் கட்டமைக்கிறது.

– ஜூடித் பட்லர்

பட்லரின் மேற்கண்ட சுற்றுக்கும் பெண்களால் எழுதப்பட்ட எழுத்துகள் என்றாலேயே அது அவர்களது சுயசரிதை சார்ந்ததாக மட்டுமே இருக்கமுடியும் என்ற பொதுக் கருத்துக்கும் நிறைய தொடர்புகள் இருக்கின்றன. ஜெயகாந்தனின் கங்காவும் தி. ஜானகிராமனின் யமுனாவும் மனதில் என்ன நினைக்கிறார்கள் என்று ஆண் எழுத்தாளரின் வார்த்தைகளால் உணரும்போது அது அவர்களின் சுய வெளிப்பாடு என்று நினைப்பதில்லை. பெண்களின் ஆழ்மனத்தைப் பற்றிய அவர்களது கருத்துகளைக் கேள்வி கேட்பதும் இல்லை. அப்படி இருக்கையில் ஒரு பெண் ஓவியரின் ஓவியம் அல்லது பெண் எழுத்தாளரின் எழுத்து மட்டிலும் சுயசரிதையாகவே இருக்க முடியும் என்று கருதுவதற்கான அவசியம் என்ன? பெண் ஓவியத்தின் மனநிலைக் கட்டமைப்பினை விளங்கிக் கொள்வது எப்படி?

இந்திய ஓவியர்களைக் குறித்து எழுதி வரும் இப்புத்தகத்தில் மேற்கண்ட கேள்விகளுக்குப் பதில் தேடுவதற்காகக் கிட்டத்தட்ட ஒரே காலகட்டத்தில் வாழ்ந்த மூன்று பெண் ஓவியர்களின் ஓவியங்களை ஒப்பிட்டுப் பார்ப்பது அவசியமாகிறது. ஒருவர் அம்ரிதா ஷேர்கில். இரண்டாமவர் மெக்ஸிகோ நாட்டைச் சார்ந்த ஃப்ரீடா காஹ்லோ.

 75 | மோனிகா

மூன்றாவது பெண் புகழ் பெற்ற கலைஞன் ஆகஸ்ட் ரோதானுடைய காதலியும் சிற்பியுமான கெமில் கிளாடல்.

அம்ரிதாவின் தாயார் மேரி ஆண்டனெட் அயர்லாந்தைச் சார்ந்தவர் தந்தை உம்ராவ் சிங் ஷேர்கில் ஒரு பஞ்சாபி புகைப்படக் கலைஞர். அது போலவே ஃப்ரீடாவின் தந்தை கார்ல் வில்ஹெம் காஹ்லோ ஒரு ஜெர்மானியர். மெதில்டே கோன்ஸாலஸ் என்னும் சிவப்பிந்தியப் பெண்ணைத் திருமணம் செய்துகொண்ட அவர் தனது பெயரை அவர்தம் பெயருக்கு இணையான ஸ்பானியப் பெயரான குலர்மோ என்ற பெயருக்கு மாற்றிக்கொண்டார்.

1910ஆம் வருடம் ஜூலை ஏழாம் தேதி பிறந்த ஃப்ரீடா காஹ்லோ தனது பிறந்தநாள் மெக்ஸிகோவின் நவீன வரலாற்றுத் தொடக்ககாலமாக இருக்கவேண்டும் என்ற காரணத்துக்காக 1907ஆம் ஆண்டு 6ஆம் தேதியாக மெக்ஸிகோவின் புரட்சி தொடங்கிய நாளுக்கு மாற்றி எழுதிக் கொள்கிறார். அது முதல் அவரது கலைப் படைப்புகள் அத்தனையும் சுயம் மற்றும் சுய அனுபவங்கள் சார்ந்தனவாகப் பரிணமித்தன. சிறுவயதிலேயே போலியோவிற்கு உள்ளாகி நோய்வாய்ப்பட்டுப் போகிறார் ஃப்ரீடா. தனது பதினைந்தாவது வயதில் நடந்த விபத்தினால் கிட்டத்தட்ட 30க்கும் மேற்பட்ட அறுவை சிகிச்சைகளுக்கு ஆளாக வேண்டியிருந்தது. தனது நாட்களைப் பெரும்பாலும் தனிமையிலேயே கழித்து வந்தார் ஃப்ரீடா காஹ்லோ. அதனால், அவரது மருத்துவப் படிப்பும் பாதியிலேயே நின்றுபோயிற்று. மன அமைதியின்மையின் காரணமாகவும் தனது தனிமைக்கு மருத்துவமாகவும் ஓவியம் வரைவதைத் தேர்ந்தெடுத்த ஃப்ரீடாவிற்குச் சுயமாக ஓவியம் கற்றவராதலால் அவரது கலைப் படைப்புகளை யாரிடமாவது காட்டி அவர்களது கருத்துகளைப் பெற வேண்டிய அவசியம் ஏற்பட்டது. மெக்ஸிகோவின் மிகப் பிரசித்தமான ஓவியரான டியாகோ ரிவேரா அப்போது தனது படைப்புகள் மூலம் பல புரட்சிகளை நிகழ்த்திக் கொண்டிருந்தார். அவரது சுவரோவியங்கள் (wall murals) நாட்டின் நிலை, பொருளாதாரம், பாரம்பரியம் போன்றவற்றை ஒரு விமர்சனத்துடன் அணுகின. தனது ஓவியங்களைப் பரிசீலனைக்காக அவரிடம் எடுத்துச் சென்ற ஃப்ரீடா (வழமைபோல் கூற வேண்டுமென்றால்) அவரிடம் தனது மனதையும் பறிகொடுத்தார். தன்னைவிட இருபது வயது மூத்த டியாகோவின் காதல் மிகவும் ஆழமான ஒன்றாக ஃப்ரீடாவின் மனதில் நிலைத்தது. டியாகோவின்

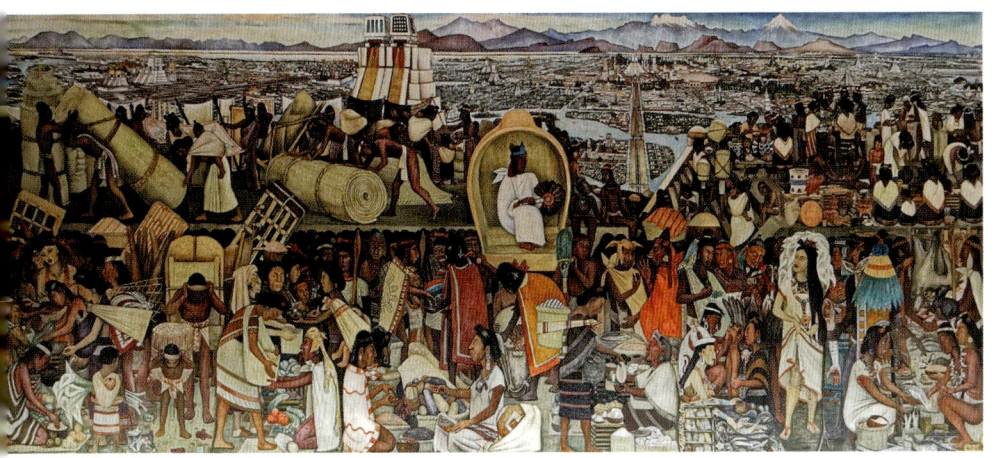

டியாகோ ரிவேராவின் சுவரோவியம்

நட்பின் காரணமாக கம்யூனிசக் கோட்பாடுகளின்பால் அவருக்கு ஈர்ப்பு ஏற்பட்டது. குழந்தையின்மை, இருபால் உறவுகள், முன்கோபம் எனப் பலகாரணிகளுக்குமிடையில் ஆழமான அவர்கள் உறவு சிற்சில காரணங்களுக்காகச் சண்டைகளையும் பிரிவுகளையும் கொண்டிருந்தது. மழை மேகங்கள் கூடிப் பிரிவதைப் போல இடி மின்னல்களுடன் அவர்களது உறவும் பிரிவும் உணர்வுகளைப் பொழிந்தவாறிருந்தன. ஒரு காலகட்டத்தில் தன்னுடைய சகோதரியுடனேயே டியாகோ உறவு கொண்டிருக்கிறார் என்பதறிந்த ஃப்ரீடா விரக்தியின் உச்ச கட்டத்திற்குச் சென்றார். ஊடலால் ஏற்பட்ட தனிமையின் வலி தாளாமல் தனது தலை முடியைத் தானே கத்தரிக்கோலால் வெட்டிக் கொள்கிறார். விபத்தினால் வலுவிழந்த கருப்பை, தொடர்ந்து அவரது கருக்களைக் கலைத்துவிடுகிறது. குழந்தையின்மை அவரை நிம்மதி இழக்கச் செய்தது. அதனால் மன உளைச்சல்களுக்கு ஆளான அவர் தனது கணவர் டியாகோவைத் தனது குழந்தையாகக் கருதி அவருக்குப் பாலூட்டுவதுபோல் ஒரு ஓவியம் வரைகிறார். டெட்ராய்ட் நகரில் உள்ள ஹென்றிஃப்போர்டு ஆஸ்பத்திரியில் தனது சிசுவை இழந்து தான் ஒரு காய்ந்த மலரைப் போல் உதிர்ந்துவிட்டதாக வரையும் ஃப்ரீடா ஒரு புதிய உயிர் என்ன என்பது போன்ற கேள்விகளுக்கு உள்ளாகிறார்.

வெட்டப்பட்ட தலை முடிகளுடன் ஃப்ரீடா

ஒரு கூட்டுடனான நத்தை, ஒரு உலகப்படம், ஒரு மைக்ராஸ்கோப், ஒரு குழந்தை, ஒரு இடுப்பெலும்பு போன்றவற்றைத் தனது தொப்புள் கொடியைப் போன்ற ஒன்றால் கட்டி இணைப்பதன் மூலம் உயிரின் ஆதாரங்களைச் சர்ச்சைக்கு உள்ளாக்குகிறார்.

தனது 145 ஓவியங்களில் 55 சுய உருவப்படங்களை வரைந்த ஃப்ரீடா, "நான் ஏன் சுய உருவப் படங்களை வரைகிறேன். என்னுடன் எப்போதும் இருப்பது தனிமை. அதனால் என்னை மட்டுமே நான் நன்கு அறிவேன் என்கிற காரணத்தினாலும் கூட இருக்கலாம் என்கிறார்." ஃப்ரீடாவின் 27 வயதில் அவருக்கும் டிராட்ஸ்கிக்கும் ஒரு நெருக்கமான உறவு ஏற்படுகிறது. பின் 47வது வயதில் அவர் படுத்த படுக்கையாகி இறந்து போகிறார். நான் நீண்ட காலம் படுக்கையிலேயே கிடந்துவிட்டேன். எனவே, என்னைக் கொளுத்திவிடுங்கள். திரும்பவும் கல்லறையில் கிடத்தாதீர்கள் என்று அவர் கேட்டுக் கொண்டபடியால் அவரைக் கொளுத்திய அஸ்தி அவரது முன்னோர்கள் வீடான புளூ ஹவுஸின் ஒரு பாரம்பரிய தாழியினுள் அடைத்து வைக்கப்பட்டுள்ளது.

மெக்ஸிகோவின் தேசிய அடையாளமான சுவரோவியப் பாணியிலும் அங்குள்ள நாட்டுப்புற பாணியிலும் ஓவியம் வரைந்த ஃப்ரீடா பாரிஸுக்கும் அமெரிக்காவிற்கும் நிறையவே பயணம் செய்திருக்கிறார். பயணங்கள், காதல், தனிமை, படைப்புவெளி ஆகியவற்றிற்கு இடையேயான அனுபவம் அவரைத் தனது உடலையும் உள்ளத்தையும் சேர்த்துப் பார்க்கும் ஒரு வகை பிம்பத்தை நோக்கித் தள்ளுகிறது. அப்பிம்பம் அவரது முகத்தையே அவரது சிந்தனையோட்டங்களுடன் சேர்த்துப் பிரதிபலிக்கும் கண்ணாடியாகிறது. அவரது உடலை அவர் முன் நிறுத்தி கேள்வி கேட்டுக் கொள்ளும்/வேடிக்கை பார்த்துக் கொள்ளும் ஓவிய வெளியாக அவரது உரத்த சிந்தனை வெளிப்படுகிறது. குரங்கினைத் தனது தோளில் ஏந்தியவாறு அவர் வரைந்து கொண்ட சுய உருவப்படத்தை பார்த்த விமர்சகர்கள் குரங்கு மெக்ஸிகோ நாட்டுப் பாரம்பரிய வழக்கப்படி பாலியல் இச்சையைக் குறிப்பதாகவும் அதே குரங்கு இவரது ஓவியங்களில் பாதுகாப்பு தரும் ஒரு விலங்காகக் காணப்படுவதாகவும் சொல்லி வியந்தனர். மிதமிஞ்சிய காதல் இருந்தபோதும் ரிவேராவின் அறிவில் ஜீவிக்கும் ஆணாதிக்க வட்டங்களும், அளவிட முடியாப் புகழும் தன்னிடம் அவரை இருத்திக் கொள்ளமுடியாத ஒரு முடிவுறாத் தேடலில் அவரைக் கொண்டு நிறுத்துகின்றது.

குரங்குடன் ஃப்ரீடா

இந்தியாவின் ஃப்ரீடா என்றழைக்கப்பட்ட அம்ரிதா ஷேர்கில்லின் வாழ்க்கையோ வேறு விதமானது. சென்ற பகுதியில் பார்த்தது போல் இம்ப்ரஷனிஸ காலத்தில் அவ்வோவியர்களுடன் ஓவியம் பழகி, இன்புற்று ஒரு ஐரோப்பிய சூழலிருந்து இந்தியாவிற்கு வரும் அம்ரிதாவின் நிலை தனது தேசிய அடையாளத்தையும் பெண்மை அடையாளங்களையும் கித்தானில் தேடியது. சிறு வயதிலேயே ஐரோப்பா சென்றுவிட்ட அம்ரிதாவிற்கு ஒருபுறம் தான் கண்டு வியக்கும் இந்திய கலாசாரப் பிரதிபலிப்புகளான கிராமங்களையும், பெண்களையும் வரையும் வேட்கையிருந்தது. மறுபுறம் அக்காலத்தில் மிகவும் கையோங்கி இருந்த பெங்கால் ஸ்கூலின் கீழைத்தேசிய பாணியையும் அதன் ஆணாதிக்கம், தேசப்பற்று, பரம்பரைப் பணபலம், கலாசார முதலீடு கொண்ட ஆசான்களை எதிர்கொண்டு நிற்கும் ஒரு சவாலையும் ஏக்க வேண்டியிருந்தது.

தனக்குச் சம்பந்தம் இல்லாத ஒரு திருமண வாழ்க்கையைப் பெற்றோர்களின் வற்புறுத்தலுக்காக மேற்கொண்ட அம்ரிதா அயர்லாந்தின் மருத்துவரான தனது கணவருடன் விருப்பமில்லாமலேயே தொடர்ந்து வாழ்ந்து வந்தார். அவரது ஓவிய விமர்சகர்களான கார்ல் கண்டால்வாலா, முல்க் ராஜ் ஆனந்த் போன்றோருடன் அதிக நெருக்கம் காட்டியதாக வதந்திக்குள்ளானார். இருபால் உறவுக்காரர் எனவும் குற்றம் சுமத்தப்பட்டார். அம்ரிதாவின் ஓவியங்கள் கிராமங்களையும், பெண்களையும் சுற்றி வந்ததுடன் அவ்வப்போது அவர் வரைந்த தனது நிர்வாணப் படங்கள் அவரது கலாசார மீறலையும் சுயத்தின் தேடலையும் முன்வைக்கிறது. ஃப்ரீடாவைப் போலவே தேசிய அடையாளம் தேடிய அவர் தனது ஆடை அலங்காரங்களிலும் தன்னை ஒரு இந்தியப் பெண்ணாக முன் நிறுத்திக்கொண்டார். அவரது தங்கை மகனான ஓவியர் விவான் சுந்தரம் தைலவண்ண ஓவியத்தை அயல்நாட்டு முறையென மறுத்துள்ளார். ஆனால், சுதந்திரப் போராட்டம் கொழுந்துவிட்டெரியும் நேரத்தில் ஓவியம் தீட்டிய அம்ரிதாவோ தைல வண்ணத்தையே தனது முதன்மைப் பொருளாக நினைத்து வரைந்து வந்துள்ளார்.

1941இல் தனது இருபத்தியெட்டாவது வயதில் கர்ப்பிணியாயிருந்து பின்பு உடல் நலக்குறைவாகி கோமாவிற்குத் தள்ளப்பட்ட அம்ரிதா கருக்கலைப்பில் ஏற்பட்ட சிக்கலால் மரணமடைகிறார். அவரது மரணத்திற்குப் பின் இன்றளவிலும் அவரது ஆண் உறவுகளும் நடத்தையும்

81 | மோனிகா

ஃப்ரீடாவின் ஓவியங்களைப் போலவே ஆண் பெரும்பான்மை கொண்ட ஓவிய உலகத்தில் விமர்சனத்திற்கு உள்ளாகி வருவது வருத்தத்துக்கு உரியது.

மேற்கண்ட மூன்றாம் உலகப் பெண்களைப் போலல்லாமல் ஜரோப்பிய பெண் சிற்பியாகவே வாழ்ந்த கெமில் கிளாடலின் வாழ்க்கை இவர்களது வாழ்க்கையைக் காட்டிலும் மிகவும் வித்தியாசமானதல்ல. உலகப் புகழ் பெற்ற 'சிந்தனையாளன்' என்ற சிற்பத்தை வடித்த ஆகஸ்ட் ரொதானுடைய காதலிதான் கெமில் கிளாடல். ஃப்ரீடாவைப் போலவே தன்னுடைய சிற்பங்களைப் புகழ்வாய்ந்த ரொதானிடம் காட்டிவர எடுத்துச் செல்லும்போது அவர்வசம் காதல் கொள்கிறார் கெமில்.

ரொதானைப் போலவே சிற்பக்கலையில் மிகவும் கைதேர்ந்த அவரைத் தனக்கு இணையான ஒரு கலைஞராக ரொதான் மதிக்காத காரணத்தினாலும் அவர்களது நட்பு முறிவினாலும் கெமிலினுடைய படைப்புகளுக்கு அங்கீகாரம் மறுக்கப்படுகின்றன. இதனால் மனமுடைந்த அவர் மனநிலை பிறழ்விற்கு ஆளாகி தனது கடைசி காலங்களை மனநோய் காப்பகத்தில் கழித்துப் பின் இறந்துபோகிறார்.

இக் கட்டுரையின் ஆரம்பத்தில் பட்லரின் ஒரு கோட்பாட்டைப் பார்த்தோமல்லவா. பட்லர் பாலியல் அடையாளத்தை "உடல் ரீதியிலான ஒரு பாணி (corporeal style) - ஒரு நிகழ்வு (an act)" என்கிறார். அது உடல் ரீதியான நிகழ்வென்றால் மேற்கண்ட பெண் கலைஞர்களின் போராட்டங்களும், கருத்தாடல்களும் பொய்யானதா? பெண்கள் தங்களைப் பெண்ணினத்தவராகக் கட்டமைத்துக் கொண்டு அந்தக் கட்டமைப்பு நிகழ்விற்கான அகமனத்திலிருந்து கொண்டுவரும் சமூகக் கதையாடல்கள்தான் இவைகளா என்ற கேள்விகளையும் பட்லரை முன்வைத்துக் கேட்கலாம். ஆனால், அதற்கு பதிலும் பட்லரின் வாக்கியங்களை வைத்தே பெறுதல் சாத்தியமாகிறது. அது என்னவென்றால் இந்தப் பாலின நிகழ்வுகளைவிட்டு நாம் எப்படி வெளியேறுவது என்பதுதான். குறிப்பாக எதிர் பாலினத்தவர் அதனைக் கடைபிடிக்கும்போது இப்பாலினத்தின் கட்டமைப்பு வரலாற்றளவிலேயே, அதை நிகழ்த்துதலின் ஒரு பங்கு அதன் மீதுள்ள ஒடுக்குதலை எதிர்த்துப் போராடுவது என்றாகிவிடுகிறது. எனவே, கலை வெளிப்பாடென்பது ஒருவரின் தன்னிலை சார்ந்ததெனக் கொள்வது அவ்வளவு எளிதான

கெமில் கிளாடல்

ஒன்றன்று. ஏனெனில் பாலியல் தன்னிலை என்பதே சமூகக் கட்டமைப்புகளுக்கு உட்பட்ட ஒன்றாகவும் அதனை முன்னிறுத்திய ஒரு செயலாகவுமே இயங்கக் கூடியது. இதில் படைப்பாளி தனது பாலியல் கருத்தாக்கங்களை மட்டுமே வைத்து ஒரு சமூகக் கதையாடலை வெளிப்படுத்தமுடியுமே தவிர உடலைத் தாண்டிய உண்மைகளை அதில் தேடியலைவது கோடையின் கானல் நீரைத் தண்ணீர் என்று நினைப்பது போலான ஒன்றேயாகும். ஒரு தனி உயிரியாகப் பெண் கலைஞர்கள் பெண் என்ற அடைமொழியைத் துறப்பது முதலில் பெண் என்ற பாலியல் நிகழ்வை உக்கிரமாக நிகழ்த்துவதன் மூலமாகத்தான் இருக்க முடியுமோ என்ற கேள்வியைத்தான் இந்த மூன்று சமகாலப் பெண் ஓவியக் கலைஞர்களின் வாழ்க்கையும் படைப்புகளும் நம்முன் வைப்பதாகக் கொள்ளலாம்.

8
பாசிச மனோபாவம் வெறுக்கும் படைப்பு வெளி:
எம்.எஃப். ஹுசைன்

பிரான்ஸ், நாஸி ஜெர்மனியின் பிடியிலிருந்த காலம். பிக்காஸோவின் வீட்டிற்கு விசாரணை செய்ய வந்த ஒரு ஜெர்மன் ராணுவ அதிகாரி பிக்காஸோவுடைய குண்டுவீச்சின் துயரங்களைச் சித்தரிக்கும் குவர்னிகா ஓவியத்தின் புகைப்படத்தைப் பார்த்து "இது உங்களால் உருவாக்கப்பட்டதா?" என்று கேட்டார். அதற்குப் பிக்காஸோ "இல்லை. உங்களால்தான் உருவாக்கப்பட்டது" என்று பதிலளித்தார்.

எம்.எஃப். ஹுசைன்

கலை வரலாற்றில் 1937இல் வரையப்பட்ட குவர்னிகா ஓவியம் ஒரு முக்கியமான படைப்பாகும். குவர்னிகாவின் சிறப்பம்சம் அதன் உணர்ச்சிப்பூர்வமான வெளிப்பாடு எனலாம். ஸ்பானியர்களுக்கே உரிய அடையாளங்களான குதிரை இந்த ஓவியத்தில் முக்கியப் பங்கு வகிக்கிறது. உசெல்லோ என்னும் பதினைந்தாம் நூற்றாண்டு ஓவியனின் போர்க்காட்சி, ஸ்பானியப் புரட்சியை மிகச் சிறப்பாக வரைந்த கோயாவின் 'மே ஆறு' என்னும் ஓவியம் போன்றவற்றின் அம்சங்களையும் ஸ்பெயினின் கடந்த காலத்தையும் மனதில்கொண்டு வரைந்தமையால் குவர்னிகா முக்கியத்துவம் அடைகிறது. தான் பிறந்த மண்ணிற்குரிய மரபுகளையும் அடையாளங்களையும் ஓவியத்தில் உயிர்த்தெழச் செய்வது கலைஞர்களின் சிறப்புப் பண்பு. அத்தகைய கலைஞர்கள் சர்வதேசச் சந்தையில் கவனமும் பெறுகிறார்கள்.

மகாராஷ்டிர மாநிலம் பந்தாபூரின் சுலைமானி குடும்பத்தில் பிறந்த ஹுசைனும் அவ்வாறே தனது மண்ணின் மரபுகளையும் அடையாளங்களையும் கித்தானில் தைல வண்ணம் கொண்டு ஓவியமாகத் தீட்டினார். இந்தியாவின் பிக்காஸோ என்று பத்திரிகையாளர்களால் அழைக்கப்பட்டவர் எம்.எஃப். ஹுசைன். வசதி படைத்த பணக்காரர்கள் பலர் தனது ஓய்வு நேரத்தைக் கடத்துவதற்காக ஓவியங்கள் தீட்டுவதுண்டு.

பிகாஸோவின் குவர்னிகா

அவ்வாறான செல்வந்தர்களின் பரம்பரைகளில் வந்தவரல்ல ஹுசைன். மத்திய பிரதேசத்திலுள்ள இந்தூரில் குழந்தைப் பிராயத்தைக் கழித்த ஹுசைன் தனது பதினொன்றாம் வயதில் ஒரு ஓவியப் போட்டியில் பங்குபெற்று தங்கப் பதக்கம் வென்றார். அதனைக் கண்ட அவரது தந்தை மும்பையின் புகழ் பெற்ற ஓவியக் கல்லூரியான ஜே.ஜே. கலைக் கல்லூரியில் அவரைச் சேர்த்தார். வறுமை காரணமாக ஓவியக் கல்லூரியில் தனது படிப்பைத் தொடரமுடியாத ஹுசைன் தையற்கடையில் சேர்ந்து ஒரு தேர்ந்த தையல் கலைஞனாக ஆடைகளை வடிவமைக்கத் தொடங்கினார். என்றாலும் அவர் மனம் ஓவியத்தின் பால் மட்டுமே மிகவும் ஈடுபாடு கொண்டிருந்தமையால் ஒரு கால கட்டத்தில் அதனை விட்டுவிட்டு மும்பையின் விலை மலிவான விடுதிகளில் தங்கி ஓவியம் சார்ந்த வேலைகள் தேடுவதில் ஈடுபட்டார். அப்போது மும்பையில் செழிந்து வளர்ந்த சினிமா நிறுவனங்களால் ஆதரிக்கப்பட்டு சினிமா போஸ்டர்களும் கட்-அவுட்டுகளும் வரைந்து வாழ்க்கையை நடத்தத் தொடங்கினார் ஹுசைன்.

செவ்வியல் கலையிலிருந்து விலகி ஜனரஞ்சகக் கலையான சினிமா போஸ்டர்கள் போன்றவற்றை வரைவதில் தேர்ச்சி கொண்டிருந்த ஹுசைனைத் தங்களுடன் சேர்த்துக் கொண்டனர் மும்பை முற்போக்கு ஓவியக் குழுவினர். 1947ஆம் ஆண்டு பிரான்ஸிஸ் நியூட்டன் சூசாவால் துவங்கப்பெற்ற இக்குழுவில் சேர்ந்தார் எம்.எஃப். ஹுசைன். ராசா, ஆரா, காடே, பாக்ரே போன்றவர்கள் இந்தக் குழுவின் பிற துவக்ககால உறுப்பினர்கள். இக்குழு *J.J. School of Arts* போன்றவற்றில் பணியாற்றிய ஐரோப்பிய கலைஞர்களின் அணுகுமுறைக்கும், நவீனமும் கீழைத்தேய ஓவிய முறைகளையும் கலந்துகட்டி வரையப் பெற்ற மேற்கு வங்கத்தைச் சேர்ந்த ஓவியப் பள்ளிக்கும், அதன் கலைப்பார்வைகளுக்கும் மாற்றாக இயங்கத் துவங்கியது. ஐரோப்பாவில் நவீனத்துவம் வெகுதூரம் பயணித்துவிட்ட நிலையில் அதன் பாணியைப் பின்பற்றுவதில் ஆர்வம் கொண்டிருந்தது மும்பாய் முற்போக்கு ஓவியர் குழு என்பது குறிப்பிடத்தக்கது. 1947இல் நடந்த ஓவியக் கண்காட்சியின் மூலம் தன் இருப்பை பிரபலப்படுத்திய இந்தக் குழு ஐம்பதுகளின் மத்தியிலேயே கலைந்துவிட்டது எனலாம். சூசா, ராசா போன்றவர்கள் லண்டனுக்கும், பாரீஸிற்கும் குடிபெயர்ந்ததால் இந்தக் குழுவின் செயல்பாடுகள் தொடரவில்லை. அதற்குள் தையிப் மெஹ்தா, அக்பர் பதம்ஸி உள்ளிட்ட

முற்போக்கு ஓவியர் குழு

பலர் இந்தக் குழுவுடன் தொடர்புடையவர்களாயினர். ஒரு குழுவாகச் செயல்படுவது நின்றாலும் அதன் உறுப்பினர்கள் அனைவரும் தொடர்ந்து செயல்பட்டு பெரும்புகழை எய்தினர்.

பாரம்பரிய ஓவிய பாணியைப் பின்பற்றுவது, வரலாற்றின் மீதான பற்றைப் பறைசாற்றுவது போன்றவற்றின் மூலமாகவே இந்தியாவிற்கான நவீனத்துவத்தைக் கண்டடைய முடியும் என்ற கருத்து பெங்கால் பள்ளியின் முக்கியக் கருத்தாக்கமாக இருந்தது. இது மறுமலர்ச்சிக்கான சிந்தனையாகவும் தோற்றம் கொடுத்தது. இக்கருத்தாக்கத்தைக் கேள்விக்குட்படுத்தியது மும்பாய் முற்போக்கு ஓவியர் குழுவின் இயக்கம். மரபின் சுமைகளற்று தன்னிச்சையாக நவீனத்துவ வெளிப்பாட்டை நிகழ்த்துவது இந்தக் குழுவின் நோக்கமாக இருந்தது. அதன் காரணமாக சர்வதேச ஓவியப் பாணிகளைத் தடையற்று சுவீகரிப்பதின் மூலமாக இக்குழுவினர் தங்களது ஓவியங்களை உருவாக்கினர். ஆனாலும் இந்திய பாரம்பரியத்தின் அடையாளங்களை அந்தப் பாணிகளில் வெளிப்படுத்துவதன் மூலமாக அவர்களுக்கே உரிய புதிய பாணிகளையும் ஏற்படுத்தினர். உதாரணமாக, பிற்காலத்தில் ராசா தாந்திரீக ஓவிய பாணியைக் கையாண்டு கலர் ஃபீல்டு எனப்படும் வண்ணங்களுக்கு

இடையேயான சிறு வித்தியாசங்களையும் ஜியோமிதி வடிவங்களையும் பயன்படுத்தித் தனது அரூப ஓவியங்களை வடித்தார். தனது உள்ளுணர்வுகளே ஓவியங்களாக வடிவுறுவதாக அவர் கூறிக்கொண்டார். கோவாவைச் சேர்ந்த சூசாவோ அரூப வெளிப்பாட்டியம் (abstract expressionism) சார்ந்த பிம்பங்களாகக் கிறிஸ்துவையும், நிர்வாணப் பெண்களையும் வரைந்தார். சூசாவின் ஓவியங்கள் பிரிட்டனைச் சார்ந்த பிரான்ஸிஸ் பேகானின் ஓவியங்களுடன் ஒப்பிடப்பட்டன. அதன் காரணம் பேகன், சூசா இருவரது ஓவியங்களிலும் சமகால மனிதனின் உணர்வுகள் பாதுகாப்பின்மை பதற்றங்கள் போன்றவை வெளிப்படையாகத் தெரிந்தன. இவர்களது ஓவியங்களைப் பற்றிப் பரிசீலிப்பதற்கு முன் ஹுசைனின் படைப்புகளில் கவனம் கொள்வது அவசியம். காரணம், ஹுசைனின் படைப்புகளின் கருப்பொருட்கள் ராசா, சூசா போன்றோரது ஓவியங்களிலிருந்து மாறுபட்டனவாய் இருந்தன.

ஆரம்பக்காலம் முதலாகவே எம்.எஃப். ஹுசைன் சுதந்திரம், தேசியம் போன்றவற்றில் நம்பிக்கைகொண்ட காங்கிரஸ் கட்சியின் லிபரலிஸ், சோஷியலிஸ கொள்கைகளைக் கொண்டவராகவும் நேருவின் கருத்தாக்கங்களில் காணப்படும் குடிமைப்பண்பின்பால் மிகுந்த ஈடுபாடு உள்ள கலைஞராகவும் உருவானார். இக்காலகட்டத்தில் அவரது ஓவியங்களில் தேசியக் கொடியின் மூவண்ணமும், கிராமங்களுக்கு நம்பிக்கையளிக்கக் கூடிய லாந்தர் விளக்கும், குடையும், தாய் சேய் பிம்பங்களும் இடம்பெற்றன. இதன் விளைவாகவே ஹுசைன் இந்திய அரசின் பத்மஸ்ரீ, பத்ம பூஷன், பத்ம விபூஷன் போன்ற கௌரவ விருதுகளை ஒவ்வொன்றாகப் பெற்றதுடன் மாநிலங்களவை உறுப்பினராகவும் தேர்ந்தெடுக்கப்பட்டார். விடுதலைப்போரின் காலகட்டத்தில் காந்தியை ஓவியத்தில் பதித்த அவர், நெருக்கடிநிலை காலத்தில் இந்திரா காந்தியை துர்கையாக வரைந்து சர்ச்சைக்குள்ளானார். கிரிக்கெட் வீரரான சுனில் கவாஸ்கரின் செஞ்சுரிகள் அவரை வரையத்தூண்டின. பீம்சேன் ஜோஷி, அம்ஜத் அலிகான் போன்ற இசைக்கலைஞர்களின் நிகழ்ச்சிகளின்போது அதே மேடையில் பார்வையாளர்களின் கண் முன்னே ஓவியங்களை உருவாக்கினார். இப்படியாக அவர் இந்தியாவின் பிரசித்திபெற்ற கலைஞராகத் தொடர்ந்து விளங்கினார்.

பிரிட்டிஷ் ராஜ், 2009

ஐரோப்பிய ஓவியர்களான எமில் நோல்டே, ஆஸ்கர் கொகோச்கா, ரஷிய ஓவியரான காண்டின்ஸ்கி போன்றவர்களின் தாக்கம் ஹுசைனது படைப்புகளில் அதிகம் காணப்பட்டது. துவக்கத்தில் தான் வாழ்ந்த மும்பையின் தெருக்காட்சிகளை ஓவியமாகத் தீட்டிய ஹுசைன் வண்ணமயமான உருவ ஓவியங்களின் மூலம் பொதுசன மனங்களில் நீங்கா இடம் பெற்றார். ஓவிய உலகுடன் பரிச்சயம் உள்ள எவருமே ஹுசைனது ஓவியங்களை நினைவு கூர்ந்தால் அவர்களது மனக்கண் முன் நிற்பது அவரது குதிரைகளே. ஒருபுறம் எளியனவாகவும் மறுபுறம் சக்தி வாய்ந்தனவாகவும் நீண்ட கோடுகளால்

90 | நவீன இந்திய ஓவியம்: வரலாறும் விமர்சனமும்

பளிச்சிடும் வண்ணங்களாலும் வரையப்பட்ட திமிரி ஓடும் குதிரைகள் பார்வையாளர்களின் உற்சாகத்தையும் கவனத்தையும் ஈர்ந்தன. அவரது எளிய கோடுகளும் ஜனரஞ்சகமான கருப்பொருட்களும் மிகவும் பிரசித்தி பெற்றவைகளாயின். ராசா பிரான்ஸிற்கும் சூசா அமெரிக்காவிற்கும் இடம் பெயர்ந்துவிட்ட நிலையில் இந்தியாவைவிட்டு எங்குமே செல்ல விருப்பமில்லாத ஹுசைன் தனது ஓவியங்களில் இந்திய பாரம்பரியத்தை அதிலும் குறிப்பாக இந்துக்களின் பாரம்பரியத்தைச் சார்ந்த பிம்பங்களை வரைவதில் தனது எழுபது வருட ஓவிய வாழ்க்கையைச் செலவிட்டார். மினியேச்சர் ஓவியங்களில் புகழ்பெற்ற இஸ்லாமிய சமூகங்களின் கலாசாரத் தளங்களில் நடிகளின் உருவத்தை வரைவது தவிர்க்கப்படுவது என்பது நாம் அறிந்த ஒன்று. அப்படி இருக்கையில் கோபுரங்கள் தொட்டு காலண்டர் படங்கள் வரை மானுட உருவங்களாலான இந்து தெய்வப் பிரதிமைகளின் பாரம்பரியம் ஹுசைனை மிகவும் ஈர்ப்பதாக இருந்தது. இந்து சமய கடவுளர்களில் ஹனுமான், பிள்ளையார் போன்ற கடவுள்களைக் கோட்டோவியங்களில் தனக்கேயுரிய பாணியில் அற்புதமாக வரைந்தார் ஹுசைன். பிற்காலத்தில் அவரைப் பின்பற்றி வரைந்த ஓவியர்கள் (தமிழ்நாட்டிலும் கூட) ஏராளம்.

ஹுசைனது நீண்ட ஓவியப் பயணத்திற்கு நடுவே அவரது சினிமாவிற்கான ஆர்வம் அவ்வப்போது தலைகாட்டியதோடு அவரது பிரபலத்திற்கு மற்றொரு காரணமாகிப் போனது என்றால் மிகையாகாது. 1967ஆம் ஆண்டு நேஷனல் பிலிம் டிவிஷன் ஹுசைன், தாயிப் மெஹதா, அக்பர் பதாம்ஸி என்னும் மூன்று ஓவியர்களைத் தங்களைப் பற்றிய குறும்படங்கள் தயாரித்துத் தருமாறு கேட்டுக் கொண்டது. அப்போது ஹுசைனால் தயாரிக்கப்பட்ட 'கலைஞனின் கண்கள் வழியாக' என்னும் குறும்படம் பெர்லின் திரைப்படவிழாவின் தங்கக் கரடி விருதைத் தட்டிச் சென்றது.

அவரது கஜ காமினி, மீனாட்சி: இரு நகரங்களின் கதை ஆகிய திரைப்படங்கள் அழகியல் ரீதியாக ஆழமானவையாக இருந்தாலும், சாராம்ச ரீதியில் மக்கள் கவனத்தைக் கவராமல் போயின. தனது வயோதிகக் காலத்தில் நடிகைகள் படைப்புத் தேவதைகள் எனக் கூறி இந்தி சினிமா நடிகைகளின்பால் ஈர்ப்பு கொண்ட அவர் ஓவிய வட்டாரத்திலும், பொதுமக்கள் மத்தியிலும் நகைப்பிற்கு உள்ளானார்.

ஓவியங்களும் திரைப்படமும் மட்டுமல்லாது கட்டடக்கலையிலும் ஆர்வம் கொண்டிருந்தார் ஹுசைன். ஹுசைன் தோஷி குகை என்னும் குகை வடிவிலான ஓவியக் கூடத்தைத் தனது நண்பரான கட்டடக் கலை நிபுணர் தோஷியுடன் சேர்ந்து வடிவமைத்தார். இந்திய அரசினால் பற்பல கௌரவங்களைப் பெற்ற ஹுசைன் 1996ஆம் ஆண்டு ஒரு ஹிந்து பாசிசப் பத்திரிகையில் வெளியான கட்டுரையில் அவரால் எழுபதாம் ஆண்டு வரையப்பட்ட இந்து இறை உருவங்களின் ஓவியங்களுக்காகக் கண்டிக்கப் பெற்றார். அவரது ஐம்பதாண்டு ஓவிய வாழ்க்கையும், கௌரவங்களும், புகழும் கைகொடுக்காமல் போக இந்து சமூகத்திற்கு எதிரியாகப் புனையப்பட்டு அவரது படைப்புகள் அடித்து நொறுக்கப்பட்டன.

கிட்டத்தட்ட இருபத்தைந்தாண்டுகளுக்குப் பிறகு தான் வரைந்த இந்து தெய்வப் பிரதிமைகளின் நிர்வாண சித்திரிப்புகளுக்காக ஹுசைன் தண்டிக்கப்பெற்றது ஏன்? தேசத்தின் மாறிய அரசியல் சூழல்தான் அதற்குக் காரணமாயிருக்க முடியும். ஹுசைன் மும்பை குழுவின் பிரபல உறுப்பினர்கள் போல வெளிநாடுகளுக்குச் செல்லாமல் மும்பையிலேயே தங்கி வரைந்து வந்ததுடன் தேசிய மனோபாவத்தையும் தனது ஓவியங்களில் வெளிப்படுத்தி வந்தவர் என்று கண்டோம். மற்றொருபுறம் ஆண், பெண் தெய்வப் பிரதிமைகளை நிர்வாணமாக வரைவது என்பது ஹுசைன் மட்டுமன்றி ஜெ.சுவாமிநாதன் போன்ற பிரபல ஓவியர்கள் பலரும் கையாண்ட ஒரு பாணி. நிர்வாணம் என்பது இங்கு புனிதத்தினை உணர்த்துவதாகவே செயல்படுகிறது. இந்திய நாட்டுப்புறக் கலைகள், கோயில் சிற்பங்கள், ஆன்மீக இலக்கிய வெளிப்பாடுகள் அனைத்திலும் கடவுளர்களின் உருவங்களில் அழகு முக்கியமான பங்கை வகிக்கிறது. 'பச்சை மாமலை போல் மேனி, பவளவாய் கமலச்செங்கண்' என்று இறைவனின் உடலை வர்ணிப்பது பக்தியின் அம்சமாகவே கொள்ளப்படுகிறது. திருப்பாவை போன்ற பக்தி இலக்கியங்களில் இறைவனின் மேல் பாலியல் வேட்கையும் வெளிப்படுகிறது. இந்தியாவின் மிகச் சிறந்த தத்துவவாதிகளுள் ஒருவரான அத்வைத தத்துவத்தை உருவாக்கிய ஆதிசங்கரரே சௌந்தர்ய லஹரி என்ற பாடலில் அம்பிகையின் உருவ அழகை வர்ணித்துத் துதிக்கும் பாடல்களுக்கும் ஆசிரியர் எனக் கருதப்படுகிறார். இறை வடிவங்களை நிர்வாணமாக

வரைவது இழிவு என்ற சிந்தனை ரவி வர்மாவின் ஐரோப்பிய பாணி காலண்டர் ஓவியங்களை மட்டுமே அறிந்த பாமர அறிவின்பாற்பட்டது.

இதையெல்லாம் குறித்த அறிதலும், அக்கறையுமற்ற பாமர மனோபாவத்தைப் பயன்படுத்திக்கொண்டு பாசிச மனப்போக்கை உருவாக்க விழையும் அரசியல் சூழ்ச்சிக்கு ஹுசைனின் மத அடையாளம் வாய்ப்பாக அமைந்தது. அவரைத் தொடர்ந்து தொல்லைகளுக்கு ஆட்படுத்தி அவர் இந்தியாவை விட்டு வெளியேறி குவதார் நாட்டின் குடிமகனாகும் அளவு இந்துத்துவ அமைப்புகளால் சகிப்பின்மையின் அவமானகரமான சரித்திரம் புனையப்பட்டது. இந்தத் தேசத்தின் உயர்ந்த சிவில் விருதுகளைத்தையும் பெற்றவராகவும், பாராளுமன்ற உறுப்பினர் பதவி வகித்தவராக இருந்தும் அவரால் இந்த மண்ணில் அவர் விரும்பியபடி மரணத்தை எதிர்கொள்ள முடியவில்லை.

இறைமையையோ, இறைத்தூதரையோ உருவமாக வழிபட, வர்ணிக்க விரும்பாத இஸ்லாமியக் கலாசாரத்திற்கு முற்றிலும் மாற்றானது இந்திய பண்பாடுகளின் இறைமை குறித்த பார்வை. தனது மதத்தின்

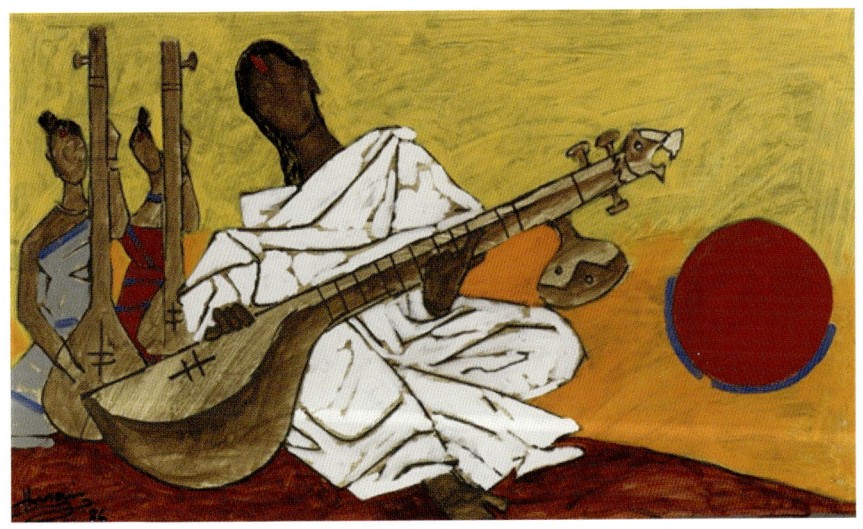

சிதார் வாசிக்கும் பெண், 1986

கொள்கைகளையும் தாண்டி ஓர் ஓவியராக இந்துக் கடவுளர்களின் அழகியலின்பால் கொண்ட ஈர்ப்பினால் அவர்களை வரைந்தவர் எம்.எஃப். ஹுசைன். அதற்காகப் பெருமைப்படாமல், இந்துக்களின் இறைவனை இஸ்லாமியர் இழிவுபடுத்திவிட்டார் என்று வெகுஜன அளவில் கொச்சைப்படுத்தியது இந்திய கலை விமர்சகர்களின், கல்வியாளர்களின் தோல்வி என்றுதான் கொள்ளவேண்டும். நம்மால் நமது மரபைப் பற்றிய செழுமையான பார்வைகளை மக்களிடையே உருவாக்க முடியவில்லை. பிறப்படையாளங்களைத் தாண்டிய கலையின், கலைஞனின் பயணத்தைப் பற்றி யோசிக்கவும் பயிற்றுவிக்கவும் முடியவில்லை. படித்த உயர்தட்டு, மத்தியதர வர்க்க உயர்பதவியாளர்களிடமும், சமூக உறுப்பினர்களிடமும்கூட கலைகளைப் பற்றிய பாமர மனோபாவமே கோலோச்சுவது மன ஆயாசத்தையே அளிக்கிறது. மும்பாய் முற்போக்கு ஓவியக் குழுவின் பிரதான உறுப்பினர் ஹுசைனின் இறுதிக்கால வாழ்க்கை நமக்கு உணர்த்துவது இந்தத் தோல்வியைத்தான்.

9
மருட்சியைத் தரும் மனிதனின் மனப்பிளவு, மரபு முரண்: எஃப்.என். சூசா

பிறப்பினையும் இறப்பினையும் குறித்த பயங்கரங்களுக்கு நடுவே ஒரு சிறு கொசு வலையைப் போல பின்னப்படுவது அன்பு.

— பிரான்ஸிஸ் பேகான்

இன்பங்களுடன் வலிகளையும் வாதைகளையும் அனுபவிக்கையில் அதற்கான உணர்வுகளைக் கலையே மொழியாக வெளியிடத் தலைபட்டவன் மனிதன். மனிதனாய்ப் பிறந்த ஒவ்வொருவனுள்ளும் கசிந்துருகும் காதலும், தாகத்தைக் கொடுக்கும் காமமும், கும்பிட்டுக் குதூகலிக்கப்படும் இறைமையும் இருக்கத்தான் செய்யும். அது என்னவோ அக்காலம் தொட்டு இந்த உணர்வுகள் கொஞ்சம் அதிகமாகவே உள்ள காரணத்தினால்தான் ஒருவர் கலைச்செயல்பாடுகளில் ஈடுபட நேர்கிறது. அதன் மித மிஞ்சிய ஒரு பகுதி கலைஞர்களின் உணர்வு வெளிப்பாடாய் அவர்களது கலை மொழியின் வழி வெளிவருகிறது. பாடகனின் மனதில் உள்ள வலி அவனது குரலில் தொனிக்கும் ராகங்களின் ஊடாகப் பயணித்து வருகையில் கேட்பவர்களின் மனத்தையும் அது வருத்தம் கொள்ளச் செய்கிறது. பாரிஸின் லூவர் அருங்காட்சியகத்தின் அடித்தளத்தில் சென்று சிக்கிக்கொண்ட யாருமே அங்குள்ள ரோமானிய, கிரேக்க சிற்பங்களைப் பார்க்கும்போது தனது காதலர்கள் அருகில் இல்லையே என அவதியுறாமலிருக்க முடியாது. சில்லென்ற ஒரு மழை, அழகிய ஒரு பூந்தோட்டம், ஆரவாரம் பூண்டுப் பாய்ந்துச் சிரிக்கும் அருவியென ஒவ்வொன்றைப் பார்க்கும்போதும் அதன் அழகைப் பகிர்ந்துகொள்ள மற்றொரு உயிரியை நம் மனம் நாடுவது இயல்பாகிப்போகிறது. அழகினைச் சிலாகிப்பது மட்டுமன்றி ஆறாத் துயரினையும் அது தரும் வாழ்க்கையின் நிதர்சனத்தையும் கேள்வி

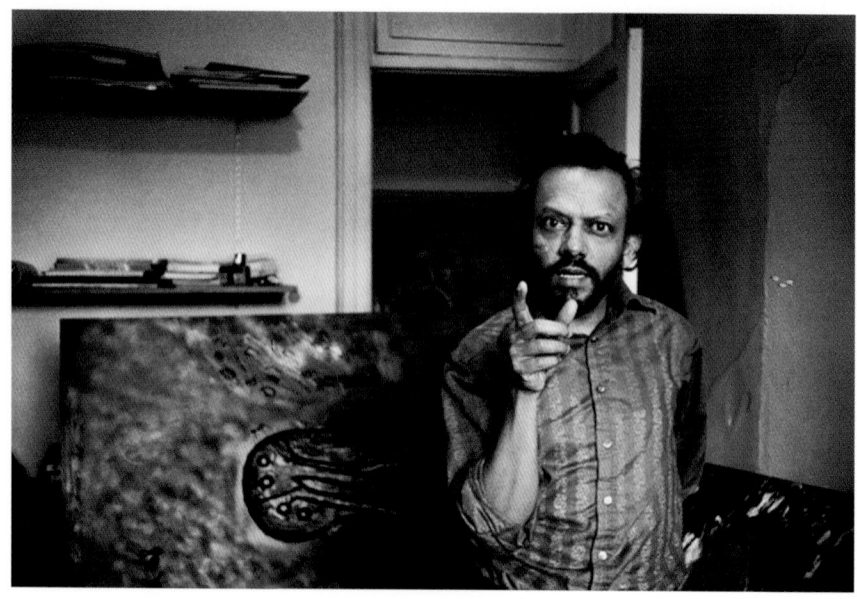

எஃப்.என். சூசா

கேட்பது கலை. தனது விசனங்களையும் தனிமையையும் தூரிகையால் தீட்டிய சில ஓவியர்களில் ஒருவர் எஃப்.என். சூசா.

கோவாவைச் சார்ந்த கிறிஸ்துவரான சூசா தனது ஆரம்ப காலகட்டத்தில் தனது மதம் சார்ந்த பிம்பங்களைத் தகர்ப்பதில் பெரும் ஆர்வம் காட்டினார். ஹுசைனின் புனித நிர்வாணங்களைவிடவும் மிகவும் அதிர்ச்சியூட்டக்கூடியது சூசாவின் ஓவியங்கள். விழிகளை அகல விரித்துப் பார்க்கும் பெரிய முலைகளுள்ள நிர்வாணப் பெண்கள் இச்சை கொண்டு மற்றவர்களை அழைப்பது போல் தோன்றுவன. பெண்ணிய கோட்பாடுகளுடன் ஒத்திசைவு கொண்ட எவருமே சூசாவின் ஓவியங்களை விமர்சனப் பார்வையின்றி பார்க்கமுடியாது. எளிமையான கோடுகளைக் கொண்டு வரையப்பட்ட அவரது நிர்வாணங்கள் பாமரர்க்கும் எளிதில் புரியுமாறு உள்ள காரணத்தால் அவற்றைக் குறித்த கேள்விகள் மேலும் வலுக்கின்றன. கே.ஜி. சுப்பிரமணியத்தின் துர்கை ஓவியங்கள், தாயிப் மெஹதாவின் பாதி அருப வடிவிலான

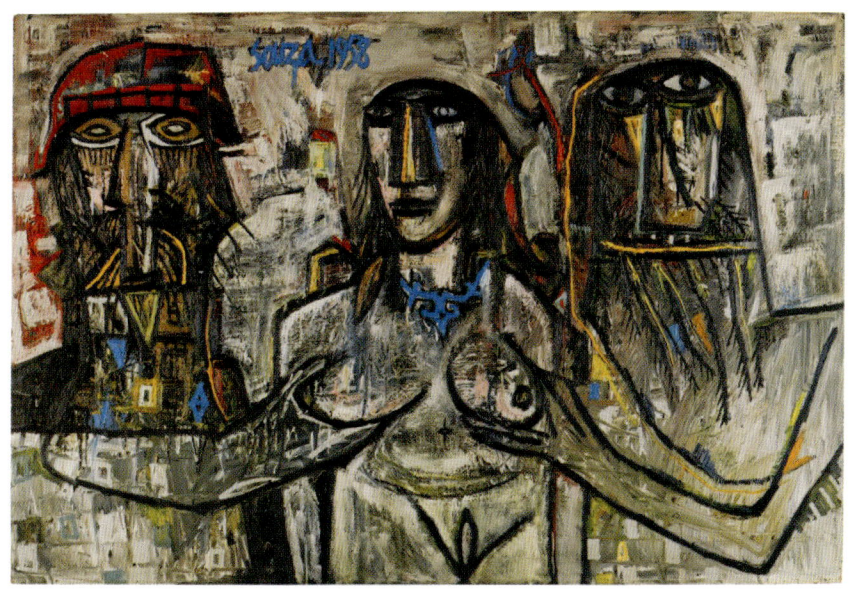

இரு ஆண்களும் ஒரு பெண்ணும், 1958

மகிஷாசுர மர்தினி போலல்லாமல் இவரது ஓவியங்கள் ஒரு பொதுக் கழிப்பிடத்தில் காணப்படுவதுபோல மனிதர்களின் அந்தரங்க உறுப்புகளை அப்பட்டமாக வரைவதுடன் அதனைக் குறித்த பார்வையில் உள்ள நுட்பங்கள் சிலரை வெகுண்டெழுச் செய்யக் கூடியன.

இந்த நிர்வாண ஓவியங்களை எப்படிப் புரிந்துகொள்வது? மும்பை முற்போக்கு ஓவியர்களில் தனித்து நிற்பவர் சூசா. அழகிய வண்ணங்களுடன், ஜியோமிதி வடிவங்களைக் கொண்டு தாந்த்ரீக ஓவியங்கள் தீட்டிய ராஸா, அருப ஓவியங்களாக வண்ணங்களில் இசையை மிதக்கவிட்ட அக்பர் பதாம்சி போன்றவர்களுக்கு நடுவே ஒரு காட்டுமிராண்டித் தனமான ஓவியப் பாணியையும், கருப்பொருட்களையும் முன்வைத்தவர் சூசா என்பதனாலேயே நாம் இப்பகுதியில் சூசாவின் ஓவியங்களை ஆராய்வதற்கான தேவை எழுகிறது. நிர்வாணங்களைக் குறித்துப் பேசும்போது ஜான் பெர்ஜர் தனது காணும் வழிகள் (Ways of Seeing) என்னும் புத்தகத்தில் பின்வருமாறு

கூறுகிறார், "நிர்வாணம் என்பது நம் ஒவ்வொருவர் உள்ளிலும் அதனைக் காண்பதற்கான ஒரு வேட்கையை ஏற்படுத்துவதற்கான காரணம், அந் நிர்வாண வடிவத்தில் காணப்படும் மற்றொரு ஆள் நம்மைப் போலவே காணப்படுகிறான் என்பதுதான். நம்மைப் போலவே உயிரியல் ரீதியாக உள்ள சாதாரணன் அந்த மற்றவன் என்ற எண்ணம் அவரவருடைய தாழ்வு மனப்பான்மையைத் தணிக்கச் செய்வதால் அதனைக் கலைகளின் மூலம் வெளிப்படுத்துவது அர்த்தமுள்ளதாகிப்போகிறது."

அழகியல் ரீதியாக நிர்வாண ஓவியங்களை எப்படி அணுகுவது என்பதற்குப் பிற கோட்பாடுகள் யாவற்றிலிருந்தும் முற்றிலும் வேறுபட்டதாக உள்ள பெர்ஜர் தரும் இந்தக் கோட்பாடு சூசா, பிரான்ஸிஸ் பேகான் (Francis Bacon), இகான் ஷீலி (Igon Shiele) போன்ற ஓவியர்களைப் பற்றிப் புரிந்து கொள்வதற்கு மிகவும் உதவிகரமாக உள்ளது.

ஓவியர் அம்ரிதாவைப் பற்றிப் பேசும்போது மெக்ஸிகன் ஓவியர் ஃப்ரீடாகாலோவையும் பிரான்சு நாட்டு ஓவியர் கெமில் கிளாடலையும் பற்றிக் குறிப்பிட்டது போல் சூசாவைப் புரிந்துகொள்ள லண்டனைச்

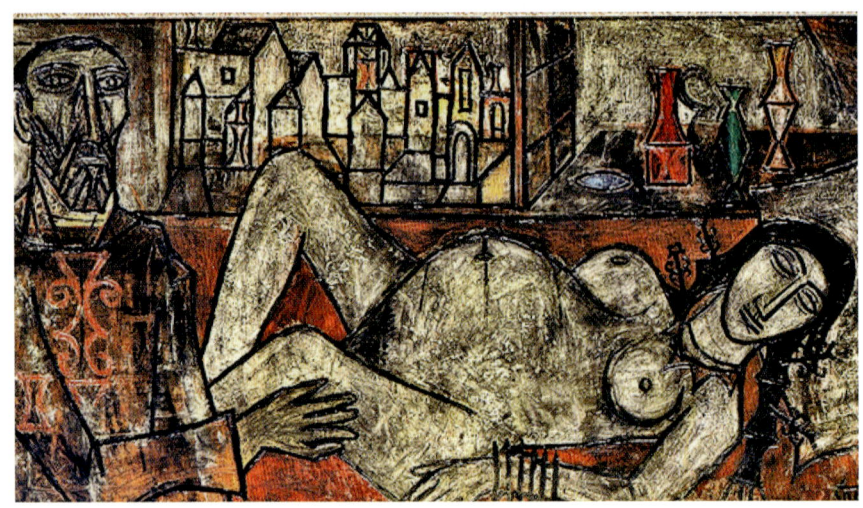

பிறப்பு, 1959

சார்ந்த எனக்குப் பிடித்தமான ஓவியர்களில் ஒருவரான பிரான்ஸிஸ் பேகானையும் பிரான்ஸைச் சேர்ந்த இகான் ஷீலியையும் புரிந்து கொள்வது அவசியமாகிறது. அந்த ஓவியர்களின் பின்னணி சூசாவின் பின்னணியுடன் ஒப்பிட்டுப் பார்க்கப்பட்டால் சூசாவின் ஓவியங்களுள் புதைந்துள்ள நிர்வாணங்களுக்கும் மத அடிப்படைவாத எதிர்ப்பிற்கும் அர்த்தம் புரிபடலாம். 1909ஆம் ஆண்டு இங்கிலாந்தில் பிறந்த பிரான்ஸிஸ் பேகான் புனிதங்களிலிருந்து தரையிறக்கி ஓவிய வெளியை மனிதனின் தினசரி வாழ்க்கையின் புரிதலுக்குள் கொண்டு வந்துடன் தனது புனிதங்களை அ-புனிதமாக மாற்றும் பணியில் வெற்றி பெற்றார் என்றால் அது மிகையாகாது. ஒரு குதிரைப் பயிற்சியாளருக்குப் பிறந்தவரான பேகான் தனது தந்தையின் அடக்குமுறையை எதிர்த்து ஜெர்மனிக்குப் பயணமாகிறார். அங்கு ஜெர்மானிய அரசியல் தளத்தைப் பற்றிய புரிதலுக்குப் பிறகு பிரான்ஸ் நோக்கிப் பயணப்படும் அவர் பிக்காஸோவின் ஓவியங்களைப் பார்த்தபின் தானும் ஓவியனாக வேண்டுமென்று உத்வேகம் கொள்கிறார்.

மறுமலர்ச்சி (renaissance) காலத்தில் பைபிளின் கதைகளை யதார்த்த பிம்பங்களாகத் தோற்றுவிப்பதற்காகத் தத்ரூபமாக அந்தந்த புவியியற் பரப்புகளில் உள்ள மனித உருவங்களைக் கொண்டு வரைந்தனர். பதினேழாம் நூற்றாண்டுக்குப் பிறகு போர்கள், பஞ்சம், பிராந்திய/ தேசிய/இன/வர்க்க அடையாளங்கள் போன்ற பல காரணிகள் இறைமை என்னும் தேவதைக் கதைகளிலிருந்து நம்மை மானுட யதார்த்தங்களை நோக்கி நகர்த்தியது. 1650இல் டியாகோ வெலாஸ்வஸ் வரைந்த 'போப் இன்னஸண்ட் எக்ஸ்' என்னும் ஓவியத்தைப் பின்பற்றி அதில் ஜெர்மானிய ஓவியரான எட்வர்ட் முன்கின் 'ஓலம்' என்னும் ஓவியமும் சேர்த்து கதறும் போப் (screaming pope) என்னும் ஓவியத்தை வரைந்தார் பேகான். பேகானின் ஓவியத்தில் கிறித்துவ மதத்தின் ஆதிக்க சக்திகள் கேலி செய்யப்பட்டன. தனது காதலர்களின் மறைவிற்குப் பிறகு அவர் வரைந்த சிலுவைக்கு அடியில் காணும் மூன்று பிம்பங்களைக் குறித்த பயிற்சி பார்ப்போரை மனித இருப்பைக் கேள்விக்கு உட்படுத்தச் செய்பவை.

இத்தகைய வாதைகளை இகான் ஷீலியின் ஓவியங்களிலும் காணலாம். ஆஸ்திரியாவைச் சார்ந்த அவர் தனது தங்கையைவிட்டுப் பிரிய முடியாமல் மனநோய்க்கு உள்ளானவர். தனது அதீத பாலுணர்வின்

போப் இன்னஸண்ட் எக்ஸ் மற்றும் கதறும் போப்

வெளிப்பாடாக நிர்வாணப் படங்களை எளிமையான கோடுகள் மூலம் அதிர்ச்சிதரும் முக அமைப்புகளோடு வரைந்தவர். சிறு குழந்தைகள் அடிக்கடி வந்து விளையாடிச் சென்ற அவரது வீடுகளில் போர்னோகிராபியைப் போன்ற ஓவியங்களைத் தீட்டி அவர்களது கண்ணில் படுமாறு வைத்திருந்த காரணத்திற்காக வியன்னாவின் காவல்துறை 1912ஆம் ஆண்டு அவரைச் சிறை வைத்தது.

சூசாவின் ஓவியங்கள் மேற்கண்ட ஓவியர்களின் படைப்புகளின்பாலுள்ள ஈர்ப்பினால் வரையப்பட்டன என்று கூறினால் மிகையாகாது. மும்பை புனித சேவியர் கல்லூரியில் பயின்றுவந்த சூசாவின் தாய் ஒரு சாதாரண தையற்காரர். கல்லூரியில் பயிலும் நாட்களில் கழிப்பறையில் நிர்வாணப்படங்கள் வரைந்தமைக்காக அவர் கல்லூரியிலிருந்து நீக்கப்பட்டார். தான் வரையவில்லையென்றும் ஏற்கனவே வரையப்பட்ட ஒரு சுவரோவியத்தைத் திருத்தியதாகவும் அவர் கூறிய வாதத்தை கல்லூரி நிர்வாகிகள் ஏற்கவில்லை. பின் மும்பையின் ஜே.ஜே. கலைக்கல்லூரியில் ஓவியம் பயின்ற அவர், சுதந்திரப் போராட்டம், இரண்டாம் உலகப் போர் போன்ற நிகழ்வுகளைக் கண்டும் வறுமையில் தள்ளப்படுபவர்களைக் கண்டும் மனவெறுப்பு கொண்டவராக இருந்தார். தன்னுடைய கருத்தாக்கங்களின் மீது ஆழ்ந்த நம்பிக்கை கொண்டிருந்த சூசா சிலுவையேற்றக் காட்சியை பிக்காஸோவின் கோட்டோவியப்

தலை, 1958

பாணியில் வரைந்தார். ஒவ்வாத பரிமாண அளவீடுகளில் மூக்கு, காது, கண்கள் கொண்ட சிதைக்கப்பட்ட முகங்களுடன் மனிதர்களை வரைந்தார் சூசா.

ஒருமுறை புகழ்பெற்ற பெண் ஓவியரான அஞ்சலி எலா மேனன், "நீங்கள் பெண்களைப் பெருத்த முலைகளுடன் வரைவது கொஞ்சம் அதிகபட்சமாகத் தோன்றவில்லையா?" என்று கேட்டதற்கு, "நீங்கள் அதுபோன்ற பெண்களை இதுவரை பார்த்ததில்லை போலும். ஆனால் நான் பார்த்திருக்கிறேன்" என்று பதிலளித்தார். இந்திய நவீன ஓவியங்களைப் பற்றி புத்தகங்கள் எழுதிய நெவில் டூலி "நீங்கள் மனிதர்களை இப்படி விகாரமாக வரைவதற்குக் காரணமென்ன?" என்று கேட்டபோது, "மறுமலர்ச்சி காலங்களில் மனிதர்களுக்கு தேவதைகளை வரைந்து காண்பித்தார்கள். நான் இப்போது அத் தேவதைகளுக்கு மனிதர்களை வரைந்து காண்பித்துக் கொண்டிருக்கிறேன்" என்று கூறியதாகக் குறிப்பிடுகிறார். அதற்கு உதாரணமாக சூசாவுடைய 'பிறப்பு' எனத் தலைப்பிடப்பட்ட ஓவியத்தில் குழந்தை பெற்றெடுக்கப் போகும்

ஒரு பெண்ணின் யதார்த்தமான நிர்வாணத்துடன் அதன் பின்னணியில் கட்டடங்களும், பொருட்களும் அவள் அருகே ஒரு ஆடவனின் சூசாவிற்கேயான பாணியில் வரையப்பட்ட முகமும் காணப்படுகின்றன.

1947இல் மும்பாய் முற்போக்கு ஓவியர்களின் கண்காட்சி நடைபெற்றது. அது நடந்து இரண்டு ஆண்டுகளுக்குப் பிறகு லண்டனுக்குச் சென்று வாழத் தொடங்கினார் சூசா. கிட்டத்தட்ட ஐந்தாறு ஆண்டுகள் ஓவியங்களின் மூலம் தனது அன்றாட வாழ்க்கையை அமைத்துக் கொள்ள முடியாமல் ஒரு பத்திரிகையாளனாக வாழ்க்கையைக் கழித்து வந்தார். 1955ஆம் ஆண்டு எழுத்தாளரும், ஓவியரும், கவிஞருமான ஸ்டீபன் ஸ்பெண்டரின் நட்பு அவருக்குக் கிடைக்கிறது. ஒரு கூட்டுப் புழுவின் நிர்வாணம் (Nirvana of a Maggot) என்னும் தனது வாழ்வு குறித்த நூலைத் தானே எழுதி ஸ்பெண்டரை வெளியிடச் செய்கிறார்

சிலுவையில் அறைதல்

கடைசி விருந்து

சூசா. இறைவனின் படைப்புகள் ஒரு ஓவியனுக்குள் வரைவதற்கான உற்சாகங்களை எப்படித் தூண்டுகின்றன, அத்தகைய படைப்பினுள்ளே மற்றொரு படைப்பினை உருவாக்குவதென்பது எவ்வளவு அற்புதமான விஷயம் என்று தனது புத்தகத்தில் ஆராய்கிறார் சூசா. பிறகு ஸ்பெண்டரின் உதவியால் லண்டனின் 'காலரி ஒன்'னில் அவரது தனி நபர் கண்காட்சி ஏற்பாடு செய்யப்படுகிறது. அதன்பிறகு ஒரு பத்து ஆண்டுகளுக்கு வளமான வாழ்க்கை வாழ்ந்துவந்த சூசா பின்னர் மிகவும் வறுமைக்கு உள்ளாகிறார். அந்நிலையிலும் 40 வயது சூசா 17 வயது பெண்ணை மணந்தார் என்பது போன்ற கிசு கிசுக்கள் அவரை விடுவதாயில்லை. காரணம் அது உண்மையும் கூட. மிகச் சிறிது காலமே மண வாழ்க்கையில் நிலைக்கக் கூடிய மனநிலை படைத்தவரான அவர், "ஹனிமூனுக்கு இந்தியா போயிருந்தோம். திரும்பியவுடன் அவளுக்கு என்ன ஆயிற்றோ தெரியவில்லை... பிரிவு நேர்ந்துவிட்டது" என்ற அளவில் சிலாகித்துக் கொண்டார். 1964இல் பணப் பற்றாக்குறை காரணமாக அவர் இங்கிலாந்திலிருந்து அமெரிக்காவிற்குச் சென்று

தங்கிவிடுகிறார். அமெரிக்காவின் நியூயார்க்கில் ஆரம்பித்து தொழில் நகரமாக இருந்த டெட்ராய்டில் முடிந்த அவரது பயணத்தின் கடைசி நாட்கள் பொருளாதார ரீதியில் மிகவும் துன்பகரமானவை.

நான்குமுறை திருமணம் செய்த சூசா 2002ஆம் ஆண்டு டெட்ராய்டில் தனது 77-வது வயதில் மரணமடைந்தார். அவரது இறப்பிற்குப் பின்னரே அவருடைய ஓவியங்கள் கோடிக்கணக்கான ரூபாய்களுக்கு விற்றுத் தீர்ந்தன.

சூசாவின் ஓவியங்களிலுள்ள அன்பின் தேடலும், இறப்பின் ஓலங்களையும் மனச் சிதைவுகளையும் தூரிகையால் வரைந்து செல்லும் தொடர்வாதையும் அவரது கலைவெளிப்பாட்டிற்கு அடையாளங்களாக இருந்திருக்கின்றன. வலியில்லையேல் கலையில்லை என்று உரக்கக் கூறும் கலைஞர்களுள் அவரும் ஒருவர்.

10
தனித்துவமான தடத்தில் பயணித்த அழகு: ராம்கிங்கர் பேஜ்

இந்தியக் கலை வரலாற்றைப் பற்றிய எந்த ஒரு ஆவணமும் ராம்கிங்கர் பேஜ் என்ற ஒரு மாபெரும் கலைஞனைப் பற்றிக் கூறாவிட்டால் முழுமையடையாது என்பது உண்மை.

இந்தியக் கலை வரலாற்றில் கற்சிற்பங்களையும் சுவரோவியங்களையும் பார்த்து அதனால் உந்தப்பட்டு ஓவியம் தீட்டுவதில் ஆர்வம் கொண்டோர் பலர். தமிழ்நாட்டின் ஓவியப் பிதாமகனாகிய தனபால் அவர்களை அதற்கு உதாரணமாகக் கூறலாம்.

அதே நேரம், சுதைகளிலும் சிறுதெய்வக் கோயில்களிலும் உள்ள பிரதிமைகளின் வடிவமைப்பைக் கண்டு அதன் அழகில் தனது மனதைப் பறிகொடுத்த மேற்கு வங்கத்தின் ஜுகிபூரா என்னும் ஊரில் பிறந்த ஓர் ஆதிவாசிச் சிறுவனின் கதை ஒரு அற்புதமான கதை. அவன்தான் பிற்காலத்தில் ஒரு மாபெரும் கலைஞனாகத் திகழ்ந்த ராம்கிங்கர் பேஜ்.

ராம்கிங்கர் பேஜ்

105 | மோனிகா

பிஷ்ணுபூர் கோயில்களிலுள்ள சுடுமண் சிற்பங்களைக் கண்டு உத்வேகம் பெற்ற ராம்கிங்கர் ஆனந்த சூத்ரதார் என்னும் உள்ளூர் ஸ்தபதியைத் தனது ஆசானாகக் கொண்டு அவர் சிற்பங்கள் வடிக்கையில் பக்கத்திலிருந்து தானும் அதைப் போலவே சிறு சிற்பங்களைச் செய்து மகிழ்ந்தார். தன்னுடைய பள்ளிப் படிப்பு முடிவடையும் வரை சினிமா போஸ்டர்களும், உள்ளூர் நாடகங்களுக்குத் திரைச் சீலைகள் வடிப்பதிலும் ஆர்வத்துடன் செயல்பட்டு வந்த அவருக்குத் தனிப்பட்ட மக்களின் உருவப்படங்களை வரையும் ஓவியப் பணியும் அவ்வப்போது கிடைத்தது. முழு பெருங்காயத்தை மூடியிட்டு அடைக்க முடியாதென்று சொல்லக் கேட்டிருக்கிறீர்களா? அது போல்தான் ராம்கிங்கர் வாழ்க்கையிலும் ஒரு திருப்பம் ஏற்பட்டது.

அவரது பதினாறாவது வயதில் ராம்கிங்கரை பிரபாஸி, மாடர்ன் ரிவ்யூ போன்ற பத்திரிகைகளின் ஆசிரியரான ராமானந்த சட்டோபாத்யாய பார்த்துவிட்டு சாந்தி நிகேதனின் கலாபவனத்தில் 1925ஆம் ஆண்டு மாணவனாகக் கொண்டு சேர்க்கிறார். அதே வருடம், அவருடைய பதினாறாவது வயதில், லக்னோவில் நடந்த ஒரு ஓவியக் கண்காட்சியில் ராம்கிங்கர் வெள்ளிப் பதக்கம் பெறுகிறார். தங்கப் பதக்கம் வேறு யாருக்குமல்ல அவரது ஆசிரியர் நந்தலால் போஸுக்குப் போய்ச் சேருகிறது. அத்தனை சிறுவயதில் அளவுகடந்த ஆற்றலைப் பெற்ற ராம்கிங்கர் தனது சமூகத்தின் மேலும் அது பேணி வந்த அழகியலின்பாலும் பெரும் மதிப்பினைக் கொண்டவராய் இருந்தார்.

காலம் காலமாய்க் கலை வடிவம் என்பதன் மதிப்பு அதன் அழகியலின் பெரும் பகுதியாகப் பாரம்பரிய சமூகத்தினைப் பற்றிய வர்ணனையையும் அந்த வர்ணனையின் வெளிப்பாட்டிற்காகப் பயன்படுத்தப்படும் மூலப் பொருட்களையும் கொண்டு நிர்ணயிக்கப்பட்டு வந்திருக்கிறது. உதாரணமாக, சுடுமண் சிற்பங்களுள்ள சுதைகளைவிடக் கற்கோயில்களும், கற்சிற்பங்களைக் காட்டிலும் வெங்கலச் சிற்பங்களும் அதிக மதிப்பைப் பெறுவதுடன் அதிகக் கலை நயம் பொருந்தியதாகக் கருதப்படுவன. தமிழ்நாட்டில் சமணர்களின் வரலாற்றைக் காட்டிலும் சோழர்களின் காலம் முன்னிறுத்தப்படுவதற்கு இதுவும் ஒரு காரணம். உபயோகத்திற்குரிய மண்பாண்டங்கள்/பொருட்கள், மண் பொம்மைகள் இந்த வர்க்க ரீதியிலான வாயிலை உடைத்து உள்ளே செல்ல முடியாமல் இருப்பது இன்றளவிலும் உண்மையான ஒன்று. பைபர் கிளாஸ்

என்ற சுற்றுச் சூழலுக்குத் தீங்கு விளைவிக்கக் கூடிய பிளாஸ்டிக் போன்ற ஒரு பொருளால் உருவாக்கப்பட்ட சிற்பங்களைவிடவும் சூழலுக்குகந்த சுடுமண் சிற்பங்கள் குறைந்து மதிப்பிடப்படுவது வருந்தத்தக்க ஒன்றே. பல்லாயிரக்கணக்கான ஆண்டுகளுக்கு முன் நமது மூதாதையர் உபயோகித்து வந்த சுடுமண் கலன்களின் வில்லைகளை அருங்காட்சியகங்களில் வைத்துப் பூசிக்கும் நாம் அந்த ஆரோக்கியமான நடைமுறையைத் தொடர்வது குறித்து யோசிக்காமல் போனது துரதிஷ்டவசமானது.

ராம் கிங்கரைப் பற்றிக் கூறும்போது மேற்கண்ட விவாதத்தைக் கொண்டு வருவதற்கு ஒரு முக்கியக் காரணம் உண்டு. அது யாதெனில் ராம்கிங்கர் தனது படைப்பிற்கான மூலப்பொருளாக சிமெண்டு, பிளாஸ்டர் ஆப் பாரிஸ் மற்றும் களிமண்ணையே பெரிதும் பயன்படுத்தினார் என்பதே அது. பாரம்பரியத்தைப் பறைசாற்றும் ஓவிய பாணியைப் பின்பற்றிய நந்தலால் போஸின் மாணவனாக இருந்த போதும் அவர் தனது இனமான சந்தால் பழங்குடி மக்களின் அன்றாட வாழ்க்கையையே சிற்பங்களாகவும் ஓவியங்களாகவும் படைத்தார். வங்காள ஓவியப் பள்ளியின் அடையாளங்களான கலாசாரப் பாரம்பரியத்தைப் போற்றுதல், நீர்வர்ணம், தைல வர்ணம் போன்ற உன்னதமான வரை பொருட்களைக் கையிலெடுத்தல் போன்றவற்றிலிருந்து விலகி ஒரு கலகக்காரனாகத் தனது பாணியை மாற்றி அமைத்துக் கொண்டார் ராம்கிங்கர். ஆஸ்திரியாவைச் சார்ந்த லிசா வான் பாட், பிரிட்டனைச் சார்ந்த மில்ட்ரெட் போன்ற கலைஞர்கள் சாந்திநிகேதனில் மாணவர்களைச் சந்தித்து பாடம் சொல்லிக் கொடுத்த காலம் அது. புகழ்பெற்ற ஓவிய வரலாற்றியலாளர் ஸ்டெல்லா கிராம்ரிஷ்ஹும் அங்கு ஓவிய வரலாறு குறித்த விரிவுரைகளை வழங்கி வந்தார். எமில் அந்தொய்ன் பூர்தெல் என்ற பிரெஞ்சுக் கலைஞரின் மாணாக்கரான லிசா, பூர்தெல்லின் நாடகியத் தன்மையுடைய பிம்பங்களைப் படைப்பதில் வல்லவராயிருந்தார். தன்னுடைய மார்பளவு பதுமையை வடிப்பதற்கு அவரைக் கேட்டுக்கொண்ட தாகூர் மில்ட்ரெட்டின் திறமையைக் கண்டு அவரை ஓர் ஆசிரியராக சாந்திநிகேதனில் சேர்த்துக் கொண்டார். அப்போது சாந்திநிகேதனில் குறைந்த காலமே பாடம் சொல்லிக் கொடுத்துக் கொண்டிருந்த ராய் சௌத்ரி எட்வார்ட் லாண்டரி என்ற பிரெஞ்சு கலைஞரின் மாடலிங் பற்றிய ஒரு புத்தகத்தை

மாணாக்கர்களுக்குப் பரிந்துரை செய்தார் (Edourd Lanteri: A guide to modeling for teachers and students). லாண்டரி விவசாயிகளைச் சிற்பமாக வடித்த பாங்கும் பூர்தெல்லின் கரடுமுரடான பள பளவென்று மெருகு திட்டப்படாமல் வடிக்கும் முறையும் ராம் கிங்கரைப் பெரிதும் பாதித்தது. மொழு மொழுவென்று வெங்கலத்தால் பதிக்கப் பெறும் சிற்பங்களின் அழகியலை எதிர்த்து லண்டனைச் சார்ந்த ஜேக்கப் எப்ஸ்டீன் கரடு முரடாகக் கல்லும் சிமெண்டும் கொண்டு வடித்த சிற்பங்கள் அவருக்கு முன் மாதிரியானவை. அவர்களிடமிருந்து ஐரோப்பிய பாணியையும்

தொழிற்சாலைக்கு அழைப்பு

சந்தால் இனக் குடும்பம்

நவீனத்தையும் கற்றுக்கொண்டு அதனைக் கையிலெடுக்காமல் தனது பாணியிலேயே முழுக் கவனம் செலுத்தினார் ராம்கிங்கர்.

முதலில் களிமண் சிற்பங்களை உருவாக்கிக் கொண்டு பின்னர் அதனை பிளாஸ்டரில் அச்செடுத்துக் கொண்டு பின் அதனை சிமெண்டில் வார்த்து எடுத்தார் ராம்கிங்கர். பிற்காலத்தில் இரும்புக் கம்பிகளை வைத்து அடிப்படை வடிவங்களைக் கட்டி அதன் மீது சிமெண்டை வார்த்தெடுத்தார். அந்த மொத்தையான சிமெண்ட் உருவங்களில் தான் பெற நினைக்கும் நுட்பங்களை உளி கொண்டு செதுக்கினார் அவர். தான் சிமெண்டை உபயோகிப்பதற்கு ஒரு எளிய காரணம் தன்னிடம் வெங்கலச் சிற்பங்கள் அமைக்கப் போதுமான வசதிகள் இல்லாமையே என்றும் கூறியுள்ளார் அவர். சிமெண்டுக் கலவையினால் ஏற்படும்

கரடு முரடான வெளிப்பாடு வெறும் தொழில் நுட்பம் மட்டுமல்ல அது ஒரு வெளிப்பாட்டிற்கான அம்சம் என்பது அவரது கருத்து. அவரது படைப்புகளின் கருப்பொருளுக்கும் அவற்றின் மூலப் பொருட்களுக்கும் ஓர் ஒற்றுமை இருப்பதாகவே விமர்சகர்களும் கருதினர்.

அதிகாலை வயல் வேலைக்காகக் கையில் ஏறுகொண்டு செல்லும் குடும்பத் தலைவன் அவன் பின் கையில் கஞ்சிக் கலையத்துடன் தூளியில் உள்ள குழந்தையைக் கொண்டு நடக்கும் தாய் அவர்களைத் தொடரும் மற்றொரு சிறுவன். அவர்களுடன் ஒரு நாய். சிமெண்டால் உருவாக்கப்பட்ட 'சந்தால் இனக் குடும்பம்' என்னும் இச்சிற்பம் ராம்கிங்கரின் பாணிக்கு ஒரு சான்று.

காந்தி

சுஜாதா

ராம்கிங்கரின் காந்தி எட்டி அடிவைத்து நடப்பவர். அவரது காந்தி சாதாரண மக்களின் சிற்பங்கள் போன்ற முக்கியத்துவத்துடன் வடிக்கப்படவில்லை. இச்சிற்பங்களைக் கொண்டு அவர் இத் தலைவர்களைக் குறித்து யோசித்தமையைத் தெள்ளத் தெளிவாகக் காணலாம்.

1934இல் சுஜாதா என்னும் ஒரு தனித்து நிற்கும் சிற்பத்தைச் செதுக்கிய அவர் சந்தால் ஆதிவாசித் தம்பதியர், கிருட்டிண கோபி என்னும் சுடுமண் சிற்பங்களையும் செதுக்கினார். உஸ்தாத் அலாவுதீன் கானைச் சந்தித்து அவரின் உருவச் சிலையை வடித்தார். 1942இல் இரண்டாம் உலகப் போருக்கு எதிரான ஓவியங்கள் பலவற்றையும் வரைந்தார் அவர். 1943இல் ஆங்கிலேயர் காலத்தில் வங்காளம் ஒரு பெரும் பஞ்சத்தை

எதிர்கொண்டது. கிட்டத்தட்ட முப்பது லட்சம் பேரின் உயிரைக் காவு கொண்டது அது. அமர்த்தியா சென் தனது அறிக்கையில் அப்போது வங்காளத்தில் பஞ்சம் இயற்கையாக நேரவில்லை என்று கூறுகிறார். 1941இல் பஞ்சம் இல்லாதபோது இருந்த அரிசியின் இருப்பைவிடவும் 1943இல் அரிசியின் இருப்பு அதிகமாகவே இருந்தது. இருந்தும் போரின் காரணமாகப் பற்றாக்குறை ஏற்பட்டுவிடக் கூடும் என்ற வதந்தி பெருமளவு உயர் அதிகாரிகளும் பணம் படைத்தோரும் அரிசியை பதுக்கிவைப்பதற்குக் காரணமாகியது. இதனால் ஏழை எளிய மக்கள் பலர் அரிசி வாங்குவதற்குக்கூட வழி இல்லாமல் பஞ்சம் ஏற்பட்டது என்கிறார் அவர்.

சிட்டோபிரசாத், ஜைனுல் அபிதீன், சோம்நாத் ஹோர் போன்ற ஓவியர்கள் பஞ்சத்தின் கோரத் தாண்டவத்தினால் பாதிக்கப்பட்டு அதன் கொடுமைகளை ஓவியங்களாக வடித்தனர். ராம் கிங்ரோ அந்த நேரத்தில் 'அறுவடை செய்பவன் (harvester)' என்னும் சிமெண்டு சிற்பத்தை வடித்தார். அதன் மூலம் வெள்ளாமை செய்பவன் யார்? பின் அது யாரைச் சென்றடைகிறது என்பது போன்ற முரணான கேள்விகளை எழுப்பினார் அவர்.

பிற்காலத்தில் சாந்திநிகேதனிலேயே ஆசிரியராய்ச் சேர்ந்த அவர் தாகூரின் நாடகங்களில் நடித்ததுடன் நாடகங்களுக்கான திரை-மேடை அமைப்பு போன்றவற்றையும் மேற்கொண்டார். 1970ஆம் ஆண்டு பத்மபூஷன் பெற்ற அவர் 1980இல் இவ்வுலகைவிட்டுப் பிரிந்தார்.

கல்விநிலையங்கள் ஒரு ஒளி விளக்கைப் போன்று சில ஆளுமைகளை மாணவர்களின் முன் நிறுத்துகின்றன. அந்த ஆளுமைகளின் பண்புகளை, மாதிரிகளை அவர்கள் எப்படி உள்வாங்கிக் கொள்கிறார்கள், அவற்றை எப்படி அணுகுகிறார்கள் ஆராதிக்கிறார்கள், அந்த ஆராதனையின் நடுவே தங்களைத் தாங்களாகவே எவ்வளவு பேர் வெளிக்கொண்டு வருகிறார்கள் என்பது ஒரு பெரும் சவால். அதன் ஆழிப் பேரலையின் நடுவே நங்கூரமிட்டு நிற்கும் ஒரு சிலரில் ராம்கிங்கரும் ஒருவர். வங்காள ஓவியப் பள்ளியின் வளர்ப்பாயிருந்த போதிலும் அதன் அழகியலின் நடுவே தனக்கேயான ஒரு அழகியலைத் தேர்ந்தெடுத்து மிளிரச் செய்த அவர் என்றும் தனக்கே உரிய பாணியிலும் கருத்தாக்கத்திலும் கம்பீரமாக நின்றவர்.

11
ஓர் அரிய வாழ்க்கையின் எளிய இலக்கணம்:
ஆர். சூடாமணி

மனித மனதின் அழகியல் வெளிப்பாட்டுக்கு ஒரு மொழியாக/ கருவியாகச் செயல்படுவன ஓவியம், எழுத்து போன்ற கலைகள். ஒரு குறிப்பிட்ட துறையில் மட்டுமே ஆழமான பயிற்சி பெறுவதும் மற்ற துறைகளைப் பற்றிய அடிப்படை அறிவு சிறிதும் இல்லாமலிருப்பதென்பதும் நவீன வாழ்க்கை முறையின் ஒரு பண்பாக மாறிவிட்டதெனக் கூறலாம். மேற்கத்திய கல்விப்புலமே இதற்குக் காரணம் என்று நாம் கூறினும் அந்த மேற்கிலும் கூட லியனார்டோ டாவின்ஸி, வில்லியம் ப்ளேக் போன்ற

ஆர். சூடாமணி

ஓவியர்கள் பலர் விஞ்ஞானத்திலும் எழுத்துலகிலும் சிறந்தவர்களாய் இருந்து வந்துள்ளனர். உலகைப் பற்றிப் பரந்துபட்ட ஒரு விசாலப் பார்வை ஏற்படுவதற்குப் பல்வேறு விஷயங்களை நாடிச் செல்வதற்கான ஆர்வம் ஒரு சிலருக்கு மட்டுமே வாய்க்கிறது. கல்விப் புலத்திற்காகவோ, தொழில் நிமித்தமாகவோ அல்லாமல் தனது சுயத்தின் ஒரு தேடலாகத் தனி மனித வாதைக்கு ஒரு மருந்தாக அழகியலையும் எழுத்துலகையும் நோக்கித் தஞ்சம் புகுந்தோர் ஏராளம். அவர்களில் ஆர். சூடாமணியும் ஒருவர்.

2011 ஜனவரி மாதம் சூடாமணி அவர்களின் மறைவிற்குப் பிறகு அவருடைய ஓவியப் புத்தகங்களைப் பார்ப்பதற்காக அவரது இல்லத்திற்குச் செல்ல நேரிட்டது. வாயிலில் நெடிதுயர்ந்து வளர்ந்திருந்த நாகலிங்க மரம், உதிர்ந்து விழுந்த காரை கூடப் பூசப்படாத சுவர்கள், இருபதாம் நூற்றாண்டின் நடுப்பகுதியைச் சார்ந்த நாற்காலி மேசைகள் அந்தக் காலத்து தொலைக்காட்சிப் பெட்டி என்று எளிமையே வடிவாகக் காட்சி தந்தது அந்த வீடு. அப்படி ஒரு வீட்டில் வாழ்ந்து வந்த ஒரு பெண்ணின் கதையும், வாழ்க்கையும் எனது மனதைப் புரட்டிப் போடவே அவற்றை ஆவணப்படுத்த வேண்டுமென்ற ஒரு விருப்பம் எனக்கு ஏற்பட்டது. ஆர். சூடாமணி குறித்த ஆவணப்படம் ஆர். சூடாமணி நினைவு அறக்கட்டளையின் முன் முயற்சியினாலும் நிதி உதவியாலும் எடுக்கப்பட்டது. அறக்கட்டளையின் பொறுப்பாளர் முனைவர் பாரதியின் தூண்டுதலின்றி அந்த ஆவணப்படத்தை எடுப்பது பற்றி நான் யோசித்திருக்க முடியாது.

1954இல் பிரசுரமான ஆர். சூடாமணியின் முதல் கதை 'பரிசு விமர்சனம்'. உடல் நிலை சரியில்லாத காரணத்தினால் வெளியே எங்கும் அதிகம் செல்ல முடியாமல் நேர்ந்த நிலையில் சூடாமணி வீட்டிற்குள்ளேயே தனது பெரும்பாலான வாழ்க்கையைக் கழிக்க நேர்ந்தது. சாதாரணமாக அப்படி வாழ நேர்ந்த ஒருவர் தனது நேரத்தை சொகுசாகத் தொலைக்காட்சி சீரியல்கள் பார்ப்பதிலும் தொலைபேசியில் மணிக்கணக்கில் பேசுவதிலும் கழித்திருந்தால் அவர்களைப் பற்றிக் குறை சொல்வதற்கில்லை. அப்படித் தனது நேரத்தைக் கழிக்காமல் தனது வாழ்க்கையையே ஒரு தவமாகக் கருதி வாழ்ந்தவர் ஆர். சூடாமணி. வீடெங்கிலும் புத்தக அலமாரிகள் மூன்றாமுலகப் பெண்ணிய இயக்கம் பற்றிய புத்தகங்களிலிருந்து கார்ல் மார்க்ஸ் வரை, மேற்கத்திய தத்துவங்களிலிருந்து குறுந்தொகை போன்ற

நூல்கள் வரை பற்பல நூல்களைப் படித்ததோடல்லாமல் அவற்றைப் பற்றிய கருத்துகளை நோட்டுப் புத்தகங்களில் எழுதியும் வைத்திருந்தார் ஆர்.சூடாமணி. அதைத் தவிரவும் ஆங்கிலத்தில் கதைகளும் கவிதைகளும் எழுதுவதையும் அவர் தனது பழக்கமாக வைத்திருந்தார்.

ஐம்பத்து மூன்று ஆண்டுகளில் நூற்றுக்கணக்கான புதினங்களை எழுதிய அவர் ஓவியத்திலும் சிறந்து விளங்கியிருக்கிறார் என்பது பலரும் அறியாத உண்மை. ஒரு ஏகலைவன்போல் தானாகவே ஓவியம் கற்றுக் கொண்டவர் சூடாமணி. அவரிடம் ஐரோப்பிய இம்ப்ரசனிஸ ஓவியப் புத்தகங்கள் நிறைய இருந்தன, வங்காள ஓவியப் பள்ளியைச் சார்ந்த அபனீந்திரநாத், ராய் சௌத்ரி ஆகியோரின் ஓவியப் பிரதிகளைப் போல பல்வேறு அச்சுப் பிரதிகள் முப்பதுகளிலிருந்து அறுபதுகள் வரையிலான பத்திரிகைகளிலிருந்து வெட்டி எடுக்கப்பட்டு நோட்டுப் புத்தக வடிவில் சேகரிக்கப்பட்டிருந்தன. ஒரு எழுத்தாளராக ரவிவர்மாவின் லித்தோகிராப் பிரதிகள் சிலவற்றைச் சேமித்ததுடன் அல்லாமல் இலக்கியங்களிலிருந்து மேற்கோள் காட்டிய சம்பவங்களைக் குறித்து வரைவதில் மிகவும் ஆர்வம் காட்டி வந்தார் அவர்.

வங்காளப்பாணி ஓவியங்களில் பெரிதும் தென்படும் இரவு நேரக் காட்சிகளும் அதன் நடுவேயான ஒளிக்கீற்றுகளின் விளையாடலும் சூடாமணிக்கு ஆர்வமூட்டக் கூடியதாக இருந்தது. குவாஷ் எனப்படும் நீர்வர்ணமும் பசையும் கலந்த ஒருவகை மீடியம் அந்த வெளிப்பாட்டிற்கு உகந்ததாக இருந்தது. அதைத் தவிரவும் நீர் வர்ணத்தைக் கொண்டே மிகவும் அடர்த்தியான படலங்களை உருவாக்குவதில் ஒரு வகைத் தேர்ச்சி பெற்றிருந்தார் சூடாமணி என்று சொன்னால் மிகையாகாது. இலக்கியக் காட்சிகளைத் தவிர்த்து இயற்கைக் காட்சிகளை வரைவதில் மிகவும் ஆர்வம் காட்டிய அவர், அவற்றை வரைகையில் இம்ப்ரஷனிஸம் முதல் ஜப்பானிய மினியேச்சர் ஓவியங்கள் வரை பல்வேறு பாணிகளையும் ஒரு பரீட்சார்த்த முறையில் கையாண்டார். பசுமையான மரம் செடிகளையும், இரவின் ஒளியில் குளிக்கும் நீர் நிலைகளையும் அந்த நீர் நிலைகளின் கரைகளில் வாழும் மனித இனத்தையும் கோடிட்டுக் காட்டும் அவரது ஓவியங்கள் வாழ்க்கையின்பால் அவருக்கிருந்த ஒரு நம்பிக்கையையும் பற்றுதலையும் பறைசாற்றுவன. இந்த நம்பிக்கைகள் அவரது கதைகளின் வரிகளினூடேயும் ஊடாடி வருவன. 'வசந்தம்' என்னும் கதையில் வயது முதிர்ந்த ஒருவரின் வாழ்க்கையைப் பற்றிய ஒரு கதையில் தள்ளாடித்

ஓவியம்: 1

ஓவியம்: 2

திரியும் தனது வாழ்க்கையின் ஒரு காலகட்டத்தில் அம்முதாட்டி தனது உதவிக்கு வரும் வயதானவர்களைக் காட்டிலும் இளம் பெண்களைக் கண்டு மகிழ்ச்சியடைகிறாள். காலை நேரத்தில் அவளது வீட்டிற்கருகே அன்றலர்ந்த பூக்களைப் போலச் சீருடையுடன் செல்லும் சிறுவர்களைப் பார்த்து வாழ்க்கையின்பால் அது தனக்கு நம்பிக்கை அளிப்பதாகச் சிலாகித்துக் கொள்கிறாள்.

பெண்களைக் குறித்த சூடாமணியின் எழுத்துகளுக்கும் அவரது ஓவியங்களுக்கும் ஓர் ஒற்றுமை உண்டு. 'மலையின் ஆன்மா' (Spirit of the mountain) என்ற ஒரு ஓவியத்தில் மலைச் சாரலுக்கு நடுவே ஒரு பெண்ணின் உருவம் அரைகுறையாகப் பொதிந்து கிடப்பதைப் போல வரைகிறார். பெண் மலைகளைப்போல உறுதி படைத்தவள் என்பதா அதன் கருத்து? மலையின் ஆன்மாவிற்கும் ஒரு பெண்ணின் மனதிற்கும் பொதுவான ஒன்று எது? அது இயற்கையின் அழிக்கமுடியாத ஒரு ஆற்றல் என்று கூறிக் கொள்ளலாமா? இவ்வாறு பல்வேறு கேள்விகளை நோக்கி நகர்த்துகிறது அந்த ஓவியம்.

இது அவரது எழுத்துகளிலும் நாம் பார்க்கக்கூடிய ஒன்று. அவரது கதைகளில் வரும் பெண்களைப் பற்றிய சித்திரங்களில் பெண்கள் மிகவும் சக்தி படைத்த ஒரு தத்துவத் தேடலுடையவர்களாக அதே நேரம் சமூகத்தால் ஒரு சரியான புரிதலுக்குள் வர முடியாதவர்களாகப் படைக்கப் பெறுகிறார்கள். அவர்களுடைய இருப்பு மற்றவர்களின் வாக்குமூலங்கள் மற்றும் உரையாடல்கள் மூலம் வெளிப்படும் ஒன்றாக இருக்கிறது. ஜெ.கிருஷ்ணமூர்த்தியின் தத்துவ வியாக்கியானங்களைப் போன்றே வாசகர்களிடம் யூகிப்பை விட்டுவிடுவதாக இவரது கதைகளும் அமைந்துவிடுகின்றன.

ஆர். சூடாமணியின் பெரும்பாலான ஓவியங்கள் 1955லிருந்து 1964 வரை படைக்கப்பட்டவை. இந்தக் காலகட்டத்தில் ஓவியர்களுக்கு இயற்கையின்பால் ஒரு பெரும் ஈர்ப்பு இருந்துவந்தது. அதற்கு மிகச் சரியான உதாரணம் நிக்கோலஸ் ரோரிச் என்னும் ரஷ்ய ஓவியர். ரோரிச்சின் ஓவியங்கள் மனிதனுக்கும் இயற்கைக்குமான ஒருவகையான உரையாடலைத் தொடங்கி வைக்கக் கூடியது. வானுயர்ந்து நிற்கும் அம்மலைகளை நோக்குகையில் மனிதனுக்கு அவனது இருப்பைக் குறித்த ஒரு பிரக்ஞை ஏற்படுகிறது. நமது கோயில்களும்கூட மலைகளின் அடிவாரத்திலும் இயற்கைக்கு அருகாமையிலும் அமைக்கப் பெறுவதற்கு அதனை ஒரு காரணமாகக் கூறலாம். இம்மலைகளுக்கு நடுவே நான் எவ்வளவு சிறியவளாகிப் போகிறேன். இதன் பிரமாண்டமான நிரந்தரத்திற்கு நடுவே என் வாழ்க்கை எவ்வளவு தற்காலிகமான ஒன்றாகவும் ஒரு சிறிய ஜீவிதமுடையதாகவும் ஆகிப்போகிறது என்ற ஒரு கற்பனை நம்மை இருப்பினை குறித்த கேள்விகளை நோக்கி நகர்த்துவன.

ஓவியம்: 3

ஆர். சூடாமணியின் ஓவியங்களுக்கும் எழுத்துக்கும் இடையேயான ஓர் இழையாக அமைந்த இந்தச் சிந்தனைகள் அவரைக் குறித்த ஒரு ஆவணப்படம் எடுக்க உதவிபுரிந்தன. அமைதியே வடிவான அவரது வாழ்க்கையைக் குறித்து ஆவணப்படம் எடுக்கும்போது அதற்கு ஒலி கொடுப்பது ஒரு மிகுந்த சவாலாக மாறிப்போனது. அவரை நேரில் காணும் பேறு எனக்கு வாய்க்கவில்லை. அவரது வாழ்க்கையின் ஒரு தடயமாக எனக்குக் கிடைக்கப் பெற்றதெல்லாம் அவர் வாழ்ந்த வீடும் அவரது எழுத்துகளும் அவரது ஓவியப் படைப்புகளும்தான். அவரது வீட்டினை அடையும்போது அதன் முன்பு நெடிதுயர்ந்து வளர்ந்திருந்தது ஒரு நாகலிங்க மரம். அவரது வாழ்க்கையுடன் கிட்டத்தட்ட எழுபதாண்டு காலம் தொடர்பு கொண்டது அது. அவருடைய 'நாகலிங்கமரம்' என்ற கதையை அடிப்படையாகக் கொண்டே எழுத்தாளர் திலீப் குமார் நாகலிங்கமரம் என்று அவரது சிறுகதைத் தொகுப்பிற்குப் பெயரிட்டார்.

உலர்ந்து பட்டுப்போகும் பிறகு திடீரென்று மலர்ந்து கொழிக்கும் அந்த நாகலிங்க மரம் அவரது வாழ்க்கையில் பல்வேறு சிந்தனைகளைத் தூண்டுவதாக இருந்துள்ளது. சில ஆண்டுகளுக்கு முன் திலீப் குமாருடன் பேசிக் கொண்டிருந்தபோது அதன் இலைகளை அவர் எப்படி ஊனமுற்ற கால்களுக்கு இணையாகக் கற்பனை செய்து பார்க்கிறார் என்று நினைவு கூறி வியந்தார்.

சூடாமணியின் தாயார் கனகவல்லியும் கூட ஓவியம் வரைவதிலும் சிற்பங்கள் வடிப்பதிலும் திறன் பெற்றிருந்தார். இல்லத்தரசியான அவரும் தனது களிமண் சிற்பங்களை பிளாஸ்டர் ஆப் பாரிஸில் அச்சு எடுத்து அதன் பின்னர் எனமல் வர்ணங்கள் கொண்டு அவற்றுக்கு முழுமையளித்தார். வீணை மீட்டும் பெண், பாம்புடன் கூடிய சிவன், தாயும் சேயும் என அவரது சிற்பங்கள் அவர் எதிர்கொள்ளும் அன்றாட வாழ்க்கையையும் நம்பிக்கைகளையுமே சார்ந்து இருந்தன. இச்சிற்பங்கள் கிட்டத்தட்ட எண்பதாண்டுகளுக்கும் மேலாக வீட்டிற்குள் வைத்துப் பராமரிக்கப்பட்டு வந்ததைக் கண்டபோது நான் ஆச்சரியமடைந்தேன். 1921ஆம் ஆண்டு சிற்பங்களைப் படைத்த தமிழ் நாட்டைச்சார்ந்த ஒரு பெண் சிற்பியோ 1955ஆம் ஆண்டு ஓவியங்கள் வரைந்த ஒரு பெண் ஓவியரது படைப்புகளோ கிடைப்பதற்கு மிகவும் அரியவை. அவ்வளவு ஏன்? அவர்களைப் பற்றிய தகவல்கள் கூட நமக்குக் கிடைப்பதில்லை. ஆர். சூடாமணி தன் சக பெண் ஓவியர்களுடன் 1962ஆம் ஆண்டு ஆந்திர மகிள சபாவில் ஒரு கண்காட்சியில் கலந்து கொண்டிருக்கிறார். பத்துக்கும் மேற்பட்ட ஓவியங்கள் அந்தக் கண்காட்சியில் வைக்கப் பட்டிருக்கின்றன. கமலாபாய் சட்டோபாத்யாவால் அந்த ஓவியக் கண்காட்சி துவக்கி வைக்கப்பட்டிருக்கிறது. பெண்கள் மட்டுமே கலந்து கொண்ட இந்த ஓவியக் காண்காட்சி நமக்கு அச்சரியத்தைத் தருவதாய் இருக்கிறது. இவர்களை வெளிக்கொண்டுவருவதன் மூலம் அத்தகைய ஒரு இயக்கம் தமிழ்நாட்டில் இருந்ததற்கான ஒரு சரித்திரம் கிடைப்பதுடன் வாழ்க்கையைப் பற்றிய அவர்களது அன்றைய பார்வைகளை ஓவியம் மூலமும் அறியலாம்.

12
இந்திய சிற்பக்கலையின் பேராசான்:
தேவி பிரசாத் ராய் சௌத்ரி

ரூபாய் நோட்டுகளெங்கும் சிரித்துக் கொண்டிருக்கிறார் காந்தி. நுகர்வு கலாசாரத்திற்கு எதிரான காந்தி உயிரோடிருந்திருந்தால் இப்படி ஒவ்வொரு ரூபாய் நோட்டிலும் தனது உருவம் தலைகாட்டுவதை விரும்பி இருப்பாரா என நான் பல தடவைகள் நினைத்ததுண்டு. நூறு ரூபாய் நோட்டுகளெங்கும் காணப்படும் காந்தியின் தண்டி யாத்திரையைச் சிற்பமாக வடித்தவர் தேவிபிரசாத் ராய் சௌத்ரி. மார்ச் 12, 1930இல் காந்தி மேற்கொண்ட தண்டி யாத்திரையில் பதினாறிலிருந்து அறுபத்து ஒன்று வயது வரையிலான எழுபத்திரண்டு நபர்கள் கலந்துகொண்டனர். இருபத்து நான்கு நாட்கள் நடந்த இந்நிகழ்வில் கலந்துகொண்டவர்கள் இந்தியாவின் பல்வேறு பிராந்தியங்களிலிருந்தும் வந்தவர்கள். சிலர் அவரது சபர்மதி ஆசிரமத்தைச் சார்ந்தவர்கள். ஒவ்வொரு ஊரிலும் ஒரு பெருங்கூட்டம் அவர்களைப் பின்தொடர்ந்து சென்றது. கிட்டத்தட்ட இருநூற்றி நாற்பது மைல்கள் கடந்தபின் காந்தி ஒரு கைப்பிடியளவு உப்பைக் கையிலெடுத்தவாறு உப்பின் மீது பிரித்தானியரது வரி விதிப்புக்கு எதிராக உரையாற்றுகிறார். காந்தியின் சத்தியாகிரகத்தின் ஒரு பகுதியாக நடந்த மிக முக்கியமான நிகழ்வு இது. இந்நாட்டுமக்கள் மத்தியில் சத்தியாகிரகத்தைப் பற்றிய நம்பிக்கை உருவாவதற்கு இந்நிகழ்வு வித்திட்டது என்றால் மிகையாகாது. ராய் சௌத்ரியின் தண்டி யாத்திரை சிற்பத்தின் ஒரு பிரதி தில்லி தேசிய அருங்காட்சியகத்தின் முன் வைக்கப்பட்டிருக்கிறது.

சென்னை ஓவியக் கல்லூரி பிரித்தானியரின் அலங்காரப் பொருட்களைத் தயாரிக்கும் ஒரு தொழிற்கூடமாக இருந்த காலகட்டத்தில் கல்லூரியில் பயிலவேண்டி சென்னை வந்த தேவிபிரசாத் அனுமதி மறுக்கப்பட்டு கல்கத்தா சென்றதாகக் கேள்வி. அங்கு சாந்திநிகேதனில் அபனீந்திரரின்

தண்டி யாத்திரை

ராய் சௌத்ரி

மாணாக்கராகச் சேர்ந்த அவர் நிறைய நீர்வண்ணப் படங்களை வரையலானார். அவரது தொடக்க காலத்து நீர்வண்ணப்படங்கள் பெரும்பாலும் வங்காளத்து ஓவியப்பாணியில் இயற்கை காட்சிகளையும் கிராமத்து மக்களையும் பிரதிபலிப்பவையாக இருந்தன.

ராய் சௌத்ரி முப்பதுகளில், அந்நாளில் கொல்கத்தாவின் கௌரவத்திற்கு உரிய கீழைத்தேய கலைக் குழுவில் ஓவியம் பயிற்றுவித்து வந்தார். அப்போது சாந்திநிகேதனில் சிறிது காலம் பாடம் சொல்லிக் கொடுத்த அவர் ராம்கிங்கர் பேஜ் போன்ற மாபெரும் கலைஞன் உருவாகுவதற்குக் காரணமாயிருந்தார் என்றால் மிகையாகாது. இந்தியாவின் முக்கியமான இரு சிற்பக்கலைஞர்களான ராய் சௌத்ரியும் ராம்கிங்கரும் சந்தித்துக் கொண்ட முக்கியமான தருணம் அது. சந்தால் இனக் கலைஞரான ராம்கிங்கர் பேஜ் தனது சிற்பங்களில் தன்னுடைய பிராந்தியத்தைச் சார்ந்த நிகழ்வுகளையும் தனது ஆதிவாசி சமூகத்தின் வாழ்வியல் அம்சங்களையும் சிற்பமாக வடிக்கிறார். அதே நேரம் ஒரு வசதி படைத்த குடும்பப் பின்னணியிலிருந்து வந்த

உழைப்பாளர்கள்

ராய் சௌத்ரி தேசியம், மானுடம் போன்ற கருத்தாக்கங்களுக்கு ஒரு பொதுப்படையான வடிவத்தைக் கொடுத்து உழைப்பாளர் சிலை முதல் தனது எல்லாச் சிற்பங்களிலும் எல்லாக் கலாசாரங்களிற்கும் உரித்தான பொதுப்படையான மனிதர்களைப் படைக்கிறார். வங்காளப் பள்ளியில் வெண்கல உருவச்சிலைகளை வைத்து சிற்பங்களை வடிப்பதில் முதலிடம் வகித்தவர் ராய் சௌத்ரி. ராமிங்கரோ விலைமதிப்புள்ள வெங்கலம், அழகியலுக்குரிய மரம் போன்றவையல்லாமல் அன்றாட கட்டட வேலைக்கு உதவும் சிமெண்டுக் கலவைகளைக் கொண்டு சாந்திநிகேதன் எனப்படும் கலாசார மையத்தின் நடுவில் இருந்துகொண்டு சிற்பம் படைத்தவர்.

கல்கத்தாவின் கீழைத்தேய கலைக்குழுவில் (Oriental art society) பணியாற்றிய பின்பு சென்னை ஓவியக் கல்லூரியின் முதல்வராகப் பொறுப்பேற்ற ராய் சௌத்ரி கே.சி.எஸ். பணிக்கர், தனபால் போன்ற மாணக்கர்களையும் பெற்றார். சென்னை வட்டாரத்தில் ராய் சௌத்ரியைக் குறித்த அதிசயத் தகவல்கள் ஏராளம். அவர் திருமணம் செய்து கொள்ளாமல் பிரம்மச்சரியத்தைக் கடைபிடித்தது, தினமும் ஊற வைத்த கொத்துக் கடலையைச் சாப்பிட்டுவிட்டு பலமணி நேரம் எடைக் கற்களை வைத்து பயிற்சி செய்தது என்பது போன்ற அவரைப் பற்றிய தகவல்கள் மிகவும் சுவாரசியமானவை.

ஒருவகையில் ராய் சௌத்ரியைப் பற்றிய இதுபோன்ற தகவல்களுக்கும் அவரது சிற்பக் கலைக்கும் ஒரு நெருக்கமான தொடர்பு உள்ளதெனவும் கூறலாம். ஆளுயரத்தில் வடிக்கப்பட்ட அச்சிற்பங்கள் மனிதனின் வாதைகளைப் பிரதிபலிப்பவையாக மிகவும் சிரத்தை மேற்கொண்டு செதுக்கப்படுபவையாகக் காணப்படுகின்றன. மிகக் கடுமையான உழைப்பும் சிந்தனையை ஒருமுகப்படுத்துவதும் இதற்கு அவசியம். பிரெஞ்சு சிற்பக்கலைஞனான ரொதானின் சிற்பங்களுடன் ராய் சௌத்ரியின் சிற்பங்கள் ஒப்பிட்டுப் பேசப்படுவது மிகவும் வழமையான ஒன்று. ரொதானுடைய 'சிந்தனையாளன் (thinker)' என்ற சிற்பம் ஒரு நிர்வாண மனிதன் குனிந்து சிந்திப்பதுபோல் வடிக்கப்பட்ட ஒன்று. சிந்தனையாளனுக்கான பல்வேறு நாகரிகங்களின், கொடுக்கப்படும் தோற்றக் குறிகளும் அணிகலன்களும் இல்லாமல் எந்த ஒரு தன்னிலையையும் முன்னிறுத்தாத ஒரு நிர்வாண உடலை கொண்டிருக்கிறான் இச்சிந்தனையாளன். அவனது திரண்ட சதைகளை

குளிர்காலம்

வைத்து அவன் ஒரு பாட்டாளி வர்க்கத்தவன் என்றும் கூறலாம். (சிந்தனையாளன் ஏன் ஒரு ஆண் என்னும் கட்டமைப்பைத் தவிர்க்க முடியவில்லை அது ஏன் பெண்ணாகவும் இருக்கக் கூடாதென்பது மற்றொரு கேள்வி). அதேபோல் ராய் சௌத்ரியின் குளிரில் நடுங்கும் மனிதன், உழைப்பாளர்கள், தண்டி யாத்திரை போன்ற எல்லாச் சிற்பங்களிலும் உள்ள மனிதர்கள் திரண்ட தோள்களும் சதைகளும் உள்ளவர்களான கடினமான உழைக்கும் வர்க்கத்தவர்கள். கண்ணக் குழிகளுடனும் வெளியே துருத்தித் தெரியும் எலும்புகளுடனும் காணப்படுவது இவர் படைப்புகளின் அடையாளமாகவே பதிந்துவிட்டது.

ரொதானுக்கு இருந்ததைப் போன்று இலக்கியவாதிகளுடன் ராய் சௌத்ரிக்கு இருந்த உறவு அதிகம் பேசப்படவில்லை. ரொதான் பால்சாக்கினை (Balsac) மையப்படுத்திச் செதுக்கிய சிற்பங்கள் அவற்றளவில் ஒரு நிலைப்பாட்டினை முன்வைப்பவை. 'சிந்தனையாளன்' சிற்பத்திற்கு மாறாக பால்சாக் ஒரு அங்கிக்குள் ஒளிந்து கொள்பவராகவும் பெரிய தொந்தியுடையவராகவும் தோள்வரை தவழும் கூந்தலுடையவராகவும் நிர்வாணமாகப் படைக்கப்பட்டிருப்பது நம்மை ஆச்சரியமடையச் செய்வது. இச்சிற்பங்களில் பால்சாக்கின்

சதைத் திரள்கள் காட்டப்படாமல் உருண்டு திரண்ட ஒரு உருவமே காட்டப்படுகிறது. எட்டடி உயரத்தைத் தொடும் இச்சிற்பங்கள் நியூயார்க்கிலுள்ள மியூசியம் ஆஃப் மாடர்ன் ஆர்ட் மற்றும் ப்ரூக்ளின் மியூசியத்திலும் வைக்கப்பட்டிருக்கின்றன. ராய் சௌத்ரியின் சிற்பங்களில் அத்தகைய முரண்களைக் காண்பது அரிது.

ராய் சௌத்ரியின் சிற்பங்களின் தனிச்சிறப்பு அவற்றின் முகத்தில் தென்படும் உணர்வுகள். அவரது 'குளிர்காலம் (winter)' எனப்படும் சிற்பம் நீண்ட காலம் சென்னை எழும்பூரிலுள்ள அரசு அருங்காட்சியகத்தில் வைக்கப்பட்டிருந்தது. நல்ல குளிர். ஒரு போர்வையைத் தலைக்குப் போர்த்திக் கொண்டு கால்களை இடுக்கியவாறு குத்தவைத்து அமர்ந்து கொண்டிருக்கும் ஒருவன் கைகளையும் அதன் குறுக்கே கட்டிவைத்துக்

மெரினா கடற்கரையில் காந்தி

கொள்கிறான். இத்தாலிய சிற்பங்களின் புராணக் கற்பனைகள் சார்ந்த சிற்பங்களிலிருந்து மிகவும் மாறுபட்டிருந்தாலும் அதே தொழில் நுட்பத்துடனும் நுண்ணுணர்வுடனும் துணிகளின் மடிப்புகள் முதல் முகத்திலுள்ள சுருக்கங்கள் வரை செதுக்கப்பட்ட இச் சிற்பம் பார்ப்பவர்கள் மனதிலிருந்து ஒரு போதும் அகலவே முடியாத ஒன்று.

மெரினா கடற்கரையின் அடையாளமாகத் திகழும் காந்தி சிலையும் ராய்சௌத்ரியால் உருவாக்கப்பட்டதுதான். அது அந்நாளைய பிரதமர் ஜவஹர்லால் நேரு மற்றும் தமிழ்நாட்டின் முதல்வர் காமராஜராலும் 1959ஆம் ஆண்டு திறக்கப்பட்டது. ராய் சௌத்ரி அப்போது சென்னை கலைக் கல்லூரியின் முதல்வராக இருந்தார். மிகவும் குறுகிய காலத்தில் வடித்து முடிக்கப்பட்டது இந்தச் சிற்பம் என்பது இதன் சிறப்பு.

சென்னை கடற்கரையில் காலாற நடை பயில்பவர் யாராகினும் அவர்களது கண்களிலிருந்து தப்ப முடியாத ஒன்று ராய் சௌத்ரியின் உழைப்பாளர் சிலை. அவரது சிற்பங்களுள் அதிக கருத்து முரண்பாடுகளுக்கு உள்ளானது அது. சில ஆண்டுகளுக்கு முன்னர் எழுத்தாளர் சிவகாமி தனது கட்டுரை ஒன்றில் நெம்புகோல் தத்துவத்திற்கு எதிராக நெம்புகோலைக் கையிலெடுத்த உழைப்பாளி ஒருவன் அச்சிற்பத்தில் குனிந்து கொண்டிருப்பதைச் சுட்டிக்காட்டினார். அதற்கு எதிர்வினை புரிந்த கலை விமர்சகர் சி. மோகன் உழைப்பைக் காட்சிப் படுத்தும் சிற்பக் கலைஞர் அதில் செயல்படும் ஆற்றலை, சக்தியை பார்வையாளனை உணரச் செய்வதுதான் முக்கியமே தவிர அது யதார்த்தத்தைப் பிரதிபலிப்பது முக்கியமல்ல என்று கூறியிருந்தார். சமீபத்தில் இந்து நாளிதழில் வெளியான பேட்டியில் சிற்பி மணி நாகப்பா, ராய் சௌத்ரியை நேரில் சந்திக்கும் வாய்ப்பு பெற்றபோது, "அது எப்படி எல்லா உழைப்பாளிகளுமே திரண்ட தோள்களும் அகண்ட மார்புமாய் காட்சி அளிக்கிறார்கள்? ஒரு சிலராவது பூஞ்சையாக இருக்கக்கூடுமே" என்று கேட்டதற்கு, ராய் சௌத்ரி சிரித்துக் கொண்டே, "அட, ஆமாம், நீ சரியாகத்தான் சொல்கிறாய்" என்பது போல் பதிலளித்ததாகக் கூறுகிறார்.

தனது வாழ்நாளில் பற்பல கௌரவங்களைப் பெற்றவர் ராய் சௌத்ரி. 1933-34இல் தனது முதல் தனிநபர் ஓவியக் கண்காட்சியை நடத்திய அவர் 1937இல் பிரித்தானிய அரசால் MBE பட்டமளிக்கப்பட்டு பாராட்டப்பட்டார். 1953ஆம் ஆண்டு லலித்கலா அகாதமியின்

127 | மோனிகா

ராய் சௌத்ரியின் ஓவியம்

முதல் தலைவராகப் பொறுப்பேற்கிறார். அதன்பின் 1955ஆம் ஆண்டு ஜப்பானிய யுனெஸ்கோ ஓவியக் கருத்தரங்கத்தின் தலைவராகவும் இயக்குநராகவும் பொறுப்பேற்கிறார். ராய் சௌத்ரி 1958இல் பத்ம பூஷன் பட்டம் பெற்றார். ராய் சௌத்ரியின் முழுப் படைப்புகளையும் பிர்லா அகாதமி, 1975இல் அவரது மறைவுக்குப் பிறகு, 1989ஆம் ஆண்டு கண்காட்சியாக வைத்தது.

சிற்பங்கள் நமது சமூகத்தின் ஒன்றுகூடிய நினைவுகளை மீட்டுத்தர வல்லவை. நமது தெருவோரங்களிலும் அருங்காட்சியகங்களிலும் இருக்கும் அவை பல நேரங்களில் நமது கவனிப்பைப் பெறுவதில்லை. அதன் கதைகளை மீட்டெடுப்பதன் மூலம் ஒவ்வொரு நிலப்பரப்பின் இனத்தின் வரலாற்றையும் மீட்டெடுக்க முடியுமென்பது ஓர் அற்புதமான சாத்தியம்.

13
மரபுசார் ஓவியமும் மாண்பும்: கே.சி.எஸ். பணிக்கர்

கே.சி.எஸ். பணிக்கரைப் பற்றி அறிந்த எவருமே சொல்லக்கூடியது அவர் ஒரு சிறந்த ஆசான் என்பது. ராய் சௌத்ரிக்குப் பிறகு சென்னை கலைக் கல்லூரியை வளர்த்தெடுத்தவர், தென்னிந்திய ஓவியக்கலையின் மைல்கல் என்று பலவும் கூறலாம். தமிழ்நாட்டின் மூன்று தலைமுறை ஓவியர்கள் அக்கருத்துக்கு மாற்றுக்கருத்து தெரிவிக்க மாட்டார்கள். ஆனாலும் அது போதாது.

கே.சி.எஸ். பணிக்கர்

பணிக்கர் ஒரு அமைப்பைக் கட்டமைக்கக் கூடிய வல்லமை படைத்தவர் என்றும் கூறலாம். சென்னை ஈஞ்சம்பாக்கம் கிழக்குக் கடற்கரை சாலையிலுள்ள சோழமண்டல் ஓவிய கிராமத்தைக் கட்டமைத்த ஒரு தீர்க்கதரிசி அவர். ஓவியர்கள் வர்த்தகத் தன்மையுடைய கலைக்கூடங்களை நம்பி வாழலாகாது அவர்கள் தனித்து நிற்பவர்களாகவும், தமது வெற்றி தோல்விகளைப் பகிர்ந்து கொள்பவர்களாகவும், அவரவர் தமது கலைகளைப் படைத்து மகிழ்வதுடன் சக ஓவியர்களின் படைப்புலகினையும் கண்டு எண்ண ஓட்டங்களைப் பரிமாற்றம் செய்து கொள்பவர்களாகவும் இருத்தல் வேண்டும் என்ற எண்ணத்துடன் தொடங்கப்பட்டது சோழமண்டல ஓவியர் கிராமம். 1966இல் தொடங்கப்பட்ட இக்கிராமம் இன்று ஒரு தல விருட்சமாக வளர்ந்து நிற்கிறது. தமிழகத்தின் முக்கியமான ஓவியர்களான ஆதிமூலம், டக்ளஸ், நந்தகோபால், ஹரிதாசன், மரியா, அஸ்மா மேனன் எனப் பலரும் வாழ்ந்த/ வாழ்ந்துவரும் இடமாகவும் இருந்து வருகிறது. தற்போது திறக்கப்பட்ட இண்டிகோ மற்றும் லாபர்ணம் கலைக் கூடங்கள் ஓவியர்கள் தங்களது

சோழமண்டல ஓவியர்களுடன் கே.சி.எஸ். பணிக்கர்

படைப்புகளைக் கண்காட்சிக்கு வைப்பதற்கு உதவுகின்றன. இந்த ஓவிய கிராமம் கலைச் சமுதாயங்களுக்கு ஒரு எடுத்துக்காட்டுதான் எனினும் பணிக்கரின் பணியினைப் பற்றிச் சொல்ல இது மட்டுமே கூடப் போதாது.

இந்திய நவீன ஓவியக்கலைக்கு முக்கியத்துவம் கொடுக்கும் வகையில் அவரது பின்-இம்ப்ரஷனிஸ காலத்து ஓவியத் தகவமைப்பும் சென்னையில் 'மதராஸ் முற்போக்கு ஓவியர் குழுமம்' ஆரம்பிப்பதற்கான முயற்சியுமே அவரின் தனிட் தன்மையைப் பறைசாற்றுகிறது எனலாம். அப்படி அவற்றில் என்ன ஒரு புதுமை என்று நீங்கள் கேட்கலாம். நாற்பதுகளில் 1943ஆம் ஆண்டு கல்கத்தா ஓவியக் குழுமம், 1947இல் எம்.எஃப். ஹுசைன் உட்படப் பலரைக் கொண்ட மும்பை முற்போக்கு ஓவியர் குழுமம், 1951இல் தில்லியின் ஷில்பி சக்ரா எனப் பல குழுக்கள் தோன்றிய நிலையில் தென்னிந்தியாவின் குறிப்பிடத்தக்க ஒரு ஓவிய இயக்கமாக மதராஸ் முற்போக்கு ஓவியக் குழுமம் உருவாக்கப்பட்டது.

மேற்கண்ட குழுக்களில் இருந்த ஓவியர்கள் பெரும்பாலானோர் இருவேறு விதங்களில் மேற்கத்திய ஓவியப்பாணியைப் பின்பற்றுவதால் நமது ஓவியக் கலை வளர்ச்சி பெறுவதாகக் கருதினர். ஆகவே ஒருவித தாக்கத்தை அனுமதித்தவர்கள், ஓவியர்கள் சமூகத்தின் அன்றாடப் பிரச்சினைகளின் தாக்கத்திலிருந்து விடுபட்டவர்களாக அன்றாடச் சமூகத்தினுடன் தொடர்பில்லாத பிம்பங்களை அழகுணர்ச்சியுடன் படைப்பவர்களாக இருந்தனர். உதாரணம் ராஸாவின் கலர் ஃபீல்ட் ஓவியங்களும் ஏனைய ஓவியர்களின் அரூப ஓவியங்களும். இத்தகைய ஓவியங்கள் ஒரு ஓவியனைத் தொன்மங்கள், மத அமைப்புகள் (religious institutions), சமூகம், அரசியல், இலக்கியம் போன்றவற்றிலிருந்து விடுபடச் செய்வதுடன் அதனுடன் பின்னிப் பிணைந்த மரபார்ந்த காட்சி மொழியிலிருந்தும் பாணிகளிலிருந்தும் விடுபடச் செய்தன. இதன் மூலம் ஓவியன் ஒரு பறவையைப் போலத் தன் உள் மனவெளியின் எல்லையில்லா வெளிகளுள் பறந்து திரிகிறான் என்று கருதினர். இக்கருத்து தொன்மங்கள், இதிகாசங்கள், வரலாறு, இலக்கியம் போன்றவற்றிடமிருந்து ஓவியத்தை தூரக் கொண்டு சென்றதுடன் இந்தியாவின் பிராந்திய அடையாளங்களையும் மொழி சார் சிற்சமூகங்களின் பாணிகளையும் சித்தரிப்பதையும் தடுத்துவிட்டன. இந்தியாவின் வரலாற்றினை இதிகாசங்களைக்

131 | மோனிகா

கொண்டு கட்டமைக்காவிட்டாலும், சிற்றிலக்கியங்களையும் நாட்டார் கலைப் பாணிகளையும் கொண்டு கட்டமைக்கலாமல்லவா?

முப்பதுகளிலும் நாற்பதுகளிலும் உருவான இத்தகைய ஒரு நவீன ஓவியப்பாணி மோகத்திற்கு ஒரு முக்கியக் காரணம் உண்டு. இந்தியா சுதந்திரம் அடைவது உறுதிசெய்யப்பட்ட நிலையில் ஒரு தேசத்தை நிர்மாணம் செய்வதற்கான அவசியம் ஏற்பட்டது. தலைவர்களில் பலர் சுயஅடையாளத் தேடுதலிலிருந்து ஒருபடி மேலே சென்று இந்நூற்றாண்டின் மாதிரிப் பிரஜைகளாகத் தம்மை முன்வைக்க முற்பட்டனர். பிரித்தானியர் காலம் போல் இல்லாமல் இனி வரும் நாட்களில் மக்கள் சட்ட ஒழுங்கு, ஜனநாயகம். சமூக உரிமைகள், நாட்டு நலப்பணிகள், பொருளாதார மேம்பாடுகள் என அனைத்திலும் பங்கெடுக்கத் தயாராகி வரும் நேரம் அது. அத்தகையதொரு நேரத்தில் மேற்கத்திய நாகரிகம், ஆங்கில மொழி ஆகியவற்றுடன் அவர்களுக்குரிய ஓவியப் பாணியையும் பின்பற்றுவதென்பது முன்னேற்றத்தின் ஒரு மைல் கல்லாகவே தோற்றமளித்தது.

இப்படியாகச் சிலர் இந்தியாவின் முன்னேற்றத்திற்கான அறிகுறிகள் மேற்கத்திய பாணியைப் பின்பற்றுவதில் இருக்கிறதென்பதை நம்பி இயங்குகையில் வேறு சிலர் இந்தியாவின் வரலாறு மேற்கத்திய வரலாற்றிலிருந்து முழுவதும் மாறானது, எனவே நாம் மேல்நாட்டுப் பாணியைக் கேள்விகளின்றி ஏற்கலாகாது எனக் கருதினர். படைப்பாளிகளில் சிலர் இந்திய நவீன ஓவியம் என்பது இந்தியாவின் வரலாற்று அடையாளங்களையும் அதற்குத் தொடர்புடைய அல்லது அதனுடன் இயைந்து போகக்கூடிய மேலை நாட்டுப் பாணியுடனான ஒன்று சேர்ந்த வடிவமாகவும் மட்டுமே இருக்க முடியுமென்ற முடிவுக்கு வந்தனர். இதுவே இரண்டாவது விதமான தாக்கமாக இருந்தது.

இதன் காரணமாக முப்பதுகளிலும் நாற்பதுகளிலும் ஐரோப்பா, அமெரிக்கா போன்ற நாடுகளுக்குப் பயணம் மேற்கொண்ட ஓவியர்கள் அத்தகைய ஓவியக் கூறுகளுக்கான தேடலில் ஈடுபட்டனர். மேற்கிலிருந்து அவ்வாறு பெறப்படும் எந்த ஒரு பாணியும் அது பெறப்பட்ட இடத்தைப் பற்றி நினைவுபடுத்தலாகாது. அது இந்திய மரபினையும் கடந்த காலத்தையும் நினைவுபடுத்துவதாகவே தோற்றமளிக்க வேண்டுமென்று கருதினர். அத்தகைய மனிதர்களில் ஒருவர் கே.சி.எஸ். பணிக்கர்.

பணிக்கரின் 'விலங்கு'

மேற்கத்திய ஓவியப்பாணி என்பது வெறும் ஸ்டைல் சார்ந்த விஷயம் மட்டுமல்ல. எனது முதல் கட்டுரையில் கூறியது போல் ஒவ்வொரு பாணியும் ஒரு குறிப்பிட்ட காலகட்டத்துடன் தொடர்புடையது. அக்காலகட்டத்தின் அனுபவங்களும் அதனால் ஏற்படும் உணர்வுகளுமல்லாமல் அப்பாணியை மட்டுமே கையாள்வதென்பது மிகவும் மேலோட்டமான தன்மையுடையது. இந்த உண்மையை உணர்ந்திருந்த பணிக்கர் ஆரம்பத்தில் தான் கண்ட மக்களை பால்காகினுடைய பாணியில் காணப்படும் சதைத் திரட்சி, கரிய/நீல/ சாம்பல் நிற உருவம் என்ற வகையில் வரைந்தார். நிலப்பரப்புகள் மனித உருவங்கள் எதுவாயினும் கான்வாசின் பரப்பிற்குள் ஒளியின் வீச்சும் ஊடுருவலும் பெரும் பங்கு வகித்தன. மூத்த ஓவியர் கே.ஜி. சுப்பிரமணியன் பணிக்கரைப் பற்றிக் கூறுகையில் தான் சென்னை பிரஸிடென்ஸி கல்லூரியில் 1942இல் மாணவராக இருந்தபோது

பணிக்கரைச் சந்தித்ததாகக் கூறுகிறார். சுப்பிரமணியத்திற்கு ஓவியத்தில் ஆர்வம் அதிகம் இருந்த காரணத்தால் அவர் தன்னுடைய ஓவியங்களைப் பணிக்கரிடம் சென்று காட்டியிருக்கிறார். அவற்றைப் பார்த்த பணிக்கர் அவரை சென்னை ஓவியக் கல்லூரியில் சேர்த்துக் கொள்ளுமாறு ராய் சௌத்ரியிடம் கேட்டிருக்கிறார். ஏதோ ஒரு சில காரணங்களால் சுப்பிரமணியன் பிறகு சாந்திநிகேதன் கலைப்பள்ளியில் சென்று சேர்ந்தார். இருந்தாலும் தான் அடிக்கடி சென்னை வரும்போதெல்லாம் பணிக்கரைச் சந்தித்ததாகக் கூறும் அவர், "ஓவிய உலகிற்கு நான் முதன்முதலில் அடி எடுத்து வைத்தபோதே பணிக்கர் ஒரு பெரிய ஆளுமையாகிவிட்டிருந்தார். ராய் சௌத்ரிக்குப் பிறகு அவர்தான் என்று சொல்லுமளவிற்கு ஒரு தேர்ந்த கலைஞராகவும் சிறந்த ஆசிரியராகவும் விளங்கினார். நாற்பதுகளின் பிற்பகுதியில் தனக்குரிய பாணியை விட்டு வெளியேறத் தலைப்பட்டார். ஒரு பள்ளிச் சிறுவன் சீருடையணிந்து வெளிவருவதுபோல் ஒரு புதிய பாணியைத் தொடங்குவதில் ஆர்வம் காட்டினார். வான்காவைப்போல் அவருக்கு முன்னே உள்ள பொருட்கள் ஒவ்வொன்றும் ஒரு புதிய அர்த்தத்தைக் கொடுக்கலாயின. பிம்பங்கள் எளிமையுற்றன. தூரிகைகள் கண்கவர் வண்ணங்களைத்

பணிக்கரின் 'மனித உருவங்கள்'

பணிக்கரின் 'வார்த்தைகளும் குறியீடுகளும்'

தரித்தன. கான்வாஸின் பரப்பினுள் உள்ள பிம்பங்கள் ஒன்றுடன் ஒன்று நட்பு கொள்ளத் தொடங்கின. பெரும்பாலான இந்திய ஓவியர்களைப் போலவே அவரது ஐரோப்பியப் பயணம் தன்னைத்தானே அவர் புரிந்து கொள்வதற்கு வழி வகுத்தது. நீண்ட கடல்களுக்கு அப்பால் தனது தாய் நாட்டைக் குறித்த ஏக்கம் அவரது அடிவயிற்றின் ஆழத்திலிருந்து தனது மண்ணிற்கான காதலை நோக்கிய ஒரு பயணத்திற்கு இட்டுச் சென்றது" என்கிறார்.

"எனது ஓவியங்கள் இந்திய சுவரோவியங்களின்பால் உள்ள ஈடுபாட்டின் தாக்கத்தில் வரையப்பட்டவை. அந்த ஓவியங்களிலுள்ள கவித்துவத் தன்மையைக் கொண்டே என் கான்வாஸின் பரப்பினை நான் நிரப்புகிறேன்" என்று கூறிய பணிக்கர் வார்த்தைகளும் குறியீடுகளும் (words and symbols) என்று தலைப்பிடப்பட்ட வரிசையிலான ஓவியங்களால் ஓவிய உலகில் ஒரு பெரும் மாற்றத்தைக் கொண்டு வந்தார். காலிகிராஃபி எனப்படும் எழுத்து வடிவங்களையும் தாந்திரீகப் பட்டையங்களில்

காணப்படும் நட்சத்திரம், பாம்பு போன்ற பிம்பங்களையும் மேற்பரப்பில் கொண்டு அவற்றிற்கான பின்புல வண்ணமாய் இரண்டு அல்லது மூன்று ஒத்திசைவு பெற்ற வண்ணத் திட்டுகளை வரைந்தார் பணிக்கர். தனக்குப் பிடித்த ஓவியர்களாக மார்க் ராத்கோவையும், மத்தீஸையும் பற்றிக் குறிப்பிட்ட அவர், ஒவ்வொரு முறையும் கித்தானின் மேலுள்ள ஒன்றிரண்டு வண்ணங்களை நீக்குவதன் மூலம் தான் மிகவும் திருப்தியுற்றதாகக் கூறியுள்ளார். மட்டா என்னும் சிலியைச் சார்ந்த ஓவியர், ஆண்டனின் தாபீஸ் (Antonin Tapies) என்னும் ஜெர்மன் ஓவியர் போன்றவர்களும் கூட குகை ஓவியங்களையும் எழுத்துகளையும் பின்பற்றி ஒரு ஆதி உணர்வின் தேடலாய் தங்களது ஓவியப்பரப்பை மாற்றியவர்கள் என்பதை இங்கு குறிப்பிட வேண்டும். அறுபதுகளின் தொடக்கத்தில் மேலை நாடுகளுக்குப் பயணம் செய்தவரானாலும் இந்த ஓவியர்களது ஓவியங்களைப் பார்த்திருப்பார் என்று தோன்றவில்லை. ஏனென்றால், அவர்களைப் பற்றி அவர் எங்குமே குறிப்பிடவில்லை.

ஜே. சுவாமிநாதன்: பெயரிடப்படாதவர்கள் II, 1993

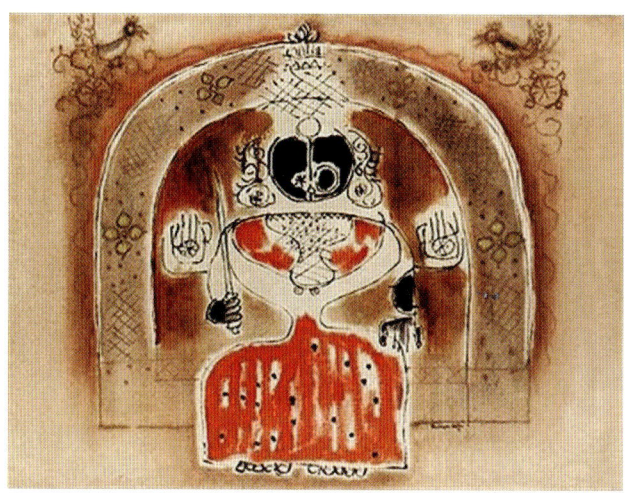

ரெட்டப்ப நாயுடுவின் 'கடவுள்', 1971

எண்பதுகளில் ஜே. சுவாமிநாதன் என்னும் காஷ்மீரைச் சார்ந்த ஓவியர் சத்தீஸ்கரைச் சார்ந்த மலைக் குறவர்கள் தங்களது வீடுகளின் தரைகளிலும் மதிற்சுவர்களிலும் வரையும் ஓவியங்களின்பால் ஈர்ப்பு கொண்டார். அவற்றை மையமாகக் கொண்ட வடிவங்களைத் தனது கித்தானில் வரையத் தொடங்கினார். ரெட்டப்ப நாயுடு என்னும் தமிழ்நாட்டைச் சார்ந்த ஓவியர் அம்மன் படங்களை எளிமைப்படுத்தி கண்கவர் வண்ணங்களில் வரைந்து சுற்றிலும் அதற்குரிய வழிபாட்டுப் பாடல்களைத் தூரிகை கொண்டு எழுதினார்.

இருந்தபோதும் பணிக்கரின் ஓவியத் தாக்கம் இவர்களுக்கெல்லாம் முன்னோடியாக ஒரு புதிய பாணிக்கு வழிவகை செய்தென்று கூறலாம்.

வெறும் எழுத்துகள் என்றல்லாமல், மலையாளத் தாந்திரீக குறியீடுகள், ஜியோமிதி வடிவங்கள், கிராமத்துச் சுவரோவியங்கள், மாந்திரீகப் பட்டயங்கள், நட்சத்திரங்கள், கட்டங்கள், எழுத்துகளால் நிரப்பப்பட்ட ஜாதகக் காகிதங்கள், பஞ்சாங்கத்தின் பக்கங்கள் எனத் தனது மண்ணின் பாரம்பரிய காட்சிப் பிம்பங்களை ஒரு கவிதைக்குரிய நேர்த்தியுடன் அழகுறப் பண்பாட்டு அடையாளமும் நவீனமும் கலந்தொரு ரஸவாதமாக கான்வாஸின் பரப்பில் மிதக்கவிட்டார் பணிக்கர்.

சோழமண்டல ஓவியர்கள்

சீன, ஜப்பானிய சுருளோவியங்களில் காணப்படும் எழுத்துகளைப் போல இவை பரவியிருந்தாலும் அவற்றைப்போல நீர் வண்ணத்தைக் கொண்டு வரையாமல் தைல வண்ணத்தைக் கொண்டு வரைந்த காரணத்தால் இவற்றை மேற்கத்திய தாக்கம் கொண்ட நவீனத்துவ ஓவியங்களாகவே இன்றுவரை ஓவிய வரலாற்றாசிரியர்கள் கருதுகின்றனர்.

பணிக்கர் போன்ற ஓவியர்கள் மட்டுமல்ல அவரைப்போன்று சக ஓவிய சமுதாயத்தின்மீது அக்கறை கொண்டவர்களையும், சிறந்ததொரு ஆசிரியரையும் இச்சமுதாயம் பெறுவது அரிது. அரிதிலும் அரிது. அவரது கனவுகளுக்குச் சான்றாக இன்றும் ஈஞ்சம்பாக்கத்தில் சோழ மண்டல ஓவியர் கிராமம் உயர்ந்து நிற்கிறது.

14
பிராந்தியமும் வரலாற்றுச் சாராம்சமும் செறிந்த நவீனம்: தனபால்

வரலாற்றாசிரியர்களும் சுற்றுலாப் பிரயாணிகளும் தான் செல்லும் இடங்களைக் கண்டு வியப்பிலாழ்வது, புகைப்படமெடுப்பது, சுற்றுலாக் குறிப்பு கையேடுகளைப் பதிப்பு செய்வது, பயணம் குறித்த கட்டுரைகளையும், கலைப்பொருட்கள் குறித்த வர்ணனைகளையும் பதிவு செய்வது எனப் பல்வேறு விதமாகத் தமது விமர்சனங்களையும் உணர்வுகளையும் வெளிக் கொண்டுவருகிறார்கள். அதெல்லாம் நாம் புரிந்துகொள்ளக்கூடிய எதிர்வினைகள். அந்தக் குறிப்பிட்ட கலைப் படைப்பிற்கு அருகாமையில் ஆண்டாண்டு காலமாக வாழ்ந்து வருகின்ற ஒருவரைப் பற்றிச் சிந்தியுங்கள். அவர் தினமும் காலையும் மாலையும் அக்கலைப் பொருட்களைக் கடக்கின்றார். அவரது அன்றாட வாழ்வின் சுக துக்கங்களுடன் கோவில்களின் தூண்களில் சீறிப்பாயும் குதிரைகளும், வாயிலில் குழந்தைகள் ஏறி இறங்கி விளையாடும் யானைகளும், இரவின் இருளுக்கு நடுவே மிரட்டலாக நிற்கும் ராஜகோபுரங்களும், ஓங்கி வளர்ந்த உயரமான சர்ச்சின் நடுவே அவ்வப்போது ஒலித்து மற்றபடி அமைதி காக்கும் ராட்சத மணிகளும், தர்க்காவின் வெளியே கொஞ்சித்திரியும் புறாக்களும் ஒன்றாகிப் போகையில் அவர் அவற்றைப் பற்றி என்ன நினைக்கிறார்? மேலிருந்து பரிவன்போடு கீழே பார்க்கும் சுதை மனிதர்களுடன் அவர் பேசியிருக்கிறாரா? நதிக்கரையில் ஆதரவில்லாமல் கிடக்கும் ஆடுகளின் புகலிடமான கல்மண்டபங்களில் தனிமையை நாடித் தஞ்சம் புகுந்திருக்கிறாரா? இவ்வகை பாதிப்புகள் அவருடைய கலையார்வத்தைத் தூண்டியிருக்கின்றனவா? அப்படித் தூண்டப்படும் ஆர்வம் அப்படைப்புகள் எவ்வகையில் உருவாகின என்பது குறித்த ஆர்வங்களா? அல்லது அவருடைய சுய வெளிப்பாடாக அத்தகைய பொருட்களைப் படைக்க வேண்டுமென்று தூண்டிய ஆர்வங்களா?

எஸ். தனபால்

முதலில் குறிப்பிட்ட ஆர்வம் கல்வித்துறையிலும், சுற்றுலாத்துறையிலும் முதன்மை பெறுவதுண்டு. இரண்டாவது வகையிலான ஆர்வம் தமிழகத்தின் தலைசிறந்த சிற்பி ஒருவரை உருவாக்கியது என்றால் அது மிகையாகாது. அச்சிற்பியின் பெயர் எஸ். தனபால். சென்னை மயிலாப்பூரில் பிறந்து வளர்ந்த அவர் கோவிலைச் சுற்றி நிகழ்ந்த பல்வேறு கலை நிகழ்ச்சிகளில் மனதைப் பறிகொடுத்தார். அதன் விளைவாக நடனம் கற்று கொண்டார். இளம் வயதில் ஒரு முதியவர் கோவிலின் தேருக்கான ஒரு சிற்பம் செய்ததைப் பல மணி நேரம் நின்று ரசித்துப் பார்த்த அவர் ஓவியத்தின் பேரிலும் சிற்பங்களின் பேரிலும் மிகுந்த ஆர்வம் கொண்டார். பள்ளி ஓவிய ஆசிரியர்களிடம் பெரும் பாராட்டைப் பெற்றன இவரது ஓவியங்கள். அதன் விளைவாக கோவிந்தராஜுலு நாய்க்கர் என்னும் மரபு சார் ஓவியங்களில் கைதேர்ந்த ஒருவரிடம் ஓவியம் கற்று 1935இல் சென்னை ஓவியக்கல்லூரியில் சேர்ந்தார்.

சோழமண்டல கலை கிராமத்தை உருவாக்கிய கே.சி.எஸ். பணிக்கர் ஓவியக்கல்லூரியில் தனபாலுக்கு முந்தைய வகுப்பு மாணவராய் இருந்தார். தனது ஆசிரியரான ராய் சௌத்ரியின் மூலம் ரொதான்

போன்ற மேற்கத்திய சிற்பக்கலைகளைப் பற்றி அறிந்து கொண்ட தனபாலுக்கு வங்காளத்துக் கலைப் பள்ளியின் மரபும் நவீனமும் சார்ந்த ஓவியப்பாணிகளைப் பற்றி அறியும் வாய்ப்பும் கிடைத்தது. அதன் மூலம் பிராந்திய (regional) உணர்வுகளையும் அதனைப் பதிவு செய்தலின் முக்கியத்துவத்தையும் முதன்மையாகக் கருதத் தொடங்கினார் எனலாம். திராவிட இயக்கத்தினருடன் அவருக்கு இருந்த நெருங்கிய தொடர்பு அவருக்குக் கலை உலகில் ஒரு தனித்துவமான அடையாளத்தைக் கொடுத்தது. திராவிட இயக்கத்தின் முக்கிய ஆளுமையான பாரதிதாசன் தனபால் அவர்களின் இல்லத்திற்கு அடிக்கடி வந்து போனதாகவும், கலைவாணர் என்.எஸ். கிருஷ்ணனின் மனைவி டி.ஏ. மதுரம் அவரது மனைவியாரைப் பார்க்க அடிக்கடி வந்து போனதாகவும் பல்வேறு செவி வழிச் செய்திகள் உண்டு. எனினும் மற்றவர்கள் மூலம் நாம் அறியும் செவிவழிச் செய்திகள் தவிர்த்துப் பார்த்தாலும் தனபாலின் சிற்பங்கள் திராவிடக் கலாசாரத்தின் சாராம்சமும் நவீனமும் கொண்டவை என்று கூற முடியும்.

ரொதானைப் பின்பற்றி சிற்பங்கள் வடித்த ராய் சௌத்ரி அனாடமியில் கைதேர்ந்தவராக இருந்தபோது, அவர் மாணவர் தனபால் வித்தியாசத்தின் தடமாகத் தோள்பட்டை வரை உள்ள உருவச்சிலைகள் படைப்பதிலும் தமிழகத்தின்/ திராவிடப் பாரம்பரியத்தின் முக்கியக் குறியீடுகளான பெரியார், அவ்வையார் போன்றோரை நவீன முறையில் ஒரு எளிமையான (மினிமலிஸ்ட்) சிற்ப வடிவில் செதுக்கித் தனக்கென ஒரு பாணியை உருவாக்கிக் கொண்டார்.

தனபாலின் பெரியார் சிற்பத்தில் தெரியும் முதியவர் நன்கு செதுக்கப்பட்ட வழவழப்பான கண்ணங்களையும், நூல் நூலாகத் தனித்துத் தெரியும் தாடியையும் கொண்டவர் அல்லர். அவரது தலைமுடி, முக வெட்டு, தாடி அனைத்துமே ஒரு அப்ஸ்ட்ராக்ட் எக்ஸ்பிஷனிஸப் பாணியில் களிமண்ணின் தீற்றல்களால் வடிக்கப் பெற்றவை. அத்தீற்றல்களுக்கு உண்டான பெரியவரில் ஒரு மாபெரும் சக்தி காணப்படுகிறது. சில சிற்பிகள் பாயும் குதிரைகளின் வேகத்திற்கும் பிடரி மயிரை வெளிக் கொணர்வதற்கும் இத்தகைய தீற்றலைக் கையாள்வதுண்டு.

அவரது மற்ற சிற்பங்களான அவ்வையாரும் தாயும் சேயும்கூட மிகவும் வித்தியாசமானவை. அவை வழமையான செவ்வியல் சிற்பங்களைப்

பெரியார்

போல் புஜங்களில் சதைப் பற்றையும் கை, கால்களில் நரம்பு ஊடாட்டத்தையும், மெல்லிய கழுத்தையும், அழுகுபடத் தவழும் உடை மடிப்புகளையும் காட்டாமல் மிக எளிமையாகத் தான் சொல்லவந்த உருவத்தின் சாராம்சத்தை அதன் முக பாவங்களின் வாயிலாகக் காட்டுவது தனபாலின் சிற்பங்கள். தனபாலின் மாணாக்கர்களில் ஒருவரான ஆதிமூலம் அவரைப் பற்றிக் கூறும்போது 1950களில் ஓவிய மாணவர்களுக்குப் போக்கிடமாக இருந்த இரு இடங்களில் ஒன்று சென்னை கவின் கலைக் கல்லூரியும் மற்றொன்று ஆசிரியர் தனபாலின் வீடும் என்று குறிப்பிடுகிறார். தனபால் அவர்களின் வீட்டில் எப்போதும் ஒரு மாணவப் பட்டாளம் காணப்பட்டதாகவும் கூறுகிறார். தனபால் பிக்காஸோவின் ஓவியங்களைக் காட்டி அவற்றைப் பார்த்து பழகச் சொன்னதாகக் கூறும் ஓவியர் ஆதிமூலம் அதன் தாக்கம் அவரது படைப்புகளில் தங்கிவிட்டதாக நினைவு கூறியுள்ளார். ஆனால், பிக்காஸோவின் ஓவியங்களில் காணப்படும்

எளிமை பிக்காஸோவின் சிற்பங்களுக்குள் இடம் பெறுவதில்லை. மாறாக பிக்காஸோவின் சிற்பங்கள் ஜியோமிதித் தத்துவங்களுக்கு உட்பட்டவையாகவும் சால்வடார் டாலியின் அதி-யதார்த்த(சர்ரியல்) பாணிக்கு சவால் விடுபவையாகவும் உருக்கொண்டுள்ளன. தனபாலின் சிற்பங்களோ பிக்காஸோவின் ஓவியத்தின் எளிமையைச் சிற்ப வடிவில் கொண்டு வருவதுபோல் அமைந்துள்ளன. வடக்கில் ராம்கிங்கர் பேஜ், பரோடா ஓவியப் பள்ளியைச் சார்ந்த கே.பி.கிருஷ்ணகுமார், பஞ்சத்தின் கோரத்தைச் சிற்பமாக வடித்த சோம்நாத் ஹோர் போன்றவர்களைப் போல் தனபாலின் சிற்ப முறை ஒரு கலகக்காரனுக்கான ஆன்மாவைக்

தாயும் சேயும், மரியும் யேசுவும்

மாளிகை

கொண்டிருந்தது. இந்த ஆன்மா அழகியலை தயவு தாட்சிண்யமின்றி கேள்விக்குட்படுத்துவது.

மாளிகை (The Palace) எனப்படும் தனபாலின் இந்தியன் இங்க் ஓவியத்தில் அவர் மாளிகை என்று குறிப்பிடுவது அரசினர் நுண்கலைக் கல்லூரியின் வண்ணக்கலைத் துறையின் படிக்கட்டுகளை என்பது இவ்வோவியத்தைப் பார்க்கும் எவருக்குமே புரியும். எனவே தான் நேசித்த கல்லூரியையே அவர் ஒரு மாளிகையாய்க் கண்டிருப்பாரோ என்ற எண்ணம் நம்மை வியப்பில் ஆழ்த்துகிறது.

அவரது ஏசு கிறிஸ்துவைப் பற்றிய சிற்பம் தனது உருவத்தின் உயரத்திற்கு நிகரான ஒரு சிலுவையை ஏசு சுமப்பது போலவும் அவரைச் சுற்றி இரண்டு பெண்கள் நிற்பது போலவும் இருவர் கீழே அமர்ந்து போலவும் காணப்படுகிறது. மூடிய கண்களை வைத்தே ஏற்படுத்தப்படும் ஒரு உணர்வூட்டம் இச் சிற்பத்தின் சிறப்பு. ஐரோப்பாவில். பிரான்ஸ், ஹாலந்து நாடுகளின் வடபுல மறுமலர்ச்சி (northern renaissance) இத்தாலியில் நிகழ்ந்த தெற்கத்திய மறுமலர்ச்சியைவிட (southern renaissance) குறைத்து மதிப்பிடப்படக் காரணம் அப்படைப்புகளில் உள்ள உணர்ச்சி

மேம்பாடும் அனாடமி குறைவும்தான். அதாவது இத்தாலிய மறுமலர்ச்சி ஓவியங்களில் உடற்கூறுகள், ஆடை அணிகல விவரங்கள் எல்லாம் மிக நுட்பமாகவும், விரிவாகவும் உருவாக்கப்பட்டிருக்கும். உணர்ச்சி மேம்பாடு என்பது மென்மையானதாக, நுட்பமானதாகவே இருக்கும் (புகழ்பெற்ற மோனாலிசா ஓவியத்தை நினைத்துப் பார்த்தால்கூடப் போதும்). அதனைப் பின் தொடர்ந்த வடபுல மறுமலர்ச்சி உணர்ச்சி மேம்பாட்டிற்கு முக்கியத்துவம் கொடுத்த அளவு செவ்வியல் கூறுகளுக்கு முக்கியத்துவம் கொடுக்கவில்லை எனலாம். இது ஒரு குறைபாடாகக் கணிக்கப்படும் பழக்கம் ஓவிய விமர்சன மரபுகளில் இருந்தது. இந்திய நவீன ஓவியத்தில் இதேபோன்றதொரு வேறுபாடு வேறுவகைகளில் வெளிப்பட்டதாகத் தோன்றுகிறது. ஒரு பகுதி முன்னோடிகளின் படைப்பு விரிவும், நுட்பமும் கொள்ள அதனைப் பின் தொடர்ந்த சிலர் உணர்ச்சி மேம்பாட்டிற்கு அழுத்தம் கொடுத்தனர். இந்தப் பின்புலத்தில் செவ்வியல் கலைகளுக்குப் புறம்பான தனபாலின் நவீனச் சிற்பங்கள் இந்தியாவைப் பொருத்தமட்டில் இங்குள்ள நவீனக்கலை இயக்கங்களின் ஆரம்ப காலகட்டத்திலேயே படைக்கப்பட்டன என்பது முக்கியமானது. அதிலும் தென்னிந்திய நவீனக் கலைக்கு தனபால் ஒரு முன்னோடி

தனபால்

ஏசுநாதர்

145 | மோனிகா

என்றே கூறலாம். அவரது சிற்பங்களின் தாக்கம் பிற்காலத்தில் ஜானகிராம், நந்தகுமார் போன்ற அவரது மாணவர்களின் சிற்பங்களில் பிரதானமாகக் காணப்பட்டது என்பது உண்மை.

1919இல் பிறந்த தனபால் 1941 முதல் 1977 வரை கிட்டத்தட்ட 36 ஆண்டுகள் சென்னைக் கலைக் கல்லூரியில் ஆசிரியப் பணியாற்றியுள்ளார். 1964இல் பணிக்கருடன் சேர்ந்து சோழமண்டல கலைக் கிராமத்தின் உருவாக்கத்தில் அயராது பங்கெடுத்துக் கொண்ட அவர் தனது ஓய்வுக்குப் பிறகும் கலாஷேத்ராவில் ஓவியம் கற்பித்துள்ளார். 1991-லும் 1993-லும் புது தில்லியில் இப்ராஹிம் அல்காசியினால் ஒழுங்கு செய்யப்பட்ட மதராஸ் மெடாஃபர் என்ற கண்காட்சியில் தனது படைப்புகளைக் காட்சிக்கு வைத்த தனபால் 1962இல் லண்டன் காமன்வெல்த் கண்காட்சியிலும் தனது படைப்புகளை வைத்துள்ளார். தனது 81வது வயதில் காலமான தனபால் இன்றும் கலை உலகில் மறக்கமுடியாத ஒரு தலைசிறந்த ஆசானாகக் கருதப்பட்டு மாணவர்களின், தமிழ் கலை ரசிகர்களின் மனங்களின் நினைவகலாப் பகுதியை ஆக்கிரமித்துக் கொண்டிருக்கிறார்.

15
மனிதார்த்தமே கலையென மாற்று கண்ட கலைஞர்கள்: சோம்நாத் ஹோர், சிட்டோ பிரசாத்

சொர்க்கம் என்பதொன்றில்லையெனக் கற்பனை செய்து பாருங்கள்.
நமக்குக் கீழே நரகமுமில்லை
மேலே வானம் மட்டுமே இருக்கிறதெனக் கற்பனை செய்யுங்கள்.
முயற்சி செய்வீர்களானால் அது மிகவும் சுலபம்

— ஜான் லெனன்

மேற்கண்ட லெனனின் பாடல் வரிகளைத் தொடர்ந்து கேட்பீர்களானால் ஒருவன் வாழவேண்டிய லட்சிய வாழ்க்கையைக் கோடிட்டுக் காட்டுவது போன்றல்லாமல் மனிதார்த்தத்துடன் வாழ்வதற்கான ஒரு பெருங்கனவை விசிறி எறிந்துவிட்டுச் செல்வதாக உள்ளது.

இத்தகைய மனிதார்த்த கனவுகளை மனத்தில் கொண்டு புற உலகின் வேதனைகளையும் அவலங்களையும் தமது மனதினூடே படைப்புகளில் செலுத்திய இரு ஓவியர்களை இப்போது பார்க்கப் போகிறோம்.

நவீன ஓவியம் இந்தியாவிற்கு வருகை தந்த தருணங்களை இதற்கு முந்தைய கட்டுரைகளில் கண்டோம். அதே நவீனத்துவம் கால்பதித்த வங்காளத்தில் தோன்றியவை இக்கலைஞர்களின் படைப்புகள். இவை மேல்தட்டு அழகியலுக்குப் புறம்பானவை. உயர் ரக அல்லது கலாசார மேன்மை பொருந்திய கித்தான்களில் வரையப்படாதவை. அறிவுலகையும், கலாசார முதன்மையையும் கையகப்படுத்திக் கொண்டதாகப் பறை சாற்றிக் கொள்ளாதவை. மேல்தட்டு சாதி/வர்க்கப் பெருமக்களின் படாடோப வாழ்க்கையைப் பதிவு செய்வதன் மூலம் மேட்டிமை ஈட்டிக் கொள்ளாதவை.

 | மோனிகா

1943-44ஆம் ஆண்டுகளில் பிரித்தானியரின் பெருங்கோபத்திற்கு ஆளான புத்தகம், பசித்த வங்காளம் (Hungry Bengal). பிரித்தானியர் இதனை எதிர்த்ததுடன் அதன் பிரதிகளை எரிக்கவும் செய்தனர். அதனை எழுதியவர் கம்யூனிஸ்டு இயக்கத்தைச் சார்ந்த அதிகம் கொண்டாடப்படாத ஒரு எழுத்தாளரும் ஓவியரும் ஆவார். அவரது பெயர் சிட்டோ பிரசாத் பட்டாச்சார்யா. சிட்டோ பிரசாத் என்று அழைக்கப்பட்ட அவரை நாம் மிகவும் முக்கியமானவராகக் கருதுவதற்கான முகாந்திரம் ஒன்று இருக்கிறது. பிரித்தானியரின் கலாசார உணர்வு மேன்மைகளை உச்சி முகர்ந்த வங்காளப் பள்ளியினரிடமிருந்து அவர் தன்னை வேறுபடுத்திக் கொண்டார் என்பதுதான் அது. பல கோடி ரூபாய்களுக்குத் தனது ஓவியங்களை விற்று தீர்த்த மும்பை முற்போக்குக் குழுமத்தைச் சார்ந்த காலஞ்சென்ற எம்.எஃப்.ஹுசைன் போலவும் அல்ல அவர்.

தனது இருபதுகளிலும் முப்பதுகளிலும் பிரித்தானியரை எதிர்த்து மக்களின் காலம் (people's age), மக்களின் போர் (people's war) என்னும்

சிட்டோ பிரசாத்

இரு பத்திரிகைகளில் ஓவியங்கள் வரைந்தும், எழுதியும் தனது சொந்த வாழ்க்கையையே பொதுவாழ்க்கையாகக் கொண்டிருந்தார் சிட்டோ பிரசாத். மஞ்சித்பாவா என்னும் ஓவியர் தனது ஓவியத்தில் தீட்டப்பட்ட மாடு மேய்க்கும் சிறுவனின் அழகினால் உலகத்திற்கு அமைதி தருவிக்க முடியுமென்று நம்பியபோது, சூசா தனது உள்ளத்தினுள் புகுந்துவிட்ட ஒரு பிசாசிடம் போராடிக் கொண்டிருந்தபோது சிட்டோ பிரசாத் தன்னைச் சுற்றியுள்ள மனிதர்களின் வலிகளைக் கோடுகளாக்கி அச்சுப்பிரதிகளாக இயந்திர உருளைகளுக்கு நடுவே பிரசவித்துக் கொண்டிருந்தார். இப்பிரதிகள் ஏழைகளின் உணர்வுகளை உள்வாங்கிக் கொள்பவையாகவும் பணக்காரர்களின் ஆணவத்தின் எதிர்ப்புக் குரலாகவும் வெளிவந்தன. மேட்டுக்குடி அழகியலுக்கு ஒருபோதும் ஆராதனை செய்திராத இப்பிரதிகள் ஓவியங்களை வாங்கத் துடிக்கும் சீமான்களின் பார்வைக்கு இனியவையாக இல்லாமற்போகவே சிட்டோ பிரசாத் ஒரு மக்கள் கலைஞனாக மட்டுமே வாழ நேர்ந்தது.

'பசித்த வங்காளம்' என்ற அவருடைய புத்தகம், 1943ஆம் ஆண்டு வங்காளத்தின் மித்னாபூர் மாகாணத்தில் ஏற்பட்ட ஒரு கொடுமையான பஞ்சத்தைப் பற்றியது. மானிட சமூகம் காணமுடியாத ஒரு கோரக்காட்சியாக ஏறத்தாழ முப்பது லட்சம் உயிர்களைக் காவு வாங்கியது அப்பஞ்சம். கால்நடையாகவே பல இடங்களுக்குச் சென்றும் பேருந்திலும், படகுகளிலும் பயணம் செய்து அப்பஞ்சத்தைப் பற்றிய விவரங்களை ஓவியங்களாகவும், கட்டுரைகளாகவும் பதிவு செய்த சிட்டோவிற்கு அப்போது வயது இருபத்தி எட்டு. பசிக்கொடுமை, நோய்கள், திணிக்கப்பட்ட உடல் வியாபாரங்கள், யாருமற்று விரிச்சோடிக் கிடக்கும் கிராமங்கள், ஈவிரக்கமில்லாத ஊழல் பிடித்த அதிகாரிகள் போன்றவர்களைப் பற்றி எழுதியும் வரைந்தும் அப்புத்தகத்தைத் தொகுத்திருந்தார் சிட்டோ.

தன்னுடைய கருப்பு வெள்ளை கோடுகளால் மிகவும் எளிமையான முறையில் தூரிகையைத் துரிதமாகக் கையாண்டு வரையப்பட்ட ஓவியங்கள் அவரது ஆழமான சிந்தனைகளின் ஒரு அழுத்தமான வெளிப்பாடாகப் பரிமாணம் கொள்கின்றன. தன்னுடைய ஒரு கட்டுரையில் கொல்கத்தாவில் பஞ்சத்தின்போது கொடிய உள்ளம் படைத்த திருடர்கள் வீடுகளிற்குள் புகுந்து அங்கே சிறிதளவே இருந்த புழுங்கலரிசி, ஒன்றிரண்டு பாத்திரங்கள், உடுத்தியிருந்த உடைகள்

சிட்டோ பிரசாத்: மதிப்பும் பாடலும் பெறாதவர்கள், 1943

சிட்டோ பிரசாத்: பசித்த வங்காளம், 1943

முதற்கொண்டு திருடிக்கொண்டு போனதையும், அதனால் பாதிக்கப்பட்ட பெண்களும் குழந்தைகளும் நீண்ட நாட்கள் உண்ண உணவும் உடுத்த உடைகளும் கூட இல்லாமல் தவித்த அவலங்கள் நேர்ந்தன என்கிறார்.

அவரது 'மதிப்பும் பாடலும்' பெறாதவர்கள் (the unhonored and unsung) என்னும் ஓவியத்தில் விலங்குகள் கடித்துக் குதறிவிட்ட ஒரு உடலை புசிப்பதற்காக வல்லூறுகள் காத்திருப்பதுபோல் வரைந்துள்ளார். முன்க் மற்றும் கதே கோல்விச்சின் தாக்கம் கொண்ட இவ்வோவியங்கள் பார்வையாளனை திடுக்குறச் செய்கின்றன. ஊழலுக்கும் சமூக அவலங்களுக்கும் எதிரான அவரது இத்தகு ஓவியங்கள் இன்றும் இச் சமுதாயத்திற்குப் பொருந்தக் கூடியவை. படைப்புலகவாதிகளின் பாசாங்கின் பெயரிலும், பணக்காரர்களின் மமதையின் பெயரிலும் தொடர்ந்து ஐயம் கொண்ட சிட்டோ தனது சொந்த வாழ்க்கையில்

சிட்டோ பிரசாத்: பெயரிடப்படாத ஓவியம், 1952

அவர்களுக்கு முரணாகக் கொள்கை ரீதியாக வாழ்வதற்கான ஒரு சவாலை மேற்கொண்டார். அந்தச் சவால் அவரைக் கடைசிவரை திருமணம் செய்துகொள்ள முடியாதவராக்கிவிட்டது. தனது அன்னைக்கு அவர் எழுதிய கடிதங்களில் தனிமை, நட்புத் துரோகங்கள், வாழ்க்கை குறித்த அறநிலைப்பாடுகள், பணம், ஓவியம் போன்றவற்றைப் பற்றிய அவரது நிலைப்பாட்டினைப் பகிர்ந்துகொண்டார் சிட்டோ பிரசாத்.

ஒரு காலகட்டத்தில் கம்யூனிஸ்டு பார்ட்டியுடனும் அவருக்கு உறவு முறிவு ஏற்படுகிறது. சலாபா என்னும் செக்கோஸ்லோவாக்கியர் ஒருவருடன் மிகவும் நெருக்கமேற்படவே அவருடைய கதை சொல்லும் பாணி சிட்டோவை பாதித்தமையால் தனது கருப்பு வெள்ளையை விடுத்து குழந்தைகளுக்குப் பலவண்ண புத்தகங்களை எழுதி அவற்றிற்கு சித்திரம் வரைந்தார். கேலேகார் (கூத்தாடிகள்) என்னும் தலைப்பிலமைந்த இப்புத்தகங்கள் பொம்மலாட்டத்தை மையமாகக் கொண்டவை. இதனுள் உள்ள ஓவியங்களுக்குப் பார்வையாளர்கள் மும்பையின் அந்தேரிப் பகுதியிலுள்ள ரூபி டெரஸ் என்ற வசிப்பிடத்தில் வாழ்ந்தபோது அங்குள்ள சேரிக் குழந்தைகளே என்று சிட்டோ தனது வாழ்க்கைக் குறிப்பில் எழுதியுள்ளார். ஆனால், அவர் குறிப்பிட்ட அந்த ரூபி டெரஸை யாரும் இன்றுவரை கண்டுபிடிக்க முடியவில்லை.

வாழ்க்கையின் கடைசி காலத்தில் வறுமைக்கும் தனிமைக்கும் ஆளாகி 1978ஆம் ஆண்டு தனது அறுபத்தி மூன்றாவது வயதில் இறந்து போனார் சிட்டோ பிரசாத். சமீபத்தில் அவரது ஒன்றுவிட்ட சகோதரி ஒருவரிடம் பசித்த வங்காளத்தின் ஒரேயொரு பிரதி இருந்ததை அறிந்துகொண்ட பேராசிரியர் சஞ்சைமாலிக் அதனை தில்லி ஓவியக் கூட்டின் உதவியுடன் மறுபதிப்பு செய்துள்ளார். அது மட்டுமல்லாது சிட்டோவின் ஓவியங்களை அரசாங்கம் வாங்கிக்கொள்ளும் என்று இதுவரை வெளியிடாமல் இருந்த அவரது சகோதரி கடைசியில் அதனை தில்லி ஓவியக் கூட்டிடம் கொடுத்துவிடவே சென்ற வருடம் ஆகஸ்டு மாதம் அவரது ஓவியங்களும் அச்சுப் பிரதிகளும் முதன்முதலில் பொது மக்களின் பார்வைக்கு வைக்கப்பட்டன.

1943இல் கொல்கத்தாவின் கடும் பஞ்சத்திற்குக் காரணம் காலனீய ஆட்சியின் நடைமுறைகள்தான் என்கின்றனர் வரலாற்றியலாளர்கள். அதனால் ஏற்பட்ட சிக்கல்களாலேயே பஞ்சத்தை எதிர்கொள்ள

முடியாமல் போயிற்று என்பது அவர்களது கருத்து. பஞ்சத்தின் விளைவுகளால் பாதிக்கப்பட்டு அவற்றைத் தங்களது படைப்பில் கொண்டுவந்த மற்ற ஓவியர்கள் ஜைனுல் அபிதீன், கோவர்தன் ஆஷ், கமருல் ஹுசைன் மற்றும் சோம்நாத் ஹோர் ஆவர்.

'இந்திய தேசம்' என்ற கருத்துருவாக்கம் தோன்றிய ஒரு காலகட்டமான நாற்பதுகளில் இளைஞர்களாகிய இவர்கள் எப்படி தேசத்தை முற்றிலும் மாறுபட்ட ஒரு கண்ணோட்டத்தோடும் அழகியலோடும் தரிசித்துள்ளார்கள். இவர்களது மனவெழுச்சியும் அது சார்ந்த படைப்பும் எப்படி மற்ற ஓவியர்களிடமிருந்தும் ஓவிய இயக்கங்களிடமிருந்தும் முரண்பட்டவையாக இருந்தன என்பது இங்கு இன்றியமையாததாகும். எங்கோ யாருக்கோ ஒரு அவலம் நேருமாயின் அதனை முன்னிறுத்தித் தனது புகழையும் பெயரையும் பெருக்கிக் கொள்வதற்கான ஒரு வழிகோலாக படைப்பாற்றலைப் பயன்படுத்திவிட்டு அதனை விட்டு நகர்ந்துவிடும் படைப்பாளிகள் பலர். அவர்களுக்கு நடுவே தன்

சோம்நாத் ஹோர்

வாழ்நாள் முழுவதும் அரசாங்கத்திற்கும், அவலங்களுக்கும் எதிராகக் குரல்கொடுத்த மற்றொரு ஓவியர் சோம்நாத் ஹோர்.

சிட்டோ பிராசத்தைவிட ஆறுவயது இளையவர் ஹோர். 1921ஆம் ஆண்டு தற்போதுள்ள பங்களாதேஷிலுள்ள சிட்டகாங்கில் பிறந்த இவர் சிட்டோ பிரசாத்தைப் போலவே தனது இளம் வயது முதல் கம்யூனிஸ்டு பார்ட்டிக்காக ஓவியங்கள் வரையத் தொடங்குகிறார் இவர். அவ்வியக்கத்தின் தலைவர் பி.ஸி. ஜோஷியின் சிபாரிஸின் பேரிலேயே கல்கத்தா கலைக் கல்லூரியில் சேர்க்கப்படுகிறார்.

43இல் கொல்கத்தாவின் பஞ்சத்தின் கொடுமையை மற்ற ஓவியர்களுடன் சென்று பார்த்த ஹோர் அதனை தனது கோட்டோவியங்களில்

சோம்நாத் ஹோரின் சிற்பம்: தலைப்பிடப்படாதது

பதிவு செய்கிறார். பிறகு கிட்டத்தட்ட பத்து வருட காலத்திற்குப் பின் அவ்வோவியங்களையும் அதன் பாதிப்புகளையும் அச்சு வடிவத்தில் பதிவு செய்கிறார். ஐம்பதுகளின் தொடக்கத்தில் அமில எட்சிங் மற்றும் ப்ரிண்ட் மேகிங் துறையில் பரீட்சார்த்த முயற்சிகளில் வெற்றி கண்ட அவர் பின்னர் சாந்திநிகேதன், பரோடாவின் சாயாஜிராவ் பல்கலைக்கழகம், தில்லி கலைக்கல்லூரி எனப் பல இடங்களில் அச்சுக்கலையைப் பயிற்றுவிக்கிறார். இங்கு குறிப்பிடப்படும் அச்சுக் கலையானது நமது பத்திரிகை அச்சேற்றுவதைப் போலல்லாமல் லினோகட், லித்தோ, உட்கட், அமிலங்கள் கொண்டு தாமிர மற்றும் சிங்க் பிளேட்டுகளில் இம்ப்ரஷன்களை ஏற்படுத்தி அச்சேற்றல் போன்ற வகைகளைச் சார்ந்தது. கலைத் துறையைச் சார்ந்த இம்முறைகளில் ஒரு சில பிரதிகளை மட்டுமே உருவாக்க முடியும்.

பிறகு 71ஆம் ஆண்டு முதல் வெண்கலத்தைக் கொண்டு சிற்பங்கள் செய்த ஹோர் மினிமலிஸம் என்னும் எளிமைப்படுத்துதல் முறையிலும்

சோம்நாத் ஹோரின் 'தெபாகா' வரிசை ஓவியம்

சோம்நாத் ஹோரின் 'பெண்' சோம்நாத் ஹோரின் 'தூக்கிலிடப்பட்டவன்'

அப்ஸ்டிராக்ட் எக்ஸ்பிரஷனிஸம் என்னும் அரூப வெளிப்பாட்டு முறையிலும் நாற்பதுகளின் அவலத்தைச் சிற்பமாக வடிக்கிறார். இச் சிற்பங்கள் எலும்பு மட்டுமே மிஞ்சிய பஞ்சத்திலடிபட்ட மக்களையும் தொடர்ந்து நடந்து வந்த போர்களில் பலியாகிய மக்களையும் குறித்தவையாகும். மெழுகுப் படலமொன்றை உருட்டி அதனை ஒட்டவைத்து எலும்புக்கூடுகளை உருவாக்குவதன் மூலம் இவ்வுருவங்களை வெளிக்கொணர்ந்தார் ஹோர். லாஸ்ட் வேக்ஸ் என்னும் முறையைக் கையாண்டு உருவாக்கப்பட்ட இச்சிற்பங்கள், ஓவியங்களில் காணப்படும் இல்வெளிகளினால் (negative space) ஆழங்களை வெளிப்படுத்தியதன் மூலம் உணர்வுகளை வெளிச்சமிட்டுக் காட்டுவதுபோல, தனது இல்வெளிகளின் மூலம் அழுத்தம் திருத்தமான ஒரு வெளிப்பாட்டைத் தரவல்லதாய் இருக்கிறது. பசியினால் நார் நாராகக் கிழிக்கப்பட்ட, பிணியுற்ற உடல்களை மட்டுமே தனது

சிற்பங்களில் உருவாக்கினார் ஹோர். அவரது இச்சிற்பங்களுக்குக் 'காயங்கள்' (wounds) எனப் பெயரிட்டு அழைத்தார் அவர். சோம்நாத் ஹோரின் ஓவியத்திலிருந்து சிற்பங்கள் வரையிலான அவரது பயணம் மிகவும் அற்புதமானது. பைபிளின் காட்சிகளை கருப்பு வெள்ளை அச்சுப்பிரதிகளாக முதல் முதலில் கொண்டுவந்த குஸ்தாவ் டா (Gustav Dore) எனப்படும் பிரஞ்சு ஓவியர் பிற்காலத்தில் சினிமாவிற்கான ஒளி அமைப்புகளுக்குக் கூட வழி காட்டியாக இருந்திருக்கிறார். கோயா (Francisco Goya) மற்றும் குஸ்தாவ் டாவைப் போல ஹோரின் ஓவியங்களில் அமைந்த ஒளி விளையாட்டு பிரமிக்க வைப்பதாகவும் நுட்பங்களை வெளிக்கொணர்வதாகவும் இருந்தது. பிறகு மினிமலிஸத்திற்கு உட்பட்ட அவரது சிற்ப முறை அதே உணர்வுகளை மிகக் குறைந்த வெளிப்பாடுகளால் உணர்த்தவல்லதாய் இருந்தது. பிக்காஸோவைப் போன்று பல்வேறு முறைகளில் பரீட்சைகளை மேற்கொண்ட கலைஞன் ஹோர் எனலாம். வியட்நாம் போரின் நினைவாக இவர் சாந்திநிகேதனில் உருவாக்கிய அன்னையும் குழந்தையும் என்ற பிரும்மாண்டமான சிற்பம் காணாமல் போய்விட்டதாகவும் கேள்விப்படுகிறோம்.

சிறுவயதில் நாம் காணும் காட்சிகள், நமது சூழல் ஆகியவை பசுமரத்தாணிபோல் பதிவது இயல்பு. தங்கள் இருபதுகளில் இக்கலைஞர்கள் கண்ட வங்காளப் பஞ்சத்தின் காட்சிகள் அவர்களது வாழ்நாளின் கடைசி மூச்சுவரை அவர்களின் படைப்புகளில் ஊடாடி நிற்பதும் அப்படைப்புகளின் மூலம் பண ஆதாயம் எதுவும் எதிர்பாராமல் எந்தவித சமாதானமுமில்லாமல் வாழ்ந்தவர்கள் என்பதும்தான் இவர்களது தனிச்சிறப்பு.

16
எளிமையிலும் அழகிலும் அலைபுற்ற கலை: கே.ஜி. சுப்பிரமணியன்

பாரம்பரியமும் நவீனமும் கலந்த ஓவிய முயற்சிகள் பலவற்றை நாம் இதற்கு முந்தைய கட்டுரைகளில் கண்டோம். இந்தியா சுதந்திரமடைந்து பத்துப் பதினைந்தாண்டுகளைக் கடந்தபின் நகர்ந்த அறுபதுகள் தனக்கே உரிய அதீத மன உணர்வுகளைக் கலைஞர்களிடத்தும் ஓவியர்களிடத்தும் ஏற்படுத்தியவை. ஆங்கில உரையாடல்கள் கலந்த சினிமா படங்கள் முதல் பாதி-அரூப வடிவிலான ஓவியங்கள் வரை மேற்கத்திய கலாசாரத்தை நமது பாரம்பரிய சிந்தனைகள் ஊடாகப் பதித்துவிட்டாற்போல் ஒரு பிரமை கலைப்படைப்புகளை ஊடுருவிச் சென்றது என்றால் மிகையாகாது. தமிழ் படங்கள் சுத்த தமிழில் வந்தால் வரிவிலக்கு உண்டு என்பதை இப்போது உருவான உலகமயமாதலினின்று நமது மொழியை நாம் மீட்டெடுப்பதற்காக என்று நாம் நினைக்கலாம். இதற்கு முந்தைய தமிழ்நாடு தூய தமிழ் மட்டுமே மொழிந்து வந்த நாடு என்ற ஒரு கருத்தாக்கத்தையும் உடையவர்களாக நாம் இருக்கலாம். ஆனால், திராவிட இயக்கத்திற்கு முன்பிருந்த தமிழ்நாடு கலவையாகத்தான் இருந்தது. 'மிஸ் மாலினி', போன்ற தலைப்பிடப்பட்ட படங்கள் வந்தன. கீழைத்தேயத்திற்கும் மேற்கத்திய நாகரிகத்திற்கும் இடையே சிக்கிக் கொண்டு எதனைத் தழுவுவது என்று அறியாத கலை வடிவங்கள் பல இருந்தன. கடவுள்களை அச்சடையாளம் மனிதர்கள் போன்று வரைந்து இந்தியாவிற்குள் ஒரு புத்துயிர்ப்பு (Renaissance) காலத்தைக் கொண்டு வந்த ரவிவர்மாவின் படத்திற்கு மேல் சம்கி எனப்படும் பளபள வட்டத் தட்டைகளையும், கற்களையும் பதித்துத் துணிகளை அந்த ஆடை வடிவத்திலேயே வெட்டி அதன்மேல் ஒட்டி மகிழ்ந்தனர் குடும்பப் பெண்கள். லேடஸ் கிளப்பும் கிராப்புத்தலையும் மேல்தட்டு வர்க்கத்தில் பிரபலமாகிப் போனது.

இத்தகைய கலாசார மோகத்தை, மேட்டிமையைக் கிண்டல் செய்து ககனேந்திரநாத் தாகூர் முப்பதுகளிலேயே கேலிச் சித்திரங்கள் வரைந்திருந்தார். அச் சித்திரங்களில் ஆண்களைக் காட்டிலும் பெண்களே மேற்கத்திய நாகரிகத்தைப் பின்பற்றுவதற்காக அதிகம் கேலிக்குட்படுத்தப்பட்டனர். பினோத் பிஹாரி முகர்ஜி மற்றும் ககனேந்திரநாத்தின் இப்படங்கள் ஜெர்மானிய ஓவியரான ஜார்ஜ்

ககனேந்திரநாத் தாகூர்: கலியுகத்தில் பிராமணன்

கிராஸ்சின் ஓவியத்தினை ஒத்தவை என்று கூறலாம். வெய்மார் குடியரசை வஞ்சப் புகழ்ச்சி செய்யும் வகையில் கிராஸ்ச் செல்வச் சீமான்கள் குடித்தும் சல்லாபித்தும் மகிழ்வதைக் காட்டும்போது அங்கு பெண்களை மிகவும் தாழ்ந்த பண்புகளுடையவர்களாகச் சித்தரித்திருப்பார். ஒருபுறம் அதிகாரத்தில் இருக்கும், ஒருவனைப் பன்றி முகமுடையவனாக அவர் வரைந்திருந்தாலும், மறுபுறம் அவனது வற்புறுத்துலுக்கு உரிய பெண்ணை அவனுடன் மனமுவந்து சல்லாபிக்குமாறு காட்டுவது பெண்ணுடலை உருவகமாக மட்டும் கொள்ளமுடியாத நிலையில் வருத்தத்தை உண்டாக்கக் கூடியது.

கேலிகள், கிராமியக் கலை சாராம்சங்கள், நவீன உத்திகள் என்று எல்லாவற்றையும் கலந்துகட்டி படைப்புகளாக்கியவர்களில் ஒருவர் கே.ஜி. சுப்பிரமணியன். 'மணிதா' (மணி அண்ணன்- பெங்காலி) என்று ஓவிய சமூகத்தினர் இவரை அழைப்பதுண்டு. சாந்திநிகேதனின் ஆசிரியர்களான நந்தலால் போஸ், ஜாமினி ராய் போன்றவர்களுடன் நெருங்கிய தொடர்பு கொண்டிருந்தார். தேசியவாதியாகவும் விடுதலைப் போராளியாகவும் முதலில் களமிறங்கியவர் சென்னை பிரஸிடென்ஸி கல்லூரியில் பொருளாதாரம் படிக்கையில் அக்காரணங்களுக்காகச் சிறை சென்றதுடன் அரசு கல்லூரிகளில் படிப்பதற்கு உரிமையும் மறுக்கப்பட்டார். அக்காலகட்டத்தில் கே.சி.எஸ்.பணிக்கரைத் தேடி அடிக்கடி சென்னை ஓவியக் கல்லூரிக்கும் வந்திருக்கிறார். இவர் பின்னர் 1944ஆம் ஆண்டு ஓவியத்தினுள் ஈர்க்கப்பட்டு சாந்திநிகேதனில்

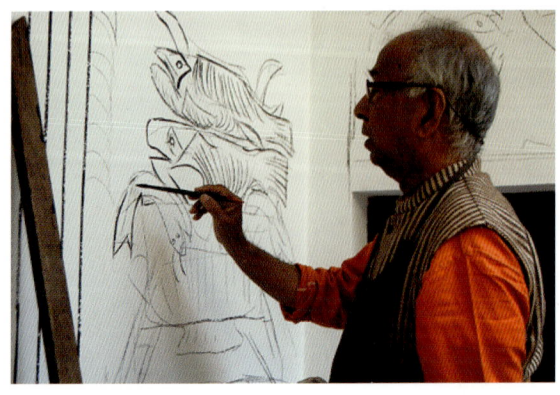

கே.ஜி. சுப்பிரமணியன்

ஓவியம் கற்றார். சாந்திநிகேதனுக்குச் செல்வதற்கு முன்பாகவே ஓவிய வரலாற்றியலாளரான ஆனந்த குமாரசாமியின் எழுத்துகளை நிறைய வாசித்திருந்தார். சாந்திநிகேதனில் பினோத் பிஹாரி முகர்ஜி மற்றும் ராம்கிங்கர் பேஜுடன் தீவிர நட்பு கொண்டவராக இருந்தார் கே.ஜி.எஸ்.

தனது கிரியேடிவ் சர்க்யூட் என்ற புத்தகத்தில் அவர் இவ்வாறு கூறுகிறார், "ஓவியர்களில் இரண்டு வகையினர். ஒரு சாரார் முறையான ஓவியம் பயில்வதையும் அதை நேர்த்தியாக ரியலிஸமாக வெளிக்கொணர்வதையும் அதற்கான அடிப்படைகளைக் கற்றுக் கொள்வதையும் (ஒரு விஞ்ஞானியைப் போல) கடந்து பின் அதற்கு அப்பால் சில நவீனங்களை முயற்சித்தல் வேண்டுமென்று நினைப்பார்கள். மற்ற சிலர் ஒரு ஜிம்னாசியத்தில் போய் வேலை செய்வது போல அதன் நேர்த்திகளில் மட்டுமே சிக்கி காலத்தைப் போக்கிக் கொள்வார்கள். படைப்பாற்றல் என்பது நமது உள்-மன அனுபவங்களின் வெளிப்பாடாகத் தோன்றுவது. இந்த வாய்ப்பாடுகளை நாம் எப்போது தூக்கி எறிகிறோமோ அப்போது

மீன் குறியீடு

மனதில் உருவாகும் மிகவும் எளிமையான படைப்பாற்றலே ஒரு நல்ல படைப்பை ஏற்படுத்த முடியும்."

மேலும் நவீனக் கலை என்பது தொழில்புரட்சிக்கு பின்னரும், பாரம்பரியக் கலைகளுக்குப் பின்னரும் உருவான ஒன்று என்கிறார் அவர். எந்த ஒரு தனிப்பட்ட உணர்வு நிலைப்பட்ட கருத்தும் அதை உருவாக்கும் மனிதனுக்கு மட்டும் சொந்தமானதல்ல. அதனில் ஒரு சமூகத்தின் பங்கும் இருக்கிறது என்பது அவருடைய கருத்து.

1966ஆம் ஆண்டு நியூயார்க்கின் ராக்ஃபெல்லர் அமைப்பில் ஃபெல்லோஷிப் கிடைத்து அங்கு சென்ற அவர் தனது மேற்கத்திய பாணி பரீட்சார்த்த முயற்சிகளாக பிக்காஸோவைப் பின் தொடர்ந்து கியூபிஸ முறையில் ஓவியம் வரையத் தொடங்குகிறார். கைத்தறி மற்றும் நெசவாடைகளின் வடிவமைப்பு, பொம்மைகள் தயாரிப்பது, குழந்தைகளுக்கான புத்தகங்களுக்குப் படங்கள் வரைவது, சுவர் சித்திரங்களை வரைவது எனப் பல்வேறு வகைகளில் தனது கலையாற்றலைச் செலுத்தி வந்தார் கே.ஜி.எஸ். செவ்வியல் கலைகளை மற்ற கலைகளிடமிருந்து பிரிக்கும் இடைவெளி இத்தகைய பரீட்சார்த்த முயற்சிகளால் இல்லாமற்போகக் கூடும் என அவர் நம்பினார்.

அவரது ஓவிய/கலைப் பாணிகளில் மிகவும் மாறுபட்ட இரு முயற்சிகள் அவருடைய க்யூபிஸ ஓவியங்களும் களிமண் சிற்பங்களும். கியூபிஸ ஓவியங்களில் அவர் பிக்காஸோவை முன்மாதிரியாகக் கொண்டாலும் அவை பெரும்பாலும் பிக்காஸோவின் சமகாலத்தவரான மத்தீஸின் உணர்வு நிலைகளுடனேயே அதிகம் பொருத்திப் பார்க்கப்படலாம். வரைவதற்கு அவர் தேர்ந்தெடுத்துக் கொண்ட கருப்பொருள், அவற்றின் காம்போஷிஷன், வண்ணம் தீட்டும் முறை என எல்லாமே மத்தீஸின் கியூபிஸமும் ஃபாவிசமும் கலந்த பாணியாகப் பரிணமித்தது. (ஃபாவிஸ பாணியென்பது இரு வண்ணங்களை ஒன்றோடொன்று கலக்காமலும் ஷேடிங் இல்லாமலும் உள்ளது உள்ளபடி வைத்தல்). பெண்கள், விலங்குகள், பறவைகள் எனப் பல்வேறு கருப்பொருள்கள் இருந்தபோதிலும் இவர் வரைந்த மகிஷாசுர மர்த்தினி ஓவியங்கள் அதிக கவனத்தையும் சர்ச்சையையும் பெற்றன. மகிஷனுடன் கேளிக்கையில் ஈடுபட்டாற்போலக் காட்சியளித்த மகிஷாசுர மர்தினி பெண்மையைக் கொண்டாடுபவளாகக் காணப்பட்டாள்.

மகிஷாசுர மர்த்தினி

எதியோப்பிய பழங்குடிகள்

 164 | நவீன இந்திய ஓவியம்: வரலாறும் விமர்சனமும்

இவரது மற்றொரு பாணி இருபரிமாண (two dimensional) களிமண் சுடு சிற்பங்கள். வரையும்போதும் களிமண் சிற்பங்களை உருவாக்கும் போதும் மணல் வீடு கட்டும் குழந்தை போலாகிவிடுகிறான் கலைஞன். பொருட்களைக் கையிலெடுத்து அதனை உணர்வது கண் முன் காணும் உருவத்தை அப்படியே மனதினுள்ளும் காகிதத்திலும் வரிப்பது அல்லது கற்பனையில் தோன்றும் ஒன்றைப் பிரதியாக்கம் செய்வதில் மனதை லயிப்பது போன்ற பயணங்களில் தனது சுயமிழந்து போகிறான் அவன். மிகவும் பிரம்மாண்டமான இரு பரிமாண களிமண் சிற்பங்களை செய்வது, சில சமயங்களில் களிமண்ணில் அச்சுக்களை உருவாக்கி சிமெண்டினை அதன் மேல் கரைத்து ஊற்றுவதன் மூலம் உடையாத இரு பரிமாண சிற்பங்களை உருவாக்குவதெனத் தனது கலையார்வத்தை வெளிக்கொணர்ந்தார் கே.ஜி.எஸ். 1970களில் பாரம்பரியத்தின் பால் ஈடுபாடு கொண்ட அவரது நவீன ஓவிய தாகம் லண்டனில் உள்ள ஸ்லேட் ஸ்கூலில் தங்கி படிக்கும்போது ஏற்பட்டது. இத்தகைய எளிமையான ஒரு பயணத்தில் கலைஞனுடைய மனதின் அடியாளத்தில் உள்ள இயல்பான உணர்வுகளும் அதன் மூலம் வெளி உலகப் பிரதிபலிப்பும் அழகாக வெளிப்படுவதாக அவர் நினைத்தார். ஒருபுறம் எளிமையையும், இன்னொருபுறம் அழகையும் அச்சுகளாக் கொண்டு அலைப்புற்ற படைபாற்றல் அவருடையது எனத் தோன்றுகிறது.

சாந்திநிகேதனின் கலாபவனிலும் பரோடா பல்கலைக் கழகத்தின் ஓவியத்துறையிலும் கே.ஜி.எஸ் ஆசிரியராக இருந்திருக்கிறார். அங்கு பயின்ற மாணவர்களின் கலைப்படைப்புகளையும் அவர்கள் உருவாக்கிய கைவினைப் பொருட்களையும் வருடத்திற்கொருமுறை காட்சிக்கும் விற்பனைக்கும் வைப்பது அவருடைய வழக்கம். இன்றளவிலும் மாணவர்கள் கே.ஜி.எஸ் குழந்தைகளுக்காக உருவாக்கிய பொம்மைகள் இங்கு வைக்கப்பட்டிருந்ததை நினைவு கூறுகிறார்கள்.

1975இல் பத்மஸ்ரீ விருதும் பிறகு 81ஆம் ஆண்டு காளிதாஸ சம்மான் என்ற விருதும் பெற்றார் கே.ஜி.எஸ்.

15
கோடுகளாற் புனைந்த லட்சிய உலகம்: நஸ்ரீன் முகமதி

கலை வடிவம் என்பது மனிதனால் உருவாக்கப்படுவதென்பது நாம் அறிந்ததே. அதே நேரம் இயற்கை தன் போக்கில் இயற்றிச் செல்கின்ற கலைவடிவங்கள் எண்ணிலடங்காதவை. அவற்றைப் புரிந்து கொள்வது நமது சக்திகளுக்கு அப்பாற்பட்டதென்று கூடச் சொல்லலாம். கண்ணிமைக்கும் நேரத்தில் வண்ணமயமாகும் வானம், நீலம், சிவப்பு, பச்சை, மஞ்சளென நம்மைப் பொறாமை கொள்ளவைக்கும் புள்ளினங்கள். நாளுக்கொரு ஒளிமழையில் நினைந்து விதவிதமாய்க் காட்சியளிக்கும் மலைத் தொடர்களென ஏராளமானவை அவை. "இவ்வளவு பிரம்மாண்டமான அழகை யாரால் படைத்துவிட முடியும்?" என்ற கேள்வி விடையில்லாக் கேள்வி. இத்தகைய இயற்கையின் ஒரு பகுதிதான் ஒளி விளையாட்டு. வீட்டின் முகப்பிலிருந்து சன்னல்கள் வழியாகவும் கூரை வழியாகவும் பதுங்கிப் பாயும் ஒளிதான் எவ்வளவு அழகானது? சிறுவயதில் முகம் பார்க்கும் கண்ணாடியின் மீது சூரிய ஒளியை வைத்து விளையாடாதார்தான் உண்டோ? இத்தகைய ஒளியின்பால் காதல் கொண்ட ஒரு கலைஞர் நஸ்ரீன் முகமதி.

1934இல் அம்ரிதா ஷேர்கில் என்னும் இந்தியாவின் மகத்தான பெண் ஓவியர் பிரான்ஸிற்குச் சென்று இந்தியா திரும்பும் அதே நேரம் தற்போது பாகிஸ்தானில் உள்ள கராச்சியில் பிறந்தவர் நஸ்ரீன் முகமதி. நஸ்ரீனின் குடும்பம் வியாபாரத்தை ஆதாரமாகக் கொண்ட குடும்பம். தனது நான்காவது வயதில் அம்மாவை இழந்த நஸ்ரீன் தனது தந்தையுடனும் சகோதரருடனும் அவர் வியாபாரம் செய்யச் செல்லுமிடமெல்லாம் செல்ல நேர்ந்தது. அவ்வாறாகத் தனது இளமைப் பிராயத்தில் லண்டனிலும் பிரான்ஸிலும் ஓவியம் கற்றுத் தேர்ந்தார் நஸ்ரீன். பின்பு மத்திய கிழக்கு நாடுகளில் இருந்துவிட்டு இந்தியா திரும்பினார்.

நஸ்ரீன் முகமதி, புகைப்படம்: ரிசார்ட் பார்த்லமேவ்

இந்தியாவில் மும்பை முற்போக்கு ஓவியர் கூட்டணி வெற்றிகரமாக இயங்கிக் கொண்டிருந்த நேரம் அது. இஸ்லாமியரான ஹுசைன் இந்து புராணங்களிலிருந்து கடவுளர்களையும் தேசியம் சார்ந்த விஷயங்களையும் வரைந்து கொண்டிருந்தார். பிரான்ஸிஸ் நியூட்டன் சூசா நிர்வாணப் பெண்களையும் தனது மதக் கடவுளர்களையுமே வித்தியாசமாக வரையத் தொடங்கினார்.

ஐரோப்பாவிற்குச் சென்று திரும்பிய நஸ்ரீன் இருவகைகளில் தனது படைப்பை உருவமைத்திருக்கிறார் என்று கூறலாம். ஒன்று, கவிதைகள் எழுதுவதன்மேல் அவருக்கு இருந்த ஆர்வம். ரில்கே, ரூமி, ஆக்னஸ் மார்ட்டின் போன்றவர்களின் கவிதைகளின்பால் அவருக்கு இருந்த ஈடுபாடு. இவற்றின் பால் அமைந்த ஈடுபாட்டினால் தனது கலாசாரம் சார்ந்த இசுலாமியக் கட்டடக் கலையையும் விரும்பினார் அவர். இசுலாமிய கட்டடங்களுக்குள்ளும் ஜாலிகளுக்குள்ளும் ஊடுருவும் ஒளிக்கற்றையையே ஓவிய வடிவமாக வரித்து தியானிக்கலானார் அவர்.

நஸ்ரீனின் ஆதர்சங்களில் ஒருவரான ஆக்னஸ் மார்ட்டின் கனடாவில் பிறந்த ஒரு அமெரிக்கப் பெண் ஓவியர். இவரைப் பற்றிச் சுருக்கமாக அறிந்துகொள்வது நஸ்ரீனின் படைப்புகளைப் புரிந்துகொள்ள உதவும். கீழைத் தேசங்களின் இறைமைகளின்பால் தீவிர ஈடுபாடு கொண்டவர் ஆக்னஸ் மார்ட்டின். குறிப்பாக சீனாவைச் சார்ந்த தாவோயிஸத்தின்பால் ஈர்க்கப்பட்டவர். அதன் காரணமாக ஆன்மாவின் எளிமையே படைப்பாற்றலாக வெளிவரவேண்டுமென்ற கருதுகோளின்படி உருவப்படங்களையும் வடிவங்களையும் தவிர்த்து வெறும் நேர்க்கோடுகளாலும் இடைவெளிகளாலுமே ஓவிய வெளியினை உணரச் செய்யுமாறு வரைந்தார். தொன்னூற்று இரண்டு ஆண்டுகள் வாழ்ந்த அவர் பெரும்பாலும் வெளியிடங்களுக்குச் செல்லாமலும் மக்களுடன் கலந்து பழகாமலும் ஒரு துறவியைப்போல வாழ்ந்து

ஆக்னஸ் மார்ட்டின்

வந்தார். 2004ஆம் ஆண்டு அவர் இறந்தவுடன் அவருடைய வீட்டிற்குச் சென்றவர்கள் தற்கால உலகைப்பற்றி எந்தத் தகவலையும் தெரிந்து கொள்வதில் ஆர்வம் காட்டாததை அறிந்து வியந்தனர். தொலைக்காட்சி, செய்தித்தாள் போன்றவற்றை ஐம்பது வருட காலமாக அவர் பயன்படுத்தவே இல்லை.

நஸ்ரீன் முகமதியை ஊக்கம் பெறச் செய்த மற்றொரு படைப்பு காஸிமீர் மாலோவிச் என்னும் ரஷ்ய ஓவியருடையது. ரஷ்யாவின் பெட்ரொகார்டில் நடைபெற்ற அக்டோபர் புரட்சிக்குப் பிறகு 1922இல் சோவியத் ரஷ்யா ஆட்சிக்கு வருகிறது. பிக்காஸோவின் கியூபிஸத்திற்கு எதிராக வடிவங்களற்ற ஒரு பரப்பாக ஓவியப் பரப்பை மாற்றுவதன் மூலம் உலகைப் பற்றிய ஒரு வித்தியாசமான புரிதலை உருவாக்க முடியும். ஒரு அணுத்துளியிலிருந்து வெளிப்படும் பிந்து உலகையே கட்டியாள வல்லது. அவ்வணுத்துளியை உணர்த்த மிகச் சில கோடுகளும் ஜியோமிதி தத்துவத்தைச் சார்ந்த பிரதியாக்கங்களும் போதுமானவை

மலோவிச்சின் ஓவியம்

என்ற வகையில் 'சுப்ரிமடிஸம்' என்னும் ஒரு கருத்தை மாலோவிச் உருவாக்கினார். துல்லியமான உணர்வுகளின் அதீதமே கலை *(supremacy of pure sensation is art)* என்னும் தூய்மையான வடிவம் என்றும் அது பொருட்களைப் பிரதிபலிக்காத கலையின் மூலமே சாத்தியம் என்றும் அவர் நம்பினார் *(that realm, a utopian world of pure form, was attainable only through non objective art).*

ஒருபுறம் கவிதையின்பாலும் துல்லியமான கட்டடக்கலையின் கோடுகளின்பாலும் காதலுற்றிருந்தபோதும் நவீனமயமாதல், இயந்திரமயமாக்கம் என்பவற்றின் மீது மிகவும் நம்பிக்கை கொண்டிருந்தார் நஸ்ரீன் முகமதி. கார்கள், விமானங்கள், நவீனக் கருவிகள் மூலமாக இவ்வுலகம் ஒரு மகத்தான நிலையை அடையப்போவதையும் அந்நிலை இன்றைய நிலை மற்றும் இப்போதுள்ள அவலங்கள் ஆகியவற்றுடன் மாறுபட்டு இவ்வுலகைப் பற்றி மேலான ஒரு புரிதலைத் தரவல்லது என்று அவர் நம்பினார். இச்சூழலில்தான் பென்சிலால் வரையப்பட்ட

நஸ்ரீன் முகமதியின் ஓவியம்

நஸ்ரீனின் ஓவியம்

கோடுகள், ஒளிச்சிதறல்களை வெளிப்படுத்தும் கோட்டுவெளிகள், நிழல்களைத் தெரியப்படுத்தும் கருப்புச் செவ்வகங்கள் எனக் கோடுகளாலான ஓர் ஓவிய வெளியை சிருஷ்டித்துக் கொண்டார். ஒரு மிகப்பெரிய கட்டடத்தின் புகைப்படத்தில் வெட்டி எடுக்கப்பட்ட கோட்டுப் பகுதி அவரை மிகவும் சுவாரஸ்யத்தினுள் ஆழ்த்தியது. கடலும் வானும் சந்தித்துக் கொள்ளும் கோடுகளும் நீண்ட ஒரு தார்ச்சாலையை வெய்யிலில் கடக்கும்போது இடையுறும் கானல் நீரும் அவரை ஆர்வமுறச் செய்தன. துல்லியமாக வரையப்பட்ட ஆயிரக்கணக்கான கோடுகளாலான அவரது நூற்றுக் கணக்கான அரூப ஓவியங்களை ஒன்று சேர்த்தால் ஒரு மேசையின் டிராயருக்குள் அடக்கிவிடலாம். ஆனால், அவை இந்திய ஓவிய மரபிலிருந்து முற்றிலும் மாறுபட்டவை. 1973இல் பரோடாவிலுள்ள சாயாஜிராவ் பல்கலைக் கழகத்தில் ஓவியம் கற்பித்தார் நஸ்ரீன்.

பாலைவனங்களில் பிறந்திராத நஸ்ரீன் அதன்மீது அதீத காதல் கொண்டவராய் இருந்தார். "பாலைவனங்கள் நம்மைத் திடீரென்று தனிமை கொள்ளச் செய்கின்றன" என்கிறார் அவர். பாலைவனங்களுக்கு தொடக்கங்கள் இல்லை. அவற்றுக்கென மூலம் என்ற ஒன்று இல்லாத

காரணத்தால் அவை தனித்துவிடப்பட்டுவிட்டன" என்ற ஹெலன் சிசுவினுடைய வார்த்தைகளுக்கு நிகரானவை அவை. தினப்படி பாத்திரங்கள் கழுவுவது தூய்மைப்படுத்துவது போன்ற செயல்களில் ஈடுபடுவதைப் பற்றி நஸ்ரீன் இப்படி எழுதுகிறார்.

"காலியான மனம்
பெருகிறது
வடிகட்டுகிறது
அழுக்கைப் பிழிகிறது
சூரியனைப் பெறலாம் என்பதற்காக
ஒரு துரிதத்தில்."

எளிமையான தோற்றம், சாதுக்களைப் போன்றதொரு முகம், தனிமை நிறைந்த ஒரு வாழ்க்கை, கானல் நீரினைத் துரத்திக் கொண்டிருக்கும் அவரது படைப்புவெளி, சுயத்தினைத் தேடும் கோடுகள் நஸ்ரீனின்

நஸ்ரீனின் ஓவியம்

புகைப்படம்: நஸ்ரீன் முகமதி

இத்தன்மையைப் பனிரண்டாம் நூற்றாண்டு கவிஞரும் ஞானியுமான அக்கம்மா தேவியின் பின்வரும் கவிதையுடன் ஒப்பிடுகிறார் கீதா கபூர்.

அது ஒரு ஓடை
உலர்ந்த ஒரு ஏரியின்
மணல்மேட்டைச்
சென்றடைவது போன்றது,
மழை
குச்சிகளைத் தொற்றிக்
கொண்டிருக்கும் செடிகளைச்
சென்றடைவதைப் போன்றது.
அது உலகின் சந்தோஷங்களும்
இறைமையை நோக்கிய தருணங்களும்

ஒரே நேரத்தில்
என்னை நோக்கி வருவதைப் போன்றது.

தன்னுடைய வாழ்க்கையின் அனைத்துத் தருணங்களையும் நாட்குறிப்புகளாகத் தொடர்ந்து எழுதி வந்துள்ளார் நஸ்ரீன் முகமதி. தனது நாட்குறிப்பில் அவர் நம்பிக்கையை இப்படி வெளிப்படுத்துகிறார், "ஒரு நாள் எல்லாமுமே உபயோகத்திற்குள்ள பொருளாக மாற்றம் பெறும்போது அவற்றுடைய டிசைன்களும் சிறப்புறும். வீணடிப்புகளே இருக்காது. அப்போது நாம் அடிப்படைகளைப் புரிந்துகொள்வோம். அதற்குச் சில காலமாகும். ஆனால், அந்நேரம் காத்திருப்பின் தூய்மையை நாம் அறிவோம்."

முன்னேற்றம் குறித்த ஏகமனதான அவரது கருத்து ஒரு சில கோணங்களில் நம்மை சந்தோஷப்படுத்தினாலும் ஒரு லட்சிய உலகைப் பற்றிய அவரது கனவு அவ்வளவு உவப்பில்லாமல்தான் போகிறது. எல்லாமும் உபயோகத்திற்குள்ளான பொருட்களாகிவிட்டால் ஓவியக் கூடங்கள் மேல்தட்டு வர்க்கத்தினருக்கும் அறிவு முதலீட்டியலாளர்களுக்கும் மட்டுமே சொந்தமென்பது இல்லாமற்போகும். அதே நேரம், மாலோவிச் போன்று அணுத்துகள்களால் உலகம் மேன்மையடைந்துவிடும் என்ற கருத்தும் இயந்திரமயமாதல் மீதுள்ள அவரது நம்பிக்கையும் இன்றைய உலகத்தின் நிலையில் பொய்யென்றாகிவிட்டதல்லவா?

தனது நாலாவது வயதில் தாயைப் பறிகொடுத்த அவருக்கு உடன் பிறந்தோர் ஏழு பேர். அதில் பல குழந்தைகள் நரம்பு சம்பந்தமான நோய்கள் வந்து இறந்தன. தனது ஐம்பத்து ஒராவது வயதில் அவரும் பார்க்கின்ஸன்ஸ் என்னும் நோயினால் பாதிக்கப்பட்டு இறந்துவிட்டார். இஸ்லாமிய வழக்கப்படி உருவப்படங்கள் வரைவதென்பது கலாசாரத்திற்குப் புறம்பானது. இயற்கையிலேயே கோட்டோவியங்களால் ஈர்க்கப்பட்ட நஸ்ரீன் இந்தியக் கலை வரலாற்றில் மிகவும் தனித்து நிற்கக்கூடிய ஒரு கலைஞர்.

18
பேசா நகரமும் பேசும் நகரமும்:
குலாம் முகமது ஷேக்

பாலாஜி சக்திவேலின் வழக்கு எண் 18/9 படம் பார்த்தபோது, அந்தப் படம் பொதுவாக என்னைப் பாதித்திருந்தாலும், இறுதியில் காட்டப்பட்ட அந்தப் பாதி வெந்துபோன இளம் பெண்ணின் முகம் ஏதோ ஒன்றை ஞாபகப்படுத்தியவாறே இருந்தது. ஒரு வாரத்திற்குப் பிறகு ஓவியர் குலாம் முகமது ஷேக்கைப் பற்றி எழுத முனைந்தபோதுதான் அது நினைவுக்கு வந்தது. பரோடா பல்கலைக்கழகத்தில் முதுகலைப் பட்ட மேற்படிப்பு படிக்கச் சென்றபோது 2002 குஜராத் படுகொலை சம்பவங்கள் நடந்து ஒரு சில வருடங்களே ஆகியிருந்தது. பல்கலைக்கழகத்தின் ஒரு கலை விழாவிற்காகத் துணிகள் வாங்க வேண்டியிருந்தது. அதற்காக ஓவியர் வசுதா தொழூருடன் நானும் மற்றொரு மாணவியும் அகமதாபாத்திற்குப் பயணம் செய்தோம். அங்கு ஏற்கனவே வசுதா தொழூர் துணிகள் தைத்து விற்கும் ஒரு பெண்கள் சுய உதவிக் குழுவுடன் தொடர்பு வைத்துக்கொண்டு அவர்களுக்கு உதவிகள் செய்துகொண்டிருந்தார். துணிகளை வாங்கியபின் நாங்கள் மாடியில் ஒரு கொட்டகைக்கு அழைத்துச் செல்லப்பட்டோம் அங்கே இளம் பெண்கள் சிலர் ஓவியங்களை வரைந்தவாறிருந்தனர். இதில் சிலர் எங்கள் பக்கம் திரும்பி நோக்க நான் அதிர்ச்சிக்குள்ளானேன். பதினாறிலிருந்து இருபது வயதுவரை உள்ள அந்த இசுலாமியப் பெண்களின் முகங்கள் குஜராத் வன்முறை சம்பவங்களில் தீக்கிரையாகியிருந்தன. இப்பெண்களின் ஓவியங்களைக் கண்காட்சிக்கு வைப்பதன் மூலம் சிறிதளவு பண ஆதாயத்துடன் அவர்களது மனநிலையிலும் மாற்றம் உண்டாகும் என்பதால் அவர்களுக்கு ஓவியப் பயிற்சி அளித்துக் கொண்டிருந்தார் வசுதா தொழூர். குஜராத் என்றாலே என் நினைவுக்கு வருவது அந்த முகங்கள்தான்.

 175 | மோனிகா

குலாம் முகமது ஷேக்

ஓவியர் குலாம் முகமது ஷேக் அதே குஜராத்தைச் சார்ந்தவர்தான். பரோடா பல்கலைக்கழகத்தில் ஆசிரியராகப் பணியாற்றியவர். இந்தியாவின் பிற கலைக் கல்லூரிகளைக் காட்டிலும் பரோடா கலைக் கல்லூரி மிகவும் வித்தியாசமானது. ஒருபுறம் வெளிநாடுகளுக்குச் சென்று படித்துத் திரும்பிய ஓவிய ஜாம்பவான்களை ஆசிரியர்களாகக் கொண்டமையால் அக்கல்லூரி செய்முறை மட்டுமல்லாது கோட்பாட்டுக் கருத்தாக்கங்களிலும் ஆழ்ந்த புலமையளிப்பதாக இருந்தது. பரோடா ஓவியக் கல்லூரிக்கு அடிக்கல் நாட்டிய ரத்தன் பரிமு, நஸ்ரீன் முகமதி போன்றோர் லண்டனின் ராயல் காலேஜ், பிரான்ஸின் ஓவியக்கல்லூரி (Ecole the Beaux Arts) மற்றும் லண்டனின் கோர்டால்ட் நிறுவனத்தில் கற்றுத் தேர்ந்தவர்கள். இதைக் குறித்து ஒருமுறை முன்னணி ஓவியரான அடுல் டோடியா குறிப்பிடுகையில், "மும்பை ஜே.ஜே.பல்கலையில் படித்த எங்களைப் போன்றோருக்கு பரோடா பள்ளி போல் ஓவிய வரலாற்றுப் பின்புலமும் இருந்திருக்குமேயானால் அது இரட்டிப்பு பலத்தைக் கொடுத்திருக்கும்" என்று கூறியிருக்கிறார். அத்தகைய பரோடாவில் பிறந்து வளர்ந்து அங்கேயே வசித்துவரும் குலாம் ஷேக் மிகவும் அற்புதமான ஒரு கலைஞர். அவரைப் பற்றி நினைவு கூர்ந்தால் நமக்கு நினைவுக்கு வருவது பாரசீக ஓவியத்தின்பால் அவருக்கிருந்த

தீராத மோகமும் அவரது ஓவியங்களில் கபீரின் கவிதை வரிகளின் தாக்கமும்.

பாரசீக ஓவியங்களின்பால் ஈர்க்கப்பட்ட அவர் அதன் பாணியைத் தைல வண்ணத்தில் கையாளத் தொடங்கினார். முப்பரிமாணத்தைப் பற்றி கண்டுகொள்ளாத அவரது பெரும்பாலான ஓவியங்கள் மரங்கள், கட்டடங்கள் மற்றும் நுட்பமான அவதானிப்புகளை உள்ளடக்குவதில் அவரது வல்லமை வெளிப்படுகிறது.

1975ஆம் ஆண்டு இந்திராகாந்தியின் எமர்ஜென்ஸியை எதிர்த்து ஓவியங்களைப் படைத்தவர்களில் குலாம் ஷேக்கும் ஒருவர். தேசத்தின் மேல் போற்றப்பட்ட சிவில் சமூகம் என்ற மென்மையான தோலை இறையாண்மை (state) என்னும் இயந்திரம் பதம்பார்த்திருந்த ஒரு காலகட்டம். எம்.எப். ஹுசைன் இந்திரா காந்தியை காளி மாதாவாக வரைந்திருந்த நேரம், சுதிர் பட்டவர்தனின் 'இரானி உணவகம்', பூபன் காக்கரின் 'பாக்டரி ஸ்ட்ரைக்' போன்ற ஓவியங்கள் அக்காலகட்டத்திற்கு முன்னரும் பின்னரும் வரையப்பட்டவை. எல்லா தட்டு மக்களும் வந்து உணவருந்துமாறு மும்பையில் அமைந்திருந்த இரானி உணவகம் ஒரு கலகத்திற்கான போராட்டத்தை நிகழ்த்தும் இடமாக இருந்தது. விவசாயக் கூலிகள் இயந்திர மயமாக்கப்பட்ட தொழில் கூலிகளாக மாறியதும் அதன் பிரதிபலிப்பும் அக்கலகத்துக்கு காரணமானது. காக்கரின் ஓவியத்தில் கையில் சிகப்புக் கொடியுடன் தொழிலாளி ஒருவர் நின்றிருக்க உள்ளே வெள்ளைக் கோட்டணிந்த ஒரு நபர் ஆசுவாசமாகப் பேசிக் கொண்டிருப்பார். இங்கே சைக்கிளென்றால் அங்கே லிமோசின் கார் எனப் பல்வேறு முரண்கள். 1975ஆம் ஆண்டு குலாம் ஷேக்கால் வரையப்பட்ட முப்பரிமாண ஓவியம் 'பேசா நகரம்.' ஒருபுறம் வானளாவிய மேட்டுக்குடியினரின் கட்டடங்கள், மறுபுறம் சாதாரணர்களின் வீடுகள். இரண்டுமே வெறிச்சோடிக்கிடக்குமாறு விரவியுள்ள ஒரு தனிமை. தெருவெங்கும் வீடுகளை உற்று நோக்கிய ஓநாய்கள். மேலே பறந்து திரியும் பருந்துகள். இதைவிட அற்புதமாக எமர்ஜென்சியால் ஏற்பட்டுவிட்ட பாதுகாப்பின்மையைக் கூற இயலுமா?

இதே ஓவியர் 1981இல் 'பேசும் நகரம்' என்றோரு மினியேச்சர் போன்ற இரு பரிமாண ஓவியம் வரைகிறார். இதில் மக்கள் தங்கள் வீடுகளில் காதல் கேளிக்கைகளில் ஈடுபட்டுள்ளனர். தெருவிலும் திண்ணையிலும்

உட்கார்ந்து விளையாடிக் கொண்டிருக்கின்றனர். துக்கத்தில் தோய்ந்த ஒருவனுக்கு இறக்கை முளைத்த தேவதைகள் சில ஆறுதல் சொல்லிக் கொண்டிருக்கின்றன. தேவதைகளை நம்பாது தேவனை நம்பும் சிலர் பள்ளிவாசலில் தொழுது கொண்டிருக்கின்றனர். ஓவியன் ஒருவன் இக்காட்சிகளை எல்லாம் வரைய முற்பட்டுக்கொண்டிருக்கிறான்.

பேசா நகரம்

பேசும் நகரம்

179 | மோனிகா

இவ்விரு ஓவியங்களுக்கு நடுவேதான் எத்தனை முரண்கள். நமது மன உணர்வுகளை இவை இரண்டும் எவ்வளவு வேறுபடுத்துகின்றன!

மேற்கண்ட ஓவியங்களின் மூலம் நாம் புரிந்துகொள்வது கீழைத்தேய பாரம்பரிய முறையான மினியேச்சர் பாணியில் எவ்வளவு உணர்வு பூர்வமான கதையாடல்களைக் காட்சிப்படுத்த முடியும் என்பது. பேசா நகரத்திலுள்ள முப்பரிமாணம் பேசுகின்ற நகரத்தில் இல்லை. இருப்பினும் வேறுபட்ட வண்ணங்களைத் தேர்ந்தெடுப்பதாலும் மனிதார்த்த உணர்வுகளாலும் இரண்டாவது ஓவியத்தில் ஒரு நகரமே கலகலப்படைந்திருக்கக் காணலாம். அதே நேரம் முதல் ஓவியத்தில் கச்சிதமான முப்பரிமாணமே நமது மோகினிப் பிசாசுகள்போல் அழகுடன் கூடிய ஒரு திகிலை ஊட்டக்கூடியதாகவும் உணரலாம்.

அரூப ஓவியங்கள் நமது உணர்வு நிலைகளைத் தட்டி எழுப்ப வல்லனவாக இருந்தாலும் இத்தகைய கதையாடல் சார்ந்த ஓவியங்கள் கலாரசனையில் தேர்ச்சியற்றவர்களிடமும் புரிதலை ஏற்படுத்துவனவாக உள்ளன. கதையாடல் சார்ந்த ஓவியங்கள் என்று கூறும்போது அழகின் வெளிப்பாடுகள் சார்ந்த காட்சிகளை வரையும் கதையாடல்களும் உண்டு. ஆனால் ஷேக்கின் ஓவியங்கள் அழகின் பரிமாணங்களை மட்டுமல்லாது ஆழ்ந்த அர்த்த பரிமாணங்களையும் கொண்டவை. சமூகத்தைப் பற்றிய தமது பார்வைகளைத் தெளிவாகக் கூறுபவை. அதற்கான மூலப் பொருளை பாரசீக ஓவியங்கள் மினியேச்சர்கள் போன்றவற்றிலிருந்து கிரகித்துக் கொண்டவர் குலாம் ஷேக். இத்தருணத்தில் இரண்டு கருத்துகளை முன்வைக்க விழைகிறேன். ஒன்று பரோடா ஓவியப்பள்ளி என்றாலே கதையாடல்கள் என்று கூறுபவர்கள் உண்டு. அத்தகைய பார்வை சரியானதல்ல என்றே தோன்றுகிறது. துருவ் மிஸ்த்ரி, நஸ்ரீன் போன்றவர்கள் அரூப ஓவியங்களை வரையவில்லையா? மாறாக பல்வேறு விதமான அதிகார வன்செயல்களை எதிர்க்கின்ற தருணங்களுக்குக் கதையாடல் சார்ந்த ஓவியப் பாணி உகந்ததாக இருக்கிறதென்றே கூறலாம். நாம் முந்தைய அத்தியாயங்களில் கண்ட சிட்டோ பிரசாத்தின் ஓவியங்களும் பூபன் காக்கரின் ஓவியங்களும் அதற்கு ஒரு சான்று.

கதையாடல் பாணிகளில் மேலும் இருவகை உண்டு. ஒன்று உள்ளதை உள்ளபடி புகைப்படங்களை ஃபோட்டோஷாப் என்னும் கணினி முறையினால் பிராஸஸ் செய்து வரையப்படும் ஓவியங்கள். இரண்டு

மனிதன் II

கவிதைகளாலும் பிற ஓவியங்களின் தாக்கமாக ஒரு இணைப்பிரதி ஊடாட்டத்தினாலும் *(inter textual content)* ஏற்படுத்தப்படும் ஓவியங்கள் மிகவும் சிறப்பாக அமைந்துவிடுகின்றன.

குஜராத்தில் 1969லும் 2002லும் நடந்த வன்முறைச் சம்பவங்களைக் கண்டித்தும் காஷ்மீரின் அன்றைய நிலை குறித்தும் 2011ஆம் ஆண்டு

பேசும் மரம்

குலாம் முகமது ஷேக் தில்லியில் ஒரு கண்காட்சி நடத்தினார். இங்குள்ள பேசும் நகரம் போலவே அக்கண்காட்சியில் இடம்பெற்ற 'பேசும் மரம்' காஷ்மீரைச் சார்ந்த சினார் என்ற வகை மரமாகும். காஷ்மீர் யாருடையது என்ற வாதத்திற்கு நம்மை உட்படுத்தும் இவ்வோவியத்தில் 'சினார்' என்கிற மரம் ஒரு புவியியல் அமைப்பைத் தெரிவிக்க வல்லதாக இருக்கிறது. இத்தகைய நுட்பங்கள் (details) நம்முடைய பாரம்பரிய ஓவியப்பாணியில் மட்டுமே சாத்தியம் மினியேச்சர் ஓவியங்களில் உள்ள வகை வகையான பறவைகளும், மரங்களும், விலங்குகளும் நமக்கு அக்காலகட்டத்தினைப் பற்றி நிறையவே தெரிவிக்கின்றனவல்லவா?

குலாம் ஷேக்கினைப் பற்றித் தெரிந்துகொள்ள வேண்டிய மற்றொரு விஷயம் நாட்டார் கலைகளினால் அவருக்கு இருக்கும் பற்றும் அவருடைய கபீரின் கவிதைகள் குறித்த காதலும். 'அதவா' (மற்றது) என்னும் அவரது கவிதைத் தொகுப்பும் பரவலான தாக்கத்தை ஏற்படுத்தியவை. 'கபீரின் மொழிகளில்' என்ற அவரது ஓவிய வரிசை

நினைவாற்றலுக்கும் இசைக்கும் இடையில்

மிகவும் பிரபலமானது. அவற்றைப் பற்றி எழுத ஒரு புத்தகமே போடவேண்டும். கபீரைப் பின்பற்றும் கபீர் பந்திகளின் இசை நிகழ்ச்சிகளுக்குத் தவறாமல் செல்பவர் அவர். குலாம் ஷேக்கின் மனைவி நீலிமா ஷேக்கும் ஒரு முன்னணி பெண் ஓவியர். தொடர்ந்து கீழைத்தேய பாணியில் நீர்வண்ணமும் குவாஷ்ச் வண்ணத்தையும் பயன்படுத்தி பட்டுத்துணியில் கபீரின் வரிகளை ஓவியமாகத் தீட்டிவருகிறார் நீலிமா.

இந்து-முஸ்லிம் மத அடையாளங்களின் கோர வெளிப்பாடுகளின் வடுக்களைச் சுமந்து நிற்கும் குஜராத்தில் வாழ்ந்து வரும் ஒரு மனித நேயமிக்க ஓவியர் என்ற வகையில் இந்த மதங்களின் மனிதார்த்த இணக்கங்களைப் பாடி மறைந்த கபீரைத் தனது ஆதர்சமாக குலாம் ஷேக்கும் நீலிமா ஷேக்கும் வழிபடுவதுதான் எத்தனை பொருத்தமான ஒன்று.

19
வர்க்கம் – பாலினம் – புனைகளம்:
பூபன் காக்கர்

ஒரு அமைப்பிலுள்ள நுணுக்கங்களில் பிடிமாணம் கொள்ளாத ஒரு கலை ஒரு வெற்றுக் கனவைவிடவும் அபத்தமானது.

– வால்டர் பெஞ்ஜமின்

நமது பாரம்பரியக் கலையான மினியேச்சர் ஓவியங்களில் முப்பரிமாணம் இல்லாமற்போனாலும் நுட்பங்களைக் கண்டடைவதற்கான ஒரு முயற்சியைக் காணலாம். அந்தந்த நில அமைப்பைச் சார்ந்த பறவைகள், தாவரங்கள், கட்டடங்கள் மற்றும் விலங்குகளை அழகுற நுணுக்கத்துடன் வரைவது பாரசீகக் கலையிலிருந்து பெறப்பட்ட ஒன்று. அதன் ஒரு நீட்சியாக நவீனத்துவக் கலைப் பாணியையும் மினியேச்சர் ஓவியங்களும் சார்ந்த பாணியில் ஓவியங்களை வரைந்தவர் ஓவியர் பூபன் காக்கர். கலகத்தை உள்ளடக்கியும், தனித்தன்மையுடையதாகவும் இவரது ஓவியங்கள் கருதப்பட இரு வேறு காரணங்கள் இருந்தன.

பூபன் காக்கர்

ஒன்று: தானொரு தன்பால் ஈர்ப்பாளன் என்று வெளிப்படையாகச் சமூகத்துக்குக் கூறியதுடன் அதற்கான உணர்வு நிலைகளை, தன் வரலாற்றை அவர் ஓவியமாகத் தீட்டியது. இரண்டு: அதனுடன் தொழிலாளர் புரட்சி, சாமானியர்களின் வாழ்க்கை போன்றவற்றையும் அவர் தனது கருத்தாக்கமாகக் கொண்டது.

ஓவியக்கலையில் பயிற்சி பெறவும் அதற்கான சூழலைப் பெறவும் வாய்ப்பு பெற்றோர் சிலர். அதே நேரம் அதற்கான வாழ்க்கைச் சூழல் இல்லாத காரணத்தால் எப்பிராயத்திலாவது அதனை எட்டிப் பிடித்துவிடமாட்டோமா என்று ஒரு அவாவுடன் வாழ்ந்து அதனை அடைந்தே தீர முனைவது ஒரு சிலர் வாழ்க்கை. இதில் இரண்டாவது

வெளிநாடு செல்லும் மனிதன்

வகையைச் சார்ந்தவர் பூபன் காக்கர். தனது முப்பத்து எட்டாவது வயதில் பரோடாவின் சாயாஜிராவ் ஓவியக் கல்லூரியில் ஓவிய விமர்சனம் (art criticism) பயின்ற அவர் ஒரு சில ஆண்டுகளிலேயே கவனத்திற்குரிய ஒரு ஓவியராக மாறினார்.

காக்கரின் ஓவியப்பாணி கதையாடல்களையும், சக பிரதிகளினூடே ஒரு ஊடாடலையும் கொண்டது. சுய எள்ளல் மூலம் வெளிப்படும் சுய தரிசனம், சமூக பிரக்ஞை போன்றவற்றைக் கருத்தாக்கத்தின் பகுதியாகக் கொண்டு பார்வையாளனின் சிந்தனையை விஸ்தரிக்கக் கூடியது.

பதினெட்டாம் நூற்றாண்டு பிரெஞ்சு ரொமாண்டிஸிஸ் ஓவியர் தியோடர் ஜெரிகோவின் ஓவியத்தின் பெயர் 'ராஃப்ட் ஆஃப் மெட்யூஸா'. 27 வயது ஜெரிகோ தனக்கு பிரெஞ்சு சலோனில் அங்கீகாரம் கிடைக்காமல் போனதொரு தோல்வியின் காரணமாக எழுந்த வெறியில் இவ்வோவியத்தை உருவாக்குகிறார். மாடலாக அமர்வதற்குப் பணம் கொடுத்து ஆட்களைக் கொண்டுவர இளம் ஓவியரான அவரிடம் வசதிவாய்ப்புகள் இருக்கவில்லை. எனவே, அப்போது விபத்துக்குள்ளான ஒரு கப்பலில் இருந்து வந்த பிணங்களை மாடலாகக் கொண்டு இந்த ஓவியத்தை வரைந்தார். மிகவும் பிரபலமாகப் பேசப்பட்ட இந்த ஓவியம் பைபிள் கதையாடல் ஒன்றின் காட்சி வடிவம். மைக்கேலேஞ்சலோ போன்ற பெரும் ஓவியர்களாலும் இதே காட்சி வரையப்பட்டிருக்கிறது. இவற்றை மனதில் இருத்திப் பார்க்கும்போது புபன் காக்கரின் ஓவியமான 'படகினில் (In a boat)' என்ற ஓவியமும் தனித்துவிடப்பட்ட ஒரு ஆண் குழுமத்தைச் சித்தரிப்பதாக இருக்கிறது. அந்நியோன்னியமான ஒரு நெருக்கத்துடன் காணப்படும் இந்த ஆண்களின் படகுக்கு தூரத்தில் மேலும் மூன்று படகுகள் காணப்படுகின்றன. அவை வெவ்வேறு விதமான படகுகள். ஒன்றில் யாருமே இல்லை. ஒன்றில் ஒருவர் மட்டுமே பாய்மரத்தைச் செலுத்தியவாறு போய்க் கொண்டிருக்கிறார். மற்றொன்றில் தம்பதியர் இருவர் துடுப்புப் போட முயற்சித்துக் கொண்டிருக்கின்றனர். தனித்து விடப்பட்ட இக்குழுமம் ஒரு வகையில் இம்ப்ரஷனிஸ் ஓவியங்களில் உள்ள படகுகளைப் போலக் கேளிக்கை நிரம்பிய ஒன்றாகத் தெரியும் அதே தருணத்தில் அவற்றின் முகமும் வண்ணத் தீற்றலின் பக்குவமும் ஜெரிக்கோவின் ராஃப்ட் ஆஃப் மெடூஸாவை நினைவு கூறுவனவாக இருக்கின்றன.

படகினில்

மேற்கில் பிரான்ஸிஸ் பேகான், டேவிட் ஹாக்னி போன்ற பிரபல ஓவியர்கள் தம்மை தன்பால் ஈர்ப்பாளர்கள் என்று அறிவித்துக் கொண்டதுடன் அதன் வெளிப்பாடாக ஓவியங்களைத் தீற்றலாயினர். அதில் பேகான் தத்துவார்த்தமான ஓர் அணுகலுடன் உடலைப்பற்றி படம் தீட்டலானார். அவருடைய மாமிசத் துண்டங்களும், போப்பினைக்

சிகையலங்கார நிலையம்

குறித்த ஓவியமும் முறைமைகளைக் கேள்விக்குள்ளாக்கி பெரும் பரபரப்பை ஏற்படுத்தின.

பூபன் காக்கரோ கணக்கராக வேலை பார்த்து வந்தவர். அவருக்குத் தெரிந்த சமூகத்தையும் பரோடா நகரத் தெருக்களையுமே தன்னுடைய ஓவியத்தின் மையக் கருத்தாக அவர் கொண்டிருந்தார். காப்பியங்களிலும் சமூகத்தினால் கவனிப்பு பெறாத தளங்களும் இவரது ஓவியங்களில் முக்கியப் பங்கு வகித்தன.

நவீனத்துவத்திற்கு மாறாகப் பின் நவீனத்தை முன் மொழியும் ஃப்ரட்ரிக் ஜேம்ஸன் கூறுகிறார், "கதையாடல் - அல்லது நீங்கள் புனைவினையோ நீளமான கதைகளையோ சொல்ல முயன்றால் அது காண்பவரின் கற்பனைக் குதிரையை அதிகம் தட்டாமற் போகலாம். ஆனால், அதன் கண்டுபிடிப்பும், இடையீடுமே ஒரு படைப்புச் சுதந்திரத்தை உறுதிப்படுத்துவதாக இருக்கிறது. முகமை (agency) என்பது இங்கு வரலாற்று ஆவணங்களை விட்டு வெளியேறுகிறது" என்று.

வாட்ச் மேக்கர்

காக்கரின் கதையாடல் பிரதிகள் வரலாற்று ஆவணங்களில் சுட்டப்படாதவை. நீண்ட போராட்டத்திற்குப் பிறகு நீக்கப்பட்டுவிட்ட சட்டப் பிரிவு 377க்கு எதிராக தன்பால் ஈர்ப்பாளர்களின் உரிமைக்கான குரல் எழும்பாத காலம் அவருடைய காலம். கலைஞன் ஒரு ஊடுருவும் கண்ணாடியைப் போலத் தனது அகத்தினையும் முகம் பார்க்கும்

கண்ணாடியைப்போல இவ்வுலகினையும் பிரதிபலிப்பவனாவான். முதலில் பெருமளவு விமர்சனங்களுக்கு உள்ளானவை அவரது ஓவியங்கள். காக்கரின் ஓவியங்கள் சில கண்காட்சிகளில் மறுக்கப்பட்ட அதே நேரம் கீதா கபூரின் 'சனங்களுக்கான இடம்' *(place for the people)* என்ற ஒரு கண்காட்சியில் குலாம் ஷேக், நளினி மலானி, ஜோகன் சௌத்ரி ஆகியோருடன் காட்சிக்கு வைக்கப்பட்டிருந்தது.

ஃபாக்டரி ஸ்டிரைக்

190 | நவீன இந்திய ஓவியம்: வரலாறும் விமர்சனமும்

பரோடாவின் தேநீர் கடைகள், தெருக்கள், தொழிலகங்கள் போன்றவற்றை வரைவதில் பூபன் அதிக ஆர்வம் செலுத்தினார். நிலச்சுவாந்தார்களிடமிருந்து அதிகாரம் பெருமுதலாளிகளுக்கும் விவசாயிகளிடமிருந்து வேலைப் பளு நிறுவனக் கூலிகளிடத்திலும் மாறிய கால கட்டம் அறுபதுகளும் எழுபதுகளும். 67ஓல் நக்ஸ்ல்பாரி புரட்சியும் ஏற்பட்ட காலகட்டம். 70-களில் ஜெயப்பிரகாஷ் நாராயண 'முழுப்புரட்சி'யை அறிவித்த காலம். அக்காலகட்டத்திலேயே காக்கர் 'ஃபாக்டரி ஸ்டிரைக்' என்னும் ஓவியத்தை வரைந்தார். காக்கரின் இவ்வோவியம் இருவேறு சமூகங்களை ஒரே நேரம் காட்டவிழைகிறது. சைக்கிளும் டிரக்கும் கொண்டுவந்து செங்கொடியுடன் தொழிற்சாலை வாயிலில் நின்றுகொண்டிருக்கும் தொழிலாளர் கூட்டம், ஒருபுறம். மற்றொருபுறம் காரில் வந்து கோட்டு சூட்டுடன் சாவதானமாகத் தொழிற்சாலைக்குள் நின்றிருக்கும் முதலாளிகள் கூட்டம். மிகவும் எளிமையான நிறங்கள். எளிமையான அதே நேரம் உணர்வுகளை வெளிக்காட்டக்கூடிய முக அமைவுகள், காட்சியின் நுணுக்கங்களை காட்டக்கூடிய துல்லியம் ஆகியவை இவரின் சிறப்புகளாகக் கருதலாம். மற்றும் இவ்வோவியத்தில் ஒருபுறம் மேற்கத்திய நவீன ஓவியத்தின் சாயலும் (குறிப்பாக டேவிட் ஹாக்னி), மற்றொருபுறம் இந்திய மினியேச்சர் ஓவியப் பாரம்பரியத்தின் பரந்த ஒரு நில அமைப்பை மிக எளிதில் காட்டிவிடக்கூடிய ஒரு தன்மையும் இணைந்து காணப்படுவது ஆச்சரியப்படத்தக்கது.

இவரது சம காலத்தியவரான சிட்டோ பிரசாத்தின் 'மும்பாய் கடற்படைக் கலகம்' (RIN Bombay Naval Mutiny) என்னும் ஓவியமும், எமர்ஜென்சியை எதிர்த்து குலாம் ஷேக்கின் பேசா நகரமும் இதே காலகட்டத்தில் வரையப்பட்டவை.

ஆரம்ப காலத்தில் பத்திரிகை மற்றும் வாழ்த்துகளிலிருந்து வெட்டி ஒட்டி கொலாஜ் எனப்படும் பாணியில் படைப்புகளை உருவாக்கியவர் பிறகு உருவ ஓவியங்களை வரையத் துவங்குகிறார். இவரது உருவங்கள் முண்டா பனியன் அணிந்தவையாக வாட்டசாட்டமாக உடம்பின் சதைப் பற்றுக்கள் கொண்டவையாக அல்லாமல் மிகவும் எளிமையுடனும் பரிதாபம் கொள்ளச் செய்யும் சாதாரணர்களாகவும் படைத்திருப்பது அவரது தனித்துவம். அதில் உள்ளவர்கள் மிகவும் இயல்பான அன்றாட வேலைகளில் ஈடுபடும் மக்களாக இருப்பது மேலும் அதற்கு

குடும்பத்தில் ஒரு மரணம்

எழில் சேர்க்கிறது. முக்காடிட்ட ஆண், மலரை முகரும் ஒரு ஆண், ஆசுவாசமான ஒரு மொட்டைமாடி பேச்சு போன்றவை இயல்பு வாழ்க்கையிலிருந்து பெறப்படுபவை.

தனது கடைசிக் காலங்களில் கேரளத்து இயற்கைக் காட்சிகளையும் தமிழ்நாட்டு சாலையோர உணவகங்களையும் வரைந்தார் காக்கர்.

இந்தியாவில் அவர் பிரபலமாவதற்கு முன்னரே வெளிநாடுகளில் பிரபலமானார் என்பதுதான் உண்மை. இங்கிலாந்தைச் சார்ந்த ஓவியர் ஹாவார்ட் ஹாட்ஜின்ஸ் இவருக்கு மிகவும் ஊக்கமளித்து வந்தார். அவரது ஓவியங்கள் லண்டனின் க்ராஸ்னோவர் காலரி, நியூயார்க்கின் மெட்ரோபாலிடன் மியூசியம் உட்பட பல்வேறு அருங்காட்சியகங்களின் சேமிப்புகளில் இடம் பெற்றுள்ளன.

"நானொரு தன்பால் ஈர்ப்பாளன் என்பதால் அதை மட்டுமே என்னைப் பற்றிய நிதர்சனமென்று நம்பி வரைகிறேன். இந்தியாவில் அவர்கள் சமூகத்தினால் புறந்தள்ளப்படுகின்றனர். அமெரிக்காவிலும் பிரிட்டனிலும் இதுபோல் நடந்திருந்தாலும் பிறகு அவர்கள் ஏற்றுக் கொள்ளப்பட்டனர். போலீஸ் அவர்களை அடித்து உதைக்கும் நிலை மாறியுள்ளது. என்னைப் பொறுத்தவரை தன்பால் ஈர்ப்பு என்பது இயற்கைக்கு மாறான விஷயம் கிடையாது" என்பது காக்கரின் தீர்மானமான வரிகள்.

1984ஆம் ஆண்டு இந்திய அரசாங்கத்தினால் பத்மபூஷன் வழங்கி கௌரவிக்கப்பட்ட பூபன் காக்கர் 2003ஆம் ஆண்டு காலமானார்.

மத்திய வர்க்க ஓவியர், வெகுஜன பிம்பங்களைக் கையாள்பவர், நவீனத்துவத்தின் தேடலில் இருந்த மூன்றாம் உலக நாடான இந்தியாவில் இத்தகைய கருத்தாக்கத்தினைக் கொண்டு வந்ததன் மூலம் பிரபலமடைந்தவர், தனது பிராந்திய நிலவமைப்புகளை வரைவதன் அடையாளமேற்படுத்திக் கொண்டவர் என்ற விமர்சன அம்சங்களைத் தாண்டி, நுண் அரசியல் பார்வையிலிருந்து அவரை இந்தியாவில் முதன் முதலாகத் தனது தன்பால் ஈர்ப்பின் தேர்வு அடையாளத்தை வெளிப்படுத்திய ஓவியர் ஒருவராக அங்கீகரித்தல் அவசியம் என்கிறார் ஓவிய வரலாற்றியலாளர் சிவாஜி பணிக்கர்.

கலை என்பது ஓர் அடர்த்தியான ஊடகம். உணர்வுகளை வெளிக்காட்டுவதற்கான வழியாக எழுத்துகளைக் காட்டிலும் காட்சி வழி குறியியக்கமே உயிர்த்து நிற்கின்றது. அவ்வகையான காட்சி வழிக் கலைகளில் ஓவியம் என்றுமே முதன்மைக்குரியது. இதற்கு பூபன் காக்கர் ஒரு சாட்சி.

20
மரபில் மிளிரும் புதுமை:
மீரா முகர்ஜி

நான் எப்போதுமே கசாப்புக் கடைகள், மாமிசம் போன்றவற்றின் படங்களினால் பாதிக்கப்பட்டிருக்கிறேன். அவை எனக்குச் சிலுவையிலறையப்படும் காட்சியை நினைவுபடுத்துகின்றன... சொல்லப்போனால் நாமெல்லோரும் கூட மாமிசம் போல்தான். நாமும் எதிர்காலத்தில் பிணமாகக் கூடியவர்கள்தாம். நான் ஒவ்வொருமுறையும் மாமிசக் கடைகளுக்குச் செல்கையில் அங்குள்ள விலங்குகளுக்குப் பதில் நான் இல்லையே என்று நினைத்து ஆச்சரியம் கொள்கிறேன்.

– ஃப்ரான்ஸிஸ் பேகான்

ஓவியர்களில் இயல்பாக உள்ளதை உள்ளபடி ரியலிஸ ஓவியமாக வரைபவர்களும் உண்டு. தன்னுடைய தன்னிலையைத் தான் காணும் பொருட்களுக்கு நடுவே ஊடாடுவதாய்ப் பார்க்கும் ஓவியர்களும் உண்டு. ஃப்ரான்ஸிஸ் பேகான் மனித அவலங்களை மாமிசத் துண்டங்களின் வாயிலாகத் தரிசித்தவர். அவரது ஓவியங்களில் தோலுரித்துத் தொங்கவிடப்பட்டிருக்கும் இறைச்சிகள் மட்டுமல்லாது பகுதி மனிதனாகவும் பகுதி மாமிசமாகவும் வரைந்தார் அவர். தெல்யூஸ் பேகான் பற்றிய தனது புத்தகத்தில், மாமிசத்தைப் பார்த்து இரக்கம் கொள்ளுங்கள்! பேகானின் இரக்கத்திற்கு உரியது அதுமட்டுமல்ல அதன் மேல் அவர் ஏற்றிப் பார்க்கும் ஆங்லோ ஐரிஷ் தன்னிலை, யூதர்களின் மேல் அவர் கொண்டிருந்த இரக்கம் என்கிறார். மற்றொரு ஓவியர் ஒருவரையும் இவ்வாறு காணலாம். அவர் பெண்ணியவாதிகளால் போற்றப்படும் ஜார்ஜியா ஓக்கீஃப். ஓக்கீஃப் தன் வாழ்நாள் முழுவதும் மலர்களைப் பெரிதுபடுத்தி வரைந்து வந்தார். மலர்களின் இறகுகள், சூல் போன்றவற்றைப் பெண்களின் அந்தரங்கப் பகுதிகளுடன் ஒப்புமை செய்து வரைந்தார் என்றால் அது மிகையாகாது. முதன்முதலில் இப்படி ஒரு கருத்தாக்கத்தை முன்வைத்ததற்கான கவனத்தையும் பெற்றார் அவர்.

மீரா முகர்ஜி

இவ்வரிசையில் ஒரு முக்கிய இடத்தைப் பெறுகிறார் இந்தியப் பெண் ஓவியரான மீரா முகர்ஜி.

சிற்பக்கலை என்பது ஆண்களுக்கே உரித்தானது என்ற சிந்தனையைத் தகர்த்தவர்களில் ஒருவர் மீரா. இவருடைய கலைப் படைப்புகளை முதலில் பார்த்த நான் அவற்றுக்கும் நவீனக் கலைக்கும் என்ன தொடர்பென வியந்ததுண்டு. ஹெம்ப் நூலினாலும், ஓயர்களாலும் பின்னப்பட்ட அவரது உருவங்களை முதலில் பார்த்தபோது நமது இல்லத்தரசிகள் பின்னும் கூடைகளையே அவை எனக்கு நினைவுபடுத்தின. பிறகு அவற்றில் பொதிந்துள்ள அர்த்தங்களையும் மீராவின் வாழ்க்கைத் தத்துவங்களையும் புரிந்துகொண்ட பின்னரே அவரது படைப்புகளை நான் சரிவர புரிந்து கொள்ளலானேன். 1923 ஆம் ஆண்டு பிறந்த அவர் அபனீந்தரநாத்தின் இந்திய கீழைத்தேய கலைக்

குழுமத்தில் (Indian Society for Oriental Art) தனது 14 வயதிலேயே ஓவியமும் சிற்பமும் கற்கத் தொடங்கினார். 1941ஆம் ஆண்டு கல்கத்தா கலைக் கல்லூரியில் பட்டம் பெற்ற அவர் பல்வேறு நாடுகளுக்குச் சென்று ஓவியமும் சிற்பமும் பயின்றார். மீராவினது படைப்புலகம் இப்போதுள்ள படைப்புலகம் போல் ஃபைபர் கிளாஸ், கண்டெடுக்கப்பட்ட பொருட்கள் போன்றவற்றை வைத்து கலைப் பொருட்களை நிர்மாணம் செய்யும் உலகமல்ல. ஆனால், அவரது படைப்புகள் சாராம்சம் சார்ந்தவைகளாக இருந்தன என்பதே அவற்றுக்கு வலுசேர்க்கக் கூடிய பின்புலம். தனது பூக்களைப் பற்றிய ஓவியங்களில் பெண்களின் உடற்கூறுகளையும், மாமிசத்தில் மனித அவலத்தையும் தரிசித்த ஒக்கீஃபினையும் பேகானையும் போலவே தனது நூல்களால் பின்னப்பட்ட தாவரப் பிரதிகளில் உயிரோட்டங்களை தரிசித்தார் மீரா. ஹெம்ப் இழைகளால் பின்னப்பட்ட அவருடைய சிற்பங்கள் வாழ்வின் தரிசனத்தையும், தாவர வடிவங்களையும் ஒத்திருந்தன. சிலவற்றில் உள்ள நுணுக்கமான மடிப்புகளும், வழியும் விளிம்புகளும் லிங்கத்தினை ஒத்திருந்தன. பாலியல் உணர்வுகளும், தொடு உணர்வும் ஒன்றுசேர பின்னப்பட்ட இந்த நூற் சிற்பங்கள் பெண் விடுதலைக்கான குறியீடுகளாக ஓவிய உலகில் இன்றும் பிரவேசிக்கின்றன.

சிந்தனையாளர் சிற்பம்

நவீன கலைவடிவங்களுக்கும் பழங்குடியினரின் கலை வடிவங்களுக்குமுள்ள வித்தியாசங்களை நன்றாகவே அறிந்து வைத்திருந்தார் மீரா. ஜெர்மனியிலுள்ள மியூனிக் நகரில் டோனி ஸ்டெட்லர் என்னும் ஓவியரிடம் ஓவியம் பயின்ற அவர் தன்னுடைய ஊருக்குத் திரும்பியவுடன் "தனக்குள்ளுள்ள உணர்வுகளுக்கான ஒரு வடிவத்தைக் கண்டடைய வேண்டும்" என்று தனக்குத்தானே உறுதியளித்துக் கொண்டார். அதற்கான ஒரு முயற்சியாகவே பஸ்தருக்குச் சென்று அங்குள்ள கருவா ஆதிவாசிகளின் ஒரு முறையான வெங்கல அச்சு முறையைக் கற்றுக் கொண்டார்.

தேன் மெழுகைப் பயன்படுத்தி மிகவும் துல்லியமான கம்பிகளையும் உருவங்களையும் கூட வார்த்துவிடக் கூடிய முறை அவர்களது முறை. தேன் மெழுகில் உருவங்களை வடித்து பின் அவற்றுக்கு நடுவே நெல் உமியையும் களிமண்ணையும் வைத்து அடைத்து நல்லதொரு

பெண் சிற்பம்

 197 | மோனிகா

குளிர்காலத்தில் அதனுள் உலோகத்தைக் காய்ச்சி ஊற்றுவார்கள். மெழுகு உருகி அதனிடத்தில் உலோகம் சென்றமர்வதால் மெழுகின் வடிவத்தை உலோகம் ஏற்றுக்கொள்கிறது. மெழுகு இழப்பு முறை (Lost wax method) எனப்படும் இம்முறையில் ஏற்படுத்தப்படும் சிற்பங்கள் கூரிய நுட்பங்களைத் தரவல்லவனவாகவும் கோட்டுத் தன்மையையும் முப்பரிமாணத்தையும் ஒன்றுசேர்ந்து தரவல்லதாகவும் இருப்பது அதன் சிறப்பு. இத்தகைய பழங்குடியினரின் படைப்பு முறைகளைப் பற்றிக் கூறுகையில் "இந்தக் கலைஞர்கள் தொழில்நுட்பம் தெரிந்தவர்களாக மட்டுமல்ல, தங்களது ஆன்மாவை பிம்பமாக உருவகிக்கத் தெரிந்தவர்களாகவும் உள்ளார்கள்" என்று மீரா எழுதியுள்ளார். ஆதிவாசிகளைப் போலவே ஏற்கனவே உருவாக்கப்பட்ட கடவுள்களின் பிம்பங்களை ஊதிப் பெருக்குவதைக் காட்டிலும் படகோட்டிகள், வில் வித்தைக்காரர்கள், கண்தெரியாத பாடகர்கள், பாவுல் என்னும் பெங்காலி நாட்டுப்புறப்பாடற் கலைஞர்கள், அரிசி புடைக்கும் பெண் எனச் சாதாரணர்களை உயர்வாகக் காட்டினார் மீரா. அவர்களது நீண்ட கைகளும், பெரிய, திரண்ட தோள்களும், செருப்பிடாமல் அழுக்கடைந்த கால்களும், பின்தோளில் வழியும் வேர்வை முத்துக்களும் அவர்களை தினசரி வாழ்வின் கதாநாயகர்களாக பாவிக்கச் செய்கின்றன என்றார் அவர்.

படகோட்டிகள்

மிகச் சில தருணங்களிலேயே அவர் கடவுள்களை வடிவமைத்தார். 'பிரபஞ்ச நடனம் (cosmic dance)' என்ற சிற்பத்தில் நடனமாடும் கடவுளை இரண்டு கால்களன்றி மூன்று கால்களில் உருவாக்கினார் அவர். அதுமட்டுமன்றி அக்கடவுளின் கழுத்திலுள்ள பாம்பு சுழல்வதை நோக்குகையில் அவர் அந்நடனத்தின் இறுதியில் தன்னையே தொலைப்பவர் போன்றதொரு வேகம் அதனில் காணப்படுகிறது. தன்னுடைய கடைசிக் காலங்களில் மீரா புத்த சமயத்தின் மீது மிகவும் ஆர்வம் கொண்டவராக இருந்தார். இந்தியா, இலங்கை, கம்போடியா, சீனா, ஜப்பான், கொரியா, ஆப்கானிஸ்தான் என எல்லா இடத்தையும் ஆக்கிரமிக்க வேண்டுமானால் புத்த மதத்திற்குத்தான் எத்தனை வலிமை இருந்திருக்க வேண்டுமெனச் சிந்தித்தார்.

ஆலாபனை

இவ்வாறு சிந்தனையுற்ற அவர் இமாச்சல பிரதேசம் முதல் ஜப்பான் வரை அனைத்து பௌத்த ஸ்தலங்களுக்கும் சென்று வழிபடலானார். தன்னுடைய பெருங்கேள்வி ஒன்றுக்கு ஜப்பானில் விடை கிடைத்ததாக அவர் எண்ணினார். அங்கே பானைகள் செய்யும் ஒருவர் மனம் ஒருமித்து, மிக்க கவனத்துடன் பானைகள் செய்து கொண்டிருப்பதைக் கண்டு அவரிடம் பேச்சு கொடுக்கலானார். அப்போது அப்பானை செய்பவர், "அம்மா, என்னுடைய மதம், கடவுள் மற்றும் வழிபாடு எல்லாமே நான் இப்போது செய்துகொண்டிருக்கும் இத்தொழில்தான்" என்றார். இதே கவனத்துடனும், பக்தியுடனும் ஒவ்வொரு ஓவியனும்/ படைப்பாளியும் படைப்புத் தொழிலில் ஈடுபடுவானானால் அது எங்ஙனம் இருக்குமென்று கேள்வி எழுப்பினார் மீரா. இதன் பிறகே டார்ஜிலிங்கில் உள்ள ஒரு தேயிலை தோட்டத்திற்கு நடுவே பதினான்கு அடி உயரமுள்ள ஒரு புத்தர் சிலையை உருவாக்கினார் மீரா. இப் புத்தர் சிலை மற்ற சிலைகளைப் போலக் கண்களை மூடிக் கொண்டோ அழகான இதழ்களைக் கொண்டதாகவோ இல்லை. புத்தர் அகலத் திறந்த கண்களும், இவ்வுலகின் ஓசைகளையெல்லாம் உள்வாங்கக் கூடிய சங்கைப் போன்ற வடிவம் கொண்ட பெரிய காதுகளும் உள்ளவராக எதிரே உள்ள கஞ்சன் ஜங்கா மலையை உற்று நோக்குகிறார். அவரது சற்றே நீண்ட கைகள் தரையைத் தொட வல்லனவாக இருக்கின்றன. அறுபத்தி ஏழு பகுதிகளாக வார்க்கப்பட்டு இணைக்கப்பட்ட இந்தச் சிலை கிட்டத்தட்ட இரண்டாண்டு காலத்தில் தயாரிக்கப்பட்டது. அவருக்குப் பணம் தந்து இந்த வேலையை ஒப்படைத்த நிறுவனம் ஒரு சில நாட்களுக்குப் பிறகு பின்வாங்கியது. அதைக் கண்டு மனம் தளராத மீரா பதினைந்து சிற்பக் கலைஞர்களைத் தனது வீட்டிலேயே தங்கவைத்து உணவளித்து இவ்வேலையைத் தொடர்ந்து வந்தார். இதனிடையே 1998ஆம் ஆண்டு ஜனவரி மாதம் அக்கிரமத்திலேயே மரணமடைந்தார். முற்றுப்பெறாத அவ்வேலையை அடுத்த நான்கு மாதங்கள் அங்கேயே தங்கி முடித்துக் கொடுத்துத் தங்களது காணிக்கையை மீராவிற்குச் செலுத்தினர் அச்சிற்பக் கலைஞர்கள். ஆகாயத்தையும் பூமியையும் இணைக்கக் கூடிய இந்தச் சிற்பம் மீராவின் கனவுலகை நினைவாக்குவதுபோல் இருந்தது. அதன் கீழே அவர் பெங்காலியில் பொறித்திருந்த வாசகம் கூறியது, "நான் அந்த வானுலகை ஆராதிக்கிறேன்! பூமியையும் ஆராதிக்கிறேன்!"

21
உள்ளம் மயக்கும் தூரிகை:
சந்தான ராஜ்

பருப்பொருளாக உள்ளதை உள்ளபடியே வெளிப்படுத்துவது கலையாகாது என்பதைப் பலமுறை கூறிவிட்டோம். அதனுடன் அழகியலும் வெளிப்பாட்டு மொழியும் கலைஞனது தனித்துவமிக்க பார்வைகளும் நடையும் சேரும்போது அது மெருகூட்டப்படுகிறது. கலையாக உருவாகிறது. ஒன்றைக் காட்சிப்படுத்தும்போது அதன் சட்டத்தினுள் (ஃப்ரேமினுள்) உள்ள உருவத்தின் வழியாகப் புலப்படும் கருத்துருவாக்கத்திற்கும் படைப்பாளிக்கும் உள்ள தொடர்பு அறியப்படுகிறது. புகைப்படக்கலை உள்ளதை உள்ளவாறு கூறிவிடுகிறது என்று நாம் நினைத்துவிடுகிறோம். ஆனால், அது அப்படியல்ல. அதன் காம்போஸிஷன் அல்லது வடிவமைப்பினுள் பொதிந்துள்ள அர்த்தங்கள் கலைஞனது அடையாளத்தையும் நோக்கங்களையும் தரவல்லது என்பது தெரிதாவின் கூற்று.

தென்னிந்திய ஓவியப்பாணியில் அதிலும் தமிழ்நாட்டைச் சார்ந்த கலைஞர்கள் பெரும்பாலும் அழகியல் சார்ந்த ஓவியங்களையே அதிகம் படைத்து வந்தனர் என்றால் அது மிகையாகாது. அவ்வகையில் நவீன ஓவியப்பாணிக்கும் பாரம்பரியக் கலைக்குமான தொடர்பு எல்லாக் காலங்களிலும் இருந்து வந்தது/வருகிறது என்பதும் உண்மை. பேராசிரியர் தனபால் பாரம்பரிய பிராந்திய கருத்துருவாக்கத்தையே நவீன பாணியில் படைத்தார். அரூப ஓவியங்களானாலும் பாதி-அரூப ஓவியங்களானாலும் (semi-abstract) அவை பாரம்பரியத்தின் சாயல், கிராமப்புற நிகழ்வுகள் போன்றவை சார்ந்தே இருந்தன. ஓவியர் ஆதிமூலம் தனது அரூப ஓவியத்தினைப் பற்றிக் கூறும்போதுகூட தனது சொந்த ஊரை நினைவு கூர்ந்தே அதனை வரைந்திருப்பதாகக் கூறியிருக்கிறார்.

சந்தான ராஜ்

தமிழ்நாட்டின் முக்கிய ஓவியர்களான ராய் சௌத்ரி மற்றும் பணிக்கரின் மாணாக்கர் சந்தானராஜ். தனது நான்கு வயது முதலாகவே ஓவியத்தில் ஆர்வம் காட்டி வந்த அவர் திருவண்ணாமலை டானிஷ் பள்ளிக்கூடத்தில் படிக்கும்போது முறைசார் கல்விமுறையின் முரண்பாட்டாளராகச் சிந்திக்கத் தலைப்பட்டார். பள்ளிக் கல்வி என்பது குழந்தைகளது படைப்பூக்கங்களையும் ஆர்வங்களையும் இயல்பாகவே தூண்டாது ஒரு செயற்கை அறிவை உண்டாக்குவதாக அவர் நம்பினார்.

தனது பத்தாவது வயதில் சென்னை எழும்பூரில் உள்ள ஓவியப் பள்ளியைப் பற்றிக் கேள்விப்பட்டு அங்கு சேர முனைந்தபோதும் அவரது இளம்வயது காரணமாக அனுமதி மறுக்கப்பட்டார். அப்போது முதல்வராக இருந்த கே.சி.எஸ்.பணிக்கர் அவரை ஆறு ஆண்டுகளுக்குப் பின் வருமாறு கூறினார். பிறகு 1948ஆம் ஆண்டே தனது பதினாறாவது வயதில் அவரால் கல்லூரியில் சேர முடிந்தது.

கல்வி முறையில் மாணவர்களுக்கு எப்படி முழு சுதந்திரம் கொடுப்பதென்பது பணிக்கரும் ராய் சௌத்ரியும் அவருக்குக் கற்றுத்தந்த விஷயங்கள். அவரவர்க்கு உகந்த வடிவங்களையும் ஊடகப் பொருட்களையும் தேர்ந்தெடுப்பதற்கு, அவரவர் மனம்போன வகையில் பரீட்சார்த்தமான முறைகளைத் தேர்ந்து முயற்சிப்பதற்கு தமது மாணவர்களுக்கு முழு சுதந்திரத்தை வழங்கியவர்கள் அவர்கள். இந்த ஒரிஜினாலிட்டியும் புதுமைகளுக்கான தேடலுமே ஒருவனை நல்ல

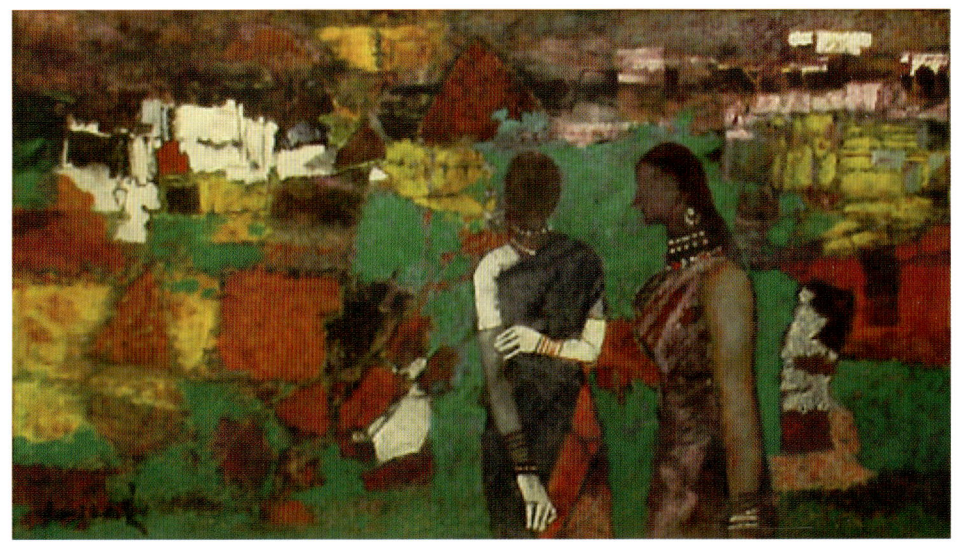

ஓவியம் 1

படைப்பாளி ஆக்கமுடியும் என்று நம்பினார் சந்தானராஜ். அவர் தனது ஆசான் பணிக்கரைப் பற்றிக் கூறுகையில், "பணிக்கர் தனது மாணவர்களிடம் தேசிய அடையாளத்தை விட்டுவிடாமல் இருக்கப் பணித்தார். அவர்கள் தேர்வு செய்வது நவீன ஓவிய முறையாக இருந்தபோதும் இந்தியாவின் பாரம்பரியங்களினால் உருவான உந்துதலை மையப்படுத்தி வரைவதை ஊக்குவித்தார்" என்றார் அவர். அது போலவே சந்தானராஜ் அவர்களின் தூரிகையும் பேனாவும் பரீட்சார்த்த முயற்சிகளை மேற்கொண்ட போதும் அவரது கருத்துக்கள் எப்போதும் இந்திய பாரம்பரியம் சார்ந்ததாகவே இருந்தது.

அவரது அரூபக் கோட்டோவியங்களில் தேடலின் ரேகைகள் தென்பட்டன. முழுமை பெற்றிராத கோடுகள் ஒரு வெள்ளைத்தாளைத் தொக்கி நிற்பனவாகத் தோன்றினாலும் அழகியல் ரீதியாக அவை ஒரு வடிவமைப்புக்கும் (composition) அழகியல் சமநிலைக்கும் (Aesthetic balance) உட்பட்டவையாகவே இருந்தன. பல்வேறு நிறங்களைக் குறிப்பாக ப்ரைமரி கலர்ஸ் என்று கூறப்படும் மஞ்சள், சிவப்பு, நீலம் முதலான

வண்ணங்களை அடுத்தடுத்து வரைந்தபோதிலும் வண்ணங்களுக்கிடையே ஒரு ஒத்திசைவை உருவாக்க வல்லதாயிருந்தது அவரது கித்தான். ஒரு தேர்ந்த இசை நிகழ்வைப்போல அவரது வண்ணங்கள் ஒன்று கூடி ஒரு இனிமையான உணர்வை உருவாக்கின. பெரும்பாலும் இம்ப்ரஷனிஸ காலத்தால் உந்தப்பட்ட நவீன ஓவியப் பாணிகளில் ஜார்ஜ் சூராவின் பாயிண்டலிஸம் எனப்படும் புள்ளிகளைக் கொண்டு ஓவியம் வரையும் பாணியை சந்தான ராஜ் மேற்கொண்டிருந்தார். சூராவின் புள்ளிகளைப் போன்று வட்டவடிவ புள்ளிகளாக அல்லாமல் சிறு சிறு வண்ணத் தீற்றல்களாலேயே இவரது கித்தான்கள் நிறைக்கப்பட்டன. கான்வாஸை ஒரு கனவுலகமாக மாற்றக் கூடியவாறு வெவ்வேறு வண்ணங்களை

ஓவியம் 2

204 | நவீன இந்திய ஓவியம்: வரலாறும் விமர்சனமும்

பொருத்துவது இவரது சிறப்பு. ஒருபுறம் குளிர் வண்ணங்களான ஊதாவும், நீலமும் அதிகம் பயன்படுத்திய அவர் மறுபுறம் ஆரஞ்சு நிறமும் சிவப்பு நிறமும் கொண்டும் வரைந்துள்ளார்.

சந்தான ராஜ் அவர்களின் ஓவியங்களை மூன்று வகைகளாகக் கொள்ளலாம். ஒன்று, பெண்களையும், விலங்குகளையும் சித்தரிக்கும் செமி அப்ஸ்ட்ரக்ட் எனப்படும் பாதி-அரூப ஓவியங்கள். இரண்டு, வண்ணக்கலவைகளான இம்ப்ரஷனிஸ பாணியிலான அரூப (அப்ஸ்ட்ராக்ட்) ஓவியங்கள். மூன்றாவதாக அவரது கோட்டோவியங்கள்.

கோட்டோவியம்

ஓவியம் 3

பெண்களைக் கொண்ட அவரது செமி அப்ஸ்ட்ராக்ட் ஓவியங்களில் பெண்கள் சயனத்திலாழ்ந்தவர்களாகவும், ஆசுவாசமானவர்களாகவும் காணப்படுகின்றனர். பெண்களின் ஒரு பிரதான உடற்பாகமாக முலைகள் சித்தரிக்கப்படுகின்றன. ஆனால், அவற்றைச் சித்தரிக்கப்பட்ட விதம் ஒரு அழகியல் நோக்கு மட்டுமே கொண்டதாக உள்ளது. அவர்களைச் சூழ்ந்துள்ள வண்ணத்திட்டுக்களும் வண்ண அமைப்புகளும் அவர்களது மன ஓட்டங்களைக் குறிப்பவையாக உள்ளது. தீர்மானமான நம்மால் புரிந்துகொள்ளப்படும் வடிவங்கள் (மினியேச்சர்களில் காண்பது போன்ற வீடுகள், தாவரங்கள், மனிதர்கள் போன்ற பின்புலம்) அவற்றைப் பற்றி திட்டவட்டமாக உணர்த்திவிடக்கூடும். ஆனால், அரூப வடிவத்திலுள்ள இந்த வண்ணத் தீற்றல்களோ காண்பவரின் மனத்திற்கு ஏற்றவாறான கற்பனைக்கு இவ்வுருவங்களை இட்டுச் செல்கின்றன. வடக்கே ராம் குமாரின் ஓவியங்களுடன் ஒப்பிடலாமென்றாலும் ராம் குமாரைப்போல்

இருள் ஒளி மற்றும் பழுப்பு வண்ணங்களை மட்டுமல்லாது மனம் கவர் வண்ணங்களைக் கொண்டது சந்தானராஜின் ஓவியங்கள். கஸ்டேவ் க்ளிம்ப்டின் ஓவியங்களைப் போல வண்ணத் தீற்றல்களுக்குள் ஒளிந்திருக்கும் இவ்வுடல்கள் நம்மை யோசனையில் ஆழ்த்துகின்றன. க்ளிம்ப்டின் ஓவியங்களில் ஆர்ட் நூவோ (art nuovo) என்ற ஒரு கலை இயக்கத்தின் தாக்கம் இருந்தது. அவருடைய உருவங்களைச் சுற்றிய வண்ணத் தீற்றல்கள் ஒரு வடிவமைப்பு (டிஸைன்) தன்மை வாய்ந்தவையாக இருந்தன. ஆனால், சந்தான ராஜின் வண்ணத்தீற்றல்களோ மேகப் பொதிகளைப் போலவும் சுவற்றில் தெளித்த நீரைப் போலவும் நமது சிந்தனையைத் தூண்டுமாறான ஒரு வடிவத்தை, மன ஓட்டத்தை விட்டுச் செல்கின்றன. விரல்களை அவர் வரையும் பாணி, மூக்குத்தி அணிந்த பெண்ணின் முகம், மீன்களைப்போல நீட்டம் கொண்ட கண்கள், சுருள் முடி என உருவப்படங்கள் வரைதலில் அவர் அப்பாணிகளின் பிதாமகராக (trend setter) அவருக்குப் பின்வந்த மாணவர்களிடம் விட்டுச் சென்றார். அந்தோணிதாஸ், அல்ஃபான்ஸோ, சேனாபதி, ராமன் என அவருக்குப் பிறகு அப்பாணியைத் தேர்ந்தெடுத்தவர்கள் பலர். ராமன் சேனாபதி போன்றோரின் ஓவியங்களில் கோட்டோவியங்களின் ஆக்கிரமிப்பு அதிகமிருக்கையில் அல்பான்ஸோவினது கான்வாஸில் அடர்ந்த கோட்டோவியங்களையும் வண்ணத்திட்டுகளையும் காணலாம்.

தனது சமகாலத்தவர்களான பெருமாள், டி.ஆர்.பி. மூக்கையா போன்றோரிடமிருந்து சந்தானராஜின் ஓவியங்கள் முற்றிலும் வேறுபட்டவை. பெருமாள் தனது ஓவியங்களில் கிராமப்புறம் சார்ந்த காட்சிகளை முன்வைத்து வரையலானார் அவரது உருவங்கள் பெரும்பாலும் நிழல் உருவங்கள் (silhouette) போலக் காட்சியளிப்பன. மூக்கையா விலங்குகள், கிராமப்புற மனிதர்களின் உணர்வுகளைச் சிற்பமாக வடித்தவர். அதிலும் கே.ஜி. சுப்பிரமணியத்தைப் போல களிமண் சுடு சிற்பங்களில் சிறப்பு பெற்றவர்.

சந்தானராஜின் மற்றொரு பாணி பல வண்ணங்களாலான அரூப ஓவியங்களை வரைதல். விமான ஊர்தியில் செல்லும்போது தூரத்திலிருந்து பார்த்தால் தெரியும் நிலப்பரப்புகள் போன்ற இவ்வோவியங்கள் வெறும் வண்ணங்களை மட்டும் கொண்டனவல்ல. மார்க் ராத்கோவின் (Mark Rothko) ஓவியங்களைப் போல் வெறும் சதுரங்களும் செவ்வகங்களுமாக அல்லாமல் வளைந்து நெளிந்து

ஓவியம் 4

பிரிந்து செல்லும் இக்கோடுகளுக்குள் செலுத்தப்படும் வண்ணம் ஒரு உயிரியின் (organic) தன்மையில் மென்மையான தூரிகையின் தொடுதல்களால் உருவாக்கப்பட்டுள்ளது. எனவே, அத்தூரிகையின் லாவகம் காண்போருக்கு எளிதில் விளங்குவதுடன் அது மேற்கொண்ட வண்ணக் கலவைகளின் மீது கவனமும் காதலும் ஏற்படுகிறது. அச்சுதன் கூடலூர், ஆதிமூலம், வடக்கே அக்பர் பதாம்ஸி, லஷ்மண் ஷ்ரேஷ்டா, ஜெயஸ்ரீ சக்ரவர்த்தி போன்ற பல்வேறு அரூப ஓவியர்களிடமிருந்து சந்தான ராஜின் ஓவியங்களைப் பிரித்துக் காட்டுவது அவரது தூரிகை வீச்சின் மிருதுத் தன்மைதான். ஒருவிதமான தொடு உணர்வை (tactile feeling) பார்வையில் கொண்டு வருவது இதன் சிறப்பம்சம். இவரது மற்றொரு தனித்தன்மை பெரும்பாலான அரூப ஓவியர்களைப் போல ஒளி ஊடுருவுவதைத் தவிர்த்து நிற்பது. இத்தன்மை பார்வையாளனை வேறெதுவும் நோக்கி எண்ணச் சிதறல் கொள்ளாமல் கான்வாஸின்

பரப்பிற்குள் கட்டிப்போடுகிறது. "என்னுடைய ஓவியம் அருபத் தன்மை வாய்ந்தது. அரூபம் என்பது என்னைப் பொறுத்தவரை நாம் முக்கியத்துவம் கொடுப்பனவற்றுக்கு கவனமளித்து தேவையில்லை எனக் கருதுபவற்றை அவை அதே பரப்பில் இருந்தபோதும் கவனமறச் செய்வது" என்று தனது அருப ஓவியம் பற்றி அவர் கூறுகிறார். மூன்றாவதாக அவரது கோட்டோவியங்களிலும் அவரது இக்கூற்றுக்கான அர்த்தத்தைக் காணலாம்.

பிற்காலத்தில் சென்னை மற்றும் கும்பகோணம் ஓவியக் கல்லூரிகளின் முதல்வராகப் பதவியேற்றபோதும் சந்தான ராஜ் தனது ஓவியங்களைப் பார்வைக்கு வைப்பதில் அதிக உற்சாகம் காட்டியதில்லை. ஓவிய உலகமே அவரை ஒரு மாபெரும் கலைஞன் என்று அங்கீகரித்துக் கொண்டாடியபோதும் தான் ஒருபோதும் சுயதிருப்தி அடையும் அளவுக்கு வரைந்துவிடவில்லை என்றே அவர் நினைத்தார். தனது 77வது வயதில் 2009ஆம் ஆண்டு நம்மைவிட்டுப் பிரிந்த இவ்வோவியர் தன்னளவில் மட்டும் ஓவியரல்ல, ஒரு ஓவியச் சந்ததி முழுவதற்குமான பயணத்திற்குப் பாதை அமைத்துச் சென்றவர்.

22
பாரம்பரியமும் நவீனமும்:
சில கேள்விகள்

கலைகளில் 'செவ்வியல் கலைகள்' என்றும் உபயோகம் சார்ந்த படைப்புகளை 'கைவினைக் கலைகள்' எனவும் இரண்டு வகையாகப் பிரித்துப் பார்க்கக் கூடிய தன்மை கலை விமர்சனத்துக்கு உள்ளது. உபயோகத்துக்கான கலைப் பொருட்கள் (எடுத்துக்காட்டாக சுடுமண் சிற்பங்கள், கருங்கற் சிற்பங்கள், கலம்காரி போன்ற துணி வேலைப்பாடுகள், மதுபணி (அலங்கார ஓவியங்கள்), வார்லி (சுவர் ஓவியங்கள்) எனப் பல்வேறு பிரதிகளாக உருவாக்கப்படுவதும், குறைந்த விலைக்கு விற்கப்படுவதும் அவற்றைக் குறைந்த மதிப்பீட்டுக்கு உள்ளாக்குகிறது. தனியொரு கலைஞனால் தயாரிக்கப்படும் பிரதிகளில்லாத கலைப் படைப்பு தனக்குரிய ஒளிவட்டத்தை (Aura) தக்கவைத்துக் கொள்கிறது. இவ்வாறான நாட்டுப் புறக்கலைகள் செவ்வியல் கலைகளிலிருந்து வேறுபட்டவை என்பதில் ஐயமில்லை. அந்த வித்தியாசம் முக்கியமானது. ஆனால் அந்த வித்தியாசம் எப்படித் தரப்படுத்தலுக்கு இட்டுச்செல்கிறது என்பதும் எவ்வகையில் செவ்வியல் கலைகளைவிட கைவினைக் கலைகள் தரத்தில் குறைந்தவை என்றும் கேள்வி எழுப்புவது மிகவும் அவசியமானது. பயன் என்பதைக் கடந்த அழகே உயர்ந்தது என்ற இம்மானுவல் காண்டின் பார்வை இன்று பல விமர்சகர்களாலும், சிந்தனையாளர்களாலும் கேள்விக்கு உள்ளாக்கப்படுகிறது. பொதுவாக நாட்டார் கலைகளுக்கும் இந்தப் பிரச்சினை உண்டு. கர்நாடக சங்கீதத்தைவிடவும் தெருக்கூத்துப் பாடல்கள் தரத்தில் குறைந்ததென்று சொல்ல முடியுமா என்பதும் கேள்வி. ஆனால் இந்தக் கலைகளை வேறுபடுத்துவதிலும், ஒப்பிடுவதிலும் பலவகையான அரசியல் பார்வைகள் கடந்த நூற்றாண்டில் செயல்பட்டு வந்திருக்கின்றன. இதைப் பல்வேறு கோணங்களிலும் பரிசீலிக்க வேண்டியுள்ளது.

இந்திய அளவில், செவ்வியல் (classical art) கலைகளுக்கும் கைவேலைப்பாடுகளுக்கும் (craft) ஒரு பாலம் அமைக்க வேண்டுமென்று முன்வந்தோர் பலர். ஈ.பி. ஹேவல், குமாரசுவாமி ஆகியோர் பழமையும் புதுமையும் ஒன்றுகூடும் படைப்பு முயற்சிகளை ஆதரித்துப் பேசினர். காலனியச் சந்தையில் அவ்வோவியங்கள் நிலச்சுவாந்தாரர்கள் பூர்ஷ்வாக்களாக மாறிய காலத்தில் கவனம் பெற்றதைக் கண்ணுற்ற அவர்கள், இந்தியக் கலை மேற்கத்திய நவீனத்தின் தாக்கத்திற்கு உள்ளாவதே அதற்குக் காரணம் என்றுரைத்தனர். அதேபோல் மினியேச்சர் ஓவியங்களும் மன்னன்மார்கள் சபையிலிருந்து பிரித்தானிய அதிகாரிகளின் அவைக்குள் ஊடுருவத் தொடங்கிவிட்டன என்று கூறினர். ஆனால் அதே சமயம் வருந்தத்தக்கது என்னவென்றால் பிரித்தானியரின் கலைப் பொருள் தொழிற்சாலைகள் ஓவியக்கூடங்களாக பத்தொன்பதாம் நூற்றாண்டின் பிற்பகுதிகளில் ஆக்கப்பட்டபோது அதில் ஓவியர் அவதாரம் எடுத்த ஜாம்பவான்கள் தம்மைப் பிராந்திய கலைவடிவங்களிடமிருந்தும் கைவினைக் கலைஞர்களிடமிருந்தும் வேறுபடுத்திக் காட்டிக் கொள்வதில் மிகவும் அக்கறை காட்டினர். அபனீந்திரநாத் தாகூரின் பிரியத்திற்குரிய மாணாக்கரான நந்தலால் போஸ் மட்டும் இத்தகைய மனவோட்டத்திற்கு விதிவிலக்காக விளங்கினார். காந்தியின் சுதேசிக் கொள்கைகளின்பால் மிகவும் மரியாதை கொண்டிருந்த அவர் அந்நியரின் ஓவியம் வரையும் பொருட்களான தைல வண்ணத்தையும் (oil paints) கித்தானையும் பயன்படுத்தாமல் சன்னமான களிமண், இண்டிகோ, பொடி செய்யப்பட்ட சுண்ணாம்பு, விளக்குக் கரி போன்றவற்றைக் கொண்டு காலிகாட் எனப்படும் மேற்கு வங்க பாரம்பரியக் கலைவடிவில் ஓவியங்கள் தீட்டலானார். திடமான கோடுகளும், எளிமையான வளைவுகளையும், முறையான வண்ணம் தீட்டுதலும் கொண்டு வரையப்பட்ட இவ்வோவியங்கள் அற்புதமான பதிவுகளை உள்ளடக்கியவாறிருந்தன. தாழ்த்தப்பட்டோரையும், ஆதிவாசிகளையும் மையக் கருத்தாகக் கொண்டு வரையப்பட்ட இவரது ஓவியங்களினால் ஈர்க்கப்பட்ட காந்தியார் 1936 முதல் 38 வரை இந்திய தேசிய காங்கிரஸ் குழுமம் கூடிய சமயங்களில் அவ்வோவியங்களைக் காட்சிக்கு வைக்குமாறு நந்தலால் போஸிடம் கேட்டுக் கொண்டார். இக் கண்காட்சிகளில் போஸுடன் அவரது மாணவர் ஜாமினி ராயும் கலந்து கொண்டு படச் சித்திரங்களை மக்கள் பார்வைக்கு வைத்தார். சரித்திர ஆய்வாளர் தபதி குகா தாகுர்த்தா இந் நிகழ்வைப் பற்றிக் கூறுகையில்

"'தேசியக் கலை' என்ற ஒன்றை நிர்மாணம் செய்ய வேண்டிய அவசியம் ஏற்பட்டதொரு கால கட்டத்தில் செவ்வியல் கலையும் கைவினைக் கலையும் ஒன்றுசேர வேண்டிய ஒரு நிர்பந்தத்தில் எழுந்த தருணம் அது" என்று கூறுகிறார்.

பிற்காலத்தில் செவ்வியல் / முறைசார் ஓவியம் கற்ற கலைஞர்களையும் கைவினைக் கலைஞர்களான நெசவாளர்களையும் ஒன்று சேர்க்கும் ஒரு முயற்சியாக நெசவாளர் சேவை மையங்கள் (Weavers service center) அமைக்கப் பெற்றாலும் நெசவு செய்யப்பட வேண்டிய டிசைனைத் தீர்மானிக்கும் அதிகாரத்தை ஓவியர்களும் அவர்களால் வடிவமைக்கப்பட்ட டிசைனை நெய்யக்கூடிய ஒரு தொழிலாளியாக மட்டுமே நெசவாளி மாறிப்போன நிலையும் உண்டு. இவ்விரு கலைஞர்களுக்கிடையேயும் பாரபட்சமின்றி பரிமாற்றங்கள் நிகழ்ந்தன என்று கூறுவது இங்கு கடினம். மாறாக, பெரும்பாலான இவ்வோவியர்களது பாணிகளின் மேல் கைவினை வடிவங்கள் தாக்கமேற்படுத்தின என்று சொன்னால் அது மிகையாகாது.

நந்தலால் போஸினைத் தொடர்ந்து அவரது மாணவர் கே.ஜி. சுப்பிரமணியன் சுடுமண் இரு பரிமாண சிற்பங்கள் (two dimentional terracotta reliefs) செய்து வந்ததுடன் அவரது மாணவர்களையும் அவ்வாறு செய்யுமாறு பணித்தார். 1970 ஆண்டு தைல வண்ணத்தை விடுத்து பாரம்பரிய மூலப் பொருட்களுக்குத் தன்னை மாற்றிக் கொண்ட ஜே. சுவாமிநாதன் போபாலில் உள்ள பாரத் பவனில் 'ரூபாங்கர்' என்னும் பெயரில் ஒரு கிராமப்புற, ஆதிவாசி மற்றும் நகர்புறக் கலைகளுக்கான ஒரு கண்காட்சிக் கூடத்தை வடிவமைத்தார். ஆதிவாசிகள் குறுகிய கண்ணோட்டம் கொண்டவர்கள் அல்லர். அவர்கள் வருவதை முன்கூட்டியே அறியக்கூடிய கூரிய பார்வை உள்ளவர்கள் என்பது அவரது கூற்று. இதைத் தொடர்ந்து எழுபதுகளில் காகிதங்களில் மட்டுமே வரையப்பட்டு வந்த வார்லி ஓவியங்கள் சுவர்களிலும் தேநீர் தாங்கிகளிலும், செராமிக் குடுவைகளிலும், சட்டைகளிலும், கைப்பைகள், புடவைகள் போன்றவற்றிலும் இடம் பிடித்தன. பிரான்ஸைச் சார்ந்த 'ஹெர்ம்ஸ் (Herms)' என்னும் சொகுசுப் பொருள் தயாரிப்பு நிறுவனம் சாந்தி தேவி என்னும் மதுபணி ஓவியரின் ஓவியங்களைப் பட்டுக் கைகுட்டைகளிலும் தனது பொருட்களின் மீதும் பயன்படுத்திக் கொள்ள அங்கீகாரம் கேட்டுக் கொண்டது. அவரது மதுபணி பாணியில்

அய்லய்யா. இந்திய ஓவிய மரபுகளில் குறியீடுகளையும், அர்த்தங்களையும் உள்ளடக்கிய ஓவிய மொழியில் ஓவியர்கள் தொடர்ந்து எருமைகளைப் புறக்கணித்தும் அதே நேரத்தில் பசுக்களை மட்டுமே வரைந்தும் வந்துள்ளனர். முடி திருத்துபவரின் குடும்பப் பின்னணியிலிருந்து வந்த ராம்கிங்கர் பேஜும் கூட இதற்கு விதிவிலக்கல்ல என்கிறார் அய்லய்யா. அய்லய்யாவின் கூற்றுக்கு வெளியே நிற்கும் மூன்று ஓவியர்களின் ஓவியங்களைப் பார்ப்போம்.

ஓவியர் கே.கே. முகமதுவின் ஒரு ஓவியத்தில் பசு ஒன்று ஒரு கயற்றுக் கட்டிலில் ஒய்யாரமாக அமர்ந்துள்ளது. அதனருகேயுள்ள இணைப்புக் கித்தானில் ஆதிக்க வர்க்கத்தைக் குறிக்கும் பிரம்மாண்டமான கோட்டை ஒன்றினுள் ஒரு துப்பாக்கி சாற்றி வைக்கப்படுகிறது. இவ்வோவியத்தைப் "போரின் நினைவகத்திற்கான ஒரு அவதானம்" என்று குறிப்பிடுகிறார் முகமது. சாந்திநிகேதனில் பயின்ற கே.கே. முகமது பரோடாவில் வசித்து வருகிறார். தனது ஓவியங்களில், ஒருபுறம் அரண்மனைகள், பாலைவனங்கள், பிரம்மாண்டமான கள அமைப்புகளையும் மறுபுறம்

லோகேஷ் கோட்கேயின் ஓவியம்

பிரச்சினைக்குரிய விளிம்புநிலை குறியீடுகளையும் காட்டுவதன் மூலம் சமூக முரண்களை முகத்திலறையுமாறு காட்டுவது முகமதுவின் பாணி.

லோகேஷ் கோட்கேயின் 'பெருமை மிகு இந்திய பசுமனிதன் (தி க்ரேட் இந்தியன் கௌபாய்)' என்னும் ஓவியமும் இதனைச் சுட்டுவதாகவே அமைந்துள்ளது. பசுவின் உடல் கொண்ட ஒரு போர் வீரன் மிடுக்காகக் கையில் துப்பாக்கி கொண்டு செல்வதே இதன் பொருளாக உள்ளது.

தனது ஓவியங்களின் மூலம் இந்தியாவின் உருவாக்கமே எப்படி தலித்துக்களை தவிர்த்ததாக இருக்கிறதென்பதைத் தொடர்ந்து விவரிக்க முற்படுகிறார் மஹாராஷ்டிர மாநிலத்தைச் சார்ந்த தலித் ஓவியர் சாவி சவர்க்கர். சமீபத்தில் சவர்க்கரின் ஒரு ஓவியக் காட்சியைப் பார்த்த வரலாற்றியலாளர் சூசி தாரு அவரைக் குறித்து ஒரு கேள்வியை எழுப்புகிறார். சமூக ரீதியாக முன்னேறிய ஒரு மனிதரான சவர்க்கர் தனது ஓவியங்களில் வரையப்படும் தலித்துகளுடன் தன்னை அடையாளப்படுத்திக் கொண்டால் தலித்துகளை வறியவர்களாக, பானைகளைச் சுமக்கும் அழுக்கான மனிதர்களாக, வரைவது சாத்தியமா என்பதுதான் அந்தக் கேள்வி. பெண் விடுதலை உணர்வு தலை தூக்கிய பிறகு வரையப்பட்ட பெண்கள் வெட்கித் தலைகுனிபவர்களாகவும் அன்னப்பட்சியையோ நிலவையோ பார்த்துக் கொண்டிராதவர்களாகவும் இல்லாமல் சிங்கத்தின் மேலமர்ந்து

பரோடாவின் முற்போக்கு ஓவியர் குழுமம்
புகைப்படம்: அனிதா தூபே

பார்வையாளனை உற்று நோக்குபவர்களாக மாறிவிட்ட தருணம் அவரது கேள்வியை நாம் புரிந்துகொள்ள உதவக்கூடும். பிம்பங்கள் பிரதிபலிக்கும் யதார்த்தத்தின் அரசியல் பற்றிய கேள்வி அது. ஓவியரின் தேர்வுகள் முக்கியமானவை.

மேற்கண்ட சில ஓவியர்களுடன் எண்பதுகளில் தோன்றிய பரோடா புரட்சிகரக் கலைஞர்கள் குழு *(Baroda Radicals)* கலகக் குரலுக்கான ஒரு மிகப்பெரும் ஆரம்பமாகத் தோற்றமளித்தது. கே.பி. கிருஷ்ணகுமார், அலெக்ஸ்மாத்யூ, ரேகா ரோத்விட்டியா, அனுபம் சூட் மற்றும் என்.என். ரிம்ஸான் போன்ற ஓவியர்களும் சிற்பிகளும் கொண்டது இந்தக் குழு.

விளிம்பு நிலை மக்களின் பிரதிநிதிகளாகத் தம்மை அறிவித்துக் கொண்டது. இடதுசாரி சிந்தனைமுறையில் எமர்ஜென்ஸி போன்ற அடக்கு முறைகளுக்கும், பெண்ணடிமைத்தனம், மொன்னையான அழகியல் ஆகியவற்றுக்கு எதிரான குரலாகக் கலைப் படைப்புகள்

கிருஷ்ணகுமாரின் 'திருடன்' சிற்பம்
புகைப்படம்: அனிதா தூபே

அமையப்பெற வேண்டுமென்று சபதம் எடுத்துக் கொண்டது. தங்களுக்கென்று ஒரு பொது அழகியலை இக்குழு நியமிக்கவில்லை. ஜெர்மானிய எக்ஸ்பிரஷனிஸ முறையை நோக்கி ஈர்ப்பு பெற்று இவர்களில் சிலர் படைப்புகளை வடிவமைத்தனர். ராம்கிங்கர் பேஜ்ஜூடைய சிற்ப முறையில் ஈர்ப்புற்ற என்.என். ரிம்ஸான் வன்முறைக்கெதிரான சிற்பங்களை உருவாக்கினார். கே.கே.கிருஷ்ணகுமார் என்ற ஓவியர், கிளி கிளி, ரினோசரஸ் போன்ற சிற்பங்கள் மூலம் ஆதிக்கச் சாதியினருக்கு எதிரான சைகைகளை வெளிக் கொணர்ந்தார். அனுபம் சூட் தனது எட்சிங் பிரதிகளின் மூலமும், சாயமிட்ட வெல்வெட் துணியினால் போர்த்தப்பட்டு பாசிகளால் அலங்கரிக்கப்பட்ட எலும்புகளின் மூலமும் பெண்மை, அழகியல் போன்றவற்றை கேள்விக்குட்படுத்தினார். பெண் நிர்வாண ஓவியங்கள், கொலாஜ் முறை ஓவியங்கள் போன்றவற்றின் மூலம் ரேகா ரோட்விட்டியா பெண் விடுதலைக்கான அறைகூவலையும் நினைவுகளின் கட்டமைப்புகளையும் கேள்விக்குள்ளாக்கினார்.

கலைக்கும், கலகத்திற்குமான தொடர்பு மிக நீண்ட வரலாறு கொண்டது எனலாம். ஆனால் காலனீயம், தேசீயம் என்ற எதிர்வில் விடுபட்டுப்போன கலைமரபுகள், வெளிப்பாடுகள், உதாசீனம் செய்யப்பட்ட மரபுகள், புதிய ஆதிக்க சக்திகளின் தூய்மைவாதங்கள், கட்டுலனுக்கு வெளியே நிறுத்தப்படும் விளிம்புநிலை மற்றும் அடித்தள வாழ்வியல் எனக் கலைஞர்கள் தொடர்ந்து கவனம் செலுத்த ஏராளமான அம்சங்கள் உள்ளன. ஒரு வகையில் சொன்னால் முன்னெப்போதையும் விடக் கலை கலப்பூர்வமானதாக இருக்கவேண்டியது இன்றியமையாத காலம் இது எனலாம். அந்த வகையில் Art and Resistance கட்டுரைத் தொகுப்பு முக்கியமானது.

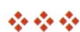

நூற்பட்டியல்

1. Achar, Deeptha and Panikkar, Shivaji (Ed.), *Articulating Resistance: Art and Activism*, Tulika Books, 2012
2. Balram, Rakhee and Mitter, Patha (ed.). *20th Century Indian art,* Thames and Hudson, 2022
3. Berger, John. *Ways of seeing,* Penguin Classics, 2008
4. Bernal, Martin Black Athena: *The Afroasiatic Roots of Classical Civilization Volume One: The Fabrication of Ancient Greece 1785-1985*, Vintage Publishers, 1991
5. Butler, Judith. *Gender Trouble,* Routledge, 1990
6. Chadwik, Whitney. *Women, Art and Society,* Thames and Hudson World of Art, New York, 2006
7. Chitra Deb, *Women of Tagore Household,* Penguin India, 2010
8. Clark, T.J. *Image of the people,* Gutav Courbet and the 1848 Revolution
9. Dalmia, Yashodhara, *Amrita Sher-Gil : A Life,* Penguin Books, 2013
10. Dalmia, Yashodhara. *Contemporary Indian Art Other Realities,* Volume 53, Issue 3, Marg Publications, India, 2002
11. Dalmia, Yashodara. *Making of Modern Indian Art: The Progressives,* OUP India, 2001
12. Derrida, Jacques. *Truth in Painting,* University of Chicago Press; 2nd ed. Edition, 1987
13. Gombrich, E.H. *The Story of Art,* Phaidon Press Limited, London, 1972 Vasari, Giorgio. The lives of the most excellent painters, sculptors and architects, The modern library, New York, 2006

14. Hore, Somnath. *My concept of art,* Seagull Books Pvt.Ltd, 2015
15. Janson, E.W. Janson's *History of Art,* Harry and Abram's Inc, New York, Third Edition, 1986
16. Kapur, Geeta. *When Was Modernism – Essays on Contemporary Cultural Practice in India,* Tulika Books, 2020
17. Max Weber, *The protestant Ethics and the spirit of Capitalism,* Charles Scribner's Sons, New York,1976
18. Mukhopadhyay, Amit and Bartholomew, *R.L. Nandalal Bose: A Collection of Essays* (Centenary Volume), Lalit Kala Academy, 1987
19. Richard, Lionel. *Phaidon Encyclopedia of Expressionism,* Phaidon, New York, 1978
20. Sivakumar, R. *Paintings of Abanindranath Tagore,* Pratikshan Books, Calcutta, 2008
21. Souza, F.N. *Nirvana of a Maggot,* Martin Secker and Warburg, London, 1955

Picture titles, their locations and acknowledgements:

1. நவீன ஓவியம்: வரலாறும் விமர்சனமும்

1. *The Garden of Earthly Delights*, Hieronymus Bosch, oil on oak panels, 205.5 cm × 384.9 cm (81 in × 152 in), Museo del Prado, Madrid, 1490 – 1510
2. *ElÁngelus*, Jean Fracois Millet, Oil on Canvas (55.5cm x 66cm) Museode Orsay,_1857-1859
3. *Dance*, Henri Matisse, Oil on Canvas, 259.7 cm × 390.1 cm (102.2 in × 153.6 in), Museum of Modern Art, New York City
4. *Memorial Sheet of Karl Liebknecht (Gedenkblatt für Karl Liebknecht)*, KätheKollwitz, 1919-1920, Woodcut heightened with white and black ink, 37.1 × 51.9 cm (Art Institute of Chicago)
5. *Fountain*, Marcel Duchamp, 1917, photograph by Alfred Stieglitz.

2. நவீனத்துவமும் தேசிய அடையாளமும்: ராஜா ரவிவர்மா

1. *Self Portrait* of Raja Ravi Varma, Courtesy: Raja Ravi Varma Foundation
2. *Shakuntala and her friends* by Raja Ravivarma, 1898, Oil on canvas 43inx71in, Sree Chithra Art Gallery
3. *JadayuVadha* by Raja Ravivarma, 1906, Oil on Canvas, Sri Jayachama Rajendra Art Gallery, Jaganmohan Palace, Mysore, Karnataka.
4. *Sangeetha Vidhushigal* (Galaxy of Musicians) by Raja Ravi Varma, 1889, Oil on Canvas, Sri Jayachama Rajendra Art Gallery, Jaganmohan Palace, Mysore, Karnataka.
5. *SanthanuvumMatsyagandhiyum* by Raja Ravivarma, 1890, Oil on Canvas, 35cmx50cm, Maharaja Fateh Singh Museum, Lakshmi Vilas Palace, Vadodara, Gujarat.
6. *Hamsa Damayanthi* by Raja RaviVarma, 1899, Oil on Canvas, Sri Chithra Art Gallery, Govt of Kerala.

3. ஜொராசங்கோ: நவீன இந்திய ஓவியத்தின் முதல் படிக்கல்

1. Installation. Courtesy: Dr Raimi Gbadamosi, British conceptual artist and writer.
2. *The Passing of Shahjahan* by Abanindranath Tagore, 1902, oil on board, 4inx10in, Wikimedia commons
3. *Bharat Mata* by Abanindranath Tagore, 1905, Water colour painting, Wikipedia
4. *Untitled* -Drawing of the Jorasanko members.
5. *Abanindranath* Tagore – Photograph
6. *Purification by Muddy water* by Gaganendranath Tagore, Watercolour on paper, Courtesy: Mint
7. *Temple* by Gaganendranath Tagore, Oil on canvas, 31inx24in, Courtesy: Artwork only.com

4. ஓவியமும் உரையாடல்களும்: நந்தலால் போஸ்

1. Nandalal Bose photo. Courtesy: Culture India.net
2. *Sati* by Nandalal Bose, 1943, Japanese Wood-block Print on Rice paper, Dimension: 30cms x 19 cms, Courtesy: WikiArt
3. *Shiva drinking the World-Poison* by Nandalal Bose, 1914, 20x27 inches, Courtesy: Wikimedia Commons
4. *Dandi March (Bapuji)* by Nandhalal Bose, 1930. Linocut on paper, 13 3/4 x 8 7/8 inches. Courtesy: National Gallery of Modern Art, New Delhi.
5. *Music Player* by Nandalal Bose,1937, commissioned by MK Gandhi for Indian National Congress Party meeting 1938, Haripura. Courtesy: Wikimedia commons.

5. அழகியலின் வளையத்தினுள்: ஜாமினி ராய்

1. Jamini Roy Photo, Courtesy: Gallery Pioneer
2. *Dual Cats with one cray fish* - Jamini Roy, Tempera on card, signed lower right 55.4x44cm. Alpha Gallery, Singapore.
3. *Untitled*, Signed in Bengali (lower right), Circa 1960s, Tempera on handmade paper 13 x 20 in (33 x 50.8 cm), Courtesy: Saffron Art

6. பெண்மனமும் உடல்வெளியும்: அம்ரிதா சேர்கிலின் ஓவியங்கள் ஒரு பார்வை

1. Amritha Shergil- Photo, Courtesy: Her Zindagi.com
2. *Bride's Toilet* by Amrita Sher-Gil, 1937, Oil on Canvas,146cm x 88.8cm
3. *Tahitian Women* by Paul Gauguin, 1899, oil on canvas, 94 cm × 72 cm (37 in × 28.5 in) Courtesy: Metropolitan Museum of Art, New York City
4. *Three Women* byAmrita Sher-Gil, 1935, Oil on canvas, 36.4 in × 26.2 in Courtesy: National Gallery of Modern Art, New Delhi

7. உடல்மொழியும் மனவலியும்: அம்ரிதா - ஃப்ரீடா காஹ்லோ - கெமில் கிளாடல்

1. Frida Kahlo- Photo, Courtesy: Pinterest
2. Wall Mural by Diego Rivera at Palacio Nacional, 1935-1940
3. *Self portraitwith cropped hair* by Frida Kahlo,1940. Oil on canvas, 15 3/4 x 11" (40 x 27.9 cm), Kahlo.com
4. *Self-portrait* of Frida Kahlo with thorn necklace and a hummingbird by Frida Kahlo, 1940, Oil on canvas, 61 cm x 47 cm Courtesy: Kahlo.com
5. Camile Claudel – photo, Wikimedia Commons.

8. பாசிச மனோபாவம் வெறுக்கும் படைப்புவெளி: எம்.எஃப். ஹூசைன்

1. M.F. Hussain -photo, Sothby's
2. *Guernica* by PabloPicasso, 1937, Oil on canvas, 137.4 in × 305.5, Museo Reina Sofía, Madrid, Spain
3. Progressive painters (Photo): F. N. Souza, S. H. Raza, K. H. Ara, M. F. Husain, H. A. Gade, and S. K. Bakre. Source: The making of modern art by Yashodhara Dalmia
4. *British Raj* by M.F. Hussain, 2009, Oil on Canvas
5. *Mahabharata* (one among the series of 27 paintings) by M.F. Hussain, 1972, Oil on canvas
6. *Untitled* (Woman Playing Sitar) by M.F. Hussain, 1986, Oil on Canvas, Artists Estate.

9. மருட்சியைத் தரும் மனிதனின் மனப்பிளவு, மரபுமுரண்: எஃப்.என். சூசா

1. F.N. Souza -Photo, Culture India.net
2. *Untitled* by F.N. Souza, 1958, Oil on board, 47 ¼ x 71 ⅜ in, Sothbys
3. *Birth* by F.N. Souza, 1955, Oil on canvas, 4x8 fts, Christies
4. *Study After Velázquez's Portrait of Pope Innocent* X by Francis Bacon, 1953, Oil on canvas, Estate of Francis Bacon
5. *Untitled* by F.N. Souza, 1956, Oil on Canvas, Wikimedia
6. *Crucifixion* by F.N. Souza, 1959, Oil on canvas, Tate Modern
7. *The Last Supper* by F.N. Souza, 1990, Oil on Canvas, Mutual Art

10. தனித்துவமான தடத்தில் பயணித்த அழகு: ராம்கிங்கர் பேஜ்

1. Ramkinker Baij Photo – NGMA
2. *Mill call* by Ramkinker Baij, 1935, Santhiniketan.
3. *Santhal Family* by Ramkinker Baij, 1938, Santhiniketan
4. *Sujatha* by Ramkinker Baij, 1935, Santhiniketan
5. *Bapu*(Gandhi) by Ramkinker Baij, 1936, Santhiniketan

11. ஓர் அரிய வாழ்க்கையின் எளிய இலக்கணம்: ஆர். சுடாமணி

1. Photos of R. Chudamani and untitled paintings from R. Chudamani Trust.

12. இந்திய சிற்பக்கலையின் பேராசான்: தேவிபிரசாத் ராய் சௌத்ரி

1. *Dandi March* (Sculpture) by Devi Prasad Roy Choudhury, 1962 The road at the junction of Sardar Patel Marg and Teen Murti Marg in Delhi.
2. *Triumph of Labor*(Sculpture) by Devi Prasad Roy Choudhury, 1954, Marina Beach, Chennai.
3. *When Winter Comes* (Sculpture) by Devi Prasad Roy Choudhury, 1955, Birla Academy of Arts and Culture, Calcutta
4. *Gandhi* (Sculpture) by Devi Prasad Roy Choudhury, 1959, Marina Beach, Chennai.
5. *Musafir*, by Devi Prasad Roy Choudhury, (Year not known), Gouache on Paper

13. மரபுசார் ஓவியமும் மாண்பும்: கே.சி.எஸ். பணிக்கர்

1. K.C.S Paniker – Photo
2. K.C.S. Paniker with students. (Peter in the right, Devan and Ramanujam at the back row, artist is Dhoti is C.K. Raja. Information courtesy: C. Douglas)
3. *The Dog* by K.C.S. Paniker, Oil on Canvas, 1973
4. *Life of Buddha* by K.C.S. Paniker, Oil on Board, 1956
5. *Words and Symbols* by K.C.S. Paniker, Oil on Canvas, 27x34 ¼, 1968
6. *Untitled Text II,* J. Swaminathan, Oil on canvas, 1993
7. *Deity,* Reddappa Naidu, Oil on canvas, 1971
8. K.C.S. Paniker with Students Photograph

14. பிராந்தியமும் வரலாற்று சாராம்சமும் செறிந்த நவீனம்: தனபால்

1. Dhanapal – Photograph
2. *Periyar* (Sculpture) by S. Dhanapal, mid sixtees, Plaster
3. *The Mother and Child/ Mary and Jesus* (Sculpture) by S. Dhanapal
4. *The Palace,* Wash drawing in Ink on paper by S. Dhanapal
5. Sculptor S. Dhanapal at Work (Photograph)
6. *Resurrection* (Sculpture) by S. Dhanapal

15. மனிதார்த்தமே கலையென மாற்று கண்ட கலைஞர்கள்: சோம்நாத் ஹோர், சிட்டோ பிரசாத்

1. Chittoprasad (Photograph)
2. *Untitled,* Etching by Chitto Prasad, 1943, created during Midnapur famine
3. *Mother and Child* Etching by Chitto Prasad, Created during Midnapur famine
4. *The Unhonored and Unsung* (Drawing) by Chitto Prasad, 1953
5. Somnath Hore – Photograph
6. Sculpture from *Wound* series, 1971
7. Etching in Black and White by Somnath Hore
8. Sculpture from *Wound* series, 1971
9. Sculpture from *Wound* series, 1971

16. எளிமையிலும் அழகிலும் அலைபுற்ற கலை: கே.ஜி. சுப்பிரமணியன்

1. *Brahmin of Kaliyuga* by Gaganedranath Tagore, 1917, Water color and ink, Wiki Media Commons
2. K.G. Subramanian at Work – Photograph
3. *Fish Icon* (2014); Ageless Combat 1 (1998); The City is Not for Burning (1993) by K.G.Subramanian, Oil on Canvas
4. *Mahishasuramardhini,* Serigraph by K.G. Subramanian
5. *Ethiopian Nativity* by K.G. Subramanian, Watercolour and oil on paper, 1987, 81cmx61cm
6. *The Wardrobe Mirror* (2002), Reverse Painting by K.G. Subramanyan
7. Wall Mural at Santhinietan, K.G. Subramanian

17. கோடுகளாற் புனைந்த லட்சிய உலகம்: நஸ்ரீன் முகமதி

1. Nasreen Muhammadi – Photo
2. Drawing by Agnes Martin
3. Painting by Kazimir Malevich
4. Photograph of triangular lines by Nasreen Muhammadi
5. *Untitled,* Drawing by Nasreen Muhammadi
6. *Untitled,* Etching by Nasreen Muhammadi
7. Art Image/ photograph by Nasreen Muhammadi

18. பேசா நகரமும் பேசும் நகரமும்: குலாம் முகமது ஷேக்

1. Kahat Kabir series by Gulam Mohammed Sheik, Oil on Canvas
2. Speechless City by Gulam Mohammed Sheik, Oil on Canvas, 1975
3. Speaking Street by Gulam Mohammed Sheik, Oil on Canvas, 1981, Roopankar Museum of Fine Arts, Bhopal.
4. Untitled by Gulam Mohammed Sheik, Oil on Canvas
5. Between Memory and Music, Gulam Mohammed Sheik, Oil on Canvas, 1991, 42x84 inches, Vadhera Art Gallery

19. வர்க்கம் - பாலினம் – புனைகளம்: பூபன் காக்கர்

1. Bhupen Khakher – Photograph
2. Man Leaving (Going Abroad) by Bhupen Khakhar, 1970 (Tapi Collection, India. Estate of Bhupen Khakhar)
3. In a Boat by Bhupen Khaker, Oil on canvas, 67¾ × 68⅛ inches, 1984, Estate of Bhupen Khakhar
4. A detail from Bhupen Khakhar's Barber's Shop (1973) Photograph: Jean-Louis Losi/ PR Image
5. Janata Watch Repairing by Bhupen Khakhar, 1972, oil on canvas, 36 1/4 x 36 1/4". Tate Modern
6. Factory Strike by Bhupen Khakhar, 1972, Oil on Canvas, Estate of Bhupen Khakhar
7. Death in the Family by Bhupen Khakhar, 1978, Oil on Canvas, Estate of Bhupen Khakhar

20. மரபில் மிளிரும் புதுமை: மீரா முகர்ஜி

1. Meera Mukherjee – Photograph
2. The thinker by Meera Mukherjee, Cast bronze, 1980, 12 3/5 × 11 4/5 × 9 4/5 in
3. Seated Woman by Meera Mukherjee, Bronze, 64 x 45.72 x 30 cm
4. Boatmen by Meera Mukherjee, Bronze, 4 × 12 × 5 in | 10.2 × 30.5 × 12.7 cm
5. Alaap by Meera Mukherjee, Bronze, 23.5x14.25x7 inches, Savara Foundation for the Arts, New Delhi.

21. உள்ளம் மயக்கும் தூரிகை: சந்தான ராஜ்

1. A.P. Santhanaraj – Photograph
2. Untitled by A.P. Santhanaraj, Oil on canvas
3. Untitled by A.P. Santhanaraj, Mixed media on paper
4. Untitled by A.P. Santhanaraj, Oil on canvas
5. Untitled by A.P. Santhanaraj, Drawing with inch, 2007
6. Untitled by A.P. Santhana Raj, Mixed media on paper, 16.75 x 11 in Source: Storyltd.com
7. Untitled by A.P. Santhana Raj, Mixed media on paper, 16.75 x 11 in Source: Storyltd.com

22. பாரம்பரியமும் நவீனமும்: சில கேள்விகள்

1. J. Swaminathan – Photograph
2. Bharath Bhavan Museum, Bhopal
3. Jhanshankar Shyam - Photograph
4. Gond Painting by Jhanshankar Shyam
5. Untitled by Arpana Kaur, Oil on Canvas, 1999

23. கலையும் கலகமும்

1. Installation by N.N. Rimzon, Ways of Resisting, Delhi, 2002-03, Rimzon, Speaking stories, 1988, Photograph, stone, fibre glass, marble dust.
2. Installation by N.N. Rimzon, Ways of Resisting, Delhi, 2002-03, Rimzon, Speaking stories, 1988, Photograph, fibre glass, iron articles.
3. Installation by N.N. Rimzon, Ways of Resisting, Delhi, 2002-03, Rimzon, Speaking stories, 1988, Photograph, fibre glass
4. *The great Indian Cow Boy* by Lokesh Khodke, 2007, Oil on canvas
5. *The thief,* Fiber Glass Sculpture by K.P.Krishnakumar, 1985
6. K.P. Krishnakumar with members of the Radical Group during the exhibition 'Questions and Dialogue' at the Faculty of Fine Arts in Baroda, 1987. Source: Anita Dube and Siddharth Photographix, New Delhi